徐冰
XU BING

芥隔

北京大学出版社 王晓松　冯博一　编著
PEKING UNIVERSITY PRESS

目录

第一章　养料

第二章　创造

复数与印痕

从《天书》到《地书》

文化动物

烟草计划

何处惹尘埃

背后的故事

凤凰

蜻蜓之眼

左脑艺术家，右脑科学家

| 001 | 愚昧作为一种养料　徐冰 |

025	对复数性绘画的新探索与再认识　徐冰
031	复数与印痕之路　徐冰
059	徐冰的"非书"：兼论文字符号的意义边界　刘禾
141	动物系列　徐冰
169	徐冰的《烟草计划》：从达勒姆到上海　巫鸿
199	徐冰《烟草计划：上海》的历史逻辑与细节暗示　冯博一
211	纪念　泰萨·杰克逊
217	徐冰：缺席与存在　安德鲁·霍维茨
221	禅宗与徐冰的艺术　安德鲁·所罗门
225	"9·11"的遗产　徐冰
233	背后的故事：徐冰的变幻艺术　韩文彬
249	《凤凰》座谈会　李陀　鲍昆　汪晖　鲁索　刘禾　西川　徐冰　格非　王中忱　鲍夏兰
289	凤凰如何涅槃？——关于徐冰的《凤凰》　汪晖
299	反转、科幻和非虚构——徐冰的《蜻蜓之眼》　王晓松
309	机器如何植入身体？——关于徐冰的两个早期作品　汪民安

第三章

方法

附录

335 **徐冰的艺术及其方法论**　　高名潞

361 **徐冰：艺术作为一种思考模式**　　约翰·芮克曼

381 **那些文字无法忆起或不愿提及的事——徐冰与杜尚的创作世界中的相似之处**
汉斯·M.德·沃尔夫

395 **八问徐冰**　　徐冰

411 **作品及首展信息索引**

413 **文章、评论、访谈、专著和徐冰著文索引**

427 **徐冰年表**

第一章

养料

愚昧作为一种养料 [1]

徐冰

[1] 本文原载于北岛、李陀主编,《七十年代》,香港:牛津大学出版社,2009 年,第 1—19 页。

[2] 黄镇,老红军,长征途中画了大量写生,成为中国革命史料珍贵文献,曾任中国驻法大使、文化部部长。

谈我的七十年代,只能谈我愚昧的历史。比起"无名"、《今天》和"星星"这帮人,我真是觉悟得太晚了。事实上,我在心里对这些人一直带着一种很深的敬意。因为一谈到学画的历史,我总习惯把那时期的我与这些人做比较,越发不明白,自己当时怎么就那么不开窍。北岛、克平他们在西单"民主墙",在美术馆外搞革命时,我完全沉浸在美院教室画石膏的兴奋中。现在想来,不可思议的是,我那时只是一个行为上关注新事件的人:从北大三角地、西单"民主墙"、北海公园的星星美展和文化宫的四月影会,到人艺小剧场,我都亲历过,但只是一个观看者。"四五"运动,别人在天安门广场抄诗、宣讲,我却在人堆里画速写,我以为这是艺术家应该做的事。比如黄镇[2]参加长征,我没觉得有什么特别,可他在长征途中画了大量写生,记录了事情的过程,我就觉得这人了不起,他活得比别人多了一个角色。我对这些事件的旁观身份的"在场",就像我对待那时美院的讲座一样,每个都不漏掉。

记得有一次我去"观看"《今天》在八一湖搞的诗歌朗诵会。我挤在讨论的人群中,离被围堵的"青年领袖"越来越近。由于当时不认识他们,记不清到底是谁了,好像长得有点像黄锐,他看到我,眼光停在我身上,戛然停止宏论。我尴尬,低头看自己,原来自己戴着中央美院的校徽。入美院不久,教务处不知从哪找到了一堆校徽,绿底白字,景泰蓝磨制,

在那时真是一件稀罕的宝物。我们在校内戴一戴，大部分人出校门就摘掉。我意识到那天出门时忘了摘，我马上退出去，摘掉校徽，又去看其他人堆里在谈什么。

这个对视的瞬间，可以说是那时两类学画青年——有机会获得正统训练的与在野画家之间的相互默许。我既得意于自己成为美院的学生，在崇高的画室里研习欧洲经典石膏，又羡慕那些《青春之歌》式的青年领袖。但我相信，他们一定也会在革命之余，找来石膏画一画，也曾试着获得进入学院的机会。应该说这两条路线（觉悟和愚昧）在当时都具有积极的内容。

现在看来，我走的基本是一条愚昧路线，这与我的成长环境有关。和我从小一起长大的同学个个都如此。他们还不如我，一定没有去过"民主墙"。这是一个北大子弟的圈子，这些孩子老实本分情有可原，因为我们没有一个是家里没问题的：不是走资派，就是反动学术权威，要不就是父母家人在"反右"时就"自绝于人民"的，有些人上一辈是地主、资本家什么的，或者就是有海外关系的"特务"。所以，我的同学中不是缺爹的就是缺妈的，或者就是姐姐成了精神病的。（在那个年代，家里老大是姐姐的，成精神病的特别多，真怪了！也许是姐姐懂事早压力大的原因。）这些同学后来出国的多，我在异国街头遇到过四个老同学，纽约三个，曼彻斯特一个。这四人中，有两个是爸爸自杀的，另两个的大姐至今还在精神病院。（谢天谢地，我家人的神经基因比较健全，挺过来了。）

我们这些家庭有问题的孩子，笼罩在天生给革命事业造成麻烦的愧疚中。家里是这样只能认了，偏偏我们的老师也属这一类。北大附中的老师，不少是"反右"时差点被划成"右派"的年轻教员，犯了错误，被贬到附中教书。这些老师的共性是：高智商、有学问、爱思索、认真较劲儿。聪明加上教训，使得他们潜意识中，总有要向正确路线靠拢的警觉与习

惯。这一点，很容易被我们这些"可教育好的子女"吸取。结果是，老师和同学比着看谁更正确。血缘的污点谁也没办法，能做的就是比别人更努力、更有奉献精神，以证明自己是个有用的人。打死你也不敢有"红五类"或当时还没有被打倒的干部子弟的那种潇洒，我们之中没有一个玩世不恭的，这成了我们的性格。

插 队

1972年邓小平复职，一小部分人恢复上高中。由于北大附中需要一个会美工的人，就把我留下上了高中。邓小平的路线是想恢复前北大校长陆平搞的三级火箭——北大附小—北大附中—北大附中高中—北大。但没过多久，邓小平被说搞"复辟"，又被打下去。高中毕业时，北大附中、清华附中、北京第一二三中的红卫兵给团中央写信，要求与工农画等号，到最艰苦的地方去。此信发在《光明日报》上，形成了最后一个上山下乡的小高潮。我们选择了北京最穷的县、最穷的公社去插队。由于学校留我上高中，我比初中时更加倍地为学校工作，长期熬夜，身体已经很差了——失眠、头疼、低烧，只好把战友们送走了，自己在家养病。半年后似乎没事了，办了手续，去找那些同学。我被分到收粮沟村，两男三女，算是村里的知青户。

这地方是塞北山区，很穷。那年村里没收成，就把国家给知青的安家费给分了，把猪场的房子给我们住。这房子很旧，到处都是老鼠洞，外面一刮风，土就从洞中吹起来。房子被猪圈包围着，两个大锅，烧饭和熬猪食共用。深山高寒，取暖就靠烧饭后的一点儿炭灰，取出来放在一个泥盆里。每次取水需要先费力气在水缸里破冰——至少有一寸厚。冬天出工晚，有时我出工前还临一页《曹全碑》，毛笔和纸会冻在一起。

我是4月初到的，冬天还没过，这房子冷得没法住，我和另一个男知青

小任搬到孙书记家。他家只有一个大炕，所有人都睡在上面。我是客人，被安排在炕头，小任挨着我，接下去依次是老孙、老孙媳妇、大儿子、二儿子、大闺女、二闺女，炕尾是个智障的哑巴。这地方穷，很少有外面的姑娘愿意来这里。近亲结婚，有先天智障的人就多。这地方要我看，有点像母系社会，家庭以女性为主轴，一家需要两个男人来维持，不是为别的，就是因为穷的关系。明面上是一夫一妻制，但实际上有些家庭，一个女人除了一个丈夫外，还有另一个男人。女人管着两个男劳力的工本，这是公开的。如果哪位好心人要给光棍介绍对象，女主人就会在村里骂上一天："哪个没良心的，我死了还有我女儿……"好心人被骂得实在觉得冤枉，就会出来对骂一阵。如果谁家自留地丢了个瓜什么的，也会用这招把偷瓜的找出来。

村里有大奶奶、二奶奶、三奶奶、四奶奶，我好长时间不知道是怎么回事。后来在一个光棍家住了一个冬天，才知道了村里好多事。收粮沟村虽然穷，但从名字上能看出，总比"沙梁子""耗眼梁"这些村子还强点儿。收粮沟过去有个地主，土改时被弄到山沟用石头砸死了，土地、房子和女人就被分了，四个奶奶分给四个光棍。搞不懂的是，这几个奶奶过得也挺好，很难想象她们曾是地主的老婆。那年头，电影队一年才出现一次，可在那个年代，这山沟里在性上倒是有些随意：一个孩子越长越像邻居家二叔了，大家心照不宣，反正都是亲戚。

我后来跟朋友提起这些事，会被追问："那你们知青呢？"我说："我们是先进知青点，正常得很。"一般人都不信。现在想想，先进知青点反倒有点不正常，几个十八九岁的人，在深山，完全像一家人过日子。中间是堂屋，左右两间用两个门帘隔开，我和小任在一边，三个女生在另一边。有时有人出门或回家探亲，常有只留下一男一女各睡一边。早起，各自从门帘里出来，共用一盆水洗脸，再商量今天吃什么。看上去完全是小夫妻，但绝无生理上的夫妻关系。

我十八九岁那阵子,最浪漫的事可借此交代一二。穷山出美女,这村里最穷的一户是周家。老周是个二流子。老周媳妇是个谦卑的女人,个子有点高,脸上皱纹比得上皱纹纸,但能看出年轻时是个美女。整天就看周家忙乎,拆墙改院门,因为他家的猪从来就没养大过,所以家穷。按当地的说法,猪死是院门开得不对。老周的大女儿二勤子是整个公社出了名的美女。我们三个女生中,有一个在县文工团拉手风琴,她每次回来都说:"整个文工团也没有一个比得上二勤子的。"二勤子确实好看,要我说,这好看是因为她完全不知道自己有多好看。二勤子说话爱笑,又有点憨,从不给人不舒服的感觉,干活又特麻利,后面拖一根齐腰的辫子,这算是她的一个装饰。一年四季,这姑娘都穿同一件衣服,杏黄底带碎花。天热了,把里面棉花取出来,就成了一件夹衣,内外衣一体。天冷了,再把棉花放回去。

二勤子家正对学校小操场。有一次有点晚了,我斜穿小操场回住处,有人在阴影处叫我"小徐",村里人都这么称呼。我一看,是二勤子坐在她家院门围栏上,光着上身,两个乳房有点明显。我不知所措,随口应了声:"哎,二勤子",保持合适的速度,从小操场穿了过去。第二天上工,二勤子见到我说:"我昨晚上把衣服给拆洗了,天暖了。"每逢这时节,她在等衣服晾干时,家里也有人,她在哪儿待着都不方便。

后来知青纷纷回城了。一天二勤子来找我,说:"小徐,你帮我做一件事行不?你常去公社,下次去你能不能帮我把辫子拿到公社给卖了?我跟我爹说好了,我想把辫子剪了。"我说:"剪了可惜了。"她说:"我想剪了。"我说:"你怎么不让你哥帮你,他有时也去公社。"她说:"我不信他,我信你。"几天后,她就拿来一条又黑又粗的辫子,打开来给我看。我第二天正好要去公社办刊物,书包里装着一条大辫子,沉甸甸的,头发原来是一种很重的东西。我忘了这条辫子卖了多少钱,总之我把钱用包辫子的纸包好,带回村交给她。这点钱对她太重要了,是她唯一的个人副业。

男知青干一天记十个工分，属壮劳力，干活儿一定要跟上队长，因为队长也记十个工分。今年出工是要把明年的口粮钱挣出来。我最怕的活儿，是蹲在地里薅籅子（间谷苗），就是把多余的谷苗子剔掉，等于让你蹲着走一天，真是铁钳火烧般的"锻炼"。农村的日子确实艰苦，但当时一点不觉得，就是奔这个来的。

我当时做得更过分，和别人比两样东西：一是看谁不抽烟，因为去之前都发誓，到农村不抽烟。最后，全公社一百多男知青中，只有我一个在插队期间一口烟都没抽过，我说不抽就不抽，这没什么。二是看谁回家探亲间隔的时间长。我都是等着有全国美展或市美展才回京，经常只有我一个人在知青点，我有点满足于这种对自己的约束力。只剩下我自己时，就不怎么做饭，把粮食拿到谁家去搭个伙。猪场在村口，从自留地过往的人，给我两片生菜叶就是菜了。有一天，羊倌赶着羊群经过，照样是呼啦啦地一阵尘土飞扬，我从中竟闻到浓烈的羊膻味儿，香得很！看来是馋得够呛了。我有时会找点辣椒放在嘴里，由于刺激分泌出口水来，挺过瘾的，这张嘴也是需要刺激的。

那一带的村子都藏在山窝里，据说当年日本人经过都没发现，可这里有些话和日语是一样的。后来我学过一阵子日语，日语管车叫"guluma"，收粮沟人也叫"guluma"（轱辘马），这类字还不少。我估摸是唐代的用法，传到日本，汉语后来变化了，而山里人不知道。这里的大姓是"郄"（qiè），字典里也标音为 xì，注为古姓。

这里偏僻，古风遗存。我第一次看到"黄金万两""招财进宝"写成一个字的形式，不是在民俗著作中，而是在书记家的柜子上，当时被震惊的程度，可不是从书本上能得到的。遇上红白喜事，老乡们的另一面——"观念"的部分，就会表现出来。办丧事，他们会用纸扎糊出各种各样的东西来，完全是民间版的"第二人生"。老人翻出一些纸样，按照上面的怪

字,描在白布上,做成幡。后来他们知道我会书法,又有墨汁,就让我来做。后来研究文字才知道,这叫"鬼画符",是一种能与阴间沟通的文字。我在村里的重要性主要显示在:每当有人结婚,总是请我去布置洞房,不是因为我那时就会做装置,而是因为我家有父母、哥姐、弟妹,一个不多一个不少,按传统说法叫"全人"。这种人铺被子,将来生的孩子多,男女双全。我在收粮沟接触到的这些被归为"民俗学"的东西,有一股鬼气,附着在我身上,影响着日后的创作。

下面再说点和艺术有关的事。可以说,我最早的一次有效的艺术"理论"的学习和艺术理想的建立,是在收粮沟对面山坡上完成的。山上有一片杏树,是村里的一点副业。看杏林容易得罪人,队里就把我派去。那年夏天这山坡成了我的天堂。首先,每天连一个杏都不吃——获得自我克制力的满足。再者是专心享受自然的变化。我每天带着画箱和书上山,可还没几天,就没什么书好带了,有一天,只好拿了本《毛选》。毛主席的精彩篇章过去背过,已熟到完全感觉不到内容的程度。

可那天在杏树下,读《毛选》的感动和收获,是我读书经验中少有的,至今记忆犹新。一段精彩的有关文艺的论述,是从一篇与艺术无关的文章中读到的:

百花齐放、百家争鸣的方针,是促进艺术发展和科学进步的方针,是促进中国的社会主义文化繁荣的方针。艺术上不同的形式和风格可以自由发展,科学上不同的学派可以自由争论。利用行政力量,强制推行一种风格、一种学派,禁止另一种风格、另一种学派,我们认为会有害于艺术和科学的发展。艺术和科学中的是非问题,应当通过艺术界科学界的自由讨论去解决,通过艺术和科学的实践去解决,而不应当采取简单的方法去解决。

今天重读,真不明白那天对这段话怎么那么有感觉,也许是由于这段话

与当时文艺环境之间的反差。我的激动中混杂着觉悟与愤慨：毛主席把这种关系说得这么清楚，现在的美术工作者怎么搞的嘛！坐在杏树下，我看几句，想一会儿，环视群山，第一次感觉到艺术事业的胸襟，以及其中崇高、明亮的道理。那天的收获，被埋藏在一个业余画家的心里，并占据了一块很重要的位置。

北大在郊区，身边的人与美术圈没什么关系，我很晚才通过母亲办公室同事的介绍，认识了油画家李宗津先生，这是我上美院之前求教过的唯一的专业画家。李先生住北大燕南园厚墙深窗的老楼，他拿出过去的小幅油画写生给我看，那是我第一次感受到真正的油画魅力。李先生觉得我能看进去，又拿出两张大些的画，有一张《北海写生》是我在出版物上看到过的。在他那里的时间，像是一个没有"文革"这回事的、单独的时空段，它与外面热闹的美术创作无关，是秘密的，只在那种古老教堂的地下室，只在牧师与小修士之间才有的。

在农村，晚饭后，我常去老乡家画头像。画好了，把原作拍张照片送给他们。那批头像有点王式廓的风格，我手边有一本《王式廓素描选》，他善画农民肖像。由于摹本与所画对象极为吻合，我的这批画画得不错，只是由于灯光昏暗（一盏灯挂在两屋之间），大部分画面都比较黑。

每次回京，我带着画去看李先生。有一次，他家小屋里挂着一张巨幅油画，顶天立地。原来这是他的代表作《强夺泸定桥》，从历史博物馆取回来修改。他鼓励我多画人物画。可那次回村后，上年纪的人都不让我画了。后来才知道，我回京这段时间，四爷死了，走之前刚画过他，说是被"画"走了。反正全村人差不多都画遍了，我后来就画了一批风景。

去李先生那里加起来不过三次，最后一次去，怎么敲门也没人应。后来问人才知道，李先生前几天自杀了。原来，他一直戴着"右派"帽子。

过去在中央美院,"反右"后被贬到电影学院舞美系。"文革"期间不让这类人画画,最近松动些,可以画画了,却又得了癌症。他受不了这种命运的捉弄,把那张代表作修改了一遍就自杀了。那时受苏联的影响,流行画色彩小风景。每次画我都会想到李先生的那几幅小油画:那些逆光的、湿漉漉的石阶,我怎么也画不出那种感觉。

当时有个说法:"知识青年需要农村,农村需要知识青年。"如何发挥知识的作用,是需要动用智慧的。知青中,有的早起去各家收粪便,做沼气实验;有的翻书,研制科学饲料。这很像报纸上先进知青的事迹,难怪,后来我们也成了先进知青。

我能干的就是出黑板报。村里上工集合处,有一块泥抹的小黑板,黑色褪得差不多没了,我原先以为是山墙上补的一块墙皮呢。有一天我心血来潮,用墨刷了一遍,随便找了篇东西抄上去,重点是显示我的美工才能。完成后,煞是光彩夺目(当时还没"抢眼球"的说法),从老远的山上,就能看见这鲜亮的黑方块,周边更显贫瘠苍凉。后来,收粮沟一个知青出的黑板报,被人们"传颂"了好一阵。有一次我买粮回来,就听说:"北京有人来看咱村的黑板报了,说知青文艺宣传搞得好。"我后来跟公社的人打听,才知道来者是刘春华,他画了《毛主席去安源》,是当时的北京市文化局局长或副局长。

后来,黑板报发展成了一本叫《烂漫山花》的油印刊物。这本刊物是我们发动当地农民和知青搞文艺创作的结晶。我的角色还是美工,兼刻蜡纸,文字内容没我的事,同学中笔杆子多得很。我的全部兴趣就在于"字体"——《人民日报》《文汇报》这类大报的字体动向;社论与文艺版字体、字号的区别。我当时就有个野心,有朝一日,编一本《中国美术字汇编》。实际上,中国的字体使用,是有很强的政治含义的,"文革"期间更是如此。可我当时并没有这种认识,完全是做形式分类——宋体、老宋、仿宋、

黑宋、扁宋、斜宋的收笔处是否挑起，还有挑起的角度、笔画疏密的安排，横竖粗细的比例。我当时的目标是用蜡纸刻印技术，达到《解放军文艺》的水平。在一个小山沟里，几个年轻人，一手伸进裤裆捏虱子，一手刻蜡纸，抄写那些高度形式主义的豪迈篇章。《烂漫山花》前后出过八期。创刊号一出来，就被送到"全国批林批孔可喜成果展览"中去了。现在，这本刊物，被视为我早期的作品，在西方美术馆中展出。不是因为"批林批孔"的成果，而是作为蜡纸刻印技术的精美制作。

一个人一生中，只能有一段真正全神贯注的时期。我的这一时期被提前用掉了，用在这不问内容只管倾心制作的油印刊物上了。

后来我做了不少与文字有关的作品，有些人惊讶："徐冰的书法功底这么好！"其实不然，只不过我对汉字的间架结构有很多经验，那是"文革"练出来的。

美　院

说实话，当时我非要去插队，除了觉得投身到广阔天地挺浪漫，还有个私念，就是作为知青，将来上美院的可能性比留在城里街道工厂更大。上中央美院是我从小的梦想。

由于《烂漫山花》，县文化馆知道有个知青画得不错，就把我调去搞工农兵美术创作，这是我第一次和当时流行的创作群体沾边。我创作了一幅北京几个红卫兵去西藏的画，后来发在《北京日报》上，这是我第一次发表作品。

正是由于这幅画，上美院的一波三折开始了。为准备当年的全国美展，这幅画成了需要提高的重点。那时提倡专业与业余创作相结合，我被调

到中国美术馆与专业作者一起改画。有一天在去厕所的路上，听人说到"美院招生"四个字，我一下子胆子变得大起来，走上前对那人说："我能上美院吗？我是先进知青，我在这里改画……"意思是我已经画得不错了。后来才知道，此人是美院的吴小昌老师。他和我聊了几句，说："徐冰，你还年轻，先好好在农村劳动。"我很失望，转念一想，他怎么知道我叫徐冰，一定是美展办已经介绍了我的情况。当时几所重点艺术院校都属"中央五七艺术大学"，江青是校长。招生是学校先做各方调查，看哪儿有表现好又画得好的年轻人，再把名额分下去。从厕所回来的路上我就有预感：美院肯定会把一个名额分到延庆县来招我。

那年招生开始了，北大、清华、医学院、外院的老师都到延庆县来招生，找我谈过话。我母亲打来电话叮嘱我，不管什么学校都要上，我却没听，一心等着美院来招我。我知道，如果学别的专业，这辈子当画家的理想就彻底破灭了。招生结束，别人都有了着落，而美院的人迟迟未到。我不知道该怎么办。有一天，在路边草棚里避雨，听见几个北京人说招生的事，我心里一激动，美院终于来了！细问才知道是电影学院招摄影专业的。看来美院是没戏了，学摄影多少沾点边。我那时随身带着画夹子，我把画给他们看，他们当场就定了，我的材料被送到县招办。正准备去电影学院，美院的人终于来了，双方磋商，还是把我让给了美院。后来北影孟老师对我说："你已经画得很好了，电影学院不需要画得这么好。"后来同队的小任顶了这个空缺，他后来成了国家领导人的专职摄影师，国家领导人的重要活动，都是由他掌机拍摄。

好事多磨。由于山洪，邮路断了，等我收到美院考试通知书，考试日期已过了好几天。收到通知书时我正在地里干活，连住处都没回，放下锄头就往北京的方向走。走到出了山，搭上工宣队的车，到了美院已是第二天上午。我身穿红色跨栏背心，手握草帽，一副典型的知青形象。主管招生的军代表说："还以为你们公社真把你留下当中学美术老师了。考

烂漫山花

手工油印刊物,其他参与者:陈非亚、郭小聪、侯晓敏、金炎、汤潮等

1975－1977

由于"文革"政策所致,1974－1977年,徐冰下放到当时北京最贫困的地方延庆县花盆公社收粮沟村插队。在此期间,他与其他插队的知识青年利用工余时间,做了大量群众文艺活动的普及工作。这套手工印制的文学艺术刊物就是当时活动的记录。此刊物每期印制五百册,发送到农民手中。2005年,徐冰回村探望老乡时,当地农民周尚春把保存了三十多年的全套刊物送给徐冰。一些国际艺评家认为这是他第一件"书"的作品。

试都结束了,怎么办?你自己考吧。"他让我先写篇文章,我又累又急,哪儿还写得了文章?我说:"我先考创作吧,晚上回家我把文章写出来,明天带来。"他同意了。我自己关在一间教室"考试",旁边教室老师们关于录取谁的讨论,都能听见。当时《毛选》五卷刚出版,我画了一个坐在炕头读《毛选》的知青,边上有盏小油灯,题目叫《心里明》之类的。晚上回到家实在太累了,我给笔杆子同学小陈打了电话,请他帮我写篇文章,明天早晨就要。老同学够意思,第二天一早,一篇整齐的稿子交到我手里。那天又在户外画了张色彩写生,考试就算结束了。和军代表告别时,我请求看一下其他考生的画。他把我带到一间教室,每位考生一块墙面,一看我心里就踏实了。我画的那些王式廓风格的农民头像,外加几本《烂漫山花》,分量摆在那儿,我相信美院老师是懂行的。

我又回到收粮沟——这个古朴的、有泥土味的、浸透民间智慧与诙谐的地方,这个适合我生理节奏的生活之地。最后再"享受"一下辛苦,因为我知道我要走了,我开始珍惜在村里的每一天。一天天过去了,半年过去了,仍未收到录取通知书。在此期间,中国发生了很多大事。"文革"结束了,高考恢复了。我私自去美院查看是怎么回事。校园有不少大字报,其中有一张是在校工农兵学员写的,是拒收这批新学员而重新招生的呼吁。我心里又凉了。

没过几天,录取通知书却来了,我终于成了中央美院的学生,我将成为一名专业画家。我迅速地收拾好东西,扛着一大堆行李,力大无比。村里一大帮人送我到公路上。走前五爷专门找到我,说了好几遍:"小徐,你在咱村里是秀才,到那大地方,就有高人了,山外有山啊。"这太像俗套文学或电视剧的语言了,但我听得眼泪都快出来了,心想,我真的可以走了,收粮沟人已经把我当村里人了。

美院师生经过激烈争论,还是把我们这批人当做七七级新生接收了。我

的大学同学与中学同学截然不同，个个"根正苗红"，我像是成功混入革命队伍的人。这些同学朴实平淡，人都不错，我们和谐向上。

当时是入学后才分专业。我填写志愿书，坚决要求学油画，不学版画和国画。理由是：国画不国际，版画大众不喜欢。其实院里早就定了，我被分到版画系。事实上，中国版画在艺术领域里是很强的。那时几位老先生还在世，李桦先生教我们木刻技法，上课时他常坐在我对面，我刻一刀他点一下头，这种感觉现在想起来也是一种幸福。好像有种气场，把两代人的节奏给接上了。

中国社会正万物复苏，而我把自己关在画室。在徐悲鸿学生的亲自指导下画欧洲石膏像，我已相当满足了。我比别人用功得多，对着石膏像一坐就是几个小时，新陈代谢似乎全停止了。别人都说我刻苦，但我觉得坐在画室比起蹲在地里薅箍子（间谷苗），根本不存在辛苦这回事。

美院一年级第二学期，最后一段素描课是长期作业，画《大卫》。美院恢复画西方石膏像和人体模特，是新时期艺术教育标志性的事件。画《大卫》对每个学生来说也是"标志性"的。两周的课结束了，接着是放寒假。我那个假期没回家，请过去学画的朋友过来一起画，也算是分享美院画室和往日情谊。

我寒假继续画同一张作业，是出于一个"学术"的考虑：我们讲写实，但在美院画了一阵子后，我发现很少有人真正达到了写"实"。即使是长期作业，结果呈现的不是被描绘的那个对象，而是这张纸本身。目标完成的只是一张能够体现最帅的排线法和"分块面"技术的画面，早就忘了这张画的目的。我决定，把这张《大卫》无休止地画下去，看到底能深入到什么程度，是否能真的抓住对象，而不只是笔触。一个寒假下来，我看到了一个从纸上凸显出来的真实的《大卫》石膏像，额前那组著名

的头发触手可及。深入再深入，引申出新的"技术"问题——石膏结构所造成的光的黑、灰、白与这些老石膏表面脏的颜色之间关系的处理。（这些石膏自徐悲鸿从法国带回来，被各院校多次地翻制，看上去已经不是石膏了，表面的质感比真人还要丰富和微妙。）我在铅笔和纸仅有的关系之间，解决每一步遇到的问题，一毫米一毫米地往前走。

快开学了，靳尚谊先生来查看教室，看到我在画这张《大卫》，看了好长时间，一句话都没说就走了，弄得我有点紧张。不久，美院传出这样的说法："靳先生说，徐冰这张《大卫》是美院建院以来画得最好的。"这是三十年前的事了，后来中国写实技术提高很快，《大卫》像有画得更好的。

这张作业解决的问题，顶得上我过去画的几百张素描。素描训练不是让你学会把一个东西画得像，而是通过这种训练，让你从一个粗糙的人变为一个精致的人，一个训练有素、懂得工作方法的人，懂得在整体与局部的关系中明察秋毫的人。素描——一根铅笔、一张纸，只是一种便捷的方式，而绝不是获得上述能力的唯一的手段。齐白石可以把一棵白菜、两只辣椒画得那么有意思，这和他几十年的木工活是分不开的，这是他的"素描"训练。

我后来与世界各地不少美术馆合作，他们都把我视为一个挑剔的完美主义者。我的眼睛很毒，一眼可以看出施工与设计之间一厘米的误差，出现这种情况是一定要重来的，这和画素描在分寸间的计较是一样的。

画《大卫》像的事情之后，学校开始考虑：应该让徐冰转到油画系去，他造型的深入能力不画油画浪费了。可当教务处长向我暗示时，我竟然没听懂其用意。我说："在版画系这个班，大家一起画画挺好，就这样吧。"既然我的专业思想已经稳定，他也就不再提起了。现在看来，没转成专业是我的命，否则我也许是杨飞云第二。

老美院在王府井，我不喜欢那儿的喧闹，去百货大楼转一圈，我就头痛。当时除了"素描问题"的寄托外，情感依然留在收粮沟。不知道怎么回事，特别想那地方，每当想到村边那条土路、那个磨盘、那些草垛，心都会跳。这种对收粮沟的依恋，完全应该用在某个女孩子身上。我确实很晚才有第一个女朋友，有一次老师在讲评创作时说："徐冰对农村的感情就是一种爱情，很好。"

我那时最有感觉的艺术家，是法国的米勒和中国的古元——都和农民有关。看他们的画，就像对某种土特产上了瘾一样。古元木刻中的农民简直就是收粮沟的老乡，透着骨子里的中国人的感觉。许多老先生的农民都画得好，但比起古元的，他们的农民有点像在话剧中的。我那时就对艺术中"不可企及"的部分抱有认命的态度。有一种东西是谁都没有办法的，就像郭兰英的嗓音中，有那么一种山西大姐的醋味，怎么能学呢。而她成为一代大师，只是因为比别人多了这么一点点。

这种对农村的"痴情"，也反映在我那时的木刻画中。从第一次"木刻技法"课后，我刻了有一百多张掌心大小的木刻（《碎玉集》），我试图把所见过的中外木刻刀法都试一遍。没想到这些小品练习，成了我最早对艺术圈有影响的东西。这些小画平易真挚，现在有时回去翻看，会被自己当时那种单纯所感动 。（世事让人变得不单纯了，就搞现代艺术呗。）当时大家喜欢这些小画，也许是因为经过"文革"，太需要找回一点真实的情感。这些小画与"伤痕美术"不同，它们不控诉，而是珍惜过去了的生活中留下的、那些平淡美好的东西。这些小画给艺术圈的第一印象如此之深，致使后来不少人大惑不解：他怎么会搞出《天书》来？一个本来很有希望的年轻人，误入歧途，可惜了。

古元追随毛泽东《在延安文艺座谈会上的讲话》的文艺思想，我效仿古元，而"星星"的王克平已经在研究法国荒诞派的手法了，差哪儿去了！克

平出手就相当高,把美院的人给震傻了。美院请他们几位来座谈。那时,他们是异数的,而我们是复数的,和大多数是一样的。我和"我们"确实是相当愚昧的,但愚昧的经验值得注意,这是所有中国人的共同经验。多数人的经验更具有普遍性和阐释性,是必须面对的,否则我们就什么都没有了。

毛泽东的方法和文化,把整个民族带进一个史无前例的试验中,代价是巨大的。每个人都成为试验的一个分子,这篇文字讲的,就是试验中一个分子的故事。发生过的都发生了,我们被折磨后就跑得远远的,或回头调侃一番,都于事无补。今天要做的事情是,在批判与反思中,在剩下的东西中,看看有多少是有用的。这有用的部分裹着一层让人反感甚至憎恶的东西,但必须穿过这层"憎恶",找到一点有价值的内容。这就像对待看上去庸俗的美国文化,身负崇高艺术理想的人,必须忍受这种恶俗,穿透它,才能摸到这个文化中有价值的部分。除个别先知先觉者外,我们这代人思维的来源与方法的核心,是那个年代的。从环境中,从父母和周围的人在这个环境中待人接物的分寸中,从毛泽东的思想方法中,我们获得了变异又不失精髓的、传统智慧的方法,并成为我们的世界观和性格的一部分。这东西深藏且顽固,以至于后来的任何理论都要让它三分。二十世纪八十年代,大量西方理论的涌入、讨论、理解、吸收,对我来说,又只是一轮形式上的"在场"。思维中已被占领的部分,很难再被别的什么东西挤走。在纽约有人问我:"你来自这么保守的国家,怎么搞这么前卫的东西?"(大部分时间他们弄不懂你思维的来路)我说:"你们是博伊斯(Joseph Beuys)教出来的,我是毛泽东教出来的。博比起毛,可是小巫见大巫了。"

在写这篇文字时,我正在肯尼亚实施我的《木林森》计划。这个计划,是一个将钱从富裕地区自动流到肯尼亚、为种树之用的自循环系统的实验。它的可能性根据在于:一、利用当今网络科技的拍卖、购物、转账、

空中教学等系统的免费功能，达到最低成本消耗；二、所有与此项目运转有关的部分都获得利益；三、地区之间的经济落差。（两美元在纽约只是一张地铁票，而在肯尼亚可种出十棵树。）这个项目最能说明我今天在做什么，以及它们与我成长背景的关系。我的创作越来越不像标准的艺术，但我要求我的工作是有创造性的，想法是准确、结实的，对人的思维是有启发的，再加上一条：对社会是有益的。我知道，在我的创作中，社会主义背景艺术家的基因，无法掩饰地总要暴露出来。随着年龄增大，没有精力再去掩饰属于你的真实的部分。是你的，假使你不喜欢，也没有办法，是你不得不走的方向。

我坐在非常殖民风格的花园旅馆里，但我的眼光却和其他旅游者不同，因为我与比肯尼亚人还穷的人群一起生活过、担心过。这使我对内罗毕（Nairobi）街头像垃圾场般的日用品市场，马赛人（Maasai）中世纪般的牧羊生活景象，不那么好奇，从而，使我可以越过这些绝好的艺术和绘画效果图景的诱惑，抓到与人群生存更有关系的部分。

从这个逻辑讲，可以说，这个《木林森》计划的理论和技术准备，从二十世纪七十年代就开始了。

我说：艺术是宿命的，就是诚实的，所以它是值钱的。

2008年7月于肯尼亚内罗毕

暖
黑白木刻,7cm×10cm
1984

田
黑白木刻,7cm×8.3cm
1982

大草垛

黑白木刻,10cm×8.5cm
1985

碎玉集

1977 — 1985

这套以《碎玉集》为总题的袖珍木刻版画共150幅左右,表达了徐冰离开农村,进入美术圈之后,对过去那一段纯朴平淡的乡村生活的留恋之情。这套小版画出现在"文革"结束期,由于它与"文革"美术的"假、大、空"形成的鲜明对比,对当时的中国版画界,特别是学习版画的学生产生了广泛影响。

第二章

创造

对复数性绘画的新探索与再认识[1]

徐冰

我试图用尽可能纯粹的版画语言进行创作。

版画作为间接性绘画，它是通过艺术家依创作意图对媒介物进行规定性处理，经过印刷的间接过程，使该媒介物转化成痕迹的形式呈现为画面。由于痕迹的出现来源于同一媒介物，这使版画原作的产生具有可重复性，使其成为"具有复数性的绘画"。复数及规定性印痕是版画别于其他画种的关键所在。只有追寻这条线索，才能探寻到版画艺术的本质特征。

然而在习惯上，人们对复数性绘画特质的认识仅仅停留在版画画面与一般性绘画的不同效果上，如黑白强烈，造型及色彩的概括、单纯、刀味、木味等。事实上这些差异是知识表面的、非根本性的。因为强烈、概括、单纯在油画、国画中同样能得到体现，刀味、木味在雕塑中有全然不逊于木刻的表现力及美感。我们以往对复数性绘画的认识，缺乏对版画语言自身特性的理解；在创作中，不能抓住版画艺术的特质，使版画往往尾随其他画种，而显示不出自身的优越性。所以我认为，应当透过这些表面的非本质的差异，沿复数、印痕两条线索，真正把握住版画艺术最深层特点。

这里所说的复数性并非一般意义上认为的一种在版画制作过程中技术上

[1] 原载于《美术》1987年第10期，此为作者最新修订版。

的特点,因这种特点在生活中一切依媒介物参与的间接产品(如翻制雕塑、洗印照片等)中都有。我所强调的是作为绘画的具有美学意义的复数性。它是一个至今中国艺术界不被人们注意,但实为版画之精髓的领域。

艺术中的复数现象无疑有着审美价值。在以往的艺术里,千佛洞一整面墙壁上同样佛龛的重复排列,以翻模形式出现的同一图案的汉代画像砖在建筑上的铺陈,这些显然是被作为一种蕴含美的意义的视觉效果而产生的。当代生活中,工业化的巨大发展,其标准化使复数以鲜明的印象强迫性渗入人的意识之中,模块化的建筑、标准化的用具、包装等等,把重复推进为一种极富现代意味的美感。事实上,在活跃于六十年代前后的美国艺术家沃霍尔的作品中,图像被大量地重复,之所以能够被接受并被作为一种美而得到仰慕,正在其深刻、自觉地运用重复这一特定形式,强烈体现、印证着当代人的生活语境和感受。如果更深一层地看,自然界中植物的枝叶、动物的肢体与动作都有形式不同的重复性,这种重复是客观的、功能性的,体现着高度的合理及善的意义;它们的存在本身就必然引起生命最本体的对大千世界隐秘而深邃的感应,必然潜含着人类最初原始的美感体验。可以说,艺术中的复数性具有与生命律动相吻合的审美因素。如前已述,较之一般的变化、起伏、跌宕等情感表现形式,这种美感中,似乎有着更多、更强的现代感。

任何绘画艺术均以痕迹的形式留于画面。但版画的痕迹,来自版画创作中按照特定程序制版及印刷的过程,它与用笔直接接触画面的一般性绘画痕迹有所不同,一般性绘画痕迹以运动中的笔触形诸画面。因而可谓流动的痕迹,它带有不定性,具有丰富、多层次、生动、弹性的美。这也正构成直接性绘画特有的审美价值。版画则是一种范围相对明确、被规定的印痕。它有两个极端的痕迹效果:一、平:由印刷转于画面的油墨或颜色,能达到极度的平、薄、均匀、透明,因此产生一种整洁、干净、清晰的美;二、强烈的凹凸:由于印刷时压力的作用,使媒介的物理起

伏明确地呈现于画面。如传统印刷中的拱花、国际上流行的纸浆版画、或凹版画中凸起的线条，其坚实、明确、深刻，存在一种很有强度、很有可触摸感的美。这种规定性印痕之美，是被固定了的情感的瞬间痕迹的再现，因此，它能达到一种理性与情感的特殊形式的高度统一，能形成一种节奏上很隐蔽的张弛有序、控制与流动互佐的美感。纵观现代艺术，可以看到，版画较其他种类绘画与现代艺术有着更密切、直接的关系。这里除版画在制作上与材料的多维接触以及复数性所体现的充满现代感的节奏形式外，印痕的效果也起着特殊的作用。印痕的完整感犹如手稿之对印刷品，从外在形式上看，前者之美属于情感的直接宣泄，有明显的抒情性、即兴性、一次性，较个案化，属古典式的美、即时的美；后者之美则更接近现代社会的规范化、标准化；科技感强，复数性明显，有一种深层精神的、理性的、灭除或控制过感情之后的美。

在研究生毕业创作中我试图用尽可能纯粹的版画手段进行创作。其中有两组木刻系列。第一系列是由四小组、共十二张组合而成的一幅巨大的作品。在这里，我极力发挥版画印刷中印痕及复数性所能产生的效果，使用重复印刷、由浅至深印刷、局部叠印、错位、补充印刷、正拓反印等手段使整幅作品构成特有的节奏和强烈的视觉效果。第二系列有十一幅画面，是以一块板为媒介物重复印刷的结果。这里我采用了边刻边印的又一种复数形式：画面上第一幅是未刻之前全板黑的印刷，第二幅画面出现最初的刀痕，从第三幅起刀痕增多，逐渐显出形象，至第六幅为习惯概念上完整的画面；在此基础上，继续边刻边印，于是画面形象开始消失，直至第十一幅，除边缘几处隐约刀痕外，已为白纸本身。

我以为，上述两组作品尝试的意义在于：

一、它以崭新的视觉效果拉开了与一般性绘画的距离，使复数性绘画以独立的面貌展现出紧紧把握住版画自身的复数、印痕两大关键

特点的效果，把它们作为一种有着重要审美功能的独立语言来使用，并承担起最大的表现力。这一尝试的结果达到了以往单幅版画由于拘于尺幅和习惯陈列方式很难达到的效果，使之能以更纯粹的版画语言，自由、充分地表现着丰富的情感内容。

二、它以版画特有的痕迹形式，记录了创作过程中有价值的部分，从而重新组织了艺术品与观者之间的关系。

三、在第二木刻系列中的探索具有积极的超前意识。在习惯概念上完成的第六幅画面之后刻制的继续进行，象征性展示着一个艺术消亡的过程，其意义在于打破了艺术品总是作为一个固定结果出现的一般认识，揭示出艺术存在的另一隐蔽的、但却真实存在的方面，使以往的艺术创作得到延伸。它不仅强调了行动的过程，而且更充分体现了艺术家的思维过程。

总之，对复数性绘画的积极探索与重新认识，使我开始摸到了版画创作的一个特有天地，步入了一个异常开阔、丰富、充满魅力的艺术的领域，并能使我自己的版画创作趋于完善。

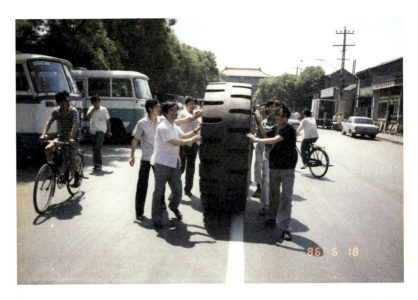

大轮子，1986

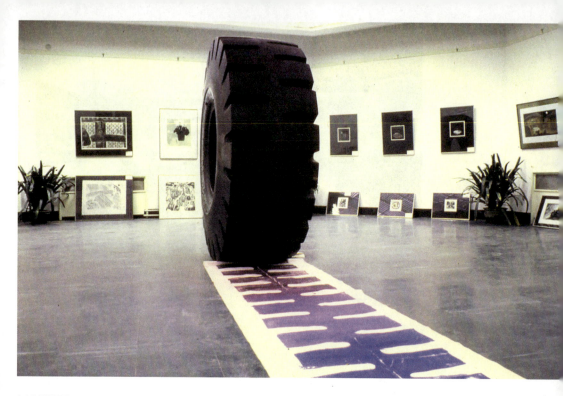

中央美术学院画廊，1986

大轮子

行为，综合媒介（轮子、纸、墨水、转印），其他参与者：陈晋荣、陈强、张骏

1986

《大轮子》是中国"八五"美术运动时期的作品，这阶段的新潮作品普遍追求新艺术语言和精神的乌托邦。这是徐冰与中央美术学院版画系的部分年轻教员对印刷概念及可能性做的一次实验——一个可以循环往返永、无休止的转印物的痕迹。

复数与印痕之路[1]

徐冰

这些旧作现在看来真的是很"土"的。不管是观念上,还是技法上,都比不上今天的许多刻木刻的学生。但好在它们是老老实实的,反映了一个人,在一个时段内所做的事情。近些年,国际上一些艺术机构开始对我过去的版画发生兴趣。我想,他们是希望从过去痕迹中,找到后来作品的来源和脉络,这也是此书的目的。为此,书中又附有两篇文字,它们并不是直接谈这些版画的,但这些旧作可以作为对我后来作品的注释。

我学版画几乎是命中注定的:"属于你本应走的路,想逃是逃不掉的。"现在看来,对待任何事情,顺应并和谐相处,差不多是最佳选择。与"自然"韵律合拍,就容易把事情做好。"不较劲"是我们祖先的经验,里面的道理可深了。

我本不想学版画,可事实上,我从一开始就受到最纯正的"社会主义版画"的熏陶。从小,父亲对我管教严厉得像一块木刻板,少有褒奖之处。唯一让他满意的地方,就是我爱画画,有可能圆他想当画家的梦。(他解放前是上海美专的学生,由于参与上海地下党的工作,险些被捕而肄业。)为此,他能为我做的就是:学校一清理办公室,他就从各类回收的报刊上收集美术作品之页,带回来,由我剪贴成册。另外,在他自己的藏书中,最成规模的就是《红旗》杂志从创刊号起的全套合订本。这是我当

[1] 此文原是徐冰为《徐冰版画》(北京:文化艺术出版社,2010)所写的自序。

时最爱翻的书，因为每期的封二、封三或封底都刊有一至二幅美术作品，大多是版画，或黑白或套色的。因为版画简洁的效果，最与铅字匹配，并适于那时的印刷条件。中国共产党的这种习惯，从延安时期就开始了。解放区版画家的木刻原版，刻完直接就装到机器上，作为报刊插图印出来。中国新兴版画早年的功用性，使它一开始就准确地找到了自己的定位。艺术与社会变革之间合适的关系，导致了一种新的、有效的艺术样式的出现。这一点我在《懂得古元》一文中有所阐述。这种"中国流派"中的优秀作品，被编辑精选出来与人民见面，经我剪贴成的"画册"，自然也就成了"社会主义时期版画作品精选集"。加上"文革"期间，获得赵宝煦先生送的木刻工具、法国油墨和《新中国版画集》等旧画册，那时没太多东西可看，我就是翻看这几本东西成长的。

中国新兴木刻的风格，对我的影响不言而喻。这风格就是：一板一眼的；带有中国装饰风的；有制作感和完整性的；与报头尾花有着某种联系的；宣传图解性的。这些独特趣味和图式效果的有效性，被"文革"木刻宣传画利用，并被进一步证实。我自己又通过"文革"后期为学校、公社搞宣传、出壁报的实践，反复体会并在审美经验中肯定下来。所以，上美院版画系后，我可以自如掌握这套美学传统，是因为我有这套方法的"童子功"。

上述之外，我与版画的缘分也有个人性格方面的因素。比如说，版画由于印刷带来的完整感，正好满足我这类人习性求"完美"的癖好，这癖好不知道是与版画品位的巧合，还是学了版画被培养出来的。

有时，艺术的成熟度取决于"完整性"。而版画特别是木刻这种形式，总能给作品补充一种天然的完整感。我在《对复数性绘画的新探索与再认识》一文中曾谈道："任何绘画艺术均以痕迹的形式留于画面。但版画的痕迹与用笔直接接触画面的一般性绘画痕迹有所不同。一般性绘画痕迹

以运动中的笔触形诸画面。因而可谓流动的痕迹，它带有不定性，具有丰富、多层次、生动、弹性的美。这也正构成直接性绘画特有的审美价值。版画则是一种范围相对明确、被规定的印痕。它有两个极端的痕迹效果：一、平：由印刷转于画面的油墨或颜色，能达到极度的平、薄、均匀、透明，因此产生一种整洁、干净、清晰的美；二、强烈的凹凸：由于印刷时压力的作用，使媒介的物理起伏明确地呈现于画面……其坚实、明确、深刻，存在一种很有强度、很有可触摸的美。这种规定性印痕之美，是被固定了的情感的瞬间痕迹的再现。"明确肯定的"形"，是木刻家在黑与白之间的判断与决定。它要求这门艺术必须与自然物象拉开距离，有点像传统戏剧的"程式"与生活之间，既高度提炼又并行的关系。艺术形式与自然生活截然不同，但在各自系统里又高度完整。版画，一旦印出来，就成为最终结果，自带其完整性。这是其一。其二，我对版画的兴趣，是以对字体的兴趣作为连接的。"创作版画"是西洋画种，是西方知识分子的艺术，是西方的文人画。其起源和生长是与宗教、史诗、铅字、插图这些与书有关的事情弄在一起发展出来的，类似于中国文人画是与诗文、书法同生的关系。铅字与版画印在讲究的纸材上，真是人间绝配。这"配"出现的美，让多少人一旦沾上书，就再也离不开。而我从小受母亲工作单位各类书籍史、印刷史、字体研究等书籍的影响所引发的兴趣，日后在版画、印刷领域找到了出口。

其三，做版画是需要劳动和耐心的。这劳动大部分是技工式的，看起来与"艺术"无关，而对我这种有手工嗜好的人而言，是能从这一点中获得满足的。把一块新鲜的木板打磨平整得不能再平整；把油墨调匀，滚到精心刻制的版子上；手和耳朵警觉着油墨的厚度。（油墨量是否合适，不是靠量，也不是靠看，是靠手感和耳朵听出来的。）每一道工序按规定的程序走完，等待着最后掀开画面时的惊喜。写到这儿，我想起一件事。1991年在南达科他州（South Dakota）弗米利恩（Vermillion）小镇学习版画、造纸和手制书时，工作室请来一位访问艺术家，作为学生的我们

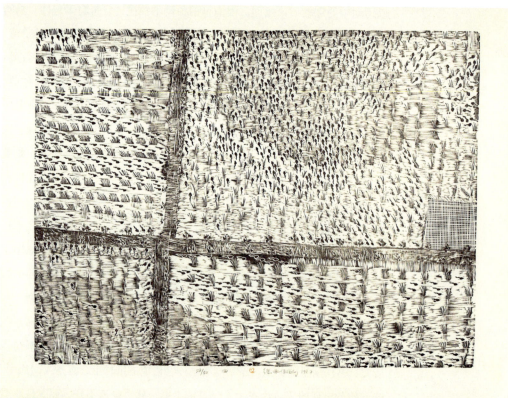

田
黑白木刻联印、油性墨、中国皮宣纸，55cm×68.7cm
1987

五个复数系列
1987－1988

这组版画体现了艺术家对版画艺术特性的实验。它通过对一块原木板未刻制之前即开始印刷，再通过边刻制边印刷直到木板上形象被完全刻掉为止。这过程之痕迹被转印于一条 10 米长的皮宣纸上。结果是，画面从没有形象的满版黑色开始，通过繁染过程最后以没有形象的满版空白而结束，极具东方禅思想的境界。同时表现出版画复数性语言意想不到的效果和魅力。这组作品最早在 1987 年中央美术学院硕士毕业作品展上展出，"非常清楚地向我们展示了徐冰怎样将一个具体的'乡土绘画'的题材转化为抽象的观念绘画的"（高名潞语）。此后徐冰的艺术观念和创作方法，多少都能从这件作品上找到源头。

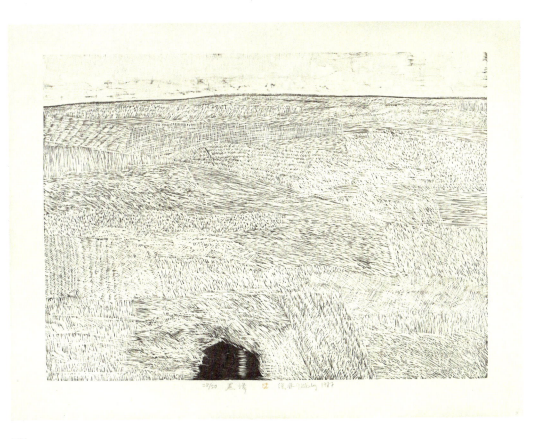

黑潭

黑白木刻联印、油性墨、中国皮宣纸，50.5cm×71cm

1987

自留地

黑白木刻联印、油性墨、中国皮宣纸，54.5cm×864cm

1987

枯潭

黑白木刻联印、油性墨、中国皮宣纸，54.5cm×924.5cm

1987

为她打下手。我用调墨刀在墨案上刚比划了两下，这位艺术家惊讶地叫起来，吓了我一跳："冰！你是不是调过很多油墨！"可能是我调墨的架势把她给震了。我那时英语张不开嘴，很少说话。我心说：我调过的油墨、做过的版画，比你不知道多多少呢。

我喜欢版画还有重要的一点，就是版画的"间接性"——表达需要通过许多次中间过程才被看到——作者是藏起来的。这最适合我的性格。就像我和动物一起完成的那些表演性的作品，冲到前台去，对于我是比登天还难的事，只能请生灵做"替身"，我躲在背后。这种"不直接"和"有余地"适合我。

上面谈了我与版画的缘分。下面再谈版画作为一条隐性线索，与我后来那些被称为"当代艺术"的作品之间的关系。对敏感的人，很容易看到这种联系。

我最早对艺术界有影响的作品是那些掌心尺寸的木刻小品，有一百多幅，统称《碎玉集》。之后，再次有影响的作品就是《天书》了。《天书》出来后，人们都去关注它，没人再注意木刻小品之后、《天书》之前这期间的创作，所以，不少人找不到我早期木刻与《天书》的联系。

二十世纪八十年代中期，我开始对过去的创作产生疑问，这是从看了中国美术馆举办的"朝鲜美术展"开始的。这展览上的大部分画面，是朝鲜的工农兵围着金日成笑。这个展览给了我一个机会，让自己的眼睛暂时变得好了点，看到了比我们的艺术更有问题的艺术，像看镜子，看到了我们这类艺术致命的部分。我决心从这种艺术中出来，做新的艺术，但新的艺术是什么样的又不清楚。当时读杂书多、想得多，但这画该怎么画？实在是不知道。坐在画案前，心里念念不忘创作"好"作品，但提起笔只能是胡涂乱抹一阵。当时国内对现代艺术的了解非常有限，对

国际当代视觉文化的信息极为饥渴。文化的"胃"之吸收及消化能力极强。只要嗅到一点新鲜养料，我会先吃下去再说。日后反复咀嚼、慢慢消化，一点都不浪费。有一天我在《世界美术》上看到一幅安迪·沃霍尔重复形式的、丝网画的黑白作品，只有豆腐块儿大小，那时，我便开始对"复数性"概念发生了兴趣，一琢磨就琢磨了好几年，后来索性成了我硕士的研究题目。

我把版画"复数"这一特性，引申到"当代与古代分野核心特征"的高度。在一篇论文中我举了一些例子，大意是：古代是以"个人性"为特征的，人们根据个体的身高定制"这一把"椅子。当代是"去个性"的，不管你个子高矮都使用标准化的椅子。当代标准化生活使"复数"以鲜明的特征强迫性渗入人的生活及意识中，标准间、模板化用具、视频，等等。这是二十年前的想法。今天回看，确实，当代是朝"复数现象"日趋强化的方向发展的——重复的个人电脑界面比起电视屏幕，更广泛地出现在世界的任何角落；数字复制让"原作"的概念在消失；生物复制技术也在二十世纪末出现了。这些，只是二十年间的改变，却给传统法律、道德、价值观、商业秩序提出了难题，左右着人类的生活。比起二十年前那篇论文中列举的"标准化的椅子"这类工业的"复数现象"，今天的现象更具有"复数性质"。真不知道人类在下一个二十年，又会是怎样的"复数性生活"。

版画在艺术中是最早具有这一意识的画种，这使它天生携有"当代"基因。时代的前沿部分，如传媒、广告、标识、网络的核心能量都源于"将一块刻版不断翻印"这一概念。我那时谈版画艺术常说的一句话是："《人民日报》有多大力量，版画就可以有多大力量。"这在逻辑上是说得通的，就像智叟面对愚公"子子孙孙是没有穷尽的"回答无言以对一样，今天我们说到"复数的力量"，而将来，人类一定会面对"生物复制"的可怕。上述，是我认识当代趋向的方式；这不是读书人的方式，而是在工作室

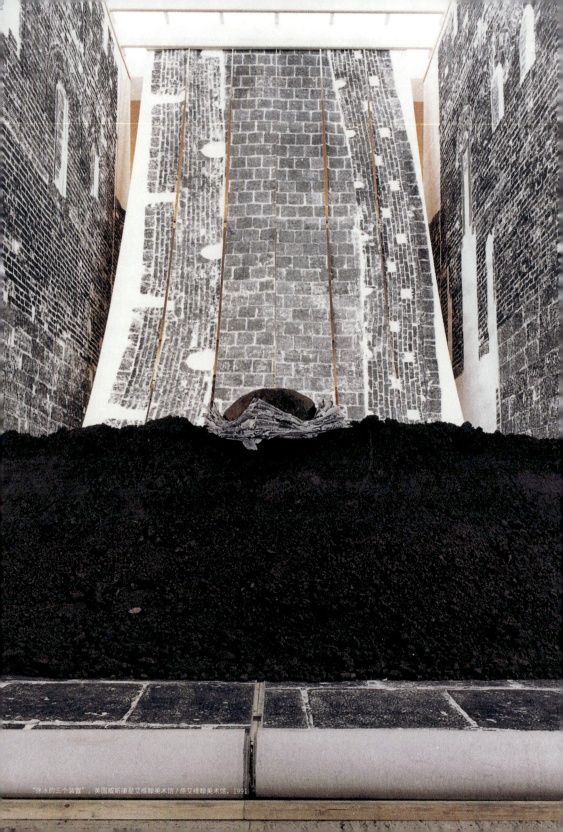

"拓冰的三个装置"，美国威斯康星艾维翰美术馆／原艾维翰美术馆，1991

拓长城的计划草图、笔记,1990

鬼打墙

宣纸、墨及对实物(长城)的拓印

中央拓片:约 3100cm×600cm,两侧拓片:各约 1300cm×1400cm

1990 — 1991

作品全部展开后高 14 米,宽 14 米,长 32 米。由对中国长城转印的巨大拓片以及在展厅中央直径 10 米的土堆构成。徐冰感兴趣的是"拓印"作为记录手段的特殊意义,它不同于影视或照片等形象记录方式——与前者比较,后者只是影子。而拓印的力量来自它曾经与被表现物的真实接触。作品名《鬼打墙》取自二十世纪八十年代末部分批评家认为徐冰作品《天书》体现了"艺术家思维及作品有问题而不能自拔"的批评,视其为"鬼打墙艺术"。

在美国麦迪逊将各部分拼接起来，1991

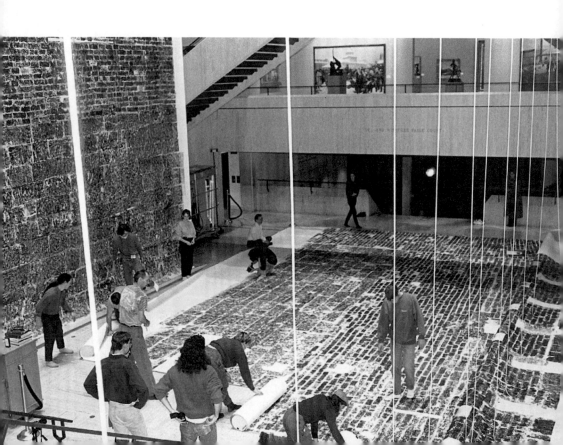

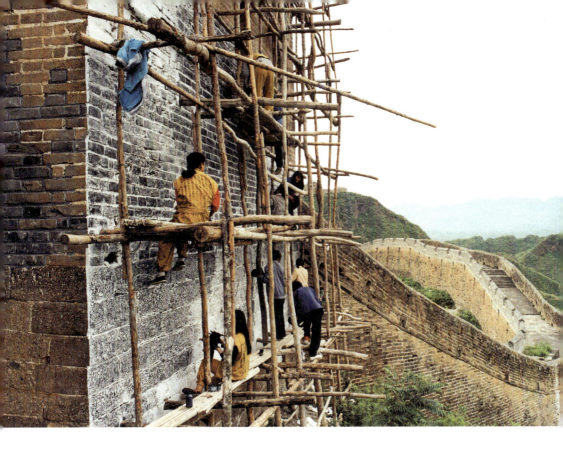

拓长城,北京金山岭,1991

动手的过程中悟到的。这有点像南宗禅的修行方式，从手头做的事、从与自然材料的接触中，了解世界是怎么回事。

版画家在对材料翻来覆去的处理中，了解了材料作为艺术语汇的性能，这与当代艺术的手法有某种便捷的衔接关系。这是版画从业者的得天独厚之处。这也是学版画的人，表现出更能在"学院训练"与"现代"手法之间转换自如的原因。

"复数性"被我"实用主义"地用在了我"转换期"的创作中。这期间我做了两组实验：对"印痕"实验的《石系列》和"复数"实验的《五个复数系列》。特别是后者，可以作为我的旧版画与后来的所谓"当代艺术"作品相连接的部分。当时与复数相关的思维异常活跃，这组画，我像做游戏般地找出各种重复印刷的可能，这些为以后的《天书》装置做了观念和技术的准备。四千多个字模源源不断地重组印刷，向人们证实着这些"字"的存在，这效果可是其他画种无法达到的。

还有一点值得提及的是，从这组木刻起我可以说：我会刻木刻了！木刻界从鲁迅时代就强调"以刀代笔、直刀向木"，但有了行刀的新体会后，才敢怀疑：我和大部分中国木刻家，过去基本上是用刀抠出设计好了的黑白画稿，刀法是经过小心安排，再按设定执行的结果。完成创作之外，少有像国画家弄笔戏墨的境界。我当时直刀"乱"刻，像是找到了一点"戏刀"的感觉，这与前段"只能胡涂乱抹"的状况有关。艺术上某种新技法的获得，经常是无路可走或无心插柳的结果。

这个系列之后，我停止了木刻。我当时觉得，尝到了什么是"木刻"，就可以先放一放了。

1990年，我在城里待得没意思，《天书》也受到一些人的批判。我知道

我马上要出国了，那时一走就不知到何时才回来。我决定把很久以来"拓印一个巨大自然物"的想法实现了再走。我那时有个理念：任何有高低起伏的东西，都可以转印到二维平面上，成为版画。我做了多方准备后，5月，我和一些朋友、学生，以及当地农民，在金山岭长城上干了小一个月，拓印了一个烽火台的三面和一段城墙，这就是后来的装置《鬼打墙》。有人说，这是一幅世界上最大的版画。那时年轻，野心大，做东西就大。

7月，我带着《天书》《鬼打墙》的资料和两卷《五个复数系列》，去了美国威斯康星大学麦迪逊校区（University of Wisconsin-Madison）。以后的十八年，我基本上是在世界各地的创作和展览中度过的。生活、参与、跟随着从纽约东村、SOHO、后来的切尔西（Chelsea）到现在的工作室所在地布鲁克林的威廉斯堡（Williamsburg），这些当时最具实验性的艺术圈的迁移，我和来自美国及世界其他地方的艺术家一样，带着各自独有的背景成分，在其中实验、寻找着装置的、观念的、互动的、科技的、行为的，甚至活的生物的，这些最极端的手段。出国时带到纽约的这些旧版画，一直压在储藏室，再也没有拿出来过。偶尔收拾东西看到它们，像是看另一个人的作品，倒也会被它的单纯所触动。版画离我越来越远，好像我从一开始就是一个极"前卫"的艺术家。可2007年我收到全美版画家协会主席阿普里尔·卡茨（April Katz）先生的信，信上说："我非常荣幸能够正式通知您，我们将于2007年3月21日，授予您版画艺术终身成就奖。我们都非常期待您接受这个奖项。您的装置作品将我们的视角引到文化交流等问题上。您对于文字、语言和书籍的运用，对版画语言乃至艺术，都产生了巨大的影响。"我这才回头审视自己后来的那些综合材料的创作，与"复数性"和"规定性印痕"这些版画的核心概念之间，是否有一些关系。内行人一定会说不但有，还很强。它们是我的那些不好归类的艺术中的一条隐性的线索，也成为我的艺术语言得以延展的依据。

My Book

黑白木刻联印、油性墨、中国皮宣纸,35cm×250cm

1992

My Book 是徐冰 1992 年在美国中部弗米利恩小镇学习西方手工纸和手制书时期的作品,他当时对欧洲古典书籍装订入迷,所以在风格上能看出贴近欧洲早期木刻用线的感觉。

雁渡寒潭雁过□留影

铜版，38.2cm×100.7cm

1992

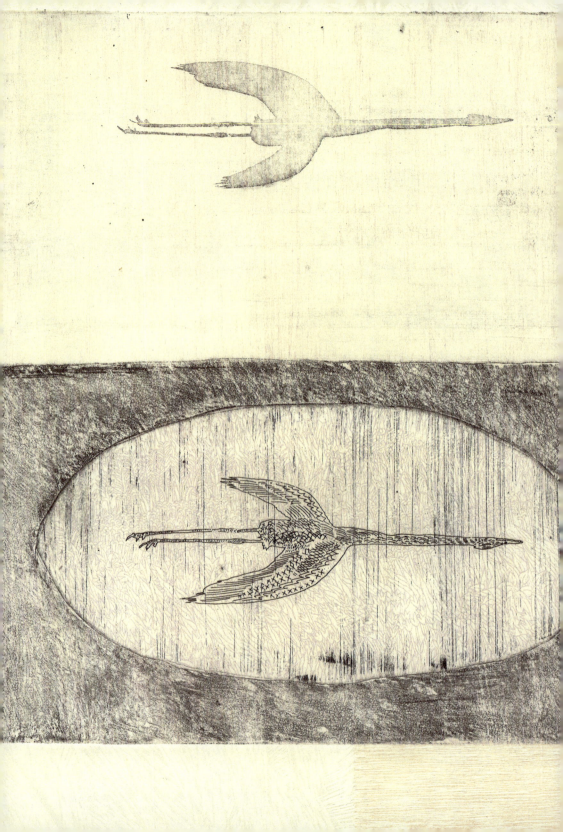

雁渡寒潭雁過□留影

开笔图

黑木刻联印、油性墨、中国宣皮纸， 56.2cm×396.2cm
1996

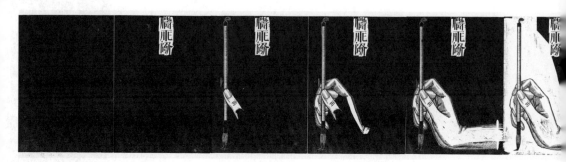

执笔图

黑木刻联印、油性墨、中国宣皮纸， 56cm×516cm
1996

开笔图、执笔图
1996

这两幅长卷是为《英文方块字教室》所做的教学挂图。借用了《五个复数系列》的手法。因为是挂图，所以风格有点欧洲旧字典插画的感觉。画面中的英文方块字分别是"softening the brush"（开笔）和"holding the brush"（执笔）。

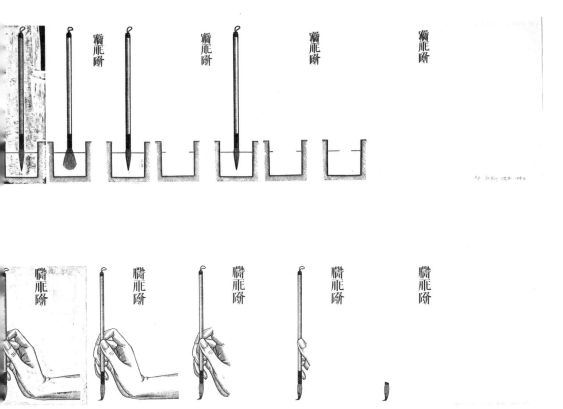

执笔图（单张）
69cm×59.5cm
1996

开笔图（单张）
69cm×59.5cm
1996

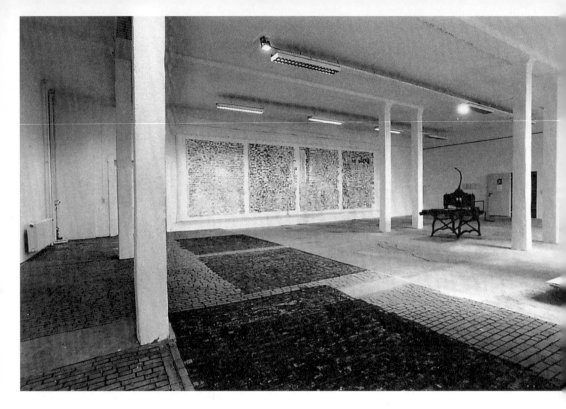

《遗失的文字》,德国柏林亚洲艺术工厂,1997

遗失的文字
卡纸、油墨、印刷机、地板、历史遗物残件,300cm×1006cm
1997

位于柏林的亚洲艺术工厂,原为德国共产党的地下印刷所,二战期间又是纳粹屠杀犹太人的集中地。地板缝隙中遗留下来的铅字头、小铁块等历史遗物以及为放置印刷机遗留的特殊的地板引起了徐冰的注意,他把地板作为形象的媒介物转印到纸上。展览时,展厅中央摆放着一台老式印刷机,印刷着徐冰将铅字倒植排版、模仿出地板的图形。

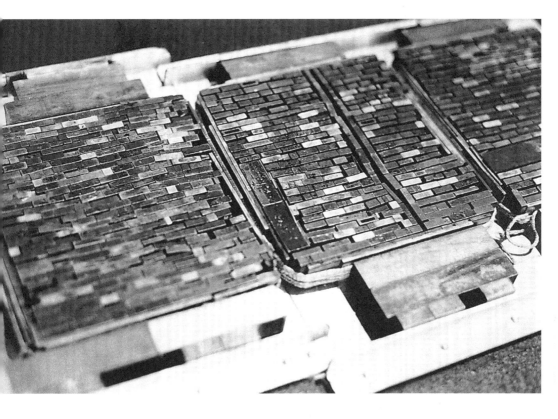

从《天书》到《地书》

徐冰的"非书":兼论文字符号的意义边界

刘禾

我曾在多年前写的一篇文章里分析过一个英文"非词"(non-word)——iSpace。这个"非词",或曰边缘词,乃是詹姆斯·乔伊斯(James Joyce)引进英语中的许多变体字(graphic aberration)之一。在文章当中,我检验的非词或无意义的词(nonsense words)的种类,包括书面上的印刷符号和电磁冲脉在电脑屏幕上制造的任意符号;后者更涵盖了极端的乱码、应运而生的商标图识,以及各种可能,等等。[1] 虽然我针对的是新媒体、现代主义初期以乔伊斯为代表的文学实验,以及晚近以德里达(Jacques Derrida)为代表的哲学实验,尝试去揭开这三者之间一些令人着迷的关联,但徐冰的《天书》却始终盘旋在我脑中。一个特别的问题已经萦绕我好几年,我一直想写点关于《天书》的文章,即使只是为我自己想出一个答案。我的问题是,一本看似无法阅读的书,如《芬尼根的守灵夜》(Finnegans Wake),如何能帮助我了解另一本绝对无法阅读的书,像《天书》?或是,反过来问,《天书》如何帮助我们去了解《芬尼根的守灵夜》那样的书?直觉说来,我们知道,徐冰的作品,就如同《芬尼根的守灵夜》一样,其实挑战了人们关于语言、书写、读写能力,以及人机关系的思考极限;在我看来,艺术家徐冰毫无疑问属于二十世纪以来走在思想最前沿的艺术家、工程师、哲学家的行列。不过,这一切都需要有个明确的解释,写这篇文章就是为了初步探究上述思想挑战的本质。

[1] 见 Lydia H. Liu, *iSpace: Printed English after Joyce, Shannon, and Derrida*, Critical Inquiry 32.3, 2006(Spring), p.516–550. 乔伊斯创造这个非词的时间是在电脑科技兴起之前的 1928 年到 1937 年间。现在"i+字词"式的意符已经在日益扩大之网络空间中演变为电子读写力(electracy)上普及的惯用语和四处可见的表意书写,像是"iPhone""iVision""iTune""iEnglish",等等。

一

让我们假定《天书》非但是不可读的天书，它甚至根本不是书，我姑且把它称为"非书"。这样一本非书想要成为书，要想让人翻阅、欣赏、收藏，甚至对读者有所诉求——换言之，如果它的言说指称模式（mode of address）的确暗示了潜在的读者——那么，一定得就书的视觉形象使力不可。这也许正是徐冰想要传达的，他说过："《天书》看来像一本书，但我们实际上不能称它为书，因为它没有任何内在的内容。"[2] 不过，有人还是坚持称之为《天书》，而且，徐冰在挪用此一绰号，让它成为作品的正式名称时，就已经接受这个事实。这是否意味着这本"书"或这本《天书》本来就是一个矛盾体？

假设书的形象——或书的视觉形象——对你我来说极为重要，那么面对一页又一页伪装成文字，细看却"非词"，只是徒具印刷文字的形象感，除此之外，什么也不是的这些印刷符号，我们心中会不会为此生出焦虑？我们应该如何理解这种似是而非的形象，况且，它又是被嵌在我们所熟悉的书的意象之中，尽管印出来的字绝对无法被我们的心灵之眼阅读？任何人面对《天书》时，不免都会产生这些几乎永远充满了认知性和情绪性的疑问。而且，有何不可？原因是，我们之中有很多人习惯以逻各斯中心主义（logocentric）的观点看待书写，而且，连带以逻各斯图识（logographic）的观点看待汉字的书写，衷心期待用每一个单个的书写符号，代表一个完整的字或词（连同其语义的稳定性）。对艺术家来说，要跟这种合情合理的期待对抗，也许有点变态——如果不是疯狂——但这似乎正是徐冰通过其大型装置《天书》所做的一件要紧的事。

历史上发生过如下情景，存在于一个学科之内的理论争辩僵局，经常受到完全在此学科之外的人士意外的激发，甚至就此化解。我相信《天书》以及徐冰的其他许多作品，异常出色地扮演了这样的角色，而且可能对

[2] Xu Bing, "An Artist's View" in Jerome Silbergeld and Dora C.Y. Ching, eds., *Persistence/Transformation: Text as Image in the Art of Xu Bing*, Princeton: P.Y. And Kinmey W. Tang Center for East Asian Art, Department of Art and Archaeology, Princeton University in association with Princeton University Press, 2006, p. 103.

书写理论、语言哲学,乃至于晚近的书写学的领域里,一些最古老的问题提供有趣的新解。《天书》的意义之所以如此声名大噪地难以界定,以及此作之所以持续为评论者与美术史家带来新的谜题和新的诠释角度,原因不外其言说指称模式另有他指,绝非局限在单一的学科之内。我想说的是,《天书》无疑是一件当代艺术装置,但它的雄心跨度更为宏大,挥向一个更大的世界。其迫切指涉的,似乎是当代文明的根本处境,以及人们通过礼仪和交流的技术,在相互交往、言说或传讯时,所显露的政治无意识——这些全都在徐冰对历史、技术、符号及象征主义、社会生产与文化的再复制,以及对东西方交会的知识结晶,进行了批判性的透视之后,翔实地被观察和记载了下来。

人们很难想象一个没有发明文字的文明,这似乎是最基本的常识,而恰恰因为它是常识,所以"文明"(civilization)本身的内涵才值得重新关注。让我们回顾一下,徐冰最初是采用《析世鉴——世纪末卷》这一标题作为《天书》的命名。这个较早的标题召唤了中国在帝制时期的历史书写、博物志与政治智慧等古老的传统中,将书比喻为鉴或镜之说,此举也将书的视觉意象和我们今日所称的"文明"这一概念结合在一起。而现代汉语的"文明"这两个字,传达了现代中文与日文(汉字)对"civilization"这个词的翻译,肯定了文明是借着"文"和"明"而呈现。从观念之镜的角度看,徐冰对于这个被反复翻译过的,而且亟待再次被翻译的当代文明处境,又有什么判读呢?

就装置艺术的空间展示而论,徐冰的宇宙之镜经常性地悬挂在高于我们头顶的巍耸之域,令人叹为观止的是,《天书》自1988年首次展出以来,它确实像一面镜子一样,忠实地记录着投射在其表面的各式各样的思想和情感,譬如攸关自我和他者的恐惧、偏见、欲望等奇特的意象。与此同时,镜子本身却始终不为所动、沉默无语,甚至讳莫如深。诚如学者阿部贤次(Stanley Abe)和苏源熙(Haun Saussy)都曾指出,评论者经

"徐冰：思想与方法"，北京尤伦斯当代艺术中心，2018

《天书——活字原版》，首页刻板，制书工具

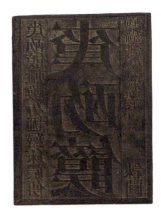

天书

1991

这件作品从动工到完成共四年多时间，整体装置由几百册大书、古代经卷式卷轴以及被放大的书页，铺天盖地而成。但这些由"书"和文字所构成的"文字空间"是包括徐冰本人在内都读不懂的。这些成千上万的"文字"是由徐冰手工刻制的四千个活字版编排印刷而成，它们看上去酷似真的汉字，却实为艺术家创造的"伪汉字"。极为考究的制作工序，使人们难以相信这些精美的"典籍"居然读不出任何内容。它既吸引人们又阻截着人们的阅读欲望，提示人们对文化与人类关系的警觉。

《天书》,4本一套(核桃木盒装), 46cm×30cm(平均每本厚约 2.5cm)

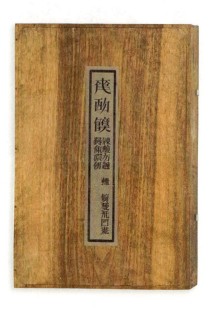
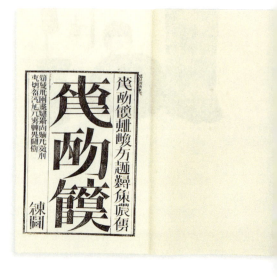

常被徐冰拟造的这些读不出语义的汉字引导，过度窄化地以所谓有关"中国"的说法，去理解《天书》的意义，从中发现各种微言大义。³ 譬如有人说《天书》表现的是极权主义下生活的荒谬性，说这个作品是对中国文化所做的谴责；还有人说它是对中文书写、历史，以及诸如此类，所做的解构，等等。这些五花八门的意念投射，来自世界各地——中国内地、中国香港，以及欧美——都在徐冰的镜中招摇而过，其实它们更多地表露了人们自己的遐想，而非镜子本身。只要稍微注意一下，徐冰以《析世鉴——世纪末卷》作为隐喻，所勾唤的形而上情境，我们很快就会发现：首先，他的镜面是朝向世界的，而非内向地仅仅以中国作为其聚焦所在；其次，镜子标示了自身的诞生时刻是在千禧之末，所谓的世纪末依据的是格里高利历（Gregorian calendar；译者按：亦简称"公历"）而非中国的传统历书；最后，除了个别例外，艺术家在《析世鉴》里刻印的这 4000 个字符，并不属于中文的语言系统，因为它们不可言说，所以才有"天书"的称号。"天书"一词在现代的口语里——这是徐冰从一位评论者那里挪用过来的——经常是一种反讽的表达方式，意思是"看不懂的文字"，相当于英语人士说"这些在我听来都是希腊文"（It is all Greek to me.）。⁴ 当然，徐冰发明的字符似乎比希腊文更诡异，起码和西夏文一样叫人看不懂。

二

对认识汉字的读者来说，徐冰刻印的文字符号虽然不必与希腊文和西夏文相提并论，但这些符号确实从历史的角度提出了陌生的元素如何在中文里呈现的问题。《天书》这个名字极贴切地标明了诡异之所在。而"诡异"（uncanny）在弗洛伊德的语义里，意即：那陌生的，却如鬼魅般地假扮成令人熟悉的东西。"非词"装扮成似是而非的"字"，使"无意义"（nonsense）酝酿成灾，节节挑战人的情理认知（sense）；凡此种种，不一而足。举例而言，在《天书》里，徐冰对书写的戏谑重解，激进地把"字"

3
见 Stanley Abe, Reading the Sky, in Wen-hsin Yeh, ed., *Cross-Cultural Readings of Chineseness; Narratives, Images and Representations of the 1990's*, Berkeley, CA: Center for East Asian Studies, 2000, pp. 53–79. Haun Saussy, Xu Bing and Writing, in Katherine Spears ed., *Tianshu: Passages in the Making of a Book*, London: Bernard Quaritch, 2009, pp. 81–85.

4
是巫鸿建议《天书》应该被译为"Nonsense Writing"（无意义写作），而非"Book from the Sky"（从天而来的书），背后的道理，见 Wu Hung, A "Ghost Rebellion": Notes on Xu Bing's "Nonsense Writing' and Other Works", *Public Culture*, 6.2, 1994（Winter）.

（书写符号）和"词"（语言学上的单位：词 [word]）切割开来。此举可以启迪我们，重新进行检验：自从 1898 年，马建忠所写的旷世文法著作《马氏文通》成书以来，拉丁文、英文和欧洲的比较文法如何渗透进入中国人的书写观点，而且无法挽回。在本文结束之前，我会针对个中关系，另加详述。

但我们必须首先正视徐冰所创字符的游戏性，并考虑除了游戏之外，还有没有其他意味。游戏遍及各国文化与文明，当它的形式不带任何威胁性的时候，它可以是娱乐的重要泉源。数学家刘易斯·卡罗尔（Lewis Carroll）在小说《爱丽丝镜中奇遇记》（*Through the Looking-Glass*）中的韵文（Jabberwocky；按：为一无意义字，译音类似"炸脖卧奇"），就是最有名的英语游戏诗之一，尽管其文字游戏主要依赖的是无意义的发音。而当我们来到詹姆斯·乔伊斯在《芬尼根的守灵夜》中所创的无意义的字和"非词"时，我们决然地进入了印刷术的排版空间。譬如在这部小说的开篇，乔伊斯使用了一个由整整一百个字母构成的不寻常的"非词"。这个"非词"的长字出现在括号里：

"The fall (bababadalgharaghtakamminarronnkonnbronntonnerronntuonnthunntrovarrhounawnskawntoohoohoordenenthurnuk!) of a once wallstrait oldparr is retaled early in bed and later on life down through all christian minstrelsy."[5]

"曾在困窘之墙上的老鲑鱼掉了下来（嘭啪嘭啪嘭啪哒啦嚯嚓嗵嗌啕噇喀啦啦嚯喀哈嚓嗵嗒咔啊啊嚯嘡嗵咪呐嚯嚓嗵嚯嚓嗵嗵嗵唦嘣嗵叮嚯啕哪啊嗄呱嚯嗵嘎嚯嗵嗵嚯嗵嚯嗵嗵唥咯啊啊嚯嚓嗵哪哇吼啦呐嚯嘣啪响嗡嗵嚯嗵呦嗱嗵嗵嗵嗯嗯嚯嗵喀啦）这事儿大早就在床上传播，以后经所有的基督教吟游诗人代代相传。"

乔伊斯夸张的实验背后的意图，其激进程度超越了仅仅为了肯定他自己的达达主义冲动，更非只为解构拼音文字的书写。此一"非词"的字母

[5] 原文见 James Joyce, *Finnegans Wake*, New York: Penguin Classics, 1999, Book 1, Chapter 1, p. 3. 译文引自 [爱尔兰] 詹姆斯·乔伊斯：《芬尼根的守灵夜（第一卷）》，戴从容译，上海：上海人民出版社，2012，第 4—6 页。

组合看似任意，实际却依循了一些简单的规则，包含了一些可辨识的，譬如"th""ron""enth""too"或"awn"之类的字元，至少最后这两个字元清楚地属于常见的英文。原本，针对页面上的书写和印刷文字的空间排列，"空格"（space）在任何拼音文字中都是界定字词边界的存在，因此占据中心的地位，尽管它始终隐而不显。在通常情况下，一个空格标明着至少两个字词单元之间的界线，同时，它把周边的字词变成在视觉上"界线分明"的单位。显而易见，一个英文词的边界在视觉上是由两边的空格所决定的。而在乔伊斯括弧中的一百个字母的非词序列中，空格明显缺席，一边消除了字词之间的界线，一边造成一个奇特的一百个字母的长字，于是，空格的重要性突然显露出来。但是，其意义何在呢？可以这么看，在拼音文字的写作中，空格的否定性原则对整个书写系统具有如此核心的重要性，以至于资讯理论的创始人克劳德·香农（Claude Shannon）将数学方法运用至乔伊斯的作品时，决定在其关于资讯理论的开山之作里，把"空格"这一概念转换为正式的字母符号——称其为第27个字母。在全面计算计算机英文的字母重复率及熵值（entropy）时，香农将这第27个字母也算进去。他以界线分明的符号单位——亦即字母或是以"空格"符号标示的字母序列——作为数码媒体基本单位的著作，更进一步地确立了拼音文字与机器间的纽带关系。

另一位论者约翰·凯立（John Cayley）称《天书》是一部"书机器"（book machine），并将他对徐冰的解读描述为"阐释这本不可读之书的传统中国物质文化之美，包括：印证它的运作方式如何像一部书机器，以及——不可避免地——也像一部意在批判的文化发动机"。[6]这一关于机器与发动机的洞见值得深思。凯立本人也是新媒体诗人，主要和那些能够通过程式编控的书写机器一起工作。对徐冰"书机器"所做的思考，导引他沉思是否可能借助于一套演算法则，让无法阅读的拼音字母，也能"利用其语言学上有迹可循，却又近乎随机分配的字形（glyphs），从而导出字词之形"。要达到这个目的，必须先确认机器能够辨识与处理的界线分

[6]
John Cayley, "His Book," *Tianshu: Passages in the Making of a Book*, ed. Katherine Spears, London: Bernard Quaritch, 2009, pp. 1—37.

明的单位是什么。这点徐冰在他后来的作品《英文方块字》中，完成了一部分。这件作品在全世界三十多个地方展出过，而且，已被升级为一种电脑字体与程式，能够将英文字输出为带有间架结构式的（非线性）中文书写字形。这件作品采用的单位是有限数目的偏旁笔画；借此，拼音字母的单位转译成特定的汉字笔画。徐冰的电脑程式明定组合的规则，取消了线性的序列，而把不同的笔画搭造为一个间架结构的整体。徐冰在观察过不同地方的人如何习作《英文方块字》之后，做出这样的评论："我可以看见他们的脑子被迫往非线性的路径移动。如此，打开我们脑内许多还没有被开发的空间，并收复原生之区那些已经失落的思想和知识。"[7]

[7] 见 Xu Bing, "An Artist's View," in Jerome Silbergeld and Dora C. Y. Ching, eds., *Persistence/Transformation: Text as Image in the Art of Xu Bing*, p. 105.

《天书》每个字符内的单位，同样取自中文书写系统的偏旁，也以一定的笔画数为限；比如说，以最少的五笔画为例："一""丨""丶""丿""乚"。当然，也可以根据不同的分类标准，而选择采用七笔画甚至多到二十五笔画的组字方法；即使是二十五笔画，构成这一组字的单位数，仍然小于英文拼音系统下的 26 个字母。一般都认为，五笔画的组字系统是分析中文书写字符最简洁也最强有力的做法，而且，充分的理由使然，此法已受广泛采用，成为电脑中文输入法之一。事实上，像中文书写系统这样的方块字体，所有的字符都是以这些极简而又可以重复的笔画，作为基本的建筑模块。

小时候，我一天之内就学会了这五个笔画，但是，学着把每个字写好却是漫长而辛苦的过程。记得我经过多年练习，才能眼到手到，让这些笔画恰如其分地结合在每个字的书写当中，呈现为造型上比较顺眼的结体；而且，当时还有好几千个这样的字等着我去练习……对我们这些学习英文作为第二语言的人来说，虽然 26 个拼音字母也跟五笔画的套组差不多，很容易就能上手，但是，经验上的艰辛却不遑多让。英文之难在于其大量的语汇、变位变格、定冠词，以及数不清的片语组合等。老实说，我已经讲了三十多年英文，现在还继续在认新字。

有趣的是，当人们在拼音文字与中文书写系统之间，轻率地进行比较时，往往犯了一个逻辑上的错误。此一错误在于，忽略了构成每个字词的几个少量的且具有重复性的笔画，反而把中文的字词当作最小的组合单位，拿来与拼音文字的字母单位做比较。因此就有人说，学中文困难，是因为中文的基本书写字符有好几千个，而英文只有26个字母需要背记。但说这话的人显然忘记了，26个英文字母组成了高达171,476个字词的庞大语汇，而这些大量的词汇才是学习英文的最大困难。并且，随着英语本身的演变，它的词汇量时刻都在增长，读者通过第二版《牛津英语词典》就可以了解这些情况。问题是，将英文的字母单位跟中文的字词单位混为一谈，而不是将英文的字母单位跟中文的偏旁部首单位进行平行比较，就难免导致以上概念含混的结论。

毫无疑问，中文的词汇量也一直在增长，而且与从前比差别很大。但是，就书写而言，中文书写系统和拼音文字之间存在概念上的差异，这种差异的根本倒不在于前者不能表音，而是由于在方块字体当中，书写的最基本单位是偏旁部首，它没有必要表音，无论音节还是音位，尽管"一""丨""丶""丿""乚"这些笔画的名称，可以像"横""竖""捺（或点）""撇""勾"这样被念诵出来。[8] 在中文书写系统里，单位笔画是构成书写字符的最少的若干可重复的结体元素，同时书写系统本身又包含了一个和语言系统若即若离的读音系统。对一个非母语者来说，倘若这听起来复杂而难以了解，那么，只需要记得，眼前我们处理的是两套不同类型的（最小的）单位：一边是拼音文字里的26个字母，另一边则是方块字体的五种最基础的笔画。此一事实为什么重要？这是因为笔画是引导徐冰去构思其4000个字符的中心原则。[9] 他在一篇文章当中，提到曾经潜心钻研《康熙字典》，而且有系统地从简单笔画的字符到多笔画的字符，设计出他自己的字符。在徐冰的另一个装置作品《英文方块字》中，他的"书机器"进一步地处理中文书写的笔画单位，以及拼音文字的26个字母的单位，印证这两者是一体的两面。在后面这个系列的作品当中，

[8] 在五笔画系统里，"丶"（点）和"\"（捺）被视为同一范畴。

[9] 白瑞霞 (Patricia Berger) 甚至提议徐冰的字体有可能通过文化经纪 (cultural brokering) 而变成一种书写系统。见 Patricia Berger, "Pun Intended: A Response to Stanley Abe, 'Reading the Sky'," in Wen-hsin Yeh, ed., Cross-Cultural Reading of Chineseness; Narratives, Images and Representations of the 1990's, Berkeley, CA: Center for East Asian Studies, 2000, p. 89.

艺术家好像只是很简单地把 26 个字母译写成一个扩大版的 26 个笔画系统——虽然是基于一群有限数量的部首，这些部首也是依最低笔画系统建立而成——就字符单位的层面而言，徐冰让这两套字体系统彻底地并驾齐驱。

在国际电子通讯符号的规范过程中，万国码 3.1（Unicode 3.1）是一套用来处理"字形"（glyphs）或基本书写元素的国际编码标准，目前能够辨识的中文字总数已经高达 70,195。在这个数字之上，我们还可以增加几万个古字，让中文的总字汇量达到 90,000 左右——此一总数比起我们在今日英文能够找到的字汇量，还是少了很多——但是，在现代常用汉语里，人们其实使用不超过 3500 到 4000 个字。[10] 在理论上，假设我们以五种最低笔画为基础进行运算，一部人类计算机或超级机器在现存的 90,000 个中文字之上，还能再产生出多少种组合？[11]

十一世纪期间，西夏文系统在方块字体最低笔画的基础之上，创造了超过 5800 个书写字。这些文字流传了数百年之后，最终被人们所遗忘。1988 年，徐冰的"书机器"凭借相同的单位笔画，造出了四千多个新的书写字符；若就我们现在的知识所及，这些字可能根本不会流传，不过，未来恐怕很难说。然而，这些努力加总起来，相当于为整个字库增添了 9800 个可能的字符，使得总数提高到了 99,800 字。这里，我们可能面临一个有意思的问题：就数学的计算而言，还可能再增加多少汉字？如果我们能够横跨一画到四十画，甚至更多笔画的字符光谱，从中制订出已知的五种最低单位笔画的平均分配值，我们可能就可以开始回答：基于中文书写的单位笔画系统，我们还能在数学的计算上，再增加多少字符。以下这个公式是在咨询过数学家王跃飞之后导出的，算出了 1738 亿个字符。[12] 这个极大值系以组合法（combinatoric method）取得，而且是出于保守的估算。

$$\sum_{\substack{1 \leq i \leq 5 \\ 0 \leq j,k,l,m < 5}} 5^i \times 4^j \times 3^k \times 2^l \times 1^m = 173794066405$$

[10] 对于这 70,195 个书写字符为了运算的目的而做的分析和分类，见尉迟治平、汤勤：《论中文字符集、字库及输入法的研制》，《语言研究》，2006，9月号。

[11] 以部首为基础来运算是确定可行的，但是部首本身可被分析并且可以进一步拆解成五个笔画，因此，部首并不是书写字符的最小的造字单元。

[12] 感谢中国科学院数学研究所的王跃飞在数学问题方面给我的帮助。

A, B, C...
陶,(8.9cm×8.9cm×17.8cm)×36
1991

这是徐冰移居美国后的第一件作品。作品由 36 个被放大了的陶制印刷字模组成,选择发音适合的汉字来音译英文的 26 个字母。例如:字母"A"用"哀"来表示,"W"用"达布六"三字来表示。这种看似合乎逻辑的转译,最后却呈现出一种不合逻辑的尴尬与荒谬。

《后约》全书

凸版印刷及羊皮书装订,35cm×45cm×8cm
1992

此作品由三百本名为《后约》的书构成。 徐冰将旧版《新约》(King James Version) 全篇与一本通常的小说合成一本书。具体方法是将两本书的每一个词交错排在一起,这样跳过一个字,读才能读出其中一本书的内容,而另一本的文字却以一种特殊的方式对作者起着作用。两本书中的两类词汇不寻常的关系,出现了意想不到的超思维的叙述。

THE
POST TESTAMENT

CONNOTING

Today's Standard Version

Produced by the Publication Center for
Culturally Handicapped Inc.
454 W. Dayton Street
Madison, Wisconsin 53703, U.S.A.
1993

CHAPTER III

THE POST TESTAMENT

文盲文

铅字印刷及盲文书,32cm×29cm×4cm

1993

"文盲文"三字分解后即为"文盲"和"盲文"。这件作品的呈现形式为一个阅览室中展示在阅读台上的盲文书籍。在这些书的封面上与原文无关的英文书名和原盲文题目叠印在一起。观众翻看内页全为盲文。这对一般观众来说是不可知的。同样,如果一位盲人读者,他也不知道此书封面给一般人的是完全不同的信息。不同的人从同样的事物中会获得不同的内容。

为了能较精确地概算五种最低笔画可供合理组合的总数,同时,产出简单到繁复笔画的字符,我采取了保守的估算,把任一字符的最高笔画数限定为二十五画以内。虽然在中文书写系统里,确实存在着许多超过二十六画的字符,其使用率却不如笔画数较低的那些字符来得频繁。除此,我的数学公式还采用了另一项条件,也就是说,针对上述的五种笔画,我将每种笔画在任一字符里的可重复次数,限定为不超过五次。这项限制以"i""j""k""l""m"这些指数作为表示,"i"是从 1 到 5,而"j""k""l""m"是从 0 到 5。由于有些书写字符的单一种笔画可能重复高达六次或更多,将其重复的次数设限在五次,实在是很保守的。即使如此,依此公式得到的数据亦颇能令人为之一惊。例如,一个十二画的字符不可能用同一种笔画重复十二次组成,所以,我们针对十二画字的算式——还是得把每一种笔画的重复次数限制在不超过五次——可以写成 $5^5 \times 4^5 \times 3^2$,计算得出 280 万个字符,这还只是以十二画字为限,其他的可以类推。

在《天书》里,徐冰所创的天书字符大多介于十五到二十画之间。笔画数最少的字符是三画,最多的超过三十七画。[13] 这跟我们在中文书写系统既有的资料当中,所观察到的模式相吻合。与传统文字相比,他的字符具有非凡的相似度,因此,在数学上可以一起被算进来。当然,从数学观点来说,我们所处理的究竟是具有语言价值(声音与意义)的传统文字,或是不具语言价值的假造与无意义的字符,其实没有什么分别。徐冰书写字符的语言价值本来就被事先排除,而我们也无须太过操心。在此,他的"书机器"所做的是:基于最低的笔画单位,计算其可能组合数的或然率(probability)。即使有读者认为他或她能够在《天书》里认出两三个符合于字典已见的字符,那样的发现证明不了什么,也得不出什么结果,因为它只是单纯地意味着:在汉语的书写系统之内,不管是徐冰的字符,或任何其他的书写字符,无论是假是真,都适用相同的或然率的造字原则。而且,新发明的字符甚至内建一定的或然率,注定

[13] 我向徐冰和其助理 Jesse Robert Coffino 于 2009 年 2 月 16 日谈话中确认此数据。

可能有一部分跟现存的字符不期而遇。

在《天书》当中，徐冰靠着五种最低笔画内含的数学法则，造了4000个新字符；而且，倘若他选择继续下去，还可以创造更多。但4000这个数字不是任意给的，诚如现今用于记录书写的常用字符数量，大概维持在3500到4000之间。根据徐冰的说法："我造了4000个字，因为出现在日常的报纸和书本上的字是4000左右。"[14] 很清楚地，这些无意义的字符在数学上的概念比在语言学上说得通。它们在数学上说得通，因为以最低单位的、可重复的笔画为基础，所组出来的字，足以在书写系统之内，衍生出好几十亿种尚未见过的组合。这绝非徒然无谓之举。发明资讯理论的香农所使用的数学理论也是基于相同道理；在其理论中，这位工程师以他的27个计算机英文的字母单位做基础，制订出可能和不可能的字母与字词的序列组合。

不过，这里有一个重要的区别，徐冰在为那些无法阅读的字符进行机械性的复制时，他对单位字符的概念采取了另一种做法。用了三年的时间，他设计并刻出了4000个字符的活字版木刻；排版之后，他让这些字在北京郊区的一家传统印刷厂印出。于是，两种不同的对单位字符的思考方式，同时被引进汉字的拟像之中。一种是我前面已经讨论过的，在概念或数学层次上的最低笔画组合，而这些笔画决定了所谓的无意义字的生产。另一层次则是蕴含在机械复制或模组（modular）的工序中，此一过程生产出物质性的手工艺品，每个字符的面貌得以显形。这两种关于单位字符的不同思考方式彼此作用，给了我们一个对文字和书的视觉拟像，而且这个创造非比寻常。

三

徐冰的评论者多半已经注意到，字形及其欠缺的音值之间，存在着激烈

[14] Xu Bing, "Question and Answer Session" in Jerome Silbergeld and Dora C. Y. Ching, eds, *Persistence/Transformation: Text as Image in the Art of Xu Bing*, p. 116.

英文方块字——戴复古《月夜舟中》
纸本水墨，272.3cm×68cm
2019

英文方块字：@@@
1996 年至今

徐冰创造性地把英文的 26 个字母改造成为汉字的偏旁部首，利用汉字的造字方式"发明"出一种看似中文实则是英文的方块字。人们对着他提供的书法教科书（书中有字母对照表）在练习册上临帖、描红。中、英文分别代表的两种文化之间的沟通界限，在英文方块字中却变得模糊起来，会其形者不晓其意，会其意者难辨其形。徐冰说："知识概念告诉我们什么是中文、什么是英文，但面对英文方块字书法，旧有的概念都不工作。从而你必须找到一个新的思维的支点。"

书法作品（篆书）

"徐冰回顾展",台北市立美术馆,2014

英文方块字书法教室
综合媒材互动装置

1996 年至今

英文方块字最初在西方展示,是以"书法教室"的方式呈现的:徐冰将画廊改造成教室,摆上课桌椅、黑板、电视教学设备、教学挂图、教科书,以及笔、墨、纸、砚。观众进入一间"中文"书法教室,但参与书写后发现,实际上是在写他们自己的文字——英文,是他们可以读懂的。这时,他们得到了一种非常特殊的体验,是过去从未有过的。

的断裂，这似乎也标记了徐冰所刻印字符的乖异性。但我们必须先自问，在任何书写系统里，尤其是中文，每个书写字符的声音意象和视觉意象之间，自来就存在着难分难解的历史纠葛，声音究竟如何确立一个书写字符的意义？在这个问题上，我相信我们能够受惠于语言学家赵元任的独特洞见。针对我们如何重新评估《天书》作品中已经见到的字音和字形断裂的问题，赵元任的研究掌握到了语言学上的直接关联性。

1953年，语言学家赵元任受诺伯特·维纳（Norbert Wiener）的邀请，以客座会员的身份出席最后一届"梅西会议"（Macy Conferences）。众所皆知，"梅西会议"的成员发起了控制论（cybernetics），致力于探索人机关系（human-machine relations），是二战后美国出现的一批影响最大的科学家。赵元任曾以翻译刘易斯·卡罗尔的小说闻名于世，1953年出席"梅西会议"的时候，他提交了一篇论文，其中提出：一旦视觉的字词辨识与音位的生产出现交错，"意义"和"无意义"就此成为一个耐人寻味的议题。他指出，在书写中具有"意义"的，很可能在言语中却是无意义的，反之亦然。为此，他编造了一个玩笑故事，进行一次言语与书写交互作用的思维实验，来印证他的观点。赵元任的这个故事，取名为"施氏食狮"，总共使用汉语106个字（含重复的字符）。沉静细读的时候，他的文章完全合乎情理，但是，用普通话或其他中国的方言大声念出时，这段文字却变成了胡言乱语。以下，我把这106个字写出来，并在文字下方抄录其拼音，也附上普通话的四声：

石室诗士施氏嗜狮誓食十狮氏时时适市视狮十时氏适市适十硕

shí shì shī shì shī shì shī shì shí shī shì shí shí shì shì shì shī shí shí shì shì shì shí shí

狮适市是时氏视是十狮恃十石矢势使是十狮逝世氏拾是十狮尸

shī shì shì shì shí shì shì shí shī shì shí shí shǐ shì shǐ shì shí shī shì shì shì shí shì shí shī shī

适石室石室湿氏使侍试拭石室石室拭氏始试食是十狮尸食时始

shì shí shí shí shì shì shǐ shǐ shì shì shí shì shí shì shì shí shì shǐ shì shí shí shì shí shí shǐ

识是十硕狮尸实十硕石狮尸是时氏始识是实事实试释是事是事

shí shì shí shuò shī shī shí shí shuò shí shī shī shì shí shì shǐ shí shì shí shì shí shì shì shì shì shì shì

(以上内容大意为：石室诗人施氏喜食狮子，誓言欲食十只狮子。先生不时前去市场寻狮子。十点钟时，他去市场，巧遇十只硕大狮子赴市。那时，先生望着这十只狮子，凭着十支石箭作声势，让十只狮子告别人世。先生收拾狮子之尸，前往石室。石室湿，他让侍者擦拭石室。石室擦拭后，先生试食十只狮子之尸。吃之时，他才识出这十只硕大狮子之尸，实为十只石狮之尸。此时，他始知此事的实情如是。于是试着解释此事。)[15]

15
赵元任自己把文章翻译成英文。他也附加了一个注脚，解释字符"硕"在这里读为"shí"，虽然在他处它也可也读为"shuò"。见 Y. R. Chao, "Meaning in Language and How It is Acquired," in H. von Foerster, ed., *Cybernetics: Circular, Causal and Feedback mechanisms in Biological and Social Systems. Transactions of the tenth conference* (New York: Josiah Macy, Jr. Foundation, 1955), pp. 65–66.

赵元任以戏谑的口吻，凭空捏造了这出不可能的段子，目的是点出中国的语言与其书写系统的断裂所在。读起来，他的文章变成整串无意义的 106 个重复"shi"的音节（按：相当于台湾注音符号的"ㄕ"）。即使我为了方便读者，为这 106 个"shi"提供了音位声调变化的标记，但还是无法让人听懂。在索绪尔（Saussure）所称的"声音意象"（sound image）的层次上，这些音节重复了"shi"的四个音值，而这跟乔伊斯用 100 个无意义字母组成的序列，有着异曲同工之妙。但是，与乔伊斯的序列有所不同，这里的 106 个汉语的书写字符在视觉上却负载了足够的资讯，能够产生意义，不管这些音节如何或是否能够念出来。赵元任所用的字及其读音，没有任何一个是他自己发明的：他利用的那些音值碰巧都是"shi"的文字，只要加以排列，并重复有些字出现的频率，其文字组合便充满意义，而语言发音却变得无意义。在赵元任的实验里，音符和字符的交互作用，就像笔画和字在徐冰《天书》里的交互作用一样，都是基于对或然率的认知。不过，徐冰比赵元任走得更远，不但《天书》

英文方块字教科书, 2010

对于语言发音无意义，而且里面的文字符号也毫无字义。对汉语是母语的人来说，徐冰所造的字符给人诡异的熟悉感，因为人们会无意识地去辨识页面上每个字的笔画组合与分布的可能性，这就如同他们无须思索，就能在他这本"非书"里，一眼认出木刻版印刷的模组性一样。"非书"也是书，只能看，不能读。

赵元任的思考实验也许让我们感觉巧妙，目的却不在于阐明中国语言的单音节本质。[16] 他尝试要印证的是，文字符号是否可能和普通话或中国其他任何方言，以及随机出现的口语音节产生对应，这里有一个数学上的或然性问题。值得注意的是，数学家香农当年一起和赵元任参加了最后一届"梅西会议"，他的资讯随机分析不仅对维纳的控制论有所启发，也很有可能影响了赵元任。[17] 我们从香农的角度来看，赵元任引用的段子在口语的层次上，所包含的资讯非常微量，只有"shi"；但是，相对应的 106 个以汉字写成的文字序列，却展现了大量的资讯。再次看出，这整件事在数学上似乎要比在语言学上更说得通。

在日常的使用上，一般认为资讯会对讯息的语义造成某些影响。但是，语言学定义下的"意义"，甚或"讯息"，跟通信的数学理论无关。从数学观点来说，资讯主要是跟不确定性及或然率的因素有关。举例来说，在英文当中，字母 E 出现得比 Q、Z、X 来得频繁，而 TH 序列又比 XH 来得频繁，诸如此类。已给的讯息如果具有压倒性的发生率，那么，其资讯数量或不确定性一定很小。[18] 用统计学的方法可以证明，《芬尼根的守灵夜》前文引述的那 100 个字母序列，在日常英文当中简直是不可能的；所以，它所负载的资讯数量与不确定性是庞大的，即使这个资讯跟讯息本身的语义完全无关。徐冰说，他的"4000 个字是任意的。举例来说，像'的''是'这些字，就好比英文当中的'is'或'the'一样，你经常遇见它们的频率要高于别的字"。 要计算"的"或"是"在现代中文写作中的频率当然是可能的，就像香农计算过计算机英文中 E 和 TH 的数

16
单音节原则之观念，是基于从书写系统出发的对于语言的误解，因为它把书写字符的声音值，像是拼音音标"shi"，投射在语言系统上，生产了对于语言和书写的混淆。

17
具体研究，见本人英文著作
The Freudian Robot: Digital Media and the Future of the Unconscious (Chicago: University of Chicago Press, 2010).

18
Claude Elwood Shannon and Warren Weaver, The Mathematical Theory of Communication (Urbana: University of Illinois Press, 1949), p. 39.

量一样，尽管徐冰的"是"（音"shi"）必须严格地从文字书写的层面去计算，以免落入赵元任那106个"shi"的语言上的乱语。

个别评论者已经注意到，在《天书》当中，卷册和章节都按照流水号反复编列，与非伪造的数字用法对应，包括使用标准化的"正"字。有趣的是，在已知的几千个汉字当中，徐冰把这个字当成了《天书》的唯一例外，因为这个"正"字不仅代表数字"五"，还可以分拆成五个笔画：一（一）、丅（二）、下（三）、正（四）、正（五）。[19] 整个"正"字写两次——正正——得十；重复三次——正正正——代表十五；其余类推。"正"字里头的五个单位的笔画清晰可见；传统上，也拿它作为公开列出数字或计票时的工具。如此，从赵元任的思维实验到徐冰《天书》的逻辑，我们得出一个结论："意义"与"无意义"应该同时从数学上——一种对于不确定性与或然率的衡量——以及文字学上进行理解。基于此，我敢大胆地说，"无意义"是所有合理书写和语言的数学条件。

尽管如此，徐冰拟仿印刷字的做法，不可能只是赵元任所开语言玩笑的一种翻转而已。这位艺术家花了漫长的三年时间，将4000字一个一个地刻出，不计代价地牺牲这些字的音、义，甚至几乎赔上自己的视力。如此庞大的劳力与精神付出，所为何事？韩文彬（Robert Harrist）从艺术史、出版文化，以及正字学和书法学的规则出发，探索了不同的角度，有意为《天书》的解读建立更宽广的语境。他提了一个很好的论点，指出《天书》提出的最大挑战之一，就是迫使我们去思考，**当我们说徐冰所造的字没法阅读，我们的意思是什么？**"[20]（粗体字是我给的加强语气）虽然我对韩文彬的问题也感兴趣，但是我回答问题的切入点有些不同。与其针对人们普遍的视觉认字过程，提出心理语言学上的种种揣测，我更想转身去面对一个具体的语言理论的僵局。而且，自与欧洲语言及文法学接触以来，此一僵局就一直困扰着关于中文语言和书写的研究。我相信徐冰的作品可以帮助我们克服这个长久的理论僵局。

[19] Ibid., p. 118.

[20] Robert E. Harrist, Jr., "Book from the Sky at Princeton: Reflections on Scales, Sense, and Sound," in Jerome Silbergeld and Dora C. Y. Ching, eds., *Persistence/Transformation: Text as Image in the Art of Xu Bing*, p. 37.

转话
多种语言的连锁翻译
1996 — 2006

"转话"这个项目是关于不同语言间转译可能性的实验,方法是:从一篇中文(美国哥伦比亚大学刘禾教授的著作《语际书写——现代思想史写作批判纲要》中的一段)开始,译成英文,又由英文译成法文,再由法文译成俄文,以此方式再译成德文、西班牙文、日文、泰文,再译回到中文。最后将前后两篇中文做对比,看看与原文的出入有多大。美国有一个游戏叫"Telephone"(打电话),就是这么玩儿的。一句话你传我,我传你,看后来传成什么样子。这些孩子的游戏,简单得与生活本身无异,却深藏哲理。

四

马建忠在《马氏文通》中,根据拉丁文法,把"word"这个具有文法概念的字汇翻译成"字";而这样的译法,导致"word"这个字汇所内含的逻各斯中心的概念,全面性地动摇了中文固有的对"字"的想法。自拉丁文法于1898年被马建忠引进汉语文法的研究,这个困扰直到今天,仍然让语言学家耿耿于怀。中国的文法学家尝试过挽回局面,重新把"word"翻译作"词",但还是无法解决这两个用语为何互不相通的问题。换言之,中文所说的"字"是否和在语言学上的"word"或"词"的概念一致?如果一个"字"是一个"word",那么,其形式标记(formal markers)有哪些(英文"word"的视觉标记是"空格")?另一方面,如果"字"和其他的"字"相组合,可以构成另一个"word"(语言学家经常举的例子有"葡萄"这个词),那么,在文法的层面上,如何断定"字"和"word"之间的边界?总之,"字"和"word"这两个概念之间的滑动,最初由欧洲文法理论引进,结果造成了极大的包袱,整个二十世纪的中国文法学家或多或少都必须与之一搏,才能建立他们自己的语言系统。[21]

在拼音文字里,一个词的独立单位以它前后的空格作为视觉标记,同时也被视为文法分析的单位。在中文书写系统里,每个字本身就是一个分析单位,而非文法意义上的"word",也不需要空格或文法的辅助才得以成立。文字学作为一个重要的传统学门,完全以字书的分析为主。但拉丁和英文文法相继引进以后,同时引入了字与词之间的问题;在没有文法标记的情形下,人们只能依据词义来判断一个词(word)究竟是由一个、两个,或甚至更多个中文"字"来表示。对文字学的"字"而言,语言学的"word"是一个彻底外来的概念。此一外来元素藏身在现代中文"词"这个概念之内,经过徐冰在《天书》中予以激化,而被引爆开来。徐冰聪明绝顶的发想,加上一丝不苟所完成的4000个无法阅读的字,

21 对于马建忠的文法与语言学研究作为一现代学科在中国的兴起,见我的《文法的主权主体》一章,Lydia H. Liu, The Clash of Empires: The Invention of China in Modern World Making (Cambridge, Mass: Harvard University Press, 2004), pp. 181—209.

正面挑战了人们一百多年以来对文字的一般常识，重新又把"字"和"word"这两个纠缠不清的概念拆散开来。他所刻印的 4000 个虚拟的"字"，都是"非词"，偏偏不能让人读或念出声来，因为徐冰的"字"不是语言学意义上的"word"。反讽的是，我们目前见到的大多数对徐冰的分析，持续以逻各斯中心主义那里的"word"概念为意义架构，去审视《天书》，反倒看不清一个哲学问题：徐冰的"字"是"非词"，徐冰的《天书》是"非书"，而不单纯是无法阅读。

倘若在十九世纪到二十世纪之交，乃至于今日的世界里，"字"与"word"不曾穿越跨语际（translingual）的想象空间，而产生致命的撞击，《天书》会取得我们为其赋予的宽阔的跨文化与文明论的意义吗？我想不会。他所造的那些虚拟的字，有意摆脱了"词"的概念窠臼，并断绝语言学上的任何联想。这一事实已经暗示了一种评断，亦即东西方从过去到现在的相遇，在条件上一直是不对等的。徐冰在 1994 年所做的表演装置《一个转换案例的研究》，更是一个毫不掩饰而滑稽的批判。在表演过程中，有两只肥猪被允许踩在一堆旧书上交配。公猪身上印满了无法辨识的拉丁字母，而母猪身上则是徐冰那些无法阅读的"天书"字符。按照推测，拉丁文法的猪与中文字符的猪交配，应该会生出一个杂种小猪，这个杂种小猪就是现代汉语。也就是说，马建忠的文法书出现之后，此一混杂的血统一直扭曲着人们对这两种不同的书写系统之间的关系以及基本特征的认识。

本文开始时，我揣想的是：在什么情况下，一本"非书"能够成为书，而一个"非词"能够成为字？我想回到《天书》作为书的形象来作结论，因为这个形象标志了弗洛伊德深层意义下的"诡异"——压抑者的回返——之所在。徐冰刻制了 4000 个不可读的字符，然后一丝不苟地将它们印出、装帧，并不计代价地去切断人们所熟悉的那些语言联想。在做这些事情时，艺术家的有条不紊带着某种神秘、疯狂与忧郁。为什么是这样？　因

为在我们这个时代，人们不再天天徜徉于"字"的书法之光，或是体验宣纸的触感；同样地，人们再也无法好整以暇地去欣赏每一篆刻笔画的精密性，或是以传统手工装帧、精良印制并折叠的书页。《天书》的意象召唤着一些被压抑的往事回到现代文明，像施法术般地抓着观者去跨越时间的鸿沟，此书向我们传达的就是这样一种忧郁的认知。

在徐冰自己的回忆文章里，我们可以看到这种忧郁的情结，譬如他描述在北京近郊残破的工厂里印制《天书》的情景。在那几年当中，工厂的不少手艺人都帮助过他，帮他把《天书》印制出来。最令人动容的时刻，发生在1991年，徐冰回到郊区的工厂去取回他的木刻活字版，而那时他眼里的景象是，工厂早已搬迁，印制他作品的年轻女工也都相继离开。当一袋盛着脏兮兮的泛黑的活字版的麻袋浮现出来，被人拿到他面前时，徐冰几乎认不出自己的作品了。他将这个麻袋紧紧攒在手中，站在那里，感到失魂落魄。

这样的失落感，是不是在徐冰制作《天书》之时，早已藏匿其中？想当年，他在那家工厂学习传统印刷技艺的时候，这一门手艺已在消失之中。由此来看，《天书》也是一座忧郁的纪念碑，这部"非书"见证的是什么？我想，它见证的是时光：一个辉煌的制书技艺正悄悄地、永久地离我们远去。

（郭亚佩 译，王嘉骥 审校，刘禾 定稿）

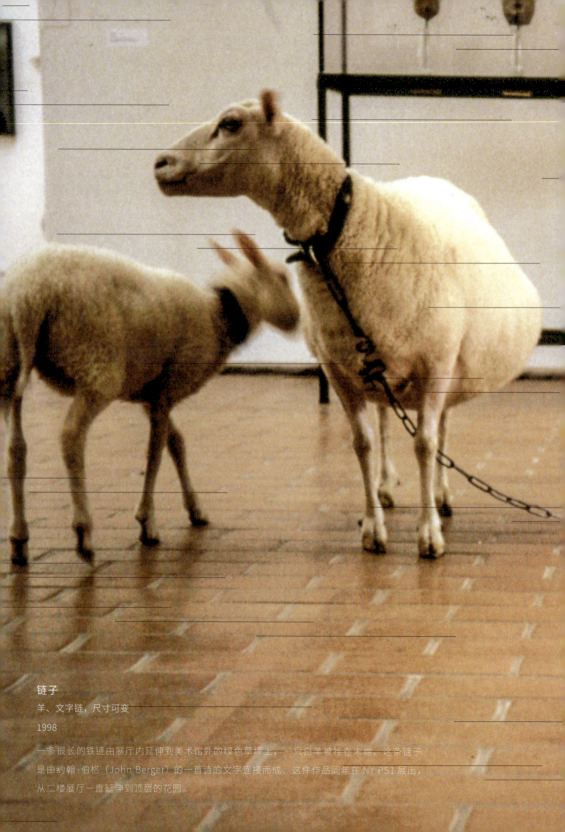

链子
羊、文字链，尺寸可变
1998

一条很长的铁链由展厅内延伸到美术馆外的绿色草坪上，一只白羊被拴在末端。这条链子是由约翰·伯格（John Berger）的一首诗的文字连接而成。这件作品同年在 NY PS1 展出，从二楼展厅一直延伸到顶层的花园。

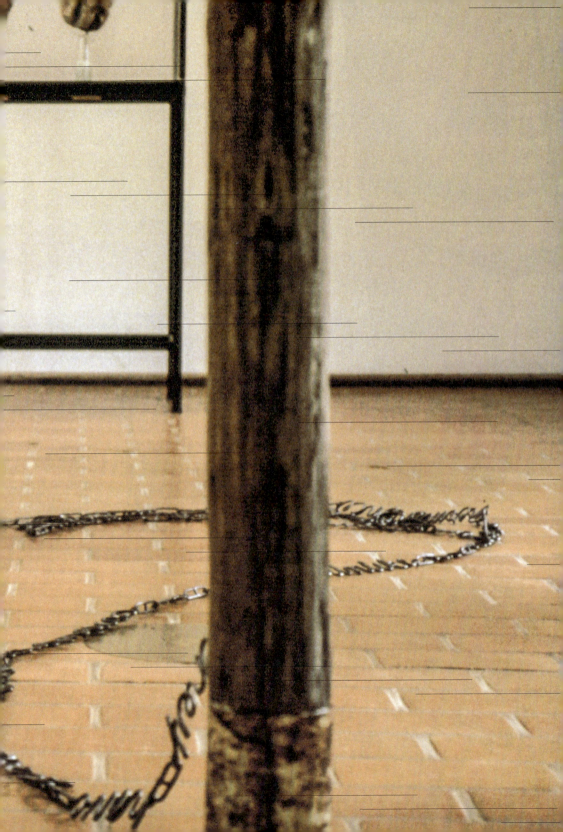

"项目70：旗帜计划1"，美国纽约 MoMA（现代艺术博物馆），1999

艺术为人民

旗帜、电脑喷绘，1100cm×300cm

1999

这是应纽约 MoMA（现代艺术博物馆）策划的一项跨世纪"项目70：旗帜计划1"而制作的。高11米、宽3米的旗帜悬挂在美术馆的入口处。徐冰用他的英文方块字，书写"Art for the People(艺术为人民)"几个大字，红底黄字，挂在 MoMA 大门的上端，醒目的效果像是艺术理念的一个口号。徐冰认为"艺术为人民"的理念，不管在任何时代、任何语境中都是正确的。它显示出艺术家特殊的文化及生活背景对参与当代艺术的作用。

罐子书屋题写字

北京 798 罐子书屋，logo 由徐冰设计

"活的中国园林：从幻想到现实"，德国德累斯顿国家美术馆，2008

石径：苏轼《和子由渑池怀旧》
石头，尺寸可变
2008

德文方块字书法：钗头凤
纸本水墨，69cm×245cm
2010

1987年徐冰做了拓长城实验之后，就希望在长城之外能有机会拓柏林墙。1989年，柏林墙被推倒（真正拆除是在1990－1992年间），这个看似无望的希望促使徐冰参与了在二十年后纪念柏林墙倒塌的项目，他以为可以在一块柏林墙上做些东西（后来才知道其实是一块代用品）。徐冰将宋代诗人陆游的《钗头凤》德译本转换成德文方块字，将其直接写在一块复制的水泥墙上，并在书写前用暗红颜料做了一些"曾经被涂改过的痕迹"的效果。陆游与唐琬的美满婚姻被陆母强行拆散，多年后陆游在沈园偶遇唐琬，感慨万千，填就此词。徐冰认为，柏林墙已经不复存在，可"冷战意识"也就是那时的"家长"留给一代人却是不易修复的刺痛和伤害，如何清理这份遗产是一个长久、沉重却异常重要的话题。

公隨塔爾同
隔門世紀。

鄉。
陸游詩,鄰家鳴
爐愈奇歡。李賀詩,
朧酮。自是一等翠長
茅。唐婉『塞山樓循
世紀『陸游吒醬餘
馨。嶙醫此邪一廬

文字写生

纸本水墨,132cm×80.5cm

1999 年至今

1999 年,徐冰与其他五位受邀艺术家前往尼泊尔的喜马拉雅山区"深入生活"了一段时间,这让徐冰重新拿起写生本,做了一些"写生"。这些"写生"是以"文字"写的"图画",如面对山的形象,就"写"/"画"了"山"字。中国传统早就有"书画同源"一说,徐冰用文字写生的方法,将山水的视觉意象转化为文字,使观者重新审视山水绘画的传统结构,并创造了独特的"读风景"之法。

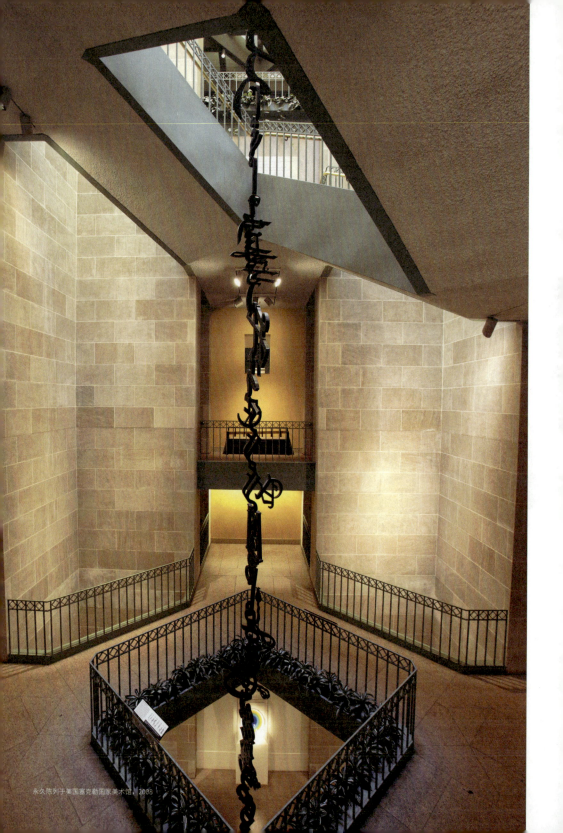

永久陈列于美国塞克勒国家美术馆。2008

草稿,2001

猴子捞月

木,尺寸可变

2001,2008

这件作品是为美国华盛顿史密森学会塞克勒国家美术馆贯穿全楼的旋梯空间而设计的,是一件永久陈列的作品。徐冰借用一则中国古老的寓言故事"猴子捞月",诙谐地将人类永恒的疑问通过中国的哲思阐述出来。作品将 21 个不同语言、字义为"猴"的文字象形化,用"笔画"一个钩着另一个,由天窗顶端直到底层喷水池的水面,宛如一行连绵草书悬空而降。

鸟飞了

塑胶、激光刻字、喷漆及装置,尺寸可变
2001

作品由400多只不同书体刻成的"鸟"组成。展厅地面的文字是取自字典中对"鸟"的解释,从这篇文字为起点,鸟开始飞起。从汉字简化宋体向繁体、楷书、隶书、小篆一路演变,最后追溯到远古象形文字的"鸟"。它们逐渐升高,成群飞向窗外。给人一种童话般灿烂和魔术般神奇的感觉。

"文字游戏:徐冰的当代艺术",美国赛克勒国家美术馆,2001

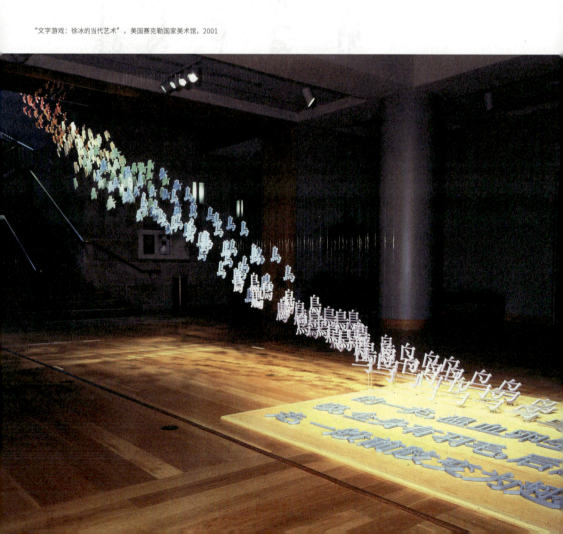

《地书》，桂林：广西师范大学出版社，2012

地书
2003 年至今

《地书》是徐冰自 2003 年起持续进行的艺术项目，他用搜集来的公共标识编写了一本书，不管读者是何种文化背景或教育程度，只要他是卷入当代生活中的人，都可以读懂。配合这本书，徐冰工作室还制作了"字库"软件，使用者输入英文或中文，电脑即可转译成这种标识文字，此时便出现了双语之间的沟通与交流站。《地书》所使用的标识是不断发展的领域，《地书》本身也是一个以多种形式不断延展的项目，它是超越现有文字的一轮"新象形文字"的尝试。与他三十年前的谁都读不懂的《天书》相对应，《地书》则是"谁都可以读懂"，它表达了徐冰一直在寻找的普天同文的理想。

《地书》工作室,公共标示、综合材料,"徐冰:思想与方法"展出现场,印尼雅加达慕桑塔拉现当代艺术博物馆,2019

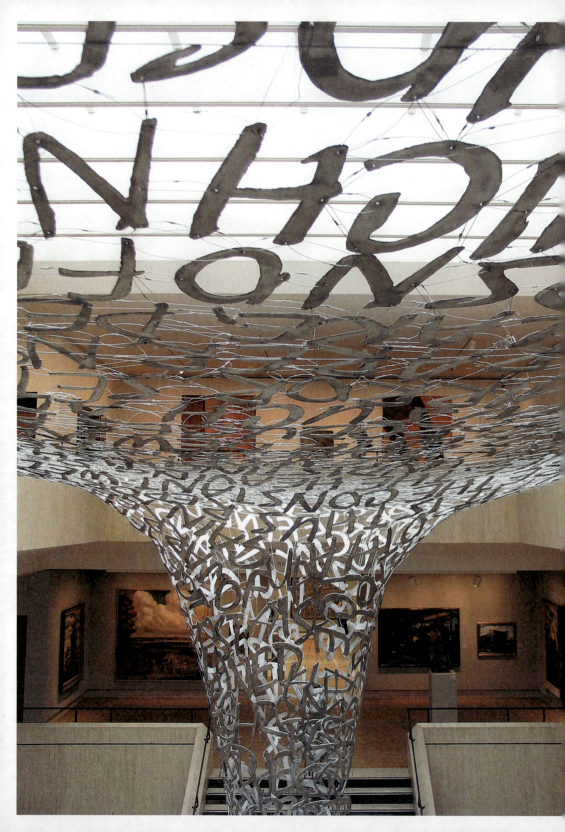

"徐冰:明镜的湖面",美国威斯康星星查森美术馆(原艾维翰美术馆),2004

明镜的湖面

铝合金字形铸造,最宽处的安装尺寸约 2350cm
2004

徐冰受美国作家亨利·梭罗(Henry David Thoreau)《瓦尔登湖》的触动而创作。梭罗说,面对瓦尔登湖"玻璃似的湖面","你会觉得你可以从它下面走过去,走到对面的山上,而身体还是干的"。而湖"是大地的眼睛,望着它的人可以测出他自己的天性的深浅"。(中文为徐迟译本)而徐冰通过作品展现了对平静湖水和深刻沉思的链接:梭罗的文字连绵不断构成"湖面",悬浮于展场上空。在"湖心",字母翻滚而下,直至地面。

"读风景",美国北卡罗来纳美术馆,2001

读风景——文字花园
象形文字制品、美术馆的油画藏品及室外风景,尺寸可变
2001

在北卡罗来纳美术馆展厅中,以上千个由塑胶板材刻制的象形文字,模拟窗外的风景并在图像上与风景衔接。展厅中仍然挂着美术馆的油画藏品,艺术家像处理窗外景色那样,将画面内容用文字延伸出来,画中的鸟变为一串象形文字,从画面中出来飞向窗外。观众在这个五彩的文字花园中漫步,识读着这些"谁都可以认识"的象形文字。

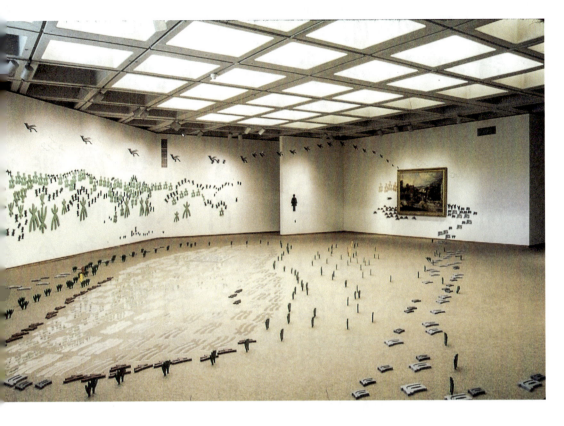

修改稿，26cm×26cm，2006

魔毯

纯羊毛、手工，795cm×795cm

2006

2006 年，新加坡举办首届双年展，主题是"Belief"（信仰），徐冰受邀为当地的观音佛堂祖庙设计一块大型地毯。

《魔毯》选择了四段不同宗教或信仰的文本——禅宗六祖慧能的《坛经》、诺斯替教派的《论世界起源》、犹太教的《塔木德》法典以及马克思《雇佣劳动与资本》，用正读、反读、回旋读、间隔读等方式组成一块魔方般的文字方阵，人们可以读出不同宗教典籍的段落。另外随颜色的引导还可以从中读出片语、诗句。这个想法源于前秦才女苏惠《璇玑图》的启发。

作品完成了，但遇到的问题是：佛教的文体不能被踩在脚下。展方建议，将地毯移到美术馆展出，为寺院另外制作一块。徐冰想到将现有地毯上的文字处理成马赛克的效果，使文字消失。这块用于寺院的图形地毯与美术馆的那块字毯相呼应，构成一件作品。工厂赶制第二块，但不久才接到策展人南条史生的信，信上说："我看了你的图，但不能给寺院看。如果给他们看，有一点像是在显示受到了他们审查的感觉。……他们是特别喜欢你的作品的普通、虔诚的人，他们由于迷上了你的文字而期待着你的作品。……我们不能以不接受艺术、其他宗教、马克思主义或任何别的，来指责他们。"

徐冰为南条先生对宗教的尊重和细心的态度所感动。第三个版本的地毯，以英文方块字书写的"Belief"呼应展览主题。徐冰将《魔毯》赠送给了寺院，现在仍然铺陈在寺院大堂中央。

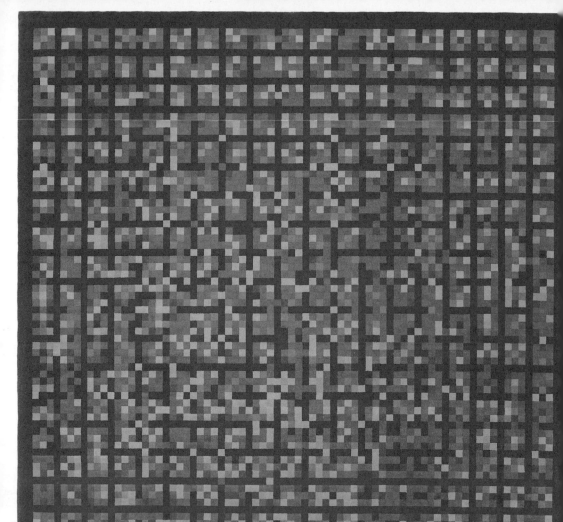

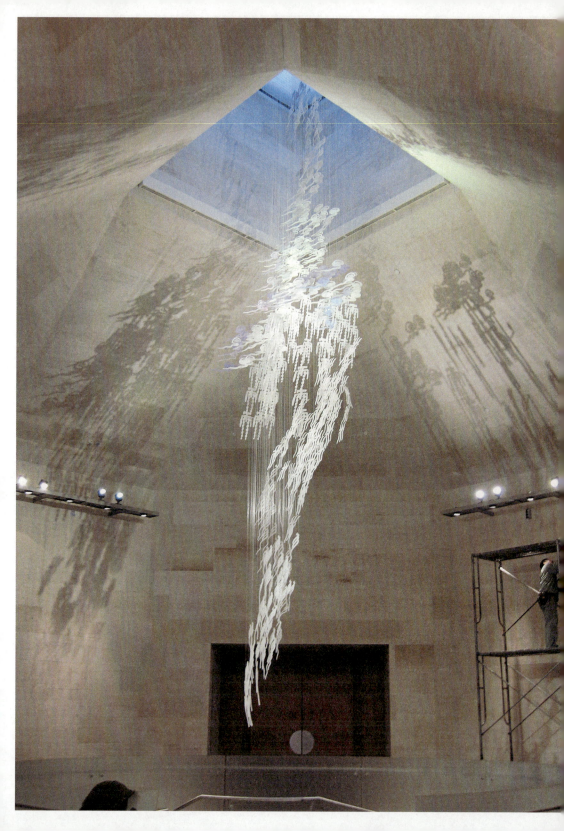

作品长期陈列于中国驻美国大使馆

紫气东来
有机玻璃、尼龙线，尺寸可变
2008

这是徐冰应贝聿铭先生之邀为中国驻美国大使馆特定空间创作的。"紫气东来"是中国民间吉祥的象征，来自传颂久远的道家掌故。函谷关令尹喜看到有紫气从东方来，知道有圣人经过，果然是老子骑青牛出关远游。尹喜拜老子为师，老子为他写下《道德经》五千言流传至今。徐冰认为这与大使馆的工作性质有意味上的关联，徐冰结合建筑特点，将一股气从天窗引到建筑之外。他以中国象形文字为元素，选用与天气有关的象形文字，如水、气、云、雨等，构成一个自下而上的"云、气"图。字形以无色透明的有机玻璃呈现，再加以沙化。整个作品与周边空气融为一体，产生一种雾气缥缈的感觉。

金苹果送温情
偶发及行为、3000Kg 苹果、电视现场转播车
2002

此作品参与的展览是在 2002 年中国国庆节前一天开幕,由以盛产苹果闻名的山东栖霞提供赞助。艺术家将创作材料费的主要部分买成苹果,作为国庆慰问品送给首都的下岗职工。三辆载满苹果的大卡车,载着"金色苹果送温情"和"国庆慰问首都下岗职工"的大标语,在北京几个职工生活区免费发送。一辆电视现场转播车将室外发送苹果现场的实况直接传送到安置在展览馆各处的十台电视屏幕上。这些现场画面直播的同时,又不断插入"文革"初毛主席将芒果作为礼物送给"首都工人毛泽东思想宣传队"的历史资料片镜头。这件作品将一代中国人记忆中熟悉的"社会主义温情"风格转化为一种艺术的表现手段。以中国各阶级在现实与历史中的位置转换为切入点,使人们意识到中国社会的改变不是颜色上的而是实质的改变。

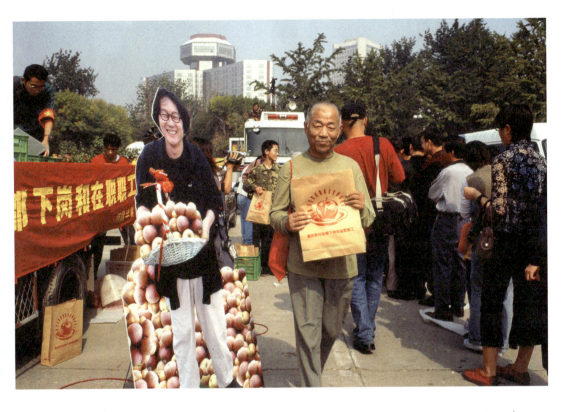

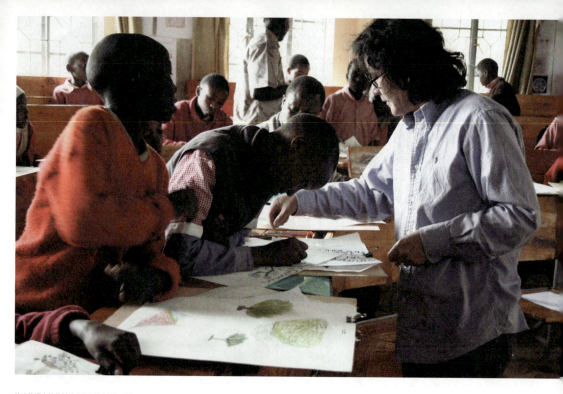

徐冰依据自编教材给肯尼亚的小朋友上课

木林森计划

2008年至今年

2005年,徐冰受美国圣地亚哥当代美术馆等四家机构邀请,参与一项以艺术的方式保护世界自然文化遗产的项目,徐冰选择了肯尼亚。他为肯尼亚的森林绿化集资设计了一套自循环系统。在这个系统中,学生(7至13岁)根据徐冰编写的教材中的方法,用各种文字符号,组合成树的图画。这些画通过在画廊展出、网上购物、拍卖和转账系统,被世界各地热爱艺术、关心环保的人士收藏。此计划是一个传播环保理念、游走与不断延展的项目,是一个将钱从富裕地区自动流到需要树木的地方,为种树之用的自循环系统的实验。

这个系统循环往复的可能性根据在于:一、利用当今网络的拍卖、购物、转账、空中教学的免费功能,达到最低成本消耗;二、所有与此项目相关的人员或机构都能获得利益;三、地区之间的经济落差(2.5美元在纽约能买一张地铁票,在肯尼亚可种出十棵树)。在这个系统的运转过程中包含着知识传授、艺术创造、爱与关怀、沟通互利等因素。最终这些画在纸上的树将会变成真的树,生长在地球上。

《木林森计划》从2008年开始,先后在肯尼亚、巴西以及中国等地实施。

《木林森计划》logo

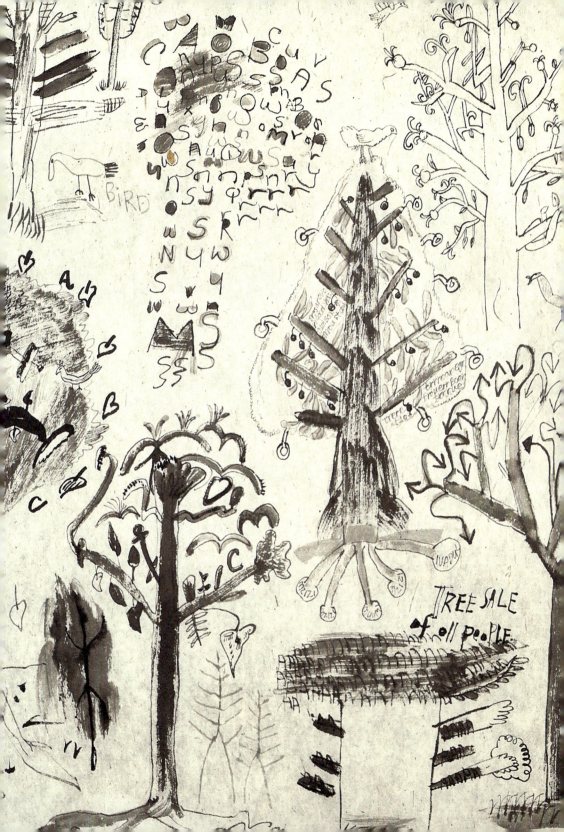

《木林森计划：森林系列—IV》
水墨、尼泊尔纸，126cm×479cm
2008

"何不水墨:刘丹、徐冰、王天德、冯斌个案观察",今日美术馆,2012

芥子园山水卷

不同版本的《芥子园画谱》,墨、宣纸、传统木刻及印刷,48cm×548cm

2010

这件作品是应美国波士顿美术馆之邀创作的。徐冰认为中国绘画最核心的就是"符号性"的部分,反映了中国人的思维、看事情的方法和审美态度。而《芥子园画谱》具有很强的典型性,它集中了描绘世界万物的符号、偏旁部首。徐冰用中国传统刻版方法,重新拼贴书中程式化的描绘方式,放回到自己的一幅《芥子园山水卷》中。

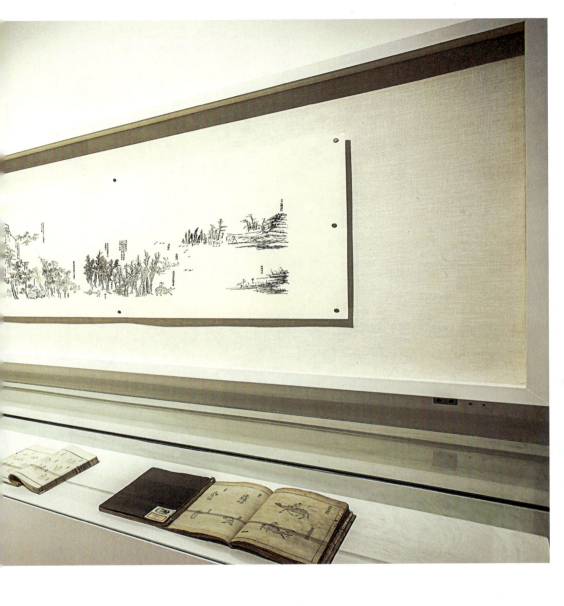

汉字的性格

2012 年至今

此作品的立意来自对"观远山庄"所藏赵孟頫手卷这件传世之作的观看、分析与想象。作品以手绘动画影片的方式,阐述中华文化特殊性的来源——在中国,每一个接受教育的人,先要用几年时间牢记、书写几千个字形,而每一个字就是一幅图画。中国人历代如此,这一定影响着这个民族的文化性格、他们看待和处理事物的方法,乃至当今中国的样貌。不同时代,来自不同背景的各种主义都被溶解在这个特别的、源自汉字书写的"文化范围"之中,却难以取代中国文化的根本。此动画片最终要表述的是:关于汉字书写与中国文化的特性与内核,在未来人类新文明建设中的利弊与作用。

这件作品由何鸿毅家族基金会支持。

《汉字的性格》草稿，墨、宣纸，（13.5cm×70cm）×10，2012

《汉字的性格》动画截图,15'18",2012

"徐冰,思想与方法",北京尤伦斯当代艺术中心,2018

文化动物

动物系列

徐冰

在我的创作中使用活的动物是从 1993 年开始的（带着活物去展厅）。现在回想当时为什么要用活的动物，是有原因的。我那时刚搬到纽约不久，对西方当代艺术处于"挑战"的心理阶段，同时又感到，我过去的艺术过于"沉重"，接受者需要太多的东方文化的准备才能进入，太累了。我需要寻找到一种直接的、强烈的、有现场感的艺术，现在看来，这是当代艺术的表面特征。当时，作为一个"学习者"，在我希望作品有这种效果的同时，也就掉进了西方现代艺术"线性的创造逻辑"的瓶颈中，自然也就被困在艺术界创造能量的有限与贫乏中。当时，我对西方主流艺术系统充满向往，完全看不到它的弊病，满脑子里想的都是这领域内的事——创造惊人的艺术。只知道从个人"智慧"的部分去寻找突破点，深感："我 IQ 要是再高一点就好了。"在"为创造而创造"的狭窄道路上，对人的创造力的无奈，导致我对动物产生兴趣。在当时一个展览自述上的一段话，记录了这种心态——"我感到人类创造力的限度，我希望借助生灵，获取或激发人类的能量。"

作品《一个转换案例的研究》的来源是：搬到纽约没几天，我接到策展人丹·卡麦隆的邀请，参加一个题为"生与熟"的大型国际当代艺术展。展地是西班牙女王现代艺术中心美术馆。我当时并不知道这展览及这美术馆如何重要，我向展方提交了与动物合作的计划——《一个转换案例

的研究》——两只在展厅交配的种猪，身上印着文字。

这个想法有点异想天开，因为没人做过。为了验证可行性和做出计划书，1993年底我回国做实验。我必须回趟国，因为在美国我没跟农民接触过，也不知道在哪能找到猪，在中国，至少我插队时养过猪，也见过猪的各种行为。有关实验的过程和结果，我在一篇题为《"养猪"问答》的文中有所记述：

"养猪"问答

问：如何考虑猪圈的设置和猪的选择？

答：理想的场地是将位于闹市区的画廊或博物馆改为猪圈。场地面积不少于150平方米，在展厅中央用铁制围栏，做一个40平方米的方形猪舍，边上有耳室，为分养母猪之用。以书代土垫圈（约需800公斤书）。猪舍一角有食槽，另一角有两扇门，一扇门为饲养人员使用，另一扇门连通道耳室猪舍，以便展示时将两只猪赶到一起。通道要有一定长度，两端有门，以保证两头异性猪的平静休息。

猪的选择：种猪，250—300斤，以色白、皮细、毛稀为佳。品种以美国大约克（父系）与中国长白猪（母系）第一代杂优猪——"中畜白猪一系"为佳。此品种身兼东西种系理想基因w，生理机能强，产息数高（12头），瘦肉率高（62%），符合当代生活趋势。

问：怎样控制猪的发情？

答：母猪二十天一个发情周期，发情期为三天左右，这点与人不同。但有资料说明，最初人类女性也是有周期的。我想是由于被"文化过了的"情感、理智与功利的长期作用，把自然的周期打乱了。公猪只要适龄、健康，任何时候都有能力，这点

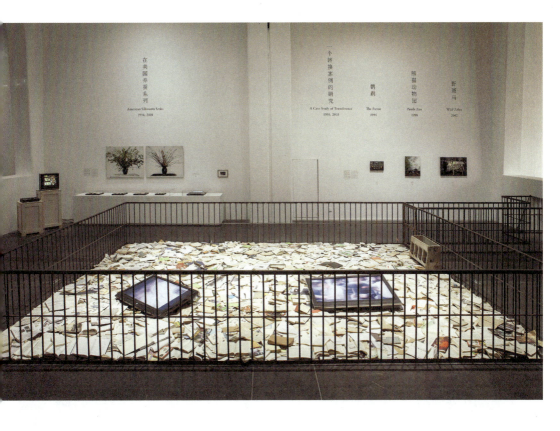

一个转换案例的研究

表演,猪、书,现场猪圈:500cm×500cm

1993 — 1995

展厅中间设置了一个 5m×5m 的猪圈,以书代土垫圈。两只身上印满伪文字的种猪(公猪为伪英文,母猪为伪汉字)在展厅中发情及交配。人们担心猪被移到画廊这类陌生的文化环境中,它们会紧张而不工作,但结果是它们的尽兴与旁若无人使观众处于一种尴尬的境地中。环境倒错的结果,暴露的不是猪的不适应,而是人的局限性。徐冰解释说:"那两只完全没有人为意识,身上却带着'文明痕迹'的生灵,以其最本能的方式'交流'着。"这件与动物共同完成的作品,意在制造一个特殊的空间,让人们看着两只猪的自然行为,反省的却是人自身的事情——被"文明"烙印过的我们面对原生态的尴尬与局限性。

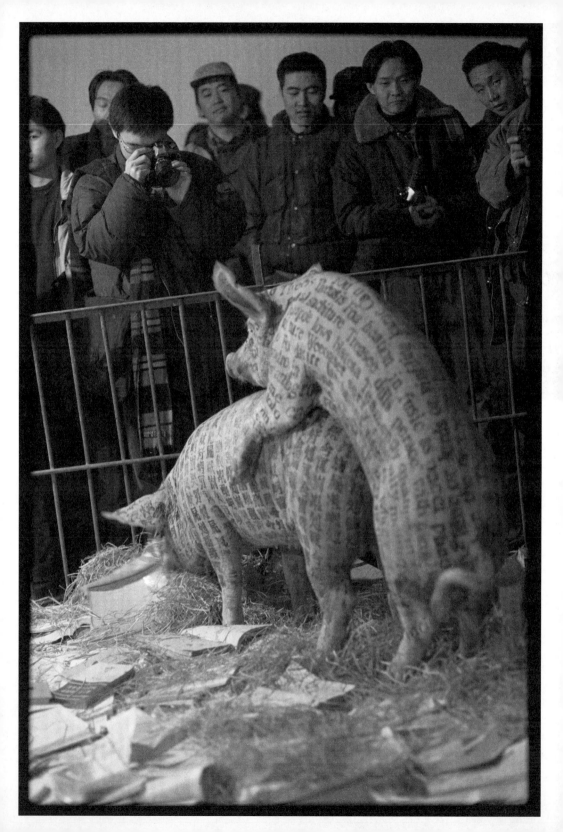

和人一样。配种站的公猪每天赶出来完成两次任务,所以叫"公猪"。猪场师傅说:"发情的母猪可以老实儿地等着公猪爬,不在情期的死活也不让公猪上。"但我要求的是,两只猪在同一时间里既要百折不挠地表演,又要完成在展厅的交配,"交流"要有实质性,这就很难。因此,我只能将展期安排在母猪发情与未发情期之间的那天。选猪时要检查母猪的档案,严格计算,这是第一点。二,是要选用年轻公猪。展示前二十天选好,单圈分养,加精饲料。请配种技术人员定期做爬架子(假猪)和适当接触母猪的训练,既培养又控制其性欲。"从来没有碰过母猪的公猪不会闹,不懂。接触过几次母猪的年轻公猪性欲最强。"这是猪场师傅说的。三,是选用公猪最喜欢的母猪。

开始选猪时,母猪换过两头,公猪都没兴趣,我们以为是公猪有问题,正准备调换时,又赶来一只母猪,公猪一见钟情。原来人家也是有选择,不是谁都行的,这点又和人一样。以上三点保证了展示时的效果:公猪努力工作,母猪不屈不挠,配合默契。到最后公猪累趴下了,母猪反倒来招惹它。公猪备受感动,顽强起身继续工作,多有意思。在动物性这一点上,人和动物太一样了。

问:如果变换了猪的生活环境,它们不工作怎么办?

答:这是当时最担心的,猪场的师傅和技术人员也没有把握。但必须把这种原始的、动物性的(最正常的)行为转换到一个"文化"的环境中。许多穿着正经的人和影视器材对着它们,看两头猪的交配,开展现代艺术活动,探讨文化层次的问题,这本身就很荒唐,就有可探讨的地方。在闪光灯众目睽睽之下,两只猪"做爱"很尽兴,不用担心避孕或艾滋,更不存在犯错误的问题,真正的旁若无人,根本就没把这帮人放在眼里。此时,人面对它们却不知所措,显得拘束和不真实。原来我们对猪的担心是多余的,是出自人的观点,它们根本没有不好意思的问题。

有价值的结果是,人改变并安排了猪的环境,却使人处在一个尴尬的境地中。环境倒错的结果,暴露的不是猪的不适应,而是人的不适应。所以有人说,看这作

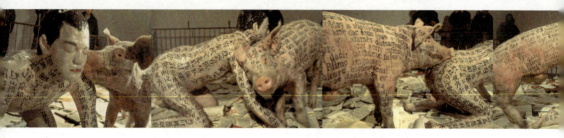

"徐冰：实验展"，北京翰墨艺术中心，1994

文化动物

表演，猪、书、人偶及雌性猪味道、现场猪圈
1994

此作品是徐冰在《一个转换案例的研究》之后所做的一个实验，他希望通过公猪对假人的反应，测验猪的敏感性并寻找戏剧性偶发的荒诞效果。结果猪对假人强烈的性反应被记录下来，这些图片在1998年后才拿出来发表。

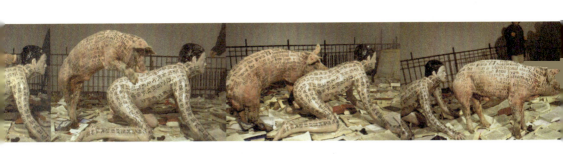

品的人（包括我自己）都被戏弄了。实际上这种戏弄是自身文化所致，与我其他作品一样——不作用于没有文化的人。还听说有些女孩子看后生理上有种不舒服的感觉，一种生理上的惧怕，来自原始性的直接，让我们不知道该怎么办，因为我们太习惯被文化掩盖过的一切了。当然也有些朋友相当开心，像是狠狠地娱乐了一把。其实，这件作品是给人们提供了一个反思的场所，看着两头猪的交配，想的是人的事情。

问：怎样在猪身上印字？

答：作品有难度，做起来就有意思。人能听话，物可摆布，唯独动物没有"文化"，两套语言无法沟通。最早的计划是将文字印在人身上，想了一阵子，但一直没动手，总觉得想法没有到位。一是用真人的方式太简单、太直接，也太偏向性的议题；二是如果用照片或影视媒材做一个转换的展示方式，又太不直接。文字印在动物身上却充满了物种、进化、文明、沟通及混杂感的暗示，体现了文化作为一种文身概念的意义。两个完全没有人为意识的东西，身上却带有文化印迹，又以最本能的方式努力地交流着。这种简单和直接，到了一种不可思议的、又值得思议的程度。

在动手印字之前一切都是未知数，先要向动物医院专家了解猪皮肤的接受程度，即印字是否会有不良反应或意外。另外是麻醉问题，猪的麻醉很特殊，大动物长时间麻醉要做乙醚（Ether）呼吸麻醉，要在实验室使用复杂的设备。一般静脉注射用药量需根据猪的体重严格计算配制，但有时效果不稳定。最佳选择是进口的酊酊醇（Chloertone），但只管一个半小时。在猪没有自然排泄之前不能连续麻醉，否则会中毒。所以选择印字颜料必须是无毒、速干、牢固的。我们事先考虑到了各种可能性，做了反复实验，以确保在有限的时间内顺利完成。（事实上，实际操作中没有用药物，是猪场师傅帮助进行的，在后来的几次展示中，我是与他们同时在一个几乎无法移动的圈里完成印字的。）

问：两只种猪最后应怎么处理？

答：最初的计划也是最文明的，是将它们放生回到自然。但这又是最有问题的，因为它们实际上已经不能回去了，到处都是人为过的环境，人已经不能和它们和谐共处了。谁都不会允许我把两头猪放到王府井大街（这是我们设想过的计划一部分）或时代广场上。又由于它们多少代被饲养，即使在真正的自然环境中，它们也已经丧失了自生存能力。它们就像人类生产出来的任何一件产品一样——或是塑胶的，或是肉的。人们在提倡保护动物，给它们自由、回归自然的同时，已经把它们按人的利益，异化成不是自然的猪了。实际上在我之前，它们就已经被一种叫"文明"的东西文过身了。"养猪"的过程对我来说是一个实验的过程、一个有关社会科学的动物实验，有很多的课题在里面。

做这些事，我本来的目的是自己做实验、记录，做出计划书。但朋友们说既然做，不如请圈内人来看看。（1989年之后的北京没什么公开的艺术实验的活动，到1993年，新一轮的实验艺术还没有起来，刚刚有一点苗头。）冯博一通知了一些朋友。"实验展示"在北京王府井红霞公寓的翰墨艺术中心，这是新时期北京最早的私人艺术空间。那天来了北京艺术圈的各路人马两百多号。没请媒体，没有仪式。半天的展示可谓惊心动魄，一对"情猪"超常发挥，出色地完成了任务。

第二天只有我们几个人，又做了一个私密的实验。我将事先做好的人形，上面抹了从母猪圈取来的气味，我想实验一下猪的发情，是视觉的作用还是嗅觉的作用（这个实验结果的图像，一直存在档案中，事隔十三年才以《文化动物》为题拿出来发表）。活动没有公安部门来干涉这等事情发生。事后也没有国内媒体的报道。展示后隔天我回纽约，见到朋友们的第一件事就是被问"养猪"的事，原来国际媒体对此已有一些报道，我第一次感到现代传媒的厉害。

由于控制活的动物技术上的难度，西班牙美术馆最终没有接受这个计划，结果展出了《天书》。这件作品后来在德国慕尼黑王宫剧场（Marstall

鹦鹉
表演,被训练过的鹦鹉
1994

作品由一只被训练过的鹦鹉在展厅中间独自表现完成。这只鹦鹉在展厅中重复着下述几句话:"你——们——真——无聊!现代——艺术——是——废物!""为什么——把我——关在这里?——混账!"

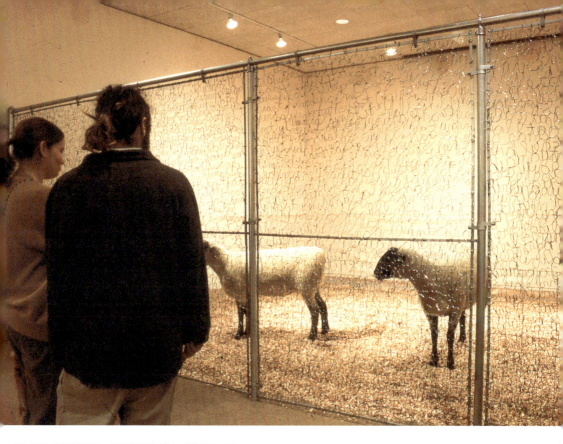

"网:与徐冰共同制作的装置",美国东伊利诺伊大学十二月艺术中心,1997

字网

金属编织的网、活羊,尺寸可变
1997

这件作品共有两个版本。第一个创作于 1997 年,在美国东伊利诺伊大学展出,是两块用粗铁丝编织出来的巨大"字网":一块将展厅入口封起来,展厅即成为一个大的笼子。另一块位于展厅中间,将其一分为二,一边为两只活羊,另一边为观众。双方通过文字的网对视着。文字的内容为参与制作者"编写"的个人看东西的经验。徐冰属羊,他谈到此作品时说:"我喜欢羊看东西时的眼睛。"另一个版本是次年在芬兰 Pory 美术馆完成的。在室外方形的"字网"是由该展策展人之一琳达·温特劳布(Linda Weintraub)的展览前言的文字所构成。

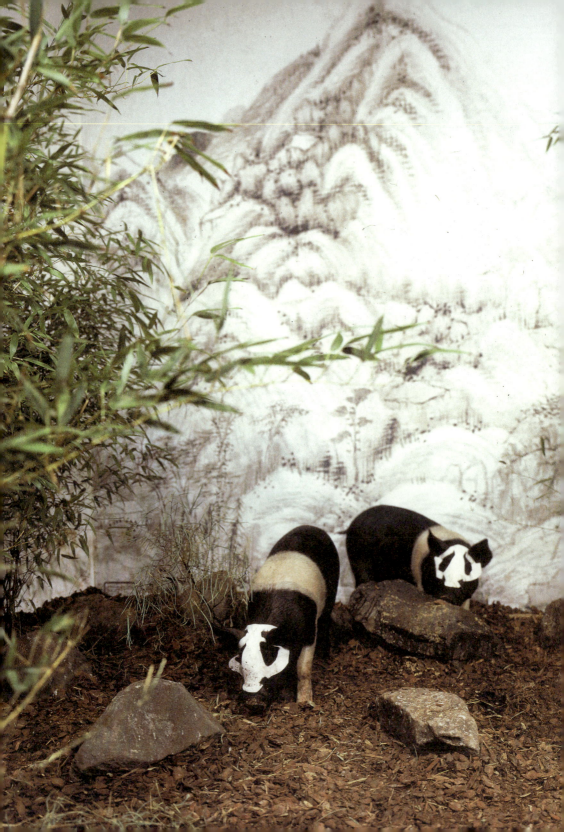

美国纽约 SOHO 的杰克·提尔顿（Jack Tilon）画廊，1998

熊猫动物园

动物园设施、竹子、中国山水画、两头新罕布什尔夏猪

1998

所有的新罕布什尔夏猪身上都是黑白相间的颜色，看上去很像珍稀动物熊猫，徐冰再为它们戴上熊猫面具，饲养在纽约 SOHO 的杰克·提尔顿画廊中，一个以竹林、山石及中国古代山水画为背景的幽雅环境。两只"熊猫"在这个人造的自然中自由地生活了一个月。这件作品像徐冰的其他许多作品一样，暗示着一个"面具"的概念。

München）和纽约 SOHO 的一个空间实施过，成为一件反响很大的作品，并影响了后来的一些国际艺术家的创作。

现在看，这件作品并非一件成熟之作，对我来说更像是一个习作。实施的过程和后来的结果，让我对这一类当代艺术的创作手法、生效法等问题，有了一个尝试与发现的过程。了解和尝试极端的创作手法并无坏处，它使得你的创作语汇的两极——最循规蹈矩的与最荒诞不经的空间很开阔，你的词汇就丰富，好比声乐艺术家音域宽窄的区别。

另外，应该说这件作品给人的印象和传播力是强的，我知道在短暂的时间内，人们记住它，是由于它强刺激的语言，而不是其内涵。这让我反思大量的当代艺术为什么是今天这个样子。

通过这次实践，我对一个艺术家作品的外在风格与内在线索问题，有了新的认识。动物与文字是截然不同的两类"材料"。我对这两类材料的兴趣，是由于我的艺术并非在谈这两类材料本身，而是借它们谈它们之间的事情。动物可以说是原始与未开化的代表物，文字可以说是文化最基本的概念元素。《一个转换案例的研究》与《天书》的风格截然不同，但它们谈的事情确是一个：文化与人的关系。

另外一件与猪合作的表演性装置题为《熊猫动物园》。在我 1993 年四处寻找合适的猪的时候，看到过一种身上黑白相间的新罕布什尔夏猪，它们一眼看上去很像熊猫，1998 年我在纽约 SOHO 的杰克·提尔敦画廊做展览时，我实验了把它们"打扮"成熊猫。我为它们戴上熊猫面具，并饲养在一个有竹林、山石和以中国古代山水画为背景的幽雅环境中。两只"熊猫"在这个人造的自然中生活着。在 SOHO 时尚人群中，有两只活猪，真是件稀罕之事。孩子们常来画廊喂它们，它们茁壮成长。两只"熊猫"有时帮助对方摘下面具，回到真实的自己。猪比熊猫聪明百倍，

但"社会地位"却低百倍，真的很像人类这个"动物世界"。这件装置像我的其他作品一样，暗示着一个"面具"的概念。

另一个与动物有关的是《在美国养蚕》系列。从1994年至1999年期间的每年夏季，我都要在美国养蚕，与它们共同完成一些作品。其中一组是《蚕书》，其过程是蚕蛾把卵产在事先装订好的空白书页上，这些由虫卵"印刷"的符号像一种神秘的文字。展览开幕后，蚕卵开始孵化成幼虫，黑色的蚕卵消失，成千上万移动的"黑线"（幼虫）从书页中爬出来，这给观者一种紧张感：这些书出了什么问题？另一组是，在展厅里上百条正在吐丝的蚕，用丝包裹着一些物件，如书报、旧照片，甚至工作中的笔记本电脑。随着蚕丝日复一日地加厚，开幕时可读的文字或形象渐渐隐去、消失，到闭展时，物件变得神秘怪异。其中有一件作品题为《蚕的VCR》，一个打开盖子的VCR（盒式磁带录像机）中，放了一些正在吐丝的蚕。它们在机器之间做茧，VCR仍在工作，电视屏幕中播放的是VCR内部的情况。

这里我想特别谈一下作品《蚕花》。这件装置是1998年在纽约巴德学院策展中心美术馆和纽约现代艺术博物馆P.S.1展完成的。这件装置的产生，完全是由于制作条件的局限所致。那次展览，我的计划是：布置一个普通的生活空间，里面放满正在吐丝的蚕，展出期间它们在生活用品中到处做茧，这个空间将出现奇异的感觉。但当时展期是初春，还没有可供养大批蚕的桑叶，策展人为了让桑叶保持新鲜，把桑枝直接插在花瓶里，蚕直接放在上面饲养。眼看展览开幕时间到了，蚕还没有要吐丝的迹象。没办法，急中生智，我在美术馆大厅中央，用新鲜的桑树枝插成一个巨大的花束。开幕式上，几百条蚕在树枝上啃食桑叶，不久，茂盛的桑叶经过啃食只留下枝干。随后，这些蚕陆续在枝干上吐丝做茧，金银色的蚕茧在展出期间，逐渐地布满枝干。这瓶花束由葱绿茂盛转化为另外一种艳丽的景观。这件作品以简洁的手法，却包含着深刻的哲学内涵，也

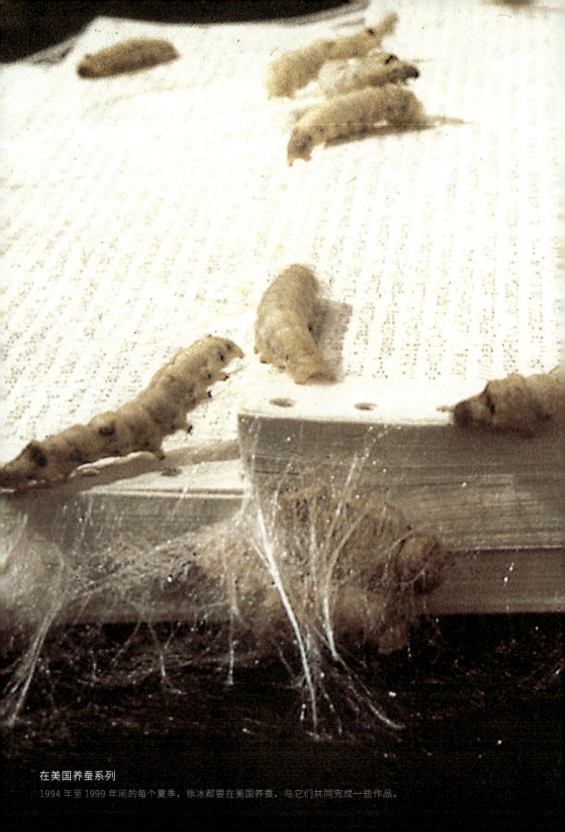

在美国养蚕系列
1994 年至 1999 年间的每个夏季,徐冰都要在美国养蚕,与它们共同完成一些作品。

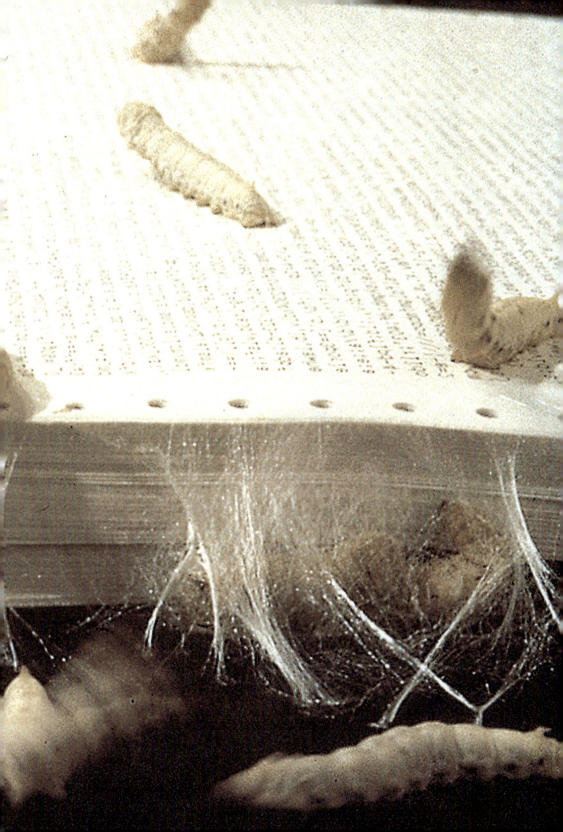

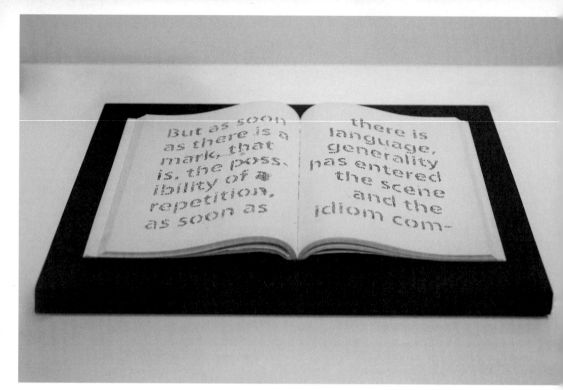

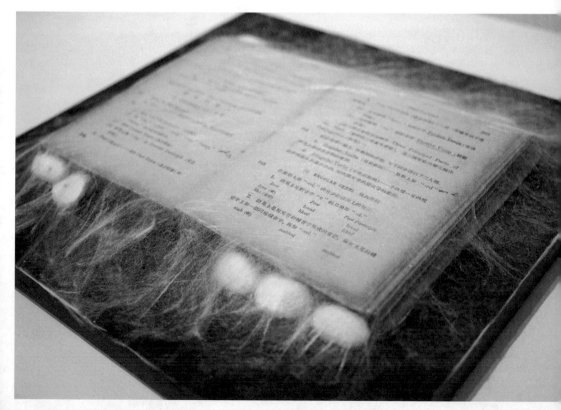

蚕书

蚕蛾在书页上产卵，尺寸可变

1994

《蚕书》的过程是蚕蛾把黑色的卵产在事先装订好的空白书页上。这些由蚕卵"印刷"的符号像一种奇怪的文字，或一种神秘的语言。展览开幕不久，蚕卵开始孵化成幼蚕，黑色的蚕卵消失，成千上万的移动"黑线"（幼蚕）从书页中爬出来，这给观者一种紧张感：这些书出了什么问题？

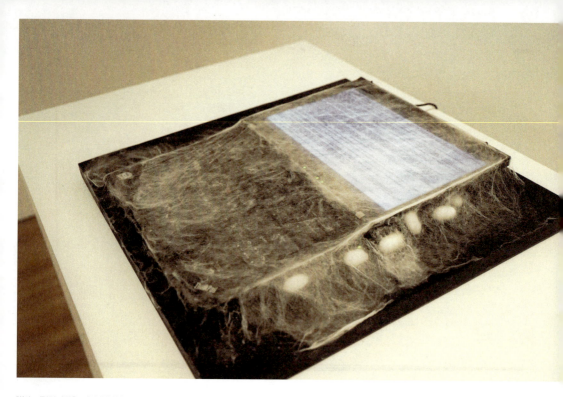

"徐冰:思想与方法",北京尤伦斯当代艺术中心,2018

包裹

吐丝的蚕及杂物,尺寸可变

1994 — 1995

上百条正在吐丝的蚕,在展厅里用丝包裹、覆盖着一些物件,如书报、旧照片,甚至工作中的笔记本电脑。随着蚕丝日复一日地加厚,开幕时可读的文字或形象渐渐隐去、消失,展览结束时这些物件就变得神秘怪异。徐冰说:"我感兴趣的是蚕这种动物所具有的文化含义和自然的变异性,它们也是很好的合作者。"

蚕花
桑树枝、蚕,尺寸可变
1998

在这件作品中,新鲜的桑树枝插成一瓶巨大的花束,几百条蚕在树枝上啃食桑叶。不久,茂盛的桑叶经过啃食只留下枝干,随后这些蚕陆续在枝干上吐丝做茧,金、银色的蚕茧在展览期间逐渐地布满枝干。这瓶花束由葱绿茂盛转化为另外一种艳丽的景观。事物性质的不确定、概念及界限的渐变也一直是徐冰感兴趣的内容。

"天地之际:徐冰与蔡国强",美国巴德学院策展学中心美术馆,1998

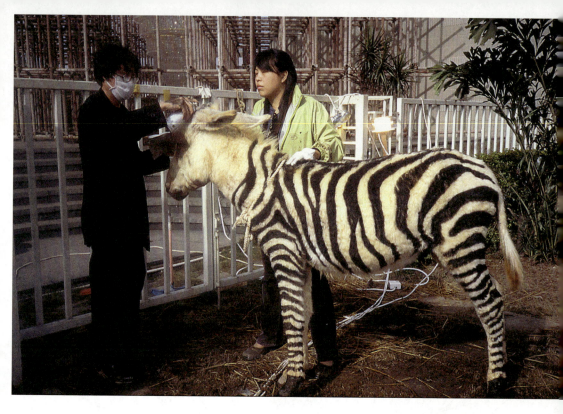

"首届广州三年展",广东美术馆,2002

野斑马

两头驴,尺寸可变

2002

这件作品是为2002年首届广州三年展的室外计划创作的。徐冰曾在报纸上看到一则新闻:"中国南部某地农民为了开展旅游建设,将普通的毛驴'化妆'成'斑马'。""这个计划只是借用人民群众的智慧再现这一景观。"徐冰用染发水将四头毛驴染成斑马的条纹。放养在美术馆周围的大草坪上。在草坪前面立一个在动物园中常见的说明牌,内容是:1. 斑马的肖像;2. 对斑马的学术解释;3. 广东斑马分布图;4. 一个公益宣传口号"保护野生动物,禁止虐待生灵"。这些"斑马"像徐冰其他作品中的那些"文字",它们经过伪装,它们表里不一。

实践了我希望用东方思维的方式来处理当代艺术的愿望。事物性质像水一样的不确定性，一直是我感兴趣的内容。这时，西方人有点搞不懂中国艺术家的思维路数了。

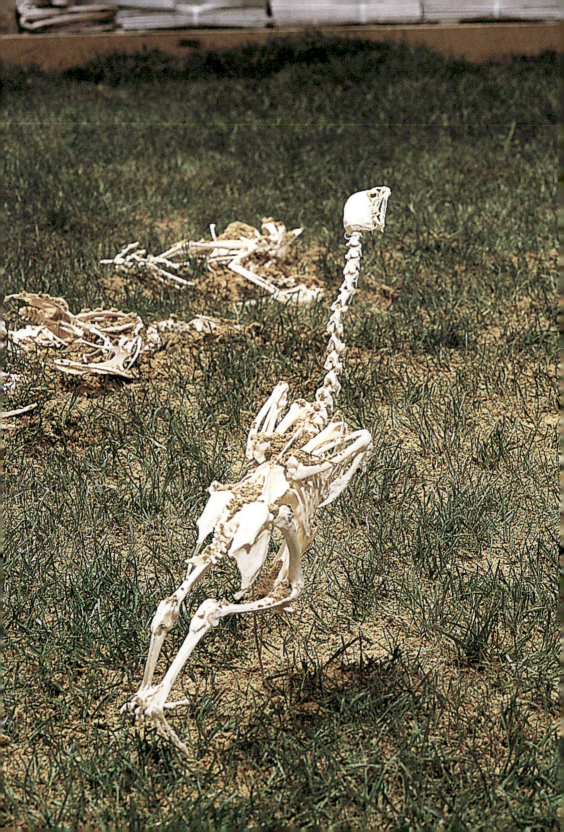

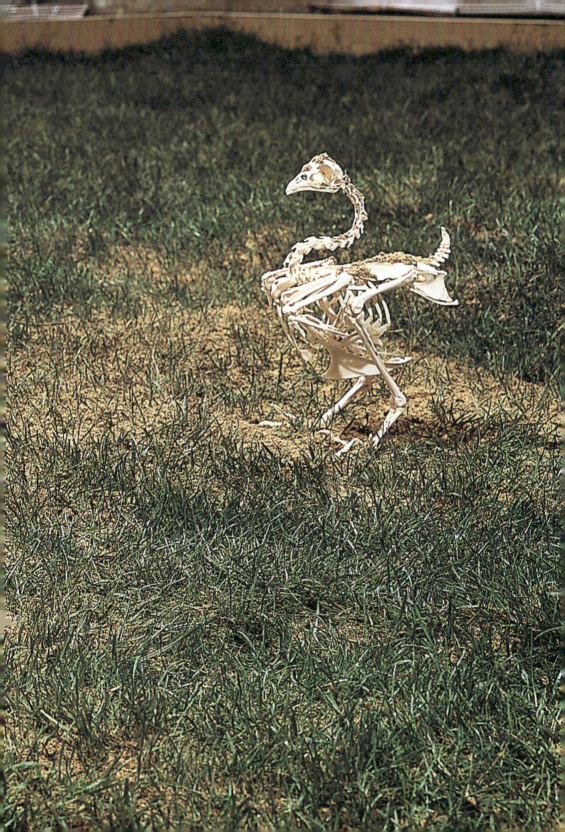

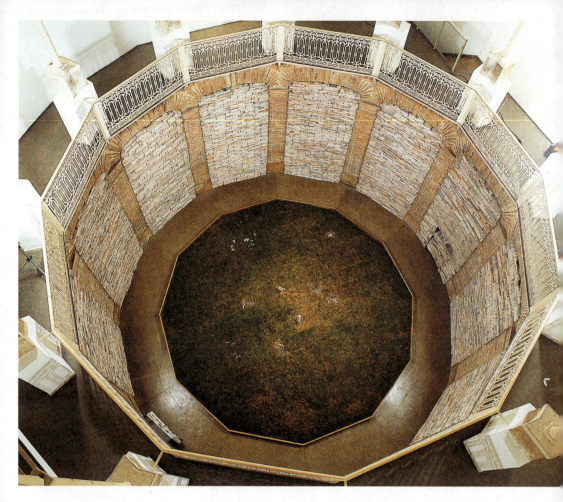

"徐冰：真像之井"，西班牙瓦伦萨市立美术馆，2004

真像之井
西班牙古代斗鸡场现场、当地报纸、草坪、鸡骨架等，尺寸可变
2004

这是根据西班牙瓦伦萨城一个十九世纪的、有三层看台的圆形斗鸡场的特定现场制作的作品。徐冰用当地报纸磊的墙，将一层楼看廊的拱形空间部分封死：观众进入展场首先面对的是堵在眼前的报纸高墙，当他们找到上楼的入口，来到第二层向下看时，才能看到被报纸墙封死的"井"中"曾经发生过什么"——生长中的绿草和被风干的鸡骨架。

徐冰的《烟草计划》：从达勒姆到上海[1]

巫鸿

徐冰是国际公认的目前世界上最富有创造力的当代艺术家之一。《烟草计划》可以说是他迄今为止最大的一项连续性艺术计划，也代表了他最新的艺术实验和思考，非常值得加以详细记录和讨论。

《烟草计划》包含了两个"特定地点"（site-specific）的展览，每个展览又包括多件作品。《烟草计划：达勒姆》于 2000 年 11 月在美国卡罗来纳的杜克大学举行，组织者为该校的阿部贤次教授。2004 年 8 月，由上海外滩三号沪申画廊主办、我本人策划的《烟草计划：上海》是这个计划的延续和完成。活动的地点延伸到了大洋彼岸，徐冰为展览制作了新的大型作品，整个计划的意义也因此得到了发展和丰富。

本书提供的是有关《烟草计划》的一份完整学术文献，包括对两个展览的内容、主导思想和策展过程的介绍，徐冰本人在一系列访谈中所表达的对这个计划的想法以及和他以往作品的关系，还有知名文艺批评家、策展人及各界人士对《烟草计划：上海》的评论。这篇导论的目的是勾画出整个计划的基本内容和概念。与一般展览图录中的说明不同，我对《烟草计划》的介绍不以单独作品为线索，而是更加强调展览的过程和地点的意义。对作品的讨论主要在本书第二部分"徐冰访谈"中逐渐展开，由艺术家本人揭示其创作意图和作品的意义。为方便阅读和检索，这些

[1] 原载于巫鸿编著，《徐冰：烟草计划》，北京：中国人民大学出版社，2006，第 9—39 页。

访谈在若干分题下展开，讨论的题目包括《烟草计划》的主题和创作过程、艺术家的自我、"痕迹"的意义，以及当代艺术和"美"的关系。

本书的第三和第四部分是对《烟草计划》的分析和评论。第三部分包括五篇专题文章，由刘禾、斯坦利、阿部贤次、冯博一、邱志杰、田霏宇（Philip Tinari）和我撰写。这几位作者代表了策展人、美术史家、艺术家、艺术批评家和文化理论家的多种身份，从不同角度对徐冰的作品进行了分析和评价。第四部分中的"《烟草计划：上海》学术研讨会"汇总了更广泛的意见。参加这个研讨会的人中有当代艺术、文艺批评、文学及商业界的活跃人物，包括李陀（文艺评论家、作家）、李旭（上海美术馆学术部主任）、刘禾（美国密歇根大学教授、理论家）、卢杰（策展人、"长征"艺术计划主持人）、冯博一（策展人）、王巍（万盟投资管理有限公司董事长、经济学家）、尹吉男（教授、文艺批评家、中央美术学院人文学院院长）、翟永明（作家）、顾铮（摄影家、理论家）、倪文尖（文学批评家）、罗钢（文学理论家）、顾振清（策展人）、尤永（《艺术世界》副主编）以及我本人。大家对徐冰的《烟草计划》做了相当深入和直率的讨论，这份讨论记录是研究徐冰的创作和当代中国艺术的一份很有意义的文献。

徐冰在和我的一次交谈中回顾了《烟草计划》的萌生契机。2000年初，徐冰接到杜克大学实施一项艺术计划的邀请，之后，在初访该校所在地达勒姆（Durham）时，他的第一个感觉就是空气中无所不在的烟味。陪同者告诉他，达勒姆自19世纪开始就是美国烟草业的中心，该地烟草业的奠基者詹姆斯·杜克（James B. Duke, 1885—1925）也是杜克大学的创立者，而今天使达勒姆城知名的不仅是它的香烟制造厂，而且还有它的癌症研究中心，其资金的主要来源当然是当地的烟草业。在当今世界一片高涨的"戒烟"声中，这些似乎荒谬的联系——烟草业巨头和高等学府、香烟推广和支持医学——一下抓住了徐冰的注意力。但是，正如《烟草计划：上海》的主持者、杜克大学美术史教授阿部贤次在为本书撰写的

文章中所指出的那样，在这个计划刚刚开始的时候，无论是徐冰还是他本人，都没有意识到詹姆斯·杜克和中国的特殊关系。但是，当徐冰在该校学生的帮助下开始对杜克大学的历史进行研究时，这个关系马上就浮现了出来，随后成为《烟草计划》中的一个重要内容。因此，从一开始，这个计划就显示出了两个特殊的特质：一个是它不断展开、逐渐深入的推延性；另一个是它与档案材料和历史研究之间的密切关系。可以说，徐冰在《烟草计划》里延续探讨了他所一贯重视的东西方文化关系、文字的意义以及艺术功能等问题，同时，这两种特性给予这个计划以特殊的性格，也为他的艺术想象力提供了新的灵感。

由于《烟草计划：达勒姆》展览所在的特殊地点，这个展览的重心自然是杜克和当地经济、政治、教育的关系，杜克和他所建立的英美烟草公司与中国的关系尚不是展览的核心内容。换言之，整个《烟草计划》有两个历史背景：第一个是美国自身工业化和现代化的历史，通过杜克的发家过程和他与当地社会、文化教育的关系显现出来；第二个背景是十九世纪至二十世纪的全球化进程，以及美国资本在这个过程中向跨国企业的发展，英美烟草公司在中国的扩张就是其中一个突出例子。《烟草计划：达勒姆》以第一个历史背景为其基本叙事框架，徐冰对展览场地的选择——包括杜克起家以前所住的农舍、由扩大后的杜克庄邸改建的达勒姆烟草博物馆、杜克大学图书馆、荒废的制烟厂，等等——都突出了这一重点。（出于安全等原因，在旧厂房中制作大型装置的设想最后未能实行。）这个计划的第二个历史背景，即美国烟草业在中国的扩张及其后果，在《烟草计划：达勒姆 》中没有以"特定地点"的大型装置出现，而是通过单件作品来表现。所使用的是书籍、印刷品和仿制的烟草机器等形式，图像和文字来源包括了老香烟招贴画和香烟牌、烟盒设计，以及唐诗、《毛主席语录》等素材。这些作品的一个主要特点是它们的多元性：徐冰的构思并不拘泥于整体的视觉统一和主题连贯，而是把香烟和有关的工业制品作为创造一系列作品和装置的契机，每件作品均引出

和香烟有关的一段特殊历史回忆、反省或想象。

由于阿部贤次先生在其文章中对《烟草计划：达勒姆》中的作品逐渐进行了讨论，在此，我对这个展览的介绍主要着眼于作品和展场的关系，以使读者获得一个整体印象。（由于达勒姆是美国东南部的一座中型城市，前往该地参观这个展览的学者和艺术批评家并不多，因此这种介绍似乎更为必要。）这个展览有两个基本展场，一个在杜克大学校园内，以大学的中心图书馆伯金斯图书馆为基地，延伸到其他地点，其中之一是该校的丽莉（Lily）大楼，还有一处是纪念英美烟草公司在华总裁詹姆斯·托马斯（James A. Thomas）的展室。徐冰在大楼门前挂上一条红色条幅，上面有以他的"英文方块字"书写的"艺术为人民"（Art for the People）的字样。此外，徐冰的工作室是学生来访及帮助他工作的地方，实际上形成了《烟草计划》一个非正式的活动场地。

另一个展场位于校外，属于达勒姆城，以由杜克庄邸改建的达勒姆烟草博物馆及其附带的农舍、烤烟房等历史遗址为中心。由于展览是由杜克大学主办的，因而大学里的展场具有"主展场"的地位，但由于烟草博物馆及其附属建筑和杜克发家历史有着更密切的关系，因而在这里只实施了几个晚上的装置和互动类型的三件作品成为《烟草计划：达勒姆》在概念上的真正重心。

这三件作品中的第一件是《清明上河图卷》，使用了一幅宋代名画，即张择端《清明上河图》长卷的复制品。在参观达勒姆城的制烟厂时，徐冰看到没有切断的极长的香烟，非常感兴趣，随后联想到吸烟和欣赏手卷画都是在时间中持续展开的"事件"，进而又联想到作为中国手卷画代表作的《清明上河图》。他以其一贯严谨、科学的态度，在准备展览的过程中做了有关香烟燃烧速度的试验，并在一幅草图上做了记录。他的计划是把展开的《清明上河图》放在达勒姆烟草博物馆里，上面放一根同样

烟草计划

1999 年至今

这一计划起初的想法来自徐冰对美国杜克大学的历史所显示出的文化与烟草的关系，以及历史上美国烟草业与中国的关系等大量历史文献的考察。2000 年在杜克大学所在地在达勒姆展出时，徐冰用制烟材料制作的各种奇怪的书物同时在杜克大学图书馆、烟草博物馆和旧烟草工厂展出。《烟草计划》通过对人与烟草的复杂关系，反省人类自身的问题。《烟草计划》是持续至今的创作，他在世界上有烟草历史的城市里展开，如上海、弗吉尼亚、武汉，根据所在地的历史与现实延伸出了新的作品，使之增加了历史、地域和现实的维度。作品包括：《回文书》《杂书卷》《小红书》《唐诗》《火柴书》《中谶》《手提电脑》《中国精神牌香烟》《火柴花》《烟书脊骨》《荣华富贵》（又称《虎皮地毯》）、《烟发明 1920》《清明上河图卷》《水上贸易之痕》等。

回文书

未剪裁的卷烟纸,上面印有来自 Robert F. Durden 的《达勒姆的杜克家族》中的文字内容(杜克大学出版,1975),木质曲柄轴机械装置,约 61cm×76cm×30.5cm
2000

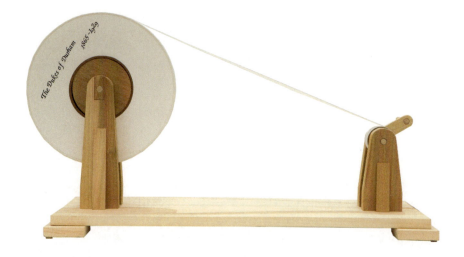

长度的香烟。香烟在展览开幕时点燃,按照看画的方向从右至左逐渐烧过画面,留下一脉烟灰和烧焦的痕迹。由于地点的限制,这个计划在实施时做了一定调整,首先是因为博物馆内不能点火和吸烟,这件作品被移到室外和室内相连的一个地点摆放,点烟的一端伸到室外。(对有幽默感的观众来说,烟草博物馆内禁止吸烟也具有相当的反讽意味。)另一个问题是香烟在不被人吸的状态下自燃速度非常慢,甚至会自动熄灭,因此在开幕式的那个晚上只烧了一小段。尽管有这些限制,这些作品的概念仍然得到了相当完满的阐释,特别是香烟烧过后在画面上留下的痕迹具有极其复杂、引人深思的意味,一方面形象地表现出"时间"的进程,另一方面具有一种明显的破坏性,它所凝固的似乎是一种对伤痛的记忆。

坐落在杜克原来庄邸里的达勒姆烟草博物馆,其周围是当年用来制烟、烤烟和存放烟叶的老式木结构房。徐冰在这里的第二件作品叫作《事实》(Fact),是夜幕降临后在一座两层楼高的烟草仓库的外墙上所投放的系列影像。这些影像的内容是他半生抽烟,最后死于肺癌的父亲去世前几个月的病例图片。这些病例由北大医院的护士每天记录,上面印着的透视图上详细地标出了病人肺部积水部位迅速扩大。徐冰从北京的北大医院获得了这些病例,制成幻灯片后投放在杜克家的制烟建筑上,病例中的文字被翻译成英文,展示在图像旁边。了解徐冰艺术的人都知道,他的作品向来以思辨性以及对非再现性符号的运用见长,像《事实》这种和他个人生活如此密切相关的作品可以说是绝无仅有。因此,虽然如阿部贤次所说,徐冰从来没有明白地指明这件作品的政治批判性,而是强调对护士记录病例时一丝不苟的风格的欣赏,但这件作品对他来说,明显是一个特例,也必须作为一个特例来分析和理解。在我看来,不管艺术家是否愿意把他父亲的悲剧归结于烟草工业,他把父亲的死亡记录投放到杜克庄邸中一个烟草仓库上的做法,在事实上造成了一种尖锐的冲突。观者所感到的绝非一种优雅而客观的艺术欣赏,而似乎在目睹和吸烟有关的一个死亡过程。无法改变这个过程的结果,我们的感觉是一种

杂书卷

中文字手写于香烟上，装在铰链式木盒中，30.5cm×20cm×5cm
2000

无可奈何的尖锐的刺痛。

在杜克庄邸中的第三件作品名为《渴望》(*Longing*)，是徐冰在庄园中一间狭窄的烤烟木屋的地下室安放的一个灯光装置。他原来计划是在更大的空间里做一个更大的灯光装置，而且为此目的参观和选定了达勒姆城一座荒废的卷烟厂房，但出于安全原因最终未能得到城市的许可，故《渴望》可以说是原计划一个缩减后的版本。（徐冰的原始方案最后在《烟草计划：上海》中得以实现。）但《渴望》仍然清晰地表现了艺术家对"香烟"本质的一个基本概念，即香烟对人的诱惑和提供给人的想象空间。在黑暗的地窖里，用霓虹灯组成的"Longing"在干冰散发出的云雾中若隐若现，放射出淡蓝色的朦胧光芒。观者被这美丽缥缈的景象吸引，浑然忘却了所处的地点。只有当我们离开这个烤烟的地窖，沿着林间小路重新回到投射着徐冰父亲病例的烟草仓库时，我们才又意识到香烟残酷的一面。但可能更深刻的是，我们意识到艺术家所采取的立场超越了对烟的简单"批判"或"颂扬"。徐冰所感兴趣的是香烟这种人造物品和人的关系，而他所看到的不仅是这种关系的黑暗面，也包括它为人们带来的幻想空间。

在杜克大学中心图书馆里的展览被安排在图书馆大楼进门后的门廊里，这是所有到图书馆来的师生每日必经之地。因此，在接触观众这一点上，选择这个地点办展览有着更大的公共性。与烟草博物馆展场的几件大型装置和互动作品不同，这个部分主要包括许多小件作品，其灵感的纷杂和形式的多元似乎有意否定整体的视觉统一和主题连贯。但仔细观察一下，这些作品都和"图书馆"有关，它们和这个特定地点的关系在三个不同的概念层次上反映出来。

第一，也是最具体的层次由这部分展览中的"中心展品"（centerpiece）体现。这是一本4英尺高、6英尺宽，用金黄色烟叶做成的巨大的《黄

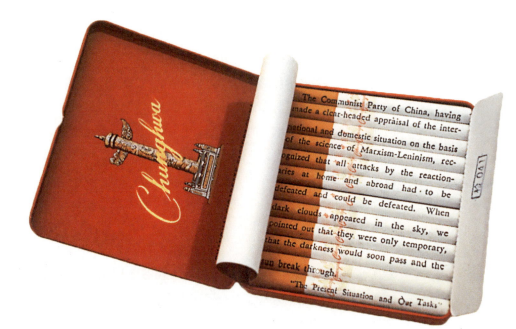

小红书

中华牌香烟上印有英文版《毛主席语录》(小红书),原装铁盒,9cm×10cm
2000

金叶书》(*Tobacco Book*),放在位于门廊尽端的图书馆阅览室入口处,上面印着有关杜克发家及向全球扩张的一段文字。这件作品一方面以书籍的形式与展览场地谐和,另一方面,又以不寻常的材料和"变异性"有意地和所处的场地对抗:徐冰在上面撒了一种专吃烟草的烟虫,在展览过程中慢慢地把书页吃掉。这本所谓的"书"因此不但不能被图书馆收藏,而且给所陈放的机构造成威胁。实际上,在展览期间,杜克大学图书馆的工作人员十分紧张,生怕徐冰撒的烟虫会从陈列柜里跑出来,殃及整个图书馆。这件作品因此具有很强的反机构、反权威的性质。放在它的具体陈列空间(即杜克大学图书馆)来理解,虽然该大学主办了这个展览,但是《黄金叶书》表现了艺术家与这个由烟草业建立的文化教育王国之间紧张和对抗的关系,甚至隐含了艺术家对后者的批判和颠覆。(据了解,由于这件作品无法被收藏及其"危险性",它在展览结束后被烧毁了。)

作品和图书馆场地的第二种关系属于一个更为观念化的层次。徐冰的许多作品都和文字有关,但这次他要把通常所见的文献转化为和香烟有关的物质形式,因此,这些作品反映了徐冰对材料"物质性"(materiality)的特殊兴趣,以及他把工业材料转化为"艺术媒介"(art media)的种种实验。除了《黄金叶书》由烟叶制作而且被烟虫所吞噬以外,二十"卷"《小红书》(*Little Red Books*)这件作品是把《毛主席语录》和《林彪语录》印在铁盒装中华牌香烟上(据说这是毛主席最喜欢的香烟);《道德经》(*Daode Book*)则使用了没有裁断的香烟盒封口纸,在上面印上老子《道德经》的英文译文;《重新打印的书籍》(*Retype Book*)是在半透明的香烟专利号码的衬背蜡纸上复制英美烟草公司的来往信件;《回文书》(*Reel Book*)被印在一台手动转柄机上一盘长长的、没有切断的香烟纸带上,所印内容是杜克的家族史;《唐诗》(*Tang Poems*)是把英译的唐代诗歌打印在用香烟过滤锡纸做成的微型折叠册页上;《杂书卷》(*Screen Books*)使用了两两相接、过滤嘴处尚未切开的香烟;美国诗人罗伯特·弗

黄金叶书

烟叶,122cm×213cm
2000

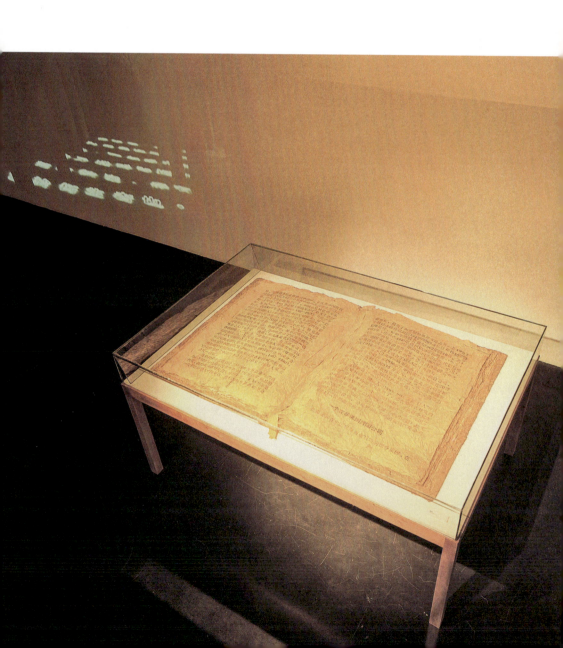

罗斯特的诗《火与冰》开始一段中的单词,如"comfort"(舒适)、"light"(光)、"longing"(渴望)等,被印在了黑色的纸制《火柴书》(Match Book)上。此外,徐冰还把达勒姆当地的一个1878年的烟草执照放大,印制在图书馆门厅的地面上。

另一些作品也和与香烟有关的工业制品有密切联系,但这种联系从艺术材料转移到视觉形式,包括图像和商标。在访谈中,徐冰不止一次地称赞中华牌香烟盒的设计,认为它极其精练准确地体现了社会主义的美学。展览中若干件作品因此都使用了这个图像。除了上面说到的《小红书》以外,《笔记本电脑》(Notebook)是把一个铁制中华牌香烟盒改装成一个"雅虎"(Yahoo)牌笔记本电脑。与中华牌香烟相对的是,生产于二十世纪上半叶的一种叫作"中国精神"(Chinese Spirit)的美国香烟,也多次被徐冰使用。与其说是艺术家欣赏烟盒的设计,不如认为徐冰更被"中国精神"这个名称的荒诞和反讽(irony)所吸引。因此,他把自己设计的带有"徐冰"注册商标的烟盒也命名为"中国精神",但是他用他创造的"英文方块字"书写,并在烟盒里放上仿制的上海老香烟牌,其结果是不同来源符号的非逻辑性组合。另一件强调视觉样式的作品是他所改制的一个折叠式香烟牌,其原型中的两个人像是1876年两位美国总统候选人的小像,下面的一行文字则是宣传这种由达勒姆Blackwell公司出产的香烟,"适合各种趣味——不管是共和党还是民主党"(Suits every taste no matter what, Republican or Democrat)。徐冰把这两个历史人物改换成了当年(2000年)的竞选者小布什和戈尔。

作品和场地的第三种关系表现为"静态"和"互动"。在静态的关系中,徐冰把他制作的种种小型作品以一种典型的"展览"方式陈列在图书馆门厅两边的玻璃柜里。正如图书馆中所收藏的书籍,这些作品以孤立、并列、自足(self-contained)的形态出现。似乎为了突出这种静态陈列与观众的脱节,徐冰在同一门厅的吸烟区里完成了一个互动式计划。利

用那里的还书箱,在旁边放上标有"吸烟者"和"不吸烟者"的两把椅子及一叠表格,调查师生对《烟草计划》的反应。

以上对《烟草计划:达勒姆》的介绍或可反映这个展览的复杂内容和艺术家丰富的想象力。由于徐冰在相当短的一段时间里创作了一大批作品,这个计划带有强烈的实验性,计划完成的过程实际上也就是艺术家不断探索艺术和商业之间的对话,以及"转译"的多种可能性的过程。他以烟草、香烟以及与香烟有关的商品为契机,自发地创造出一系列与特定地点有关的作品。因此,如果把这些实验当作深思熟虑的单独作品去分析和评价,很可能会错置它们的性质和在徐冰艺术中的地位。同时,这些作品的"自发性"(spontaneity)也意味着《烟草计划:达勒姆》标志着一个更大的艺术计划的开端,而不是自身的终点。当四年后这个计划在上海继续展开的时候,许多在达勒姆展览中提出的问题重新出现,在一个新的场地里得到了进一步的回馈和反思。

在参加《烟草计划:达勒姆》开幕式后的晚上,我和徐冰以及当地的袁聪先生聚在城里的一家酒吧谈天说地,直到深夜。谈的内容大多记不得了,但是有一点似乎渗入了我们两人比记忆更深的思考层次——那就是这个计划一定应该延续。对徐冰来说,展览里的很多作品已经开始反思杜克烟草企业与中国的关系,自然地指示出延伸到大洋彼岸的可能性和必要性。对我来说,我在参观这个展览中所感到的不仅是徐冰的旺盛创造力,还有展览组织者阿部贤次在实现徐冰的作品和当地社会互动上所做的努力。由于我一直对当代艺术展览的"地点"问题有兴趣,也在以往策划的展览和文章、图书中对这个问题进行过探讨,我特别为《烟草计划:达勒姆》在这方面所蕴含的极大潜力所吸引。我感到这个展览给策划人提出了新的问题,也指示了策划展览一种新的途径。这个途径可以概括为通过变换展场和展品以表现"历史的移动"。由于当年杜克烟草企业的发展沿循了一个从国内到全球的过程,如果把《烟草计划》延伸

到中国去，展场的移动就可以反映出这个历史过程，展览的形式和内容可以达到更密切的统一，观众不但可以是美国人，而且也可以是中国人，对这段历史的回顾角度将因此变得更加丰富和复杂。

因此，当 2004 年春我在芝加哥接到徐冰的电话，告诉我上海外滩三号沪申画廊计划举办他的个展，而他希望继续发展《烟草计划》的时候，我非常同意这个想法，马上接受了担任展览策划人的邀请。在为这个展览做准备期间，我收集了有关中国烟草工业史，特别是自十九世纪末到二十世纪初外国制烟业在华情况的材料。一个特别吸引我的问题是，与香烟业密切相关的现代中国商业视觉文化的发展。随后，徐冰和我在上海会面，开始仔细地讨论这个展览的内容，并对现场进行调查和研究，同时也与沪申画廊的主持人及策展人翁菱、陈浩扬（David Chen）等商量展览的细节。一个预料之外的收获是对新成立的上海烟草博物馆的访问。这座内容独特而丰富的博物馆在 2004 年夏季刚刚建成，通过沪申画廊的关系，我们得以在开幕前仔细参观了所有展厅，收集到很多有价值的资料。在沪期间我和徐冰做了若干次长谈，内容涉及《烟草计划》的整体设想、达勒姆展览中的作品和含义，以及上海展的构架。这些谈话的一部分内容刊载在本书"访谈"部分中，可以最直接地反映艺术家的想法。

由于这个展览是《烟草计划：达勒姆》的延续，因而我们在设计展览的结构和内容时，有意识地强调了二者的连贯和平行。如同前者，它也包括两个展场，也由大型装置和小件作品组成，也强调"特定地点"的特性，而且也持续了达勒姆展中"自发式"创作的特点。每件作品引出的仍是和香烟有关的历史记忆、反省或想象，徐冰艺术实验的重点也仍是沿循着"材料"和"形象"两条线索。但是由于场地跨国界、跨文化的移动，整个《烟草计划》的观念和视点发生了微妙而重要的变化，集中在对中美关系及全球化进程的反思上。

如上所述，《烟草计划》从达勒姆到上海的迁徙以"镜像"的方式反映了美国烟草业在全球的发展，特别是在中国猛烈扩张的历史。查阅历史档案，杜克控制下的英美烟草公司在1902年成立以后就立即全力进军中国市场，其成功的秘诀在于综合发展当地的推销和制造业。（杜克的美国烟草公司和大英帝国烟草公司于1905年组成英美烟草公司全球香烟销售网络。关于这一国际工业和商业联盟，请看高家龙所著《中国的大企业》。此处的重点是美国烟草工业和中国的关系。）在这个过程中，杜克不但大量投资中国，同时也把现代技术和管理技能传入中国，使中国成为一个高赢利香烟市场、一个庞大的种烟基地和一个巨大的香烟制造基地。（值得注意的是，虽然杜克在美国以推广技术创新著称，但他的公司在中国大量使用非熟练的廉价劳动力从事简单劳动，如在1915年雇用了1.3万人从事手工选择烟叶和包装香烟。）英美烟草公司在中国的发展速度可以用一组简单的数字来表现：其在1905年的对华投资为250万美元，到1915年剧增至1660万美元，在十年之中增加了六倍以上。其销售香烟数量从1902年的12.5亿支跃增到1928年的800亿支。除一年之外，从1915年到1920年代，美国在中国每年香烟的销售量均超过它在世界其他国家销量的总和。作为最大的在华美国香烟公司，英美烟草公司在1902年至1948年间共赢利3.8亿美元。

上海是英美烟草公司在中国的总部，它在苏州路与博物院路拐角上的办公大楼和在浦东陆家嘴的制烟厂，成为外国制造业成功开拓中国的楷模。其成功的首要标志是商业垄断：英美烟草公司1915年在上海销售的香烟每月超过1亿支，是它所有竞争对手销售总量的五十多倍。如此显赫的商业成功与该公司的广告宣传密切相关，而这些广告又对上海当地视觉文化的变化至关重要。该公司通过报纸、广告牌、壁画、招贴画、卷轴画、传单、日历、香烟牌、抽彩和马戏表演对产品进行宣传。其商标被印制在马车的帐篷和人力车的踏板上，招摇过市。其精心设计的产品包装赢得了当地人的喜好，对收集该公司香烟牌的鼓励也有效地网罗了

重视的顾客。英美烟草公司在每年新年前推出一本精心绘制的广告年历，据称流传到"中国的每一个角落"，其发行被当成是"一年一度的轰动性事件"。该公司甚至涉足艺术教育，以培养适用的画家和设计人员。可以毫不夸张地说，在二十世纪美术史上，英美烟草公司的美术制品对中国新兴现代商业视觉文化的出现和发展起了极大的推动作用。[2]

徐冰不是社会学或经济史家，与《烟草计划：达勒姆》的展览相似，《烟草计划：上海》中的作品并非对历史的直接再现或评注，而是一系列以烟草和烟草制品为契机的联想。其视觉因素或来源于商业、政治美术和大众文化，或来源于城市建筑和自然环境。其隐含则涉及艺术家的个人经验和他对中国历史的反思。一些作品唤起对过去的记忆，另外的则与现实互动。这些形象相互杂错重叠，给观众造成历史景观的混糅，似乎过去和现在同时重演，而重演的媒介则是从商品转化为视觉形象的香烟。展览在上海的两个场地举行，一个是外滩三号，当今最为炙手可热的沪申画廊，另一个是往日烟草公司留下的货栈，这种"特定地点"的选择更增添了观众错乱和惶惑的感觉。如果说百年前外国商业的入侵促使中国沦为半殖民地社会，那么今天的中国经济起飞也得益于巨额国际投资，与中国的全球化同时发生。参观这个展览，人们似乎不断听到过去和现实之间的回响：同样是外国资本的引进、技术和管理技能的跨国界传播，中国也再次成为廉价劳动力来源和国际商品市场。但是展览本身并没有揭示这种"回响"的含义，而是把解释权交给了观众。

在徐冰最后所确定的作品的基础上，我对《烟草计划：上海》的结构做了以下设想。这个结构既是"主题性"（thematic）的，也是"空间性"（spatial）的，它决定了这个展览和历史、城市的关系，以及在整个《烟草计划》中的位置。

[2] 关于英美烟草公司的历史，见高家龙：《中国的大企业——烟草工业中的中外竞争（1890–1930）》，樊书华等译，北京：商务印书馆，2001。

一、回顾：《烟草计划：达勒姆》

这部分的目的是交代《烟草计划：上海》的上下文，使上海观众了解这个展览是一个更大的、跨地域和跨时间的"移动"艺术计划的一部分。我采取了"文献展"的方式组织这部分展览，由一篇介绍《烟草计划：达勒姆》的序言统领约五十幅图像。这些图像不仅仅是记录性的照片，也包括许多徐冰为《烟草计划：达勒姆》中的作品所做的草图原件。这些草图中不少是绘制精致、意趣盎然的设计，徐冰在上面手写的注解也提供了理解这些作品的重要素材。由于这些草图是第一次展出，这个"回顾"包括了与《烟草计划：达勒姆》有关但没有在那次展览中出现的内容。

二、序幕：从达勒姆到上海

进入沪申画廊的展览厅，观众迎面遇到的是一本用金黄色烟叶制成的巨大书籍，其形状和尺寸都与《烟草计划：达勒姆》中的《黄金叶书》类似，二者作为两个展览"中心展品"的地位也有意地相互呼应。但是在上海的展览中，这本《黄金叶书》上原来印制的英文文字以中文出现，象征性地表达出展览语境的转变以及观众身份的变化。书上的一段文字记录了有关詹姆斯·杜克的一件逸闻。据说，当杜克在得知卷烟机发明以后，他的第一句话就是："给我拿地图来！"浏览图册，他的兴趣却不在世界各国的地理疆域，而在其人口数目。当看到地图上的"中国"旁标有"人口：4.3亿"这个传奇般的数字，他立即宣称："那儿就是我们要去推销香烟的地方。"当刊载着这个故事的《黄金叶书》在杜克大学图书馆展览时，它给观众的感觉是标明了杜克的野心和向中国扩张的起点。这件作品陈列在豪华的外滩三号沪申画廊入口处，它所表明的则是杜克扩张欲望的成果：他创办的英美烟草公司不但已经到达了中国，而且成为外国在华企业的巨擘。

三、主厅：奢华与威胁

徐冰在《烟草计划》中反复探索的一个问题就是香烟与人之间相互关系中的种种悖论（paradox）。对个人来说，这个悖论反映为相辅相生的诱惑和毒害。作为牟取暴利的国际商业资本的来源，香烟在徐冰脑子里唤起的概念是"奢华"与"危险"的综合。如果说《烟草计划：达勒姆》中的不少作品和第一个概念直接有关，在豪华而时尚的沪申画廊里举行的《烟草计划：上海》则明显地转移到第二个概念层次：受到特殊环境的启发，徐冰为这个展览所设计和创作的作品似乎是在通过香烟揭示商业资本对人类的诱惑和威胁。

沪申画廊坐落在上海当年号称"东方华尔街"的外滩。建于1916年的上海第一幢钢框架高层建筑是当时"有利银行"的所在。历经近一个世纪的沧桑，这座大楼在二十一世纪初重新成为上海的时尚中心，屡屡被评为上海最富有当代气息的"高档"商业及娱乐空间。以下是作家曾翰在他第一次参观由美国建筑大师米歇尔·格雷夫斯（Michael Graves）改建完毕的新外滩三号后，所写下的观感。

……当我走近位于第三层的沪申画廊的中庭仰望上空时，所谓的"奢华"便劈头盖脸砸了下来——建筑大师米歇尔·格雷夫斯从三层的画廊一直向上穿透四、五、六、七层，挖出一个梯形体的垂直空间，一根根褐色浑圆的"擎天柱"直撑楼顶，仿佛希腊神话中的圣殿，摆放在中庭中被青色大理石圈起来的是艺术家展望最大的雕塑作品不锈钢"假山石"，在这超然的空间里愈发地诡异和疯狂。第二层的山本耀司、圣罗兰等各个顶级服饰品牌和除了法国依云镇外的全球第二家依云SPA矿泉水疗中心，以及第四层Jean Georges餐厅、第五层的Whampoa Room（黄浦会）餐厅、第六层Nobu餐厅、第七层的Laris餐厅和酒吧，这些被国际饮食权威和名流视为顶级的餐厅，无不标榜着外滩三号的消费档次，而目前爆炸性的时尚动态莫过于占据了三号楼一层的Armani上海旗舰店的开张大典，掌门人Giorgio Armani的

大驾光临让外滩三号的名望达到了前所未有的高潮。[3]

如果这段描述集中于这座时尚大厦中新入住的"贵族"商业,作者随即把视线转到沪申画廊的"贵族"观众。

1200平方米的阔大空间里,满是锦衣华服,冠盖云集。艺术界、学界和政界、商界、地产界的精英名流们与中国当代艺术影像,与窗边的标志性外滩景致,密实地融合在一起。同一天来捧场的不下3000人。十几个国家的驻沪总领事好像是来参加年度团拜会一般,常有熟悉的面孔不辞劳苦地避开照相镜头,不少上过央视"对话"或者上海卫视"财富人生"的人物,还有个大银行的行长、证券交易所的老总、时尚界的代表人物,当然少不了文化界的名流,有女孩子抢着和不期而至的香港明星合影留念。这在整年度的城市精英社交备忘录上,都是一件盛事。什么叫"上流社会"?什么叫"名利场"?只要你走进三号楼,就无处不在地嗅到这些气息。尽管三号楼的Boss们坚持宣称"三号楼"的目标顾客就是在上海生活的人士,包括寻常百姓;尽管设计师格雷夫斯宣称这个设计意念源于他对外滩后面小马路和其中洋溢的勃勃生机的喜爱,他要让来客体验到人们是密切联系的,而不是被隔离开的,但在白天进入这座大楼的普通游客也只能是走马观花发出啧啧惊叹,只有在夜晚或者某些私密时段进入大楼的人物才是这幢大楼真正的"贵客",隔阂或交融,建筑自有它独特的身体语言。[4]

徐冰在首次参观沪申画廊时,马上以他艺术家的敏锐觉察到了展览场地特性。他为外滩三号所设计的三件作品因此也必须放在这个环境中才能理解。这三件作品中的两件是一对大型"插花":一个是在大花瓶里插上绿油油的新鲜烟叶,色彩和形状都十分诱人,当观众走到近处细看时,就会发现烟叶上爬满了翠绿色的烟虫,正在吞噬烟叶。烟叶在展览过程中将被逐渐吃光,鲜艳的"插花"于是慢慢消失,随后只剩下饥饿的烟虫。这个计划出于客观原因(主要是难以保存新鲜的烟叶)而没有能够实行,但它的概念在实现了的另一件"插花"作品中得到表达:远远看上去如

[3] 《外滩三号:上海奢华新地标》,载《新浪网杂志》,第110期,2004年3月25日。

[4] 同上。

同一个优雅美观的花束，近看时才知道所有的红色小花都是由有毒磷脂的火柴头构成。

但是，把"奢华"和"危险"两种感觉发挥得最为淋漓尽致的是《烟发明》这件装置作品。它铺陈在沪申画廊的展览大厅中，是由六十六万支香烟组成的一张巨大的虎皮地毯：烟卷的白色一端构成虎皮的白底，黄色的过滤嘴则形成白底上的黄色纹理。虎皮地毯在徐冰的想象中具有两种文化含义：一是现代猎人以杀虐为娱乐的嗜好，二是经济暴发户对权力和财富的咄咄逼人的炫耀。实际上，这件作品的虎皮纹理的样本是徐冰在老画报中找到的一幅照片，照片上的一个西方猎者正在骄傲地展示打猎获得的一张虎皮。

由于它不同寻常的材料和尺度，这件作品在制作本身也丰富了它的意义。我们原来没有想到，因为香烟是政府严格控制的"专卖"商品，根本无法从商店里买到如此庞大数量的香烟，最后还是沪申画廊通过自己的社会关系落实了六十六万支香烟的来源。因此，《烟发明》的材料本身已经含有特殊的社会性，反映了当前中国经济中的权力关系。此外，制作这件作品需要大量的人工劳动，画廊除了邀请十多个艺术院校的学生摆放香烟图案以外，还雇用了几位工人专门拆箱子和烟盒。整个过程就像是香烟厂中的流水线，所不同的是它的职能不是生产香烟，而是用香烟制造一件艺术品。具有反讽意味的是，这个装置所使用的不少是廉价的"富贵牌"香烟，据说是贫穷的民工们最常抽的品牌。这一"特殊材料"因此又隐含了对民工的雇用，给这个作品添加了新的意义。

四、附厅：资本的流通

位于外滩三号三层的沪申画廊有一个特殊的展厅，是从大楼的这层一直向上穿透四、五、六、七层的一个梯形垂直空间。建筑师米歇尔·格雷

夫斯匠心独具地把四边环绕的一排排圆柱设计成向内微微倾斜的样式，夸大了它们的线性透视和压迫感。清一色的大理石进一步增加了它们的富丽堂皇，使这个不大的空间成为这一时尚大厦的"神殿"或心脏。在和徐冰一起巡视展厅时，我说这个空间让我联想起西方老式豪宅中的"吸烟室"或"图书室"。和宽敞的大客厅相比，前者是更具"私密性"（intimate）的社交空间，其室内装潢一般也更加强调色泽的丰富和光线的幽暗。从这个角度，我又进而联想到"珠宝盒"（jewel box）这个概念，把这个展厅想象成一个富丽堂皇的展示小件独立作品的地方。"奢华"因而成为主、附两厅的共同因素，但两个展览空间的视觉效果则完全不同。主展厅中的《烟发明》以其巨大的规模和强烈的视觉冲击力震撼观众，"珠宝盒"中的作品则要求观众最大限度地接近陈列柜，仔细地审视一件件展品。

因此，虽然附厅中的许多作品在《烟草计划：达勒姆》中出现过，但它们在《烟草计划：上海》里又被赋予了不同的意义。我们已经提到，陈列在杜克大学图书馆门廊中的这些作品和"图书馆"这个特定地点的关系被凸显出来，其最重要的含义在于它们所体现的"文本的转译"——《毛主席语录》《道德经》以及英文诗歌等被给予了新的、和香烟有关的物质和视觉形式。虽然这层意义在《烟草计划：上海》中仍然存在，但成为第二位因素，"资本的流通"成为更重要的主题。造成这种变动的原因有几个：一个是奢华展厅本身对"金钱"或"资本"的强烈隐喻；另一个是徐冰新做了一些小型作品，如六个不同形状的烟斗拼接起来的《烟斗》，把注意力从文本转移到文化的复杂性。[5] 但最主要的原因是他为这部分展览提供了一个中心，即该展厅中央一个特制的狭长陈列柜中的《中瀛》。这件作品由从左到右一字排开的六份文件组成，文件之间的红箭头表现文件之间的历史和逻辑关系。这六份文件的顺序是：（一）英美烟草公司在华商业活动文件；（二）英美烟草公司在华销售香烟原始记录；（三）英美烟草公司在华销售香烟赢利结算；（四）有关英美烟草公司资助"三一学院"（杜克大学前身）的信件；（五）杜克大学资助徐冰实施《烟草计

5
见原书中刘禾的文章《气味、仪式，与徐冰的装置艺术》，第118—129页。

划：达勒姆》中的作品所付的支票；（六）杜克大学收藏《烟草计划》中的一件题为《烟草书》作品的费用支票。跨越将近一个世纪的漫长时间，这六份文件构成了一个似乎荒诞但却是真实的历史，即资本是如何从烟草贸易转移到美国的文化教育，又是如何进而转移到对当代中国艺术的支持。这里，徐冰没有采取一种纯客观的局外人态度来描述历史，而是把他的《烟草计划》看成是全球化过程中资本流通的一个部分。冯博一在为本书所写的文章中说，《中谶》"意味着一种文化现象不能在封闭的文本意义上做单向度的阐释，而需放在具体的政治、经济、文化语境中来"，这一观点是十分正确的。

五、外场：欲望和现实

从一开始讨论《烟草计划：上海》的内容和结构，徐冰和我都认为这个展览不能只限制在一个画廊中，而必须有画廊以外的"第二展场"，最好使用英美烟草公司遗留下来的货栈或厂房，徐冰将在那里完成他计划已久的大型装置。这个"双展场"结构一方面可以凸显《烟草计划：上海》与《烟草计划：达勒姆》的平行关系，另一方面也可以强调展览地点的移动。更主要的是，它可以最直接地把这个展览和上海的历史连接起来，确定《烟草计划：上海》的"中国视点"。

虽然这个计划从一开始就确定了，但如何使它成为现实则是另一个问题。最大的困难在于上海这个城市自二十世纪初以来经历了翻天覆地的变化，特别是在最近二十年内，许多旧建筑都被拆掉或改建，代之以新的高楼大厦。沪申画廊想方设法为《烟草计划：上海》寻找一个未经改建的老香烟厂厂房或货栈，并为此做了许多尝试。但是这个场地却不是英美烟草公司的，而是属于该公司最大的竞争对手"南洋兄弟烟草公司"的一个货栈。虽然并非出于有意的计划，但这个地点的特殊历史性增加了《烟草计划：上海》的复杂性和深度。

南洋兄弟烟草公司建于1905年,其创建人简照南和简玉阶生于广东,他们创建公司的资本基本上来自当地华人和东南亚华侨。在辛亥革命时期,简氏支持孙中山领导的共和革命,捐献了大量现款。革命所激起的民族主义情绪也帮助他们获得了企业上的成功。据记载,其公司销售额的直线上升恰好与1911年至1912年的中国革命同时发生。[6]利用爱国主义谋利随即成为简氏发展企业的一种重要策略。该公司屡次参加和支持抵制洋货运动,并把"中国人应抽中国烟!"作为自己的销售口号。这种策略在该公司的一张香烟广告上明显地表现出来,上面所绘的"警世钟"下写着这几句话:"自由钟,一声声,勿道同胞不喜听,事事要猛醒。烟亦馨,名亦馨,国货如今要振兴,利权计不清。"我们可以把这个广告和英美烟草公司的一张广告作对比。后者的广告中包括了两两相对的图像和文字,互相对照的两幅图像一是中国传统仕女,一是画有海盗形象的"老刀牌"香烟。与图像相配的两行文字也以不同的字体书写,突出了中国传统的柔弱和西方商业文化的强悍。

在获奖著作《中国的大企业——烟草工业中的中外竞争》中,美国历史学家高家龙对英美烟草公司和南洋兄弟烟草公司之间的关系做了如下总结。

英美烟草公司与南洋兄弟烟草公司之间的竞争起源于二十世纪初期。创建于1902年的英美烟草公司,在1915年以前已成为烟草工业中首屈一指的大企业,击败了所有竞争对手,在烟草市场中保持着赢利极丰的垄断地位。在1915年至1919年间,尽管有英美烟草公司的竞争,一家由华人经营的新企业——南洋兄弟烟草公司还是进入了中国,并将其业务扩展到中国各个主要地区的市场。二十世纪二十年代初,南洋兄弟烟草公司在中国牢牢地站稳了脚跟,这两家公司之间的竞争也随之达到了顶峰。可是到了二十年代中期,它们之间的竞争逐渐减弱,由于南洋兄弟烟草公司在二十世纪二十年代末遭受巨大损失,实力削弱,使中国烟草工业中真正的商业竞争时代到二十世纪三十年代便宣告结束。在二十世纪三四十年代,虽然南洋兄弟烟草公司继续在中国营业,但它和其他任何华人公司都不可能像在

[6] 高家龙:《中国的大企业——烟草工业中的中外竞争》,第93页。

二十世纪三十年代以前那样成功地与英美烟草公司进行竞争了。[7]

这两家烟草公司的竞争代表了中国现代化过程中民族工业和外来资本的竞争，这种竞争最后以民族工业的失败而告终。把《烟草计划：上海》的第二展场设置在南洋公司的一个老货栈里，这个计划的内容出乎意料地变得更具有历史性。有心的观众可以回忆起这两家公司竞争的往事，并进而反思中国现代化过程中的复杂性，有意无意间更突出了这种复杂性。徐冰在这里做的装置——一组用霓虹灯组成的文字——又是从英美烟草公司在1925年出版的宣传材料《英美烟草公司纪略》中节选出来的："……烟发明，又为最利便最满意之新法。盖纸烟之制法乃机器所造成，整齐纯洁。最有合于卫生者也。"值得注意的是，这类对香烟的"卫生"和"现代"的宣传并不只是英美烟草公司特有的观点和策略，而是当时所有中外烟草公司在广告宣传中反复强调的。因此，在徐冰的装置中，当这几行文字在干冰制造的云雾中时隐时现、掩蔽了陈旧破败的老厂房，它所形成的缥缈美丽的景象超越了国家和民族的对抗和竞争，是整个烟草工业所希望造成的幻象。

六、临窗：对时间的反思

返回沪申画廊，我们面对这个展览的最后一组作品，由《清明上河图卷》与《面对浦东的窗子》组成。《面对浦东的窗子》可以说是最明确地表现了《烟草计划：上海》"特定场地"性质的作品。沪申画廊的一面墙是一排高大的窗户，对着黄浦江和浦东。在今日的上海，这里的景观最集中地体现了改革开放以来中国的变化。但是在半个世纪到一个世纪前，黄浦江对岸的陆家嘴等地却是英美烟草公司运输、卸载烟草的码头和仓库。在沪申画廊工作人员的帮助下，徐冰收集了二十世纪初期上海浦东和外滩的大量历史照片，对照从沪申画廊窗户望出去的景色，将其组成一个长卷，然后请上海艺术院校的学生把这些黑白图像绘制在窗内的墙壁和

玻璃窗上。其结果不仅是"历史的重叠",而且是"时空的逆转":画廊内的观众"透过"往日的外滩和浦东来看今日的外滩和浦东,他们的视线所及因此同时包括了历史的记忆和现实的景象。

如同展览入口处的《黄金叶书》一样,放置在窗前的《清明上河图卷》长卷也是从《烟草计划:达勒姆》移植过来的,地点的移动同样给这件装置添加了更为复杂、更加多层次的含义。首先,我们已提到,当这件作品在达勒姆烟草博物馆展出时,画卷上放着的长烟只燃烧了一小段。当这支烟在上海重新点燃时,它就最为形象地表明了两个展览在时间上和逻辑上的延续。再有,这件作品在达勒姆展览时的含义基本上是观念性的,所表达的是徐冰对时间和痕迹(trace)的反思,图卷中所描绘的汴河也主要是在这个层次上具有意义。但是展现于沪申画廊的窗前,图画里的这条河流和窗外的黄浦江似乎是平行流动、相互呼应的,把相隔千年的两座著名城市连在一起,前者贯穿北宋首都汴梁,后者把今日的上海一分为二。最后,如果说《面对浦东的窗子》叠印了二十世纪初和现在上海的景象,《清明上河图卷》则给这种"历史的重叠"增加了一个层次:观众所看到的首先是北宋的汴梁和汴河,然后是窗户和墙壁上描绘的二十世纪初期的外滩和浦东,最后才是窗外现在的外滩和浦东。不少历史学家认为北宋时期商业的长足发展证明当时"资本主义萌芽"的出现,甚至把北宋定为中国历史上的"现代早期"(early modern)时代,《清明上河图卷》所反映的繁忙的城乡商业和水路运输为这些学者提供了形象的证据。从这个角度看,《烟草计划:上海》中的这一部分内容重叠了中国资本主义经济发展的三个关键时期:本土资本主义经济萌芽的发生、西方帝国主义的经济侵略和当前蓬勃发展的"具有中国特色的社会主义经济"。

从这里,我们可以更清楚地了解《烟草计划:上海》的主旨,即通过当代艺术的独特方式促使观众对中国的现代和当代经验进行反思。作为

当代中国美术中实验美术的一个重要例证,这个展览的实验性主要在于引入一种艺术与商业、政治对话的新方式。这些作品既非对现实的"艺术再现"(artistic representations),亦非由一般意义上的"现成材料"(ready-made materials)做成的装置。换句话说,这些作品既改造了现实,又和现实保持着密切的"同类"关系。这些作品的意义无法由探寻其"是不是艺术"获得,因为这并不是徐冰的问题,也因为要懂得这些作品,我们只有把它们看成是现实社会、政治的一个内在组成部分。

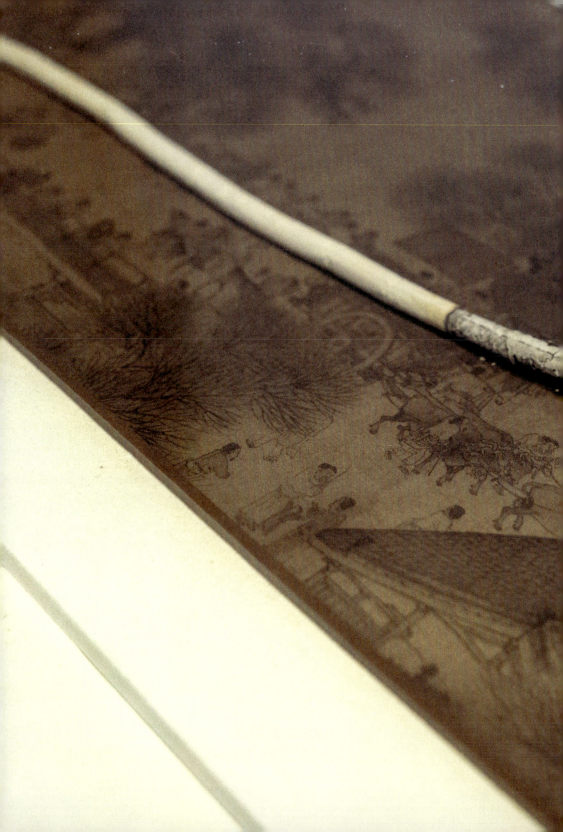

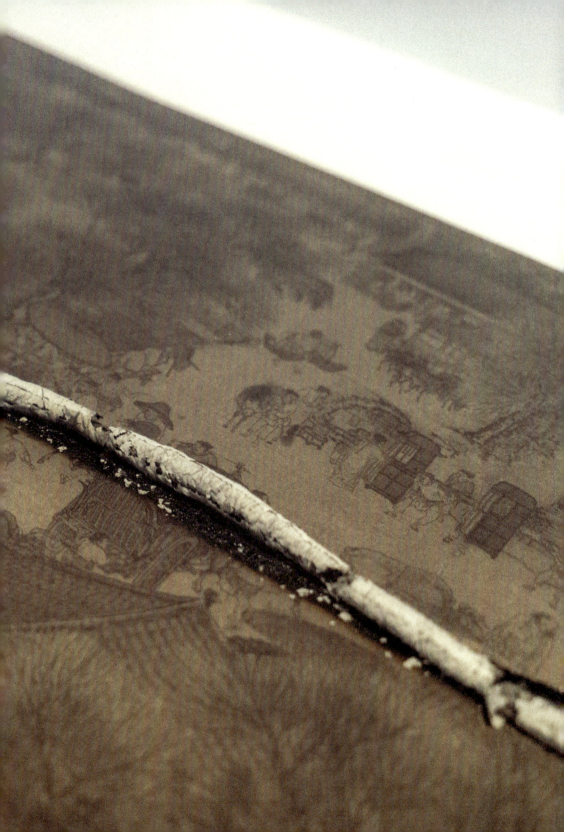

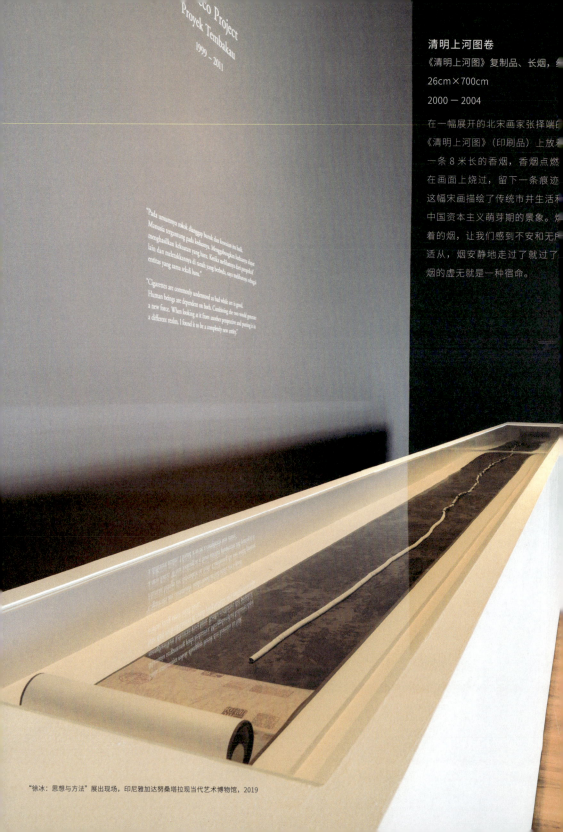

清明上河图卷

《清明上河图》复制品、长烟、⋯
26cm×700cm
2000 — 2004

在一幅展开的北宋画家张择端的《清明上河图》（印刷品）上放着一条8米长的香烟，香烟点燃在画面上烧过，留下一条痕迹。这幅宋画描绘了传统市井生活和中国资本主义萌芽期的景象。燃着的烟，让我们感到不安和无所适从，烟安静地走过了就过了，烟的虚无就是一种宿命。

"徐冰：思想与方法"展出现场，印尼雅加达努桑塔拉现当代艺术博物馆，2019

徐冰《烟草计划：上海》的历史逻辑与细节暗示[1]

冯博一

最近在《三联生活周刊》(见2004年第31期《英美烟草上演"十面埋伏"》，作者：李三）上看到英美烟草公司即将在中国建厂，生产销售卷烟，年产量将达1000亿支的消息。1000亿支的概念相当于目前中国最大的烟草企业红塔集团年产量200多万箱。恰时，由美国芝加哥大学讲座教授、策展人巫鸿先生策划的"徐冰《烟草计划：上海》"个展在上海沪申画廊展出。徐冰这次个展的系列作品是结合美国杜克家族的烟草发家史及二十世纪二三十年代在中国生产、倾销烟草的这一历史和记忆，转化出了一个艺术家对来自今天中国现实境遇的警醒和自觉的反思。似乎从这种偶然的巧合中我们看到了徐冰这组作品直接的现实针对性，也体现了徐冰一以贯之地试图利用当代艺术来介入现实社会生活的态度和立场。

《烟草计划：上海》的历史与逻辑

徐冰的《烟草计划：上海》所反映的有关视觉的商业文化之间的关系问题是从"烟草"这一媒介，反射出资本主义商业视觉文化的历史与逻辑。他借助于一系列的烟草和制作的烟草制品的想象，从视觉的商业文化的视角把握了资本主义经济体系的消费社会的本质和特征。所谓的这种本质和特征是指：资本主义经济体系是通过不断地开拓市场的消费需求，而克服了市场的有限性，保证了生产自身无限扩展的空间。所以现代资

[1] 原载于巫鸿编著，《徐冰：烟草计划》，北京：中国人民大学出版社，2006，第130–137页。

本主义社会又被称为消费化社会,消费化仿佛是现代资本主义的救世主。那么,一个关键的问题是这种消费需求的无限开拓,又是以什么样的方式实现的?策划"徐冰《烟草计划:上海》"个展的巫鸿先生在文章里谈道:"如此显赫的商业成功与该公司的广告宣传密切相关,而这些广告又对上海当地视觉文化的变化至关重要。可以毫不夸张地说,在二十世纪美术史上,英美烟草公司的美术制品对中国新兴现代商业视觉文化的出现和发展起了极大的推动作用。"(见巫鸿《徐冰的〈烟草计划〉》一文)我们更可以从英美烟草公司在上海的生产、销售策略中考察到,英美烟草公司的市场开拓是一个以设计和广告宣传为中心的策略,以不断的视觉设计去敏感地抓住消费者的感情、欲望与动机。当然,烟草产品设计的样式和广告宣传的更新只是手段而已,促进消费需求的不断更新,以不断开拓性的消费需求来满足生产的持续扩大,才是这一战略的最终目的。而设计和广告在本质上都是一种信息,现代的资本主义经济体系就是依靠信息化的方式来实现对消费需求的无限开拓,从而保证其自身持续的繁荣与发展。而隐藏在消费背后的是欲望,所谓开拓无限的消费需求,实际上就是开拓人们对消费的无限欲望。徐冰在美国的《烟草计划:达勒姆》中的一件作品细节就是在杜克家族废弃的制烟作坊里,用霓虹灯做出的英文"渴望"(Longing)二字,并缭绕着干冰的烟雾。因此,怎样使欲望进入一个可供不断开拓的无限空间,便成为消费社会的核心课题,完成这一课题的正是上面所说的以设计和广告为中心的信息化战略。

设计所创造的是一种视觉形式,而形式则是无穷的。烟草作为一种嗜好的功能是单一的,但外观与样式的设计,尤其是它所带来的一种时尚生活的追求,可以有着无穷的创新和无穷的变化;而广告会用无穷的联想和暗示创造出缤纷而丰富多彩的感觉与形象。于是欲望就不再是有限的欲望,欲望不再仅仅局限于烟草作为嗜好的作用,而成为对空虚无限形式的欲望,成为气派与华丽、成功与高贵的欲望,成为和影响到人们的日常生活的想象与对时尚的生活方式的追求。从这一角度出发,欲望所

带来的消费文化在当代消费社会无疑是一种生活方式，即以一种非政治化的、普遍的伦理、风尚和习俗的形式，将个人发展、即时满足、追逐变化等特定价值观念合理化为个人日常生活中的自由选择。比如，英美烟草公司等跨国资本在二十世纪二十年代的上海香烟月份牌等广告设计和绘画，不仅成为上海乃至中国当时许多城市中的审美样式和审美消费，也是那一时期女性变化和服饰特征的极有参考价值的材料。同时，我们还可以通过这些带有香烟广告的视觉商业艺术图像，进一步了解当时社会的审美趣味、习俗、绘画艺术、印刷技术以及其他工艺水平等社会性内容。

当下的中国，市场化、商业化的急剧推进和跨国资本愈来愈深入的介入，已经成为考察中国文化现象的内在因素。一个消费主义的时代，一个告别计划经济体制而进入全球化进程的时代，在我看来，今天中国社会的变化速度和强度正像二十世纪初期的美国，充满了被欲望点燃的问题与矛盾，但也充满了活力与欲望，到处都是勃发的存有各种可能性的混杂与混乱，它构成了欲望的不间断的流动。徐冰的《烟草计划》表征出来的不仅是烟草与历史、社会和个人的关系，更是二十世纪以来社会自身发展的历史与逻辑。面对这一不同视域所显示的不同文化现象的不同侧面，我们在获得别一种观察现实视角的同时，也会唤起某种不无尴尬和痛苦意味的自我反省。欲望的"无限空间"似乎保证了现代资本主义对消费需求所进行的无限开拓，但同时也带来了近乎虚妄的神话。所以徐冰在"欲望"的屋外墙上用幻灯投射出徐冰父亲因吸烟患肺癌而病逝的原始病历记录，具有强烈的视觉张力而引起我们的警觉。因为我们面临的生存环境，正是经济发展被渲染成为人们追求象征过程中无法回避的精神空白与欲望泛滥所造成的。徐冰将历史语境和个人的经历转换到了共时的现实平面，给予了解读历史与现实宿命的一系列必要的依据。

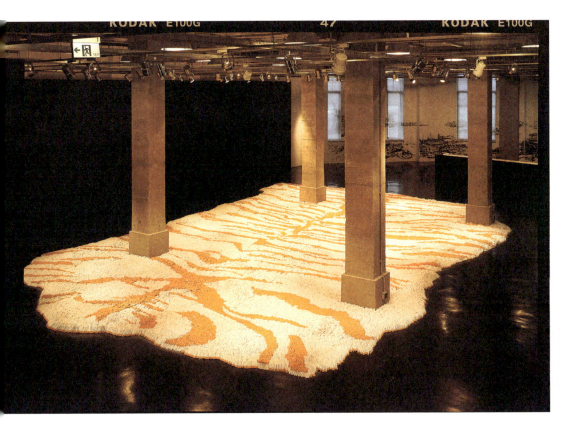

《烟草计划：上海》，上海沪申画廊，2004

荣华富贵

66 万支香烟，1500cm×600cm×15cm

2004

这件作品是由 66 万支香烟插成的一张巨大的"虎皮地毯"。殖民者到非洲、亚洲打猎，最典型的纪念照就是前面铺着一张虎皮地毯，旁边站着两个土著。"虎皮"意象的特定隐喻，也出现在此计划中。这张"地毯"舒服得让人很想躺上去，它纸醉金迷，有一种新兴资本主义的霸气和对金钱、权势的欲望。很像二十一世纪初中国的感觉。这件作品取名《荣华富贵》，因为用的是"富贵牌"香烟——虽然名叫"富贵"，却是最便宜的香烟，一块钱人民币一包。有意思的是，在弗吉尼亚制作这件作品使用的烟是 *Fest Class*，一美元一包。这件作品最特殊的语言是"味道"。巨大的地毯让整个展出空间都弥漫着一种浓重的烟草味儿。在我们的认识中，人类有视觉艺术和听觉艺术，也可以有"嗅觉艺术"，也许香水工业就是嗅觉艺术。一个朋友的话让徐冰很受启发："你有没有发觉每个城市空气的味道都不一样。"嗅觉是有文化记忆的，是可用来表达的。

《烟草计划:弗吉尼亚》,美国弗吉尼亚美术馆,2011

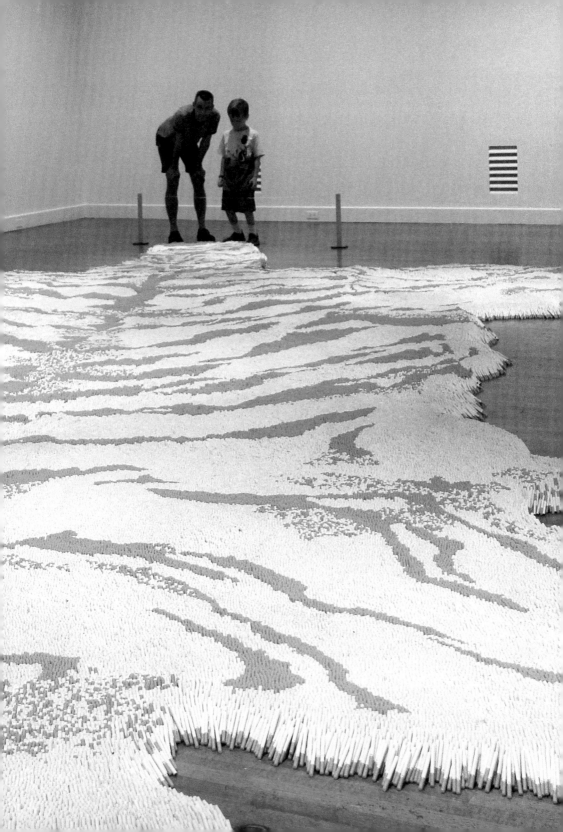

《烟草计划：上海》的细节与暗示

徐冰也许正是意识到了杜克家族以烟草为发家史以及在中国的市场开拓的历史与逻辑，利用设计的无限空间创作了一系列以烟草为媒介的作品，发挥出作为艺术家在对烟草这一材料以及所承载的历史与记忆的无尽想象。其目的当然不是为了唤起人们无穷的欲望，而是通过烟本身的材料性特征和由烟制作的制品的符号象征之间的对比、反差，在智慧的、视觉的转化方式和想象中，作用于或达到人们对烟草的历史记忆与回顾，以及社会现实所引发的反思层面。

令人难忘的往往是细节，细节常常不引人注目，也往往在不经意间流露。然而，也正因为此，才更接近诗意，接近真相，接近本质。有时候一个细节所蕴含或揭示的复杂感觉，胜过千言的解释。我们尽可以从他的一组作品的某个细节和展览的空间设置中，获得视觉文化的感受。

《烟草计划：上海》中的《烟发明》是选用了66万支"富贵牌"香烟装置成一张带有虎皮纹样的巨大地毯，过滤嘴卷烟上的黄色构成了与虎纹同样的纹饰。展览环境的布置俨然像是观者走进了一座客厅。对于中华文化而言，虎作为一个文化符号的意义在于具有驱邪、灭火的象征意味，与香烟的一般概念所构成的对照作用却显得不合逻辑的滑稽与荒诞。而由"富贵牌"香烟组成的虎皮地毯直喻为雄伟强盛及富贵、绚丽的象征，这与人的欲望又有着直接的关系。这是徐冰作品给受众提供的无尽联想，而这种联想是在一种东方式的温和的耐人寻味的思量中。这又与他在创作中一直强调的"表里不如一"的面具概念紧密连在一起，正如他处理以往的《文化动物》《熊猫动物园》《野斑马》等作品的一贯态度与方法。

《中谶》的"谶"字，在字典里的意思是：古人认为将来要应验的预言和预兆。之所以徐冰为这件作品起这样一个题目，是由于作品本身的材料

构成所致。这件作品由六份原始文件组成：一是杜克家族计划开拓中国烟草市场的计划、预算书；二和三是在中国烟草市场所获得的利润清单；四是杜克家族为杜克大学的前身"三一学院"资助的账单；五是徐冰在杜克大学创作《烟草计划》的制作费用，六是杜克大学收藏《烟草计划》中的一件题为《烟草书》作品的费用支票。跨越百余年的六份原件的现成品，一方面从浩繁的历史过程中，非常视觉、纯粹地提示出杜克家族发家史的某种轮回的宿命和悖论；另一方面又将自身的经验结合到作品之中，以经验的直接性展开来思考、质疑现代资本主义发展系统本身的历史和逻辑的问题与困境。从而也区别出异于一般历史学家与艺术家身份的徐冰在方法论上的不同之处，即通过《烟草材料》的设计、装置的一系列烟草的作品，在更大的社会生产和再生产机制中表达和揭示一种文化现象的产生、接受、消费的整个过程。它不仅消解了精英文化和大众文化的等级制度，同时还意味着一种文化现象不能在封闭的文本意义上单向度的阐释，而需要放到具体的政治、经济、文化语境中，为我们了解一种文化现象置身的历史场景中的多种事实和事实的多种侧面提供了可能性。

《面对浦东的窗子》是徐冰具体结合沪申画廊展览场地而精心制作设计的。沪申画廊的外飘窗正对着上海著名的外滩和浦东的景观，而在二三十年代却是英美烟草公司运输、卸载烟草的码头和仓库。徐冰请上海艺术院校的学生，将那时的历史照片像画连环画一样绘制在窗子的墙壁和玻璃窗上。一幅老上海的历史画卷叠加在窗外今日上海繁华的外滩和浦东的高楼大厦，更与沪申画廊所坐落的著名的上海外滩三号的环境形成了强烈对比与反差。夜幕降临之时，闪烁的霓虹灯从窗户透过，仿佛又重现或轮回出旧上海奢华的场景。而靠近窗户的是徐冰另一件题为《清明上河图卷》的作品。一支点燃的10米长的卷烟放在展开的《清明上河图》上，在长卷上缓慢地燃烧留下一条痕迹。古代历史与现代时空之间的穿越、叠加、覆盖，并间或地并置在一起，给我们留下的是不

尽的怅惘与反思。

在这种细节的叙事过程中，徐冰从历史的、现实的、自身的角度，在现实的时空中寻找历时性的记忆，以一种对位法来重构和预兆现实的变化，并由此表明了自己对这种变化的态度。这种态度的深处，也许是历史与记忆和现实重构后的尴尬，它散发出历史正在轮回的烟草味的淡淡之苦。

纪念

泰萨·杰克逊（Tessa Jackson）

唯一的声音是低语、偶尔的金属碰撞声和轻微的沙沙声。房间两侧是由脚手架和木板搭建的坡道，观者顺势而上，得以从三个不同的视角来感受整个空间。鲜有如此肃穆的展示空间。

在威尔士国家博物馆，呈现在观者面前的是徐冰的《何处惹尘埃》。除了观景平台外，画廊内无一人，无一物，无一色。

地面上延伸出一句话——"本来无一物，何处惹尘埃。"

白色灰尘覆盖了整个地面，镂空处勾勒出这句出自中国禅宗鼻祖六祖慧能的诗句。房间弥漫着浩瀚而简洁的氛围，其效力令人难忘。人们站在平台上，沉浸于自己的联想和反思之中。

这件作品被收录于2004年成立的"Artes Mundi：威尔士国际视觉艺术奖"候选人群展，该奖项着眼于将人类生存环境纳入思考、拓宽对人性的理解的艺术家。虽然许多观众大概知道他们会看到什么作品，但在一个繁杂的公共博物馆里，徐冰的作品依旧令人惊叹又发人深省。

关于作品内容的唯一线索是五幅不带框的小照片，它们以独特的方式记

录下了作品创作过程——从娃娃形象的石膏，到破碎成块的雕像，最后是一堆灰尘。创作方法看似简单谨慎，但绝不寻常。徐冰最初在提案中设想了一个均匀布满尘埃的房间，房内用中文展示两行诗，这些尘埃正是徐冰从2001年"9·11"袭击后的纽约下城地带收集而来的。毫无疑问，这样一件作品一定要实施，但有很多困难要克服，有很多人要说服。

徐冰的作品往往雄心勃勃——中国长城的巨幅拓印，或是将中国书法破译为英文的书写系统，这只是两个例子。考虑到海关问题，徐冰将他女儿的娃娃作为模具，把尘埃浇筑成形。博物馆方面要求这项工作不会对空调系统造成损坏，从曼哈顿唐人街与双塔之间地带收集来的尘埃还必须进行有害建筑材料的检验测试。接下来，要考虑如何让人相信艺术家能在几天内完成尘埃装置的布置，并保证在地面中央除展现字迹外不留其他痕迹。最终，徐冰坐在房间中有把握地准备着英文字模，而所有运筹管理方面的问题都迎刃而解。

在这过程中，每一个人都敏锐地意识到这件作品和他们所经手的材料的意义。这些尘埃虽然并非直接从世贸大厦的废墟收集，但它们真实、形象地成为了那场触目惊心的灾难的缩影。在灾难中，无辜的人逝去，我们看待世界的眼光从此再也不同。我们知道这件作品会引起讨论，也明白并非都会是认同的声音。

我们意识到，制作和展示这件作品是一项巨大的责任。几个世纪以来，跨语言并跳脱出语言障碍的艺术家们实现了许多艰难而重要的主题，旨在引起观者的反思。正如亚里士多德所言："艺术的目的不是展示事物的外表，而是其内在的意义。"

徐冰作为一名艺术家，用他的技巧和品质不断地探索我们社会中的重要课题。从他的生活和教育背景中可知，他从艰苦的经历与历史的启示中

获取灵感。他在中国长大，经历了"文革"，但他从未畏惧过在艺术中发声，哪怕人在国外。最初接受版画训练的他，通过相对传统的方法完成了自己的艺术修行，而现在得以创造形态多样的作品。他一直在探索语言的交流，研究词语和意义是如何被操纵和使用的。

1999年，由于他的"原创性、创造能力、个人方向，及对社会，尤其在版画和书法领域中做出重要贡献的能力"，徐冰被授予麦克阿瑟"天才奖"（MacArthur Foundation Genius Award）。2004年，他荣获第一届"Artes Mundi：威尔士国际视觉艺术奖"，不是单单鉴于《何处惹尘埃》这一件作品，而是他整体的艺术实践。如今，徐冰使用任何适合他主题的材料和形式进行创作，其中包括数字媒体与技术。他继续讨论物质和精神世界之间紧密的联系，以及世界各地不同的文化观点。在他生活于纽约期间所创作的《何处惹尘埃》是对"9·11"事件最重要的回应之一，时至今日依然重要。它的力量在于它所引发的安静的反思，对于一件不应该被遗忘且应该从中获得新的思考之事件的反思。

2008年，徐冰回到中国，成为中央美术学院副院长。这一举动让许多人感到惊讶，不乏对其艺术发展的顾虑。在他的艺术中，徐冰质疑什么是有意义的，并不断地将他的思想应用于新的体验。他能给中国未来艺术的教育和讨论带来什么，只能通过想象得知，但《何处惹尘埃》已经触及了社会、政治和文化的议题，为世界性的讨论做出了贡献。正如法国存在主义思想家、小说家阿尔贝·加缪（Albert Camus）所说的："如果全世界都清清楚楚，艺术就不会存在了。"

（吴月 译）

Artes Mundi:"威尔士国际视觉艺术奖 2004",英国威尔士国家博物馆,2004

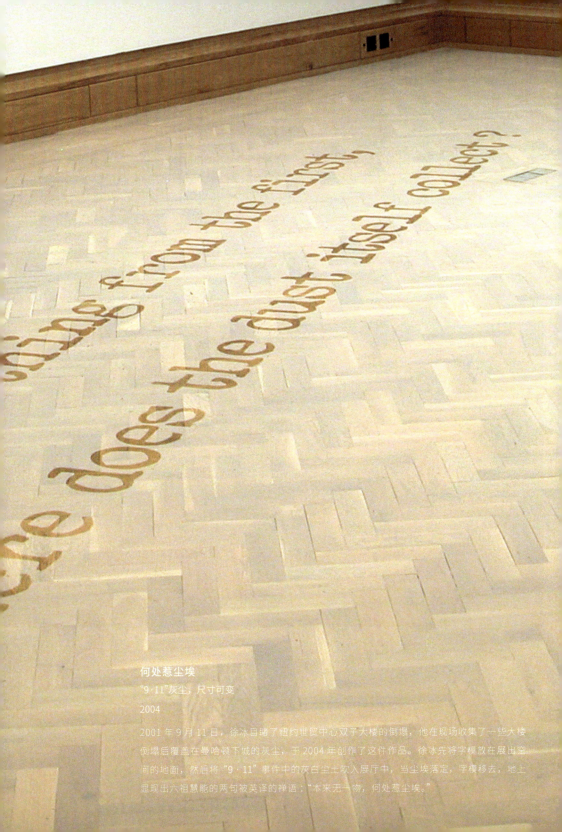

何处惹尘埃
"9·11"灰尘,尺寸可变
2004

2001年9月11日,徐冰目睹了纽约世贸中心双子大楼的倒塌,他在现场收集了一些大楼倒塌后覆盖在曼哈顿下城的灰尘,于2004年创作了这件作品。徐冰先将字模放在展出空间的地面,然后将"9·11"事件中的灰白尘土吹入展厅中,当尘埃落定,字模移去,地上显现出六祖慧能的两句被英译的禅语:"本来无一物,何处惹尘埃。"

"徐冰",武汉合美术馆,2017

徐冰：缺席与存在

安德鲁·霍维茨（Andrew Horwitz）

在 2001 年 9 月 11 日之后的几天里，人们几乎无法想象这座城市终会恢复原貌。对于我们这些目击者而言，恐怖之深与不可思议盖过了一切。纽约人出了名的虚张声势变成了不安和脆弱。正如 E.B. 怀特（E.B.White）在他 1948 年的文章《这里是纽约》(*Here is New York*) 中预言般地写道：

死灭的暗示是当下纽约生活的一部分：头顶喷气式飞机呼啸而过，报刊上的头条新闻时时传递着噩耗。

一瞬间，我们本能地意识到生命的短暂，整个世界转眼便可降为尘埃。也许世界上每个人都有一则关于他们在 2001 年 9 月 11 日早晨的故事，但对我们这些在场的人来说，尤其是曼哈顿下城的居民，这个故事总是以尘埃落幕。

徐冰的《何处惹尘埃》把我们带回那个时刻。艺术家在"9·11"后曼哈顿下城的街道上精心收集的尘埃静静地躺在地上——它是关于这场悲剧不可磨灭的物证。这片尘埃中间，如浮雕般呈现出一首禅诗的片段，诗句向物质本身的意义提出质疑。于此，我们见识到徐冰作品中的第一层美学张力，即物质世界与非物质世界之间的关系。诗本就是一扇通往无穷的大门，当我们在遗尘之中见到这句诗句时，我们回到了一个自觉

又脆弱的位置。随着我们逐渐领悟徐冰装置中所包含的有形与无形之间的张力，我们被启发去延展对世界的理解，开阔心胸，去寻找"9·11"恐怖事件中的某种意义。

尘埃的物质性与禅宗的抽象性之间的张力更是带来了西方与东方文化之间的对话，从而在某种程度上来说，这件作品也是个人化的。徐冰，作为半居住在纽约的中国艺术家，以纽约人为身份的同时从禅宗的视角经历了"9·11"。如果全世界每个人都有关于"9·11"的故事，这便是徐冰的故事。

在《何处惹尘埃》中，禅宗的诗句从尘埃来，有如从虚无中来。它暗示着，本质的意义往往藏在物质世界的表象之下，甚至贯通其中。作品还有另一层含义：诗句以英文呈现，保证了针对（英文）观众的可读性，同时也强调了语言的局限，即无法在不同文化之间完全准确地传达信息。

不难想象，东方与西方、具象与无形，这些元素之间并非是紧张的对立关系，而是必要的并列关系。在《何处惹尘埃》中，引起我们注意的是真正的"9·11"尘埃的存在，它传达了死亡的讯息，并把我们置身于悲剧目击者的位置。但正是尘埃中缺席之处揭示了禅宗诗句，鼓励我们通过物质世界，在看似空虚的地方找寻意义。这两点必须共存：我们必须接受悲剧，同时我们必须超越它，去寻找希望和意义，继续前行。

最后，《何处惹尘埃》展现了"9·11"作为地方性和全球性事件的双重体验。在这件作品中，徐冰汇集了东西方文化的观点，运用物质世界来隐喻超越物质的存在，创造一个在概念上位于纽约，但是对于世界上任何地方的观众都具有重大意义的作品。这件作品已在加的夫、柏林、圣保罗和北京巡展，但从未在它诞生的城市展出过。人们愿意相信"9·11"尘埃所具备的图腾般的特质，也相信它承载着在世界各地巡回的记忆。

《何处惹尘埃》让实体证据中无可辩驳的物质性与个人记忆产生对话。物体是本土的，而记忆是个人的，当物体与记忆相碰撞，它们复刻出一种世界性的体验。

曼哈顿下城文化委员会（LMCC）很荣幸与在美华人博物馆（MOCA）携手合作，在这样一个非常有意义的背景下展示徐冰等杰出艺术家的作品。在这个多样复杂、被我们各自的组织都称为"家"的城市，能够合作完成一个如此和谐、美好、有意义的项目，是一种殊荣。若不是 LMCC 总裁山姆·米勒（Sam Miller）和爱丽丝·蒙（Alice Mong）（时任 MOCA 主任）的支持，这个项目是不可能实现的。他们首次见面时对于合作的憧憬，最终演化为如此精彩的展览。

徐冰的《何处惹尘埃》是对"9·11"这场悲剧和逝去生命的一份肃穆的遗嘱。但这件作品不仅是纪念，它还忠告观众必须牢记那一天的体验，去反思自己终有一死的人生，从失去中获取经验并于当下付诸行动。它同时是一场与虚无的对抗，也是一句导语，告诫我们活在当下。

（吴月 译）

禅宗与徐冰的艺术

安德鲁·所罗门（Andrew Solomon）

"9·11"事件即时影响了来自世界各地的群体，所以当一个半居住在纽约的中国当代艺术家用当年在曼哈顿收集的尘埃进行创作，并将作品带到加的夫、柏林、圣保罗等地展出，这个想法是充满诗意的。这些尘埃必须通过"走私"的方式进入其他大陆，仿佛它是自己的爆炸物一样。十年后，尘埃又回到了那个风将它最先吹起的城市，而最初的朦胧雾霭中亦透露出一种奇异的语言秩序。

徐冰的一生是在矛盾中学习的一生。从小，他的父亲就会私下教给他传统的学者准则和技艺，即使父子二人都被卷入了"文革"。长久以来，徐冰在作品中探索这种矛盾却并存的系统之间复杂的相互作用，将大量的艺术精力放在了汉字书写和英文书写之间的张力上。他的叙述很大程度上是一种阐明式的无解。他创造了无意义的假汉字，并将它们印刷成一册册的《天书》（1987—1991）。在作品《英文方块字》（1994—1996）中，他又将英文和字母转换为似是而非的文字。

现在，在《何处惹尘埃》中，他表明作品内容可以被传达，但不尽人意；翻译也是有可能的，但会存在大量曲解。他在地面上所显示的文字来源于两位七世纪僧侣的对话。神秀和尚认为，灵魂会聚集尘埃，必须不断将其擦拭干净；而禅宗鼻祖六祖慧能答道，灵魂本质是纯粹的，因此不

受尘埃的影响。

徐冰从六祖慧能的诗句中引出了一个本体论的问题：如果物质存在是一种幻象，那么尘埃于何处附着？不难将慧能的思想与《创世记3:19》进行对比："来于尘，亦归于尘。" 在犹太基督教的传统中，尘埃是对腐朽和虚荣的隐喻；而在禅宗的例子里，无尘隐喻了圣洁。西方传统用归尘比喻生命之有限，而东方思想将它视为永恒。

作家和艺术家、士兵和消防员、宗教领袖和政治家，以及数以万计的其他人都寻求过"9·11"的含义。我们一直在不懈努力，试图重新认识这场悲剧，从而将它不只视为一场纯粹的恶行，而是一个更美好、更公正的世界的开端。于是，我们在废墟中无休止地寻求意义和目标。在徐冰的作品中，文字并没有被强加于事件的遗尘上，反而以空虚的形式浮现，如字面意义所述，成为房间地板上的虚无。任何试图寻找这些话语含义的人，只会被引回原地。

二元性和多重性是徐冰唯一的真理观。语言与思维之间隐晦的联系意味着我们所说所想的每一个词都只是某种无法言表的内容的转译。任何深谙语言贫乏性的艺术家明白，双塔也是巴别塔。这件作品所指的两首诗的原文皆为中文，但这位中国艺术家选用了第二首诗的最后一句的英文翻译。这为作品又增加了一层滤镜，与第二首诗中关于世俗世界与佛教精神的核心思想遥相呼应。

徐冰在"9·11"之后虚空的日子里从下城收集到的这些灰尘，不仅是具有寓意的，还包含着那个九月的微风中夹带的寻常与不寻常的内容，融汇着那一天所带来的独有颗粒——大楼在倒塌中转化成的粉末，从大楼中散落而出的、如枯叶般的纸片，以及人类质地的灰烬，所有这些在火和力的作用中，与日常空气里的尘埃混杂在一起，融合成一种统一的、

永恒的纯粹。过去十年,在关于"自由塔"以及"9·11"纪念碑的冗长而毫无结果的争论中,没有人注意到,其实这座纪念碑早已在那里,就是那些尘埃本身。

<div style="text-align:right">(吴月、笪梦娜 译)</div>

何处惹尘埃

"9·11"的遗产[1]

徐冰

今年我被欧美机构邀请重展旧作《何处惹尘埃》，我被提醒：今年是"9·11"十周年。十年无法判断其长短，但这个世界、一个国家和你自己，却是实实在在地用掉了这一段时间。

十年前的9月11日早晨，工作室助手Marry上班的第一句话就是："快打开电视！有一架飞机失误了！撞在双塔上。"我纽约的工作室在布鲁克林威廉斯堡，与曼哈顿隔河相望。工作室楼前，大都会街的西头，耸立着两幢庞然大物，那就是世贸双塔。我立刻来到街上，正看到另一架飞机飞过来，实实在在地撞到第二座大楼上。又一个火团膨胀开来。此时的双塔像两个巨大的冒着浓烟的火把。不清楚过了多久，我开始感到第一座双塔的上部在倾斜，离开垂直线不过0.5度，整幢大楼开始从上向下垂直地塌陷下去，像是被地心吸入地下。在感受只有一幢"双塔"的瞬间，第二幢大楼像是在模仿第一幢似的，也塌陷了。剩下的是滚动的浓烟。我看着这奇观的发生，那一刻，我强烈地意识到——从今天起，世界变了。说实话，眼看着两座"现实"的大楼就这样倒塌了，我却找不到那种应有的惊恐之感，它太像好莱坞的大片了。

而对我情感真正的震动，是在第二天早晨走出工作室大门的一刻，我感到视线中缺失了什么，原来，已经习惯了的生态被改变了。那段时间最

[1] 本文原刊登于《南方周末》，2011年9月9日。

让我感动的一句话,是一位纽约孩子的母亲说的,"9·11"之后,孩子找不到家了,因为她告诉过孩子,只要看着双塔就可以找到家。

事件后,整个曼哈顿下城被灰白色的粉尘所覆盖。我从不收藏艺术品,却有收集"特别物件"的习惯,作为生活在这座城市的一个人,面对这样的事件,能做什么呢?几天后,我在双塔与中国城之间的地带收集了一包"9·11"的灰尘。收集它们干什么,当时并无打算,只是觉得它们包含着关于生命、关于一个事件的信息。两年后当我又读到"本来无一物,何处惹尘埃"这名句时,我想起了这包灰尘。我开始构想一件作品——用这些"尘埃"作为装置的核心材料。

这两句诗是六祖慧能回应禅师神秀的,神秀当时在禅宗界的地位很高。他为了表达自己对禅宗要旨的理解,写了一首诗:"身是菩提树,心如明镜台。时时勤拂拭,勿使惹尘埃。"慧能当时只是一个扫地的小和尚,他在寺院墙上写了一首偈回应道:"菩提本无树,明镜亦非台。本来无一物,何处惹尘埃。"由于他深谙禅宗的真意,后来五祖弘忍就把衣钵传给了慧能。

这件装置的计划于2002年提出来后,由于事件的敏感,没有展览要接受它。两年后,才首次在英国威尔士国家博物馆的"Artes Mundi:威尔士国际视觉艺术奖"项目上展出。我将在"9·11"后收集到的尘埃吹到展厅中,经过24小时落定后,展厅的地面上,由灰白色的粉尘显示出两行中国七世纪的禅语:"本来无一物,何处惹尘埃。"展厅被一层像霜一样均匀且薄的粉尘覆盖,有宁静、肃穆之美,但这宁静给人一种很深的刺痛与紧张之感;哪怕是一阵轻风吹过,"现状"都会改变。

这件作品发表后,引起了许多讨论。在中国,主要集中在"当代艺术与东方智慧"的话题上,而各类英文媒体,却集中在对使用"9·11"尘埃的意义上,因为毕竟是"9·11"的尘埃,毕竟死了那么多人。

我还收到过一些来信，其中一封来自美国加州的美国历史博物馆，希望向我买一些灰尘，因为这个博物馆里有一部分内容是讲"9·11"事件的，他们收藏有救火队员的衣物、死者的证件等，但就是没有收集灰尘。我说："这些灰尘怎么能出售呢？"

我觉得这件事情很有意思，它反映了当今不同文化背景下的世界观和物质观的不同。可是在佛教、犹太教和基督教中，对尘埃的态度却有着类似之处，"一切从尘土而来，终要归于尘土"（Everything comes from dust and goes back to dust）。今天的人类与那些最基本的命题似乎已经越来越远了。

尘埃本身具有无限的内容，它是一种最基本、最恒定的物质状态，不能再改变什么了。为什么世贸大厦可以在顷刻之间夷为平地，回到物质的原型态？其间涉及政治、意识形态、宗教的不同和冲突，但有一个原因可能是，在这个物体上聚集或投射了太多的人为的、超常的能量，它被自身能量所摧毁，或者说是这能量被转化为毁灭它的力量。事件的起因是由于利益或政治关系的失衡，但更本源的失衡是对自然和人文生态的违背。应该说，"9·11"事件向人类提示着本质性的警觉，我希望通过这件作品让人们意识到这一点。

展厅入口处的墙上有一组照片，讲了我是如何把这些灰尘从纽约带到威尔士的。当我准备去威尔士做这件装置时，我才意识到，这包灰尘要想带到威尔士并非易事。航空规定是土壤、种子这类物质很难进口，更何况是一包"9·11"的尘土。（虽然这包尘土没有任何有害物质，为观众的安全起见，我们曾在威尔士的试验室做过化验。）有乘机经验的人都知道"9·11"以后机场安检的"景观"。没办法，我想到用一个玩具娃娃，翻模，以粉尘代石膏，制作了一个小人形，像是我的一件雕塑作品——因为我是艺术家——被带进了英国。之后，我们再把它磨成粉末，吹到展厅

英国·威尔士卡迪夫	德国·柏林	巴西·圣保罗	美国·纽约
Cardiff, Wales, UK	Berlin, Germany	São Paulo, Brazil	New York, USA
2004	2004	2004	2011

"徐冰：思想与方法"，北京尤伦斯当代艺术中心，2018
《何处惹尘埃》在世界各地展出后收集的样本，它们夹杂着展出场所所在地的灰尘。

荷兰,阿姆斯特丹
Amsterdam, Netherlands
2011

中国,台北
Taipei, China
2014

德国,汉堡
Hamburg, Germany
2014

中国,武汉
Wuhan, China
2018

中。后来我觉得这个过程有意思，就把它作为装置的一部分，充实了作品的主题。这个行为有一些"不轨"，却涉及一个极其严肃的问题——人类太不正常的生存状态。

实际上这件作品并非谈"9·11"事件本身，而是在探讨精神空间与物质空间的关系。到底什么是更永恒、更强大的？今天的人类需要认真、平静地重新思考那些已经变得生疏，但却是最基本且重要的问题——什么是需要崇尚和追求的？什么是真正的力量？宗教在哪？不同教义、族群共存和相互尊重的原点在哪？这，不是抽象的玄奥的学者式的命题，而是与每一个人活着相关联的、最基本的事情，否则人类就会出问题。

我的中国朋友们对"9·11"事件在思想上的谈论要比美国朋友更多，就像对中国的某一件事，美国人有时比我们谈论得更有兴趣。这十年里，整个世界的人们对"9·11"的谈论像尘埃在大地上的飘落，"平均地"、无处不在地被谈论着，试图从事件中找出意义，找到世界新的契机。唯有一点不同的是，美国人除此之外，还聚集了大量的精力，争论世贸的重建计划、"自由塔"和"纪念地"方案。十年过去了，这些项目仍在建设中。

提到"9·11"纪念地，我想再多说几句。纽约市政府为建立纪念地，在清理废墟的过程中，保留了很多纪念物：扭曲的建筑钢架，救火车的残骸，救火队员的衣物，被热量、重力挤压和碳化凝结成的板块——每一个楼层被压缩成只有10厘米的厚度，从中隐约可见双塔内部的设施。最让人不可思议的是，被微缩的文件柜中，邮票大小的、炭黑色的A4纸上，惊人地显现出坚硬的文字。纽约市政府留够了纪念地所需的物件之后，他们决定让世界各地政府机构或非营利机构去认领剩余的纪念物。我的一个朋友曾是"9·11"纪念地的艺术总监，我就获得了一块带着编号、离撞机位置很近的、双塔一号楼的钢架——它粗犷、巨大，经历过辉煌

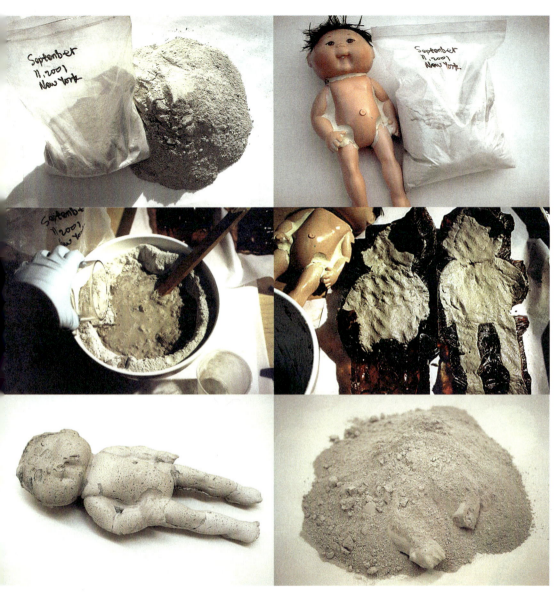

和惨烈的时刻。在JFK机场巨大的仓库中，已经看守了这些遗物近十年、看上去像印第安裔的看守人问我："你准备拿这件东西做什么？"我说："我先要把它运回到中国，因为在这个事件中，有一百多华人丧生。"

此刻，我正在飞往纽约的班机上，今天的安检比往常严了一些，因为又临近这个特殊的日子了（世界被安检了十年）。此行，即是为了这个日子。《何处惹尘埃》这个装置，目前正在纽约下城的一个空间中紧张地布置着，要赶在"9·11"之前对公众开放。隔了近十年，这件作品第一次在美国本土展出。之前，它曾在美国之外的几大洲展示过。这些十年前离开的尘埃，夹带着其他地域的、不同气息的尘埃，一起回到纽约曼哈顿的下城。

我想起美国作家安德鲁·所罗门一篇散文的结尾：

徐冰在"9·11"之后虚空的日子里从下城收集到的这些灰尘，不仅是具有寓意的，还包含着那个九月的微风中夹带的寻常与不寻常的内容，融汇着那一天所带来的独有颗粒——大楼在倒塌中转化成的粉末，从大楼中散落而出的、如枯叶般的纸片，以及人类质地的灰烬，所有这些在火和力的作用中，与日常空气里的尘埃混杂在一起，融合成一种统一的、永恒的纯粹。过去十年，在关于"自由塔"以及"9·11"纪念碑的冗长而毫无结果的争论中，没有人注意到，其实这座纪念碑早已在那里，就是那些尘埃本身。

背后的故事：徐冰的变幻艺术

韩文彬（Robert E. Harrist, Jr.）

1

《天书》原名《一本天书：析世鉴——世纪末卷》，曾经在世界各地以不同的形式展出。在对《天书》本身和其他徐冰艺术创作的推介中，最好的是由 Britta Erickson 所做的研究。见《徐冰三件装置创作》中的《徐冰艺术的过程与意义》(Process and meaning in the art of Xu Bing, in Three Installations by Xu Bing, Madison, Wisconsin, Elvehjem Museum of Art, 1991)，以及《徐冰的艺术：无意义的字，无字的意义》(The Art of Xu Bing: Words without Meaning, Meaning without Words, Washington, D.C.: Arthur M. Sackler Gallery, Smithsonian Institution/Seattle, University of Washington Press, 2001)。徐冰的网站 http://www.xubing.com 对他的创作有最详尽的资料。我这篇文章的写作，特别得益于德国柏林东亚博物馆。除非特别说明，有关徐冰的表述或者信息都出自 2007 年 9 月 14 日和 11 月 13 日作者在纽约布鲁克林徐冰工作室对他所做的采访。

自从徐冰开始用他设计和雕刻的木版创作那套精美作品以来，二十多年已经过去了。1988 年当这套被统称为《天书》的作品在北京展出时，它们看上去似乎是成百上千页清晰的文字，[1] 但是只要细看，你就会发现一切都发生了变化。《天书》并不是真正的文字，而是没有任何意义的、由徐冰自创的图形。随着看似有意义的文字转变成毫无意义的图案，徐冰和观众之间开始了对话。这一对话一直延续到今天。在这个过程中，他先让我们看到一件作品，然后又促使我们发现与之很不相同的内容。

《天书》虽呈现给读者一目了然的文字，却又让你根本无法找到任何的文字意义。但徐冰方块字书法所构成的其他作品却又造成了另一种完全相反的效果，在这种形式的书写中，由基本毛笔书法笔画所构成的图画看起来像是中国字，只要稍加练习也可以把它们读认出来——罗马字母所拼写的儿歌、《毛主席语录》或者展览标题。2003 年他创作的《鸟语》由一组金属鸟笼组成，但是由金属丝缠绕出的鸟笼四个侧面却有更多的含义，它们体现了徐冰就他的艺术被一直问及的问题以及相应的回答。

在其他作品中，徐冰将语言转变为文字，又将文字转变为语言。他在 1999 年至 2004 年间创作的被统称为《风景》的图画，是在纸上用浓墨勾画再现广阔的视野，但是风景中的元素却是经过编排的中国字。例如，

不同大小的"石"字反复排列，代表悬崖或者堤岸；而成串的"草"字代表的是葱绿的田野。在徐冰最近的创作项目《地书》中，那些人们一看即识的图形标示，通过组合逐渐显现出料想不到的语义内容。在这个还在进行的实验项目中，徐冰的装置作品使用了包括墙上的指示文字和电脑屏幕，他收集的这些现成徽标无非是在机场和其他公共场合常见的国际旅行与广告通用标志图案。[2] 在他的手中，这些人们熟悉的符号变成了一组组新的文稿，任何语言的使用者都能懂。徐冰用这些文稿讲述了一个人在紧张的城市环境中旅行所经历的困扰与无奈。

徐冰像一个很有效率却又默默无语的拆卸专家，将词语、图片和日常物品所蕴藏的正常逻辑拆成碎片。[3] 反过来，他又给我们一种非凡的混合体——印出来的图案像是汉字却不是汉字，优美的中国毛笔笔画拼出英文单词，由字符排列出风景。在这些作品中，徐冰为我们呈现出一幕幕的变幻艺术，执着地让我们见证一样东西的变异过程。不过，他同时也确保变化永远没有止境。形式和意义、有意义与没有意义、中文与英文、图画与文字，这些都在一种状态和另一种状态之间往复切换。

除了模糊不同语言、不同视觉交流形式之间的界限之外，徐冰千变万化的创造力包含了对艺术品内在特性以及它们形成方式的洞悉。通过艺术家变幻性的干预，某件物品超越了它呈现在观众面前的物体形态，成为非物质概念的载体。徐冰在描述这一现象的时候，曾经引述《孙子兵法》中的定律："声东击西。"艺术作品的物质形态即"声东"，在观众脑海中创造出某一闪念或情绪就像战术上的"击西"。这样的闪念或情绪使艺术家的终极目的得以实现。但是物质和非物质、"声"和"击"这些双重元素必须并存，而且被同时认知。这一双重性或同时性也是一件艺术作品的关键特质。

在图画艺术中，当图画向观众同时显示某种视觉的虚构物体和由颜色、

[2] 《徐冰：有关〈地书〉》，《艺术：当代艺术期刊》，2007 年，6 月号，Jesse Coffino-Greenburg 翻译。

[3] 批评家和艺术史学者将徐冰的艺术创作比作某种形式的解构，将他与哲学家雅克·德里达 (Jacques Derrida) 相提并论。见安·威尔逊·劳埃德 (Ann Wilson Lloid)《徐冰在柏林》中《消失的水墨》(Vanishing ink) 一文，第 25 页。

色调以及用墨、颜料或其他媒质创作的线条搭配时，同时性由此产生。为了看起来像一幅画，一幅油画或者素描必须让观众感觉既平面又立体，否则就无法区分看一幅画和看实物的不同。麦克·珀多罗（Michael Podro）曾说："如果不是我们有幻觉，那么一幅画的主体应该与把它再现出来的媒介有区别。"[4] 哲学家詹妮弗·彻奇（Jennifer Church）则这样解释说："图画看上去是一个物体，但看起来也是进一层物体的表象。"[5] 图画形象虽然看上去是存在于平面上、平面内甚至于平面后的虚拟形式，但它们实际存在于一种模糊的本体地带，就像是徐冰的实验性作品。在这些实验中，奇怪的图案徘徊在不同语言之间，或者一个鸟笼的功能相当于一场有关艺术的论述。

在他近年一系列被命名为《背后的故事》的装置创作中，徐冰不仅从根本上探索了图像艺术的双重性，也就是既实又虚，而且使其复杂化。通过再一次向观众显示那些与乍看起来不同的东西，吸引我们注意到形象和创作材料之间的关系。[6] 2004 年，徐冰在柏林的美国研究院客座访问时开始了这一系列的创作。在柏林期间，他应邀在东亚艺术博物馆准备一场个人作品展览。[7] 该博物馆成立于 1906 年，但是在二战末，超过 90% 的馆藏艺术品被运到苏联。

根据该博物馆三幅作品在二战之前拍摄的照片，徐冰决定对它们进行再创作。他设计了三个灯箱，前面放置了 184 厘米 × 367 厘米的磨砂玻璃板，将它们摆放在这些画作以前的陈列之处。在玻璃板正面看到的是山峦起伏、树木成林、凉亭与小船。一开始很难判断这些图画是用什么材料、用什么方法创作的，但就像魔术师向观众揭示他的魔术表演一样，徐冰邀请观众查看玻璃板的背后，观众们发现的是很怪诞的材料组合，那一件件东西似乎像是从垃圾桶里或街头随便找到的破烂儿——砖块、渔网、棉球、纸片、乱麻、草、木棍、树枝，有的被直接贴在磨砂玻璃板上，有的用黏土砣固定在灯箱里。这些材料在磨砂玻璃正面看到的清晰程度，

背后的故事一1
磨砂玻璃、宣纸、干枯植物、日常废弃物等，184cm×367cm
2004

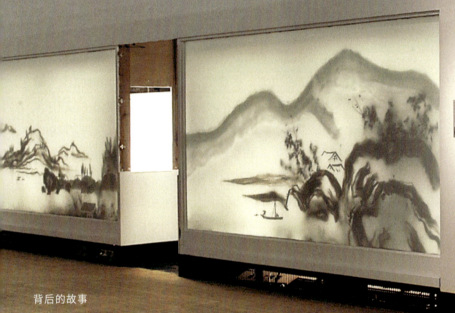

背后的故事
2004

2004 年，徐冰在柏林美国研究院担任驻地艺术家，收到德国国家东亚艺术博物馆做个人回顾展的邀请。这个艺术博物馆在二战期间，90% 的藏品被运到了苏联，留在博物馆的只有一些丢失艺术品的照片。徐冰希望做一件结合当地历史与个人文化背景的新作品，于是从馆藏档案里选了三件丢失古画的照片作为素材，进行创造性的再诠释。

《背后的故事》所呈现的画面，不是通过物质颜料的调配来模仿三维效果（光感、立体感等），而是通过对空间中光的调配构成的。换一种说法就是：艺术家在空间中调配光，而光是散落于空间中的，是通过一块切断空间的磨砂玻璃来记录的。这块磨砂玻璃的作用好比空气中光的切片，《背后的故事》可以说是一种光与空气的绘画。

徐冰以这种特殊的方法，将远离了这座艺术博物馆的作品影子，再现在这些作品曾经属于的空间里。

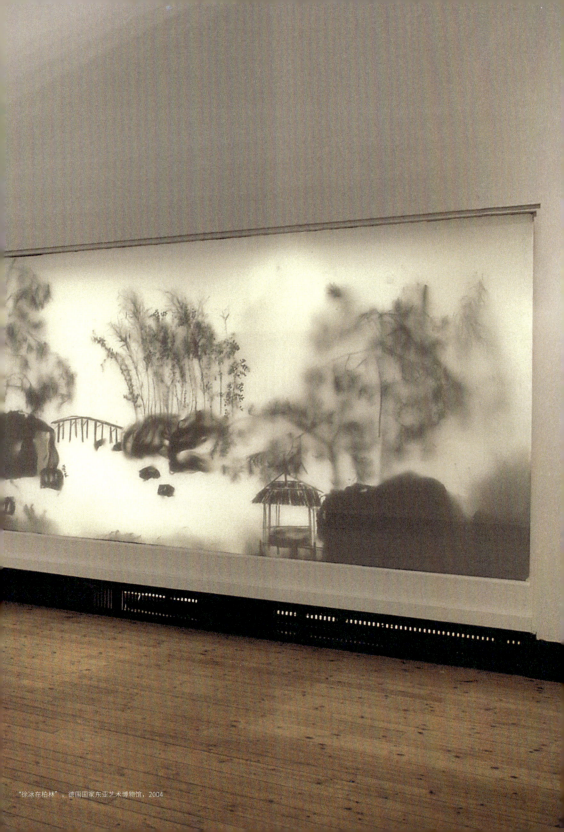

"徐冰在柏林",德国国家东亚艺术博物馆,2004

取决于它们与玻璃板间的距离和光线从上、从后照亮的方式。虽然最后的成像图案看起来像是影子，徐冰也说这些创作是希望捕捉风景的"影子"或神韵，不过他指出实际上影子在他的这些装置作品中只起到很小的作用，真正制造出虚拟风景效果的是"通过"玻璃板看到的这些物品的形状本身。[8] 最不同寻常的是，这些装置作品通过在玻璃背后放置怪异形状的"浮雕"这样一种媒质，在正面创造出幻象。而幻象本身却不是风景，而是需要在完全不同的媒质——纸或丝上用笔墨才能呈现的水墨风景画。[9] 在玻璃板后陈列的这些难看的破烂儿所要代表的并不仅仅是山、水或建筑本身，而是水墨、勾勒、皴法这些东亚绘画的最基本技法。

《背后的故事》这一题目可以被理解为对柏林东亚艺术博物馆中的艺术品如何在战时丢失的这段历史的暗示，也可以看成是徐冰在重新创作它们时所经历的那个特别过程。借用中国绘画和书法批评的传统说法，徐冰实现的是将"临"和"仿"相结合。所谓"临"就是保留原作的风格，但是引进变化；而"仿"则是创造性地再现。[10] 徐冰在重新创作日本桃山时代（1573—1603）由佚名艺术家用墨在纸上画的一幅风景屏风画时，大胆改动了原来作品的构图比例，去掉了日本原作中用空白所表现的广阔天空，将风景简化并横向拉长。他在再创作中国明代画家戴进（1388—1462）用墨和淡彩在丝上所作的挂轴《松亭贺寿图》时，则截取并重新部署画轴下半部分的一条山间小道，改变了构图比例，去掉了原作中的人物和一头驴子。

徐冰重新创作的柏林东亚艺术博物馆被盗画作，可以说像是"借尸还魂"，虽改头换面但仍可以辨认。他之后创作的另外两幅《背后的故事》装置作品，则是基于现存的两幅画。为了 2006 年的光州双年展，徐冰根据韩国艺术家许百鍊（1891—1977）的一幅山水画创作了一件巨大的作品，将普通的原作变幻成 9 米宽的风景画。画面上山峰高耸，岛屿上点缀着树林，远处山峰若隐若现。为了让《背后的故事》装置作品中的玻璃板

[8]
光州双年展，《光州双年展 2006：狂热变奏曲》，上卷，第 108 页。有关徐冰作品和中国皮影戏的关系，见南希·普·伯林纳所著《中国民间艺术：雕虫小技》，1986，波士顿 Little Brown 出版社。(Nancy Zeng Berliner, *Chinese Folk Art: The Small Skills of Carving Insects*, Boston : Little, Brown, 1986)

[9]
《背后的故事》装置作品中，一种材料或媒质的效果激发另一种效果，让人联想到大理石。这种主产于云南大理而得名的石板有特别的纹路，看似山水或山水画，但观众所看到的并不是具体的山或瀑布的形状，而是看起来像是山水画大师笔法的自然绞理。详见本人的另外一篇文章 *Mountains, Rocks, and Picture Stones: Forms of Visual Imagination in China*, Orientations, 2003(December), p.39–45.

[10]
中国书法中的"仿"后来也适用到绘画方面。有关这一技法的术语可以参见傅申等著，《中国书法研究》(*Traces of the Brush: Studies in Chinese Calligraphy*), New Haven: Yale University Art Gallery, 1977, p.3–4.

11
反向思维是徐冰一直擅长的，可以追溯到他早期所受的木刻设计训练。木刻在印刷过程中是反过来的。徐冰在《天书》创作过程中，自己刻制木版，整件作品雕刻印刷而成。

背后安放的材料在正面看起来不错位，他们将原作构图反转180度作为参考，这一做法有照片为证。在光州创作这一作品时，许百錬原画的反转图被贴在玻璃板上，给徐冰和他的助手们在创作过程中做视觉上的指引。[11]

在徐冰再创作的所有画作中，视觉效果最为复杂的是在苏州博物馆重现由17世纪大画家龚贤（1618—1689）所作的山水画轴。这幅画轴是《背后的故事—3》的原版。龚贤绝大部分的创作是在南京，他也属于所谓一代"遗民"画家。这些"遗民"艺术家成长在明朝（1368—1644），亲历了明朝政府在1644年被清军征服的过程。他的山水画被解读为景色凄凉、萧索冷寂，反映了画家目睹的朝代更迭和政治剧变。龚贤发展出独特的秃笔技巧，用反复皴擦层叠表现浓重的山水形态。徐冰之前在柏林和光州已经逐步为再创作这一富有挑战性的效果积累了经验。这件装置作品所使用的材料包括一捆捆的苎麻和不同的植物，其材料表面上的杂乱无章和它们所制造的质感丰富的幻象之间的反差，比《背后的故事》系列中的其他创作更加令人惊叹。苏州博物馆的《背后的故事—3》同时还唤醒了强烈的"手"感，即作为中国绘画核心传统的笔和画面之间的对话。徐冰创造的这一效果也通过将龚贤的轴画悬挂在同一座博物馆内而显得更加成功，因为两件作品之间在视觉和历史层面形成了对话，并通过原作在场，提醒观众徐冰所创作的是一件复制品，尽管这件复制品在尺寸和媒质上有着根本的不同。这一装置作品同时还形成了一个视觉上和艺术史角度的双关语，那些观看玻璃板背后的中国绘画行家很容易就能理解，在中国绘画批评中，龚贤画作里的那种层层积墨的用笔被称为"披麻皴"。徐冰将这一有几百年历史的象征性说法转变回物质现实，使用真正的苎麻再次创造了龚贤画风的效果。

虽然《背后的故事》系列的每件作品看起来都是一幅大型水墨山水画，仿佛通过画家的手、腕和胳膊的移动来创作，但是这样的效果却并不是手势、动作或者任何绘画过程的结果，而是徐冰为这些作品创造的特殊

背后的故事——秋山仙逸图

磨砂玻璃、宣纸、干枯植物、日常废弃物等，340cm×1680cm

2015

"三又三分之一:尚扬 × 梁绍基 × 徐冰",北京麒麟当代艺术中心,2015

过程所生成的。他解释说，他的这种将物品放在磨砂玻璃后面的技法并不适用于再创作小尺寸的画作，因为用这种方法创造出的形状过于模糊，无法再现山水画画家可以用笔墨轻易描绘出的细节。徐冰还指出，他为《背后的故事》所开创的方法，虽然非常适用于再现典型中国画用豪放笔法和轮廓线条创造的意境，却不能用来再创作以色彩和明暗层次为基础的西方绘画。透过磨砂玻璃，有些背后的形状可以辨认出是植物。在这一过程中，自然界中的小物件被拿来代表更大型的实物，比如用小树枝去表现一整棵树，或者换句话说去替代中国传统绘画中画树的笔法。但是在作品的绝大部分，摆放的物品与其所代表的形态之间的关系并不是直接的，而是模糊的。从磨砂玻璃的正面看，披挂着的苎麻和揉皱的纸张已经无法辨认，而是变幻成了用水墨画成的山和云的幻影，当然一旦将这些东西暴露在观众眼前，幻影又消失了。

徐冰将他的媒质加以变幻的过程，与另一位当代艺术家卡拉·沃克（Kara Walker）的手法截然不同。沃克的作品也由后面射灯形成的影子构成。在沃克最近的电影作品中，观众可以一直清醒地意识到，在银幕上活动的是剪纸的投影。这种剪影作为一个还原性的媒质，能够"唤起"有关种族和长相的"成见性反应"，而沃克作品所要激烈挑战和颠覆的，也恰恰是这种反应。[12] 对于沃克来说，她的图像之所以有力，就在于她让观众感觉到看到的表象和形成这一表象的媒质是同一个东西。而对于徐冰来说，观众对《背后的故事》的感受，只有在发现水墨画这一媒质的幻象不过是玻璃板背后胡乱堆砌的立体物品时，才得以完成。安·威尔逊·劳埃德（Ann Wilson Lloyd）写道，当秘密被揭穿，徐冰所构建的山水画幻影的本质一目了然时，"带着禅宗大师的空灵，艺术家打破我们此前的认知，暴露了那些他用来编织影像的卑微材料"。[13] 通过粉碎幻影、揭开魔术的秘密，徐冰再次展示了一件艺术作品是如何从呆板的材料转变成一种新的充满感情和想法的现实存在——这样的现实存在通过别的途径是无法表达的，从而实现了"外在表象和内在内容"之间的动态转型。[14]

12
伊丽莎白·阿姆斯特朗（Elizabeth Armstrong）采访卡拉·沃克，见理查德·弗拉德（Richard Flood）等，《无处（似）家》》（No place [like home]），Minneapolis: Walker Art Center, 1997, p.160.

13
安·威尔逊·劳埃德，同上书。

14
徐冰在形容《英文方块字书法入门》时，用到了这个词。"最大的矛盾存在于外表和内容，它就像是戴着面具，给你一种似是而非的东西，你又想不出到底发生了什么事。"这一段话可以适用于徐冰的大部分艺术作品。2006 年 Peggy Wang 采访徐冰，载于巫鸿，《书：当代中国艺术对书籍的再创作》（Shu: Reinventing Books in Contemporary Chinese Art），New York: China Institute in America, 2006, p.89.

徐冰将《背后的故事》中显示山水的磨砂玻璃板比作过滤器。无论对物质还是认知,过滤器都用两种方式将经过它的东西加以处理:留住一部分,放行其他部分。徐冰过去二十多年的创作应当能使我们认识到,通过他放在我们面前的这道过滤玻璃,以为自己看到的东西与真正放在后面的东西大不相同。最终,徐冰希望我们去认识的过滤器可能就是思想本身。思想由我们的文化、语言和个人经历交织而成。思想这个过滤器限制了人们对外部世界的接触,但正是通过这道并不完美的、不透明又半透明、对某些刺激敏感而对其他刺激又迟钝的屏障,人们才得以去感知艺术和现实。

(郁安 译)

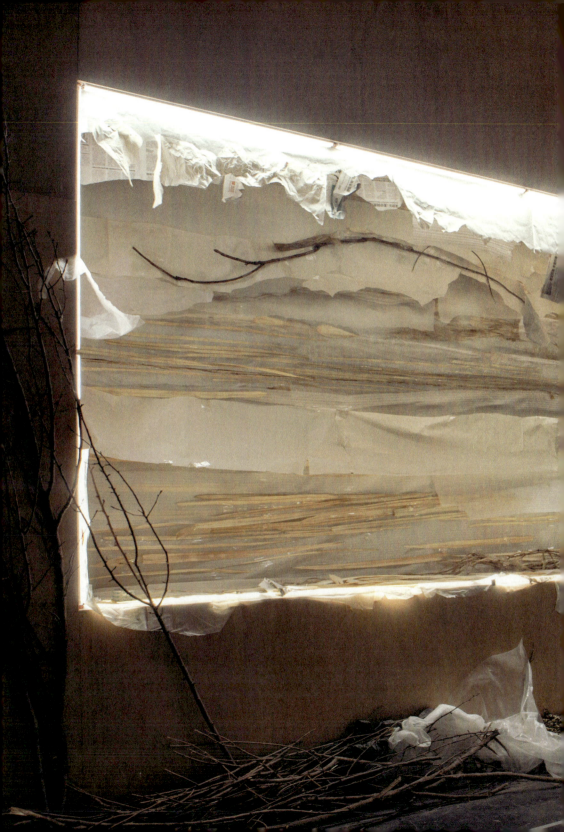

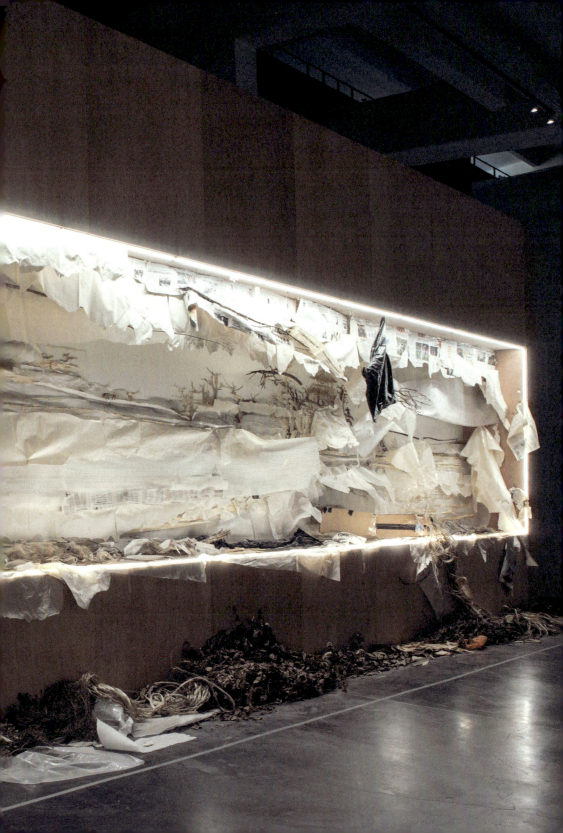

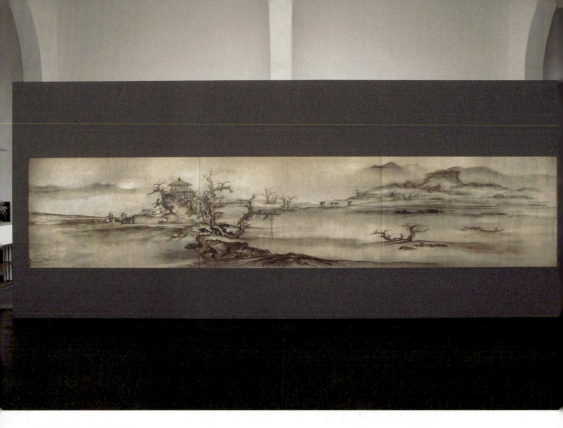

背后的故事——树色平远图
磨砂玻璃、宣纸、干枯植物、日常废弃物等,200cm×999cm
2018

"徐冰:思想与方法",北京尤伦斯当代艺术中心,2018

《凤凰》座谈会

李陀 鲍昆 汪晖 鲁索 刘禾 西川 徐冰 格非 王中忱 鲍夏兰

主持：《读书》杂志
时间：2010年6月13日
地点：清华大学新斋

《读书》：徐冰先生的作品《凤凰》完成后，在北京进行了展览，又转移到上海世博会继续展出。在这个过程中，媒体、艺术评论家、公众对这件作品发表了评论，有种种不同的见解。今天请各位就作品及相关的问题做一个深入的讨论。

李　陀：我看了很多批评，应该说特别正面地、认真地、严肃地讨论作品的不是很多，大部分有相当的随意性，而且持否定性意见的批评更多一些。

鲍　昆：我觉得一些批评有些奇怪，他们所用的话语体系是一个在今天看来非常暴力的体系。为什么会出现这种现象呢？来源是什么么？本来这是件有意思的、语义复杂的作品，但许多人没有经过仔细的思考，轻易地给出了一个判断，而且也立刻随意地找到判断价值的出发点，给你归位。我觉得这个现象很值得探讨。

我在想，可能和现在艺术体制内的默契、制度有关。

李　陀：我认为徐冰的《凤凰》不是一般意义上的成功，这件作品的出世，无论对中国，还是对世界，都应该是艺术史上的一个重要事件。原来以为，这件作品出来以后，大家会高兴，会兴奋，当然，在如何认识和评价上，也许会有分歧。可是没想到，不但有不少否定的意见，而且议论纷纷，局面混乱，这在近些年艺术界里很少见。不过，这样复杂的反应本身，就更强化了这件作品的事件性，使《凤凰》不但是一个艺术事件，而且成为理论事件，这使得徐冰和他的作品就有了更开阔的阐释空间，究竟怎么认识和评价这件作品，已经超出一般的艺术批评，上升成为理论的需要。

我在《凤凰》的发布会上有一个发言，提出对这件作品的评价，一定要放在世纪之交这样的历史背景里进行，我觉得这个视野非常重要，愿意在这里再强调一下。

二十世纪过去了，我们已经生活在二十一世纪，这谁都知道，但是，很多人都不太注意这个转折的意义，不注意这两个世纪有着重大区别，因此，无论是对现实的认识，还是对历史的思考，都仍然停留在二十世纪遗留给我们的知识层面上，这带来很多严重的问题。

回顾过去这二百年，无论十九世纪初，还是二十世纪初，两个"世纪初"都是艺术发生巨大变革的年月（政治、经济也如此）。从更长的历史发展来看，这是规律，还是偶然现象，暂且不说，它至少反映了从资本主义出现以来，每过一百年，都会有文化和艺术上的重大变革出现，虽然这些变革在世界各国表现并不

平衡，也不一致。对照之下，二十一世纪这个"世纪初"，变革明显更加激烈——由于资本主义全球化进入前所未有的高潮，世纪的转折和全球性激烈变革并行发生，这形成了一个完全新的历史环境。我觉得，在这个时候，艺术家、诗人、作家、批评家、学者都不能留恋过去，应该有一种自觉，一方面对过去这一百年有一个完整的回顾和检讨；另一方面，探索和思考在新世纪里，新的艺术应该是什么样的？能不能提出一些新的艺术理想、新的艺术规范、新的艺术价值？

在二十一世纪应该不应该有新的艺术理想？这问题不但是尖锐的，而且是非常迫切的。我认为，每一位面临这个"世纪初"的艺术家、作家、批评家，都很难回避这些问题，只能积极地面对这些问题。

如果在这样的质问和思考里审视中国和世界的当代艺术，徐冰《凤凰》的出现，可以说是不期而至，也可以说是恰逢其时。

我一直认为，一件重要的或者伟大的作品，一般来说，都是在对话中产生的；这对话既有作品和作品的对话，也有艺术家和艺术家的对话。那么，徐冰和他的作品在和谁对话？仔细盘诘《凤凰》和艺术史的对话关系，可以理出的线索是很多的，但我认为其中最重要的，是徐冰和二十世纪两位非常重要的艺术家所进行的对话，一个是杜尚（Marcel Duchamp），一个是博伊斯（Joseph Beuys）。

先说杜尚。杜尚毫无疑问是二十世纪一位重要的艺术家，他的艺术理念对二十世纪西方的艺术发展产生了重要的影响。杜尚是在二十世纪初开始他的艺术活动的，那时也正是欧洲先锋艺术最活跃的时期，表面看，杜尚那时候的一些作品（《药房》《大玻璃》《泉》等），还有他对艺术的种种理解和构想，都和达达、超现实主义非常接近，很像是同一个路子。由此，很多艺术史家和评论家把他归为二十世纪最重要的先锋艺术家，

甚至把他捧为现代艺术的守护神，几乎成了神话。但实际上，杜尚和当时真正的达达、超现实主义艺术家是同床异梦，甚至是南辕北辙，并不是同一战壕里的战友。这种混淆造成很多严重的后果。彼得·比格尔（Peter Burger）所著《先锋派理论》的一个重要贡献，就是理清了被英美批评家和艺术史家长期忽略的一个历史事实——二十世纪初的先锋派理念和实践，与英美一般归之为"现代主义"的理念和实践之间，其实存在着根本区别。（英美的艺术批评和研究往往以"现代主义"这样一个笼统的说法，涵盖、容纳二十世纪初的所有现代派艺术。）依照彼得·比格尔的批评，与现代主义去政治化的精英主义倾向相反，那个时候的先锋派艺术家，由于追求让艺术接近和介入现实生活，试图让艺术成为变革现实的某种动力，把矛头直指体制和秩序，所以，它和去政治化的艺术倾向正好是针锋相对的，是真正先锋的。（这种努力最终失败了，为什么会失败，那是另一个故事。）今天我们把杜尚再放在这样的图景里看，他的艺术理想和创作实践，尽管也是反传统的、造反的、捣乱的，但是他这个造反，是要让艺术最大限度脱离现实，是把艺术去政治化，甚至无意义化，是特别针对意义的造反，是力图使艺术可以在不和历史发生一定的密切关系的情况下，产生艺术价值。因此，杜尚的艺术立场倒是和英美现代主义一致。这在杜尚的《泉》（小便池）和《大玻璃》这两件代表作里得到了充分的体现，以至于它们几乎成为二十世纪现代艺术，特别是当代艺术的指路标，但是，沿着这个路标前行，先锋艺术就悄悄转了弯，走向了另一个方向，即所谓后现代。凑巧的是，就在杜尚带头悄悄转弯的同时，二十世纪的资本主义也做了足以根本改变世界的另一个更大的、悄悄的"转弯"，那就是把经济和文化整合（文化工业的出现不过是这一整合的开始）——以往历史上的经济和文化虽然不是楚河汉界那么截然划分，但基本是两个各自独立的领域。经过这个"转弯"，至二战后的年代，文化和经济互相渗透，互相侵略，两者已经被逐渐一体化，形成历史上从没有过的格局。正是这个新格局，使得二十世纪二十年代以后，特别是三四十年代以后的西方艺术家，看到了杜尚开辟的这条新

路的好处——现代派艺术一方面可以维持自己"先锋"的姿态,另一方面可以摆脱孤芳自赏的尴尬。至六十年代以后,更打着"后现代"的旗子,在文化经济一体化的新世界里享受被商品化的种种好处——不但美术馆把他们当作明星热情接纳,而且成为富人收藏家的宠儿,总之是又得名,又得利。

这形成了一个局面——二十世纪现代艺术里到处都是杜尚的影子,而市场、批评家、美术馆、艺术史写作又联合起来,不仅形成一整套机制和制度,而且形成一个系统的批评和理论话语,来维护杜尚的权威性,让他的每一个影子都具有无可置疑的合法性。于是,所谓现代艺术就顺理成章地变成某种智力游戏,某种大脑的"编造物",某种实现纯粹精神自由的现代态度,某种以肤浅的思考冒充深刻的半吊子哲学,某种以戏弄艺术评论家和收藏家为乐、让他们搔首抓耳却永远莫名其妙的神秘谜语,某种由能指和所指都被嵌入其中的隐喻链条编织起来的隐喻迷宫,某种取消"审美"但是又不拒绝被展览、被当作"现代艺术"或"当代艺术"进入美术馆的某种东西。至于艺术家,态度积极的,是一群有能力把一切"现成物"变成某种咒语的现代巫师;态度消极的,则不过是只着迷于在艺术和非艺术之间徘徊自乐却对现实不屑一顾的旁观者。

不用说,徐冰的《凤凰》也有杜尚的影子,尽管有人说这件作品不好归类(集成艺术?垃圾艺术?大型雕塑?),但是把它看作是一件大型装置作品,这应该没有什么问题。所以,《凤凰》和杜尚之间的联系是很明显的,也可以说其中是有继承关系的。但是,同样非常明显的是,徐冰又正是通过这个继承关系,在"继承"里否定了杜尚在他的装置艺术中寄托的艺术理想,也否定了杜尚所代表的现代艺术的发展方向。这在《凤凰》问世之后的种种遭遇和反应中得到了清楚的证明。

在原来的方案中,这个由建筑业破烂垃圾拼装起来的凤凰,应该被安置

① 卷帘门　上面很乱
　　蓝色彩钢板　花也
　　　　　　　上面小钢管
　　　　　　　(2色)

C7 (里头)
C8 (席条) → 蓝色彩钢板
C9、C10 (红)
C11 (蓝)
C12 (黄)
→ 蓝色彩钢板

彩钢板: 蓝色 旧

② 蓝色彩钢板
顶视
背面一样

铁红锈

在北京 CBD 中心的财富大厦的大厅之中。可是，最终凤凰并没有飞进自己这个富贵"窝"——这不能不让人想起艺术史上的另外一件著名事件——里维拉（Diego Rivera）受托为纽约洛克菲勒中心制作的史诗性壁画《十字路口的人》，在将近完成的时候，却被洛克菲勒下令销毁，一件二十世纪最宏伟的作品竟然化为粉斋。徐冰的凤凰不能进窝的事件，当然和里维拉的壁画被毁不尽相同，但是它们一致之处更引人注意，都是正面地和资本发生了冲突，作品中的意义是冲突的根本原因。当然，对《凤凰》究竟该怎样解读，其实有着多种甚至是无限的可能，不过，无论你怎样解读，都离不开意义的问题。《凤凰》出世之来，评论界和媒体的反应正是如此，不管意见多么不一致，无论是肯定还是否定，无论是疑惑还是赞美，作品和现实、历史的关系始终是评价的焦点。因此，就《凤凰》是一件艺术史上罕见的超大型装置艺术作品来说，徐冰是对杜尚做了一次很强的回应，可这是一个否定性的回应，我们清楚地听到徐冰在对杜尚说：不，艺术不只是精神自由的实验场，艺术家也不应该是一个旁观者。

徐冰当然不是唯一和杜尚进行对话的人，二十世纪和杜尚对话的艺术家难以计数，研究这个对话的方方面面，可以写一部二十世纪现代艺术史。不过其中最重要的一位，也许是德国艺术家博伊斯。

说到博伊斯，有一件事值得注意，那就是这位在"后现代"艺术中最有代表性的人物，在"后现代"最火的美国，却一直很受冷遇。《荒原狼：我爱美国，美国爱我》是他最有名也是最重要的作品，但是在纽约展出的时候，观众寥寥无几。不仅如此，即便是博伊斯在欧洲声名最显赫的时候，美国批评界也对他极少捧场。美国人为什么那么不喜欢博伊斯？这是很耐人寻味的。像达利，同样是欧洲艺术家，同样是造反派，但是到了美国却受到英雄一样的欢迎，掀起一阵阵的达利旋风。为什么两位欧洲艺术家在美国的遭遇这么不同？其中一个很重要的原因，就是博伊

斯不但直接批评杜尚,而且提出了和杜尚完全相反的理念。这集中表现于博伊斯提出的"社会雕塑"和"人人都是艺术家"的说法里,他对杜尚说,我不走你那条路,我要让艺术重新和社会问题发生关系,不但要把艺术重新放到活生生的日常生活当中来,而且要介入社会变革和政治生活(博伊斯还试图建立政党,在杜尚看来一定很可笑)。这样的艺术追求和理念,当然和把杜尚看作是指路明灯的美国的"后现代"艺术格格不入。问题是,这种格格不入其实又不那么彻底,因为认真检索博伊斯的很多创作,特别是他那些经典性的作品,例如《油脂椅》《如何向一只死兔子解释绘画》《奥斯维辛圣骨箱》等,他又和很多流行于美国的后现代艺术家,明显有剪不断理还乱的亲缘关系。博伊斯用什么办法取消了艺术和生活的界限?其实还是杜尚最擅长的两个方式,第一是现成品,第二是行为,尽管在做法上他有自己的特色和风格,但是说到底,这和安迪·沃霍尔、劳森伯格的路数又有多大区别?另外,更重要的是,为什么同样是一些生活日用品现成品,经过他们组装、加工、摆设,就成了内容深刻的艺术品,非要经过专家学者的研究和读解才能明白其中的微言大义,而一个普通人做同样的事就狗屁不是?到底什么是艺术?艺术这东西还有没有必要存在?

我每次到纽约现代美术馆,常常疑问丛生。当一群又一群中产阶级的女士先生在展厅里漫步,瞪着眼睛看高更或凡·高的时候,我还能理解,至少能设想,他们受过的教育、他们平素积累的艺术修养,也许使他们能够进入鉴赏和思索,能够在从艺术史的视野中理解这一件作品或者那一件作品;但是,当他们看到一堆土、一堆石头或者一堆废垃圾放在大展厅里的时候,他们在看什么?我敢断定,如果那里没有一个专门的解说员,那种"看"不过是在假装看,假装理解,好像多看一会儿,就能明白其中有深意。当然,也可能有些人来到美术馆之前,事先做了功课,读了媒体或是艺术刊物上的文章(评论家对作品具有深意做了担保),但是,即使是这样的人,他们面对那些油脂、蜂蜜、毛皮、石头、铁块、垃圾,

就能感动起来？就能立时顿悟？就能产生什么批判意识？就能对社会现实或者"生存困境"有新的看法？

这样的问题，艺术批评家和艺术史家们当然不是没有看到，但是他们的应对办法，可以说是削足适履——或者修改艺术的定义，或者修正艺术理论，或者干脆宣布艺术和相应的艺术观念都已经过时，最好的办法就是让它寿终正寝。（一个很突出也很有影响的努力，是丹托的"艺术终结论。"）但是，我认为与其在概念和理论层面这么折腾，不如从艺术实践着手，看艺术家的创作有没有提供什么新东西——毕竟作品在前，解释在后。从这样的视角看，《凤凰》的出现具有另一种特别的意义，那就是让艺术"回归"传统，让艺术不再莫名其妙，鉴赏和理解不必一定要通过哲学和理论，让一般民众也看得明白，看着喜欢。

如果拿徐冰的创作和博伊斯的创作做一个比较，两者都有强烈的意义指向，都有饱满的介入现实生活的热情，两位艺术家都和杜尚拉开距离，和杜尚志向不同（一个是人人都是艺术家，一个是艺术为人民服务）。但是徐冰的作品，从《天书》到《凤凰》，从来不会像博伊斯的作品那样怪异，那样难于索解，那样充满神秘的仪式感；相反，除了个别作品，徐冰的创作总是努力让"现成品""装置""行为"这类当代的艺术语言，能够与传统的艺术语言和风格衔接，让传统的"艺术形象"这一美学观念获得新的生命，让一般观众能够从他们以往的鉴赏经验里，有可能找到一把钥匙，去接近和理解陌生的当代艺术。这在《天书》《会飞的鸟》《芥子园山水卷》《背后的故事》《木林森》等作品里，都有清楚的表现，到了《凤凰》，徐冰的这种艺术追求就得到了一次更集中的表达。尽管是用建筑工地的垃圾拼接和组装的，但是凤凰的形象相当清晰，看到的人，虽然对它的凶猛狞厉会有几分陌生，但是不需要批评家的解说指引，我想谁都可以产生种种联想，形成自己的感受和解读。当然，很可能这样的感受和解读与艺术评论家不很一致，也许未必能看到这个从来都和古

代中国相联系的神话形象，在今天可是非常"当代"的，其中隐含着对现代化世界的价值原则，对资本建立的生活逻辑，对经济压迫下的文化困境的强烈质疑和批评，可是，那有什么关系？以我看，徐冰的《凤凰》至少证明了两件事：第一，当代艺术可以在艺术观念、艺术语言和风格上不断变化和革新，但是不必像杜尚那样把艺术去意义化，也不必像博伊斯那样，为了让艺术介入生活而把艺术弄得那么非艺术化；第二，徐冰通过这样和杜尚、博伊斯对话，还说明了如果艺术和人民之间出现理解的鸿沟，艺术家和艺术批评就要老老实实检讨，是不是现实的艺术观念和艺术实践出了问题？而不是费尽心机在艺术定义、艺术理念或者从更根本的所谓艺术哲学上做文章，把一条死胡同硬说成艺术的终结，或者在这条死胡同里拆一道墙，硬说另有天地。

最后，我还想说几句题外话。自八十年代以来，中国文学艺术的发展受到西方现代主义的深刻影响，其中有迷信崇拜，有盲目跟随，也有认真的学习和创造性的借鉴。但总的来说，中国的作家和艺术家对二十世纪西方文学艺术的发展，特别是现代主义和所谓后现代主义的发展认识，大多都是依赖于欧美批评家和学者的评价和说法，很少有人考虑，这些说法和评价是不是准确可靠？他们提出或总结的那些原则和规律是不是真的具有普遍性品格？其中有没有西方中心主义难以避免的偏见？今天，又一个"世纪初"来临，我觉得这是一个非常宝贵的机会，正好可以对过去的一百年做一番回顾和总结，对二十世纪的文学艺术的理念和实践提出中国人自己的看法；同时，对新世纪做一个展望，看能不能提出一些新的观念、新的理想、新的可能性。

徐冰的《凤凰》是一个征兆，我相信一个新的文学和艺术时代

凤凰

建筑废料、劳动工具、工人的生活用品，4500cm×1200cm×1000cm

2008，2015

这件作品是徐冰从中国现实中获取灵感和视角，耗费两年心血完成的。该作品的制作材料取自中国城市场馆建设过程中的建筑废料、建筑工程设备、劳动工具、民工生活用品等。这两只由废弃的建筑材料组成的巨大的"凤凰"把自己打扮得既凶悍又华丽，作品让人们见证了在城市化进程中劳动、发展与财富积累的深层关系，其现实性与中国的发展经历产生着直接和隐喻的双重关系，如同中国人集体情感和愿望的写照。

《凤凰》的艺术语言不同于一般概念上的当代艺术作品，而是显示出中国方式艺术创造的特殊魅力，是当时语境下中国社会、文化、欲望、氛围、复杂性以及问题的"表达物"。意大利学者亚历山大·鲁索看到《凤凰》后说："这是我看到的少有的不受西方当代艺术影响的、中国的当代艺术作品。"

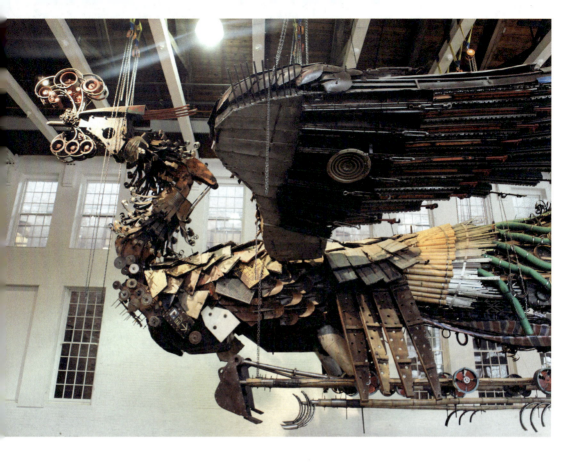

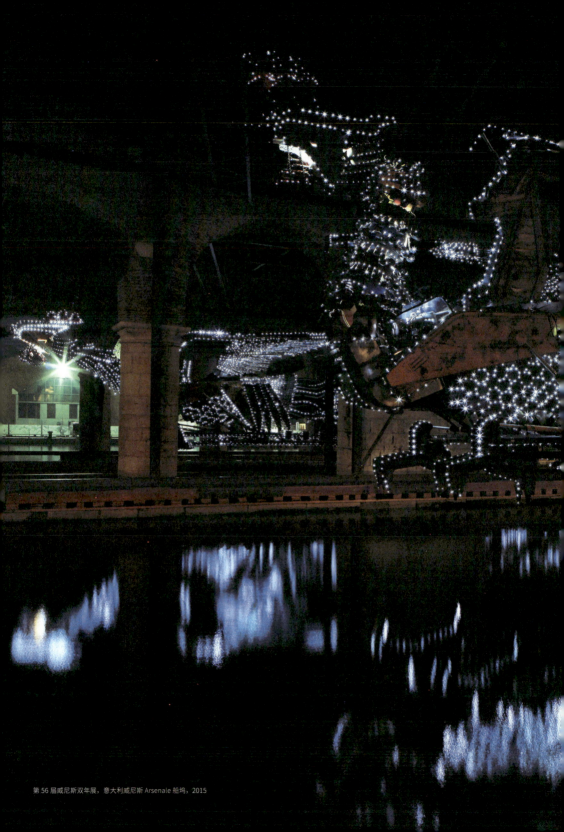
第 56 届威尼斯双年展,意大利威尼斯 Arsenale 船坞,2015

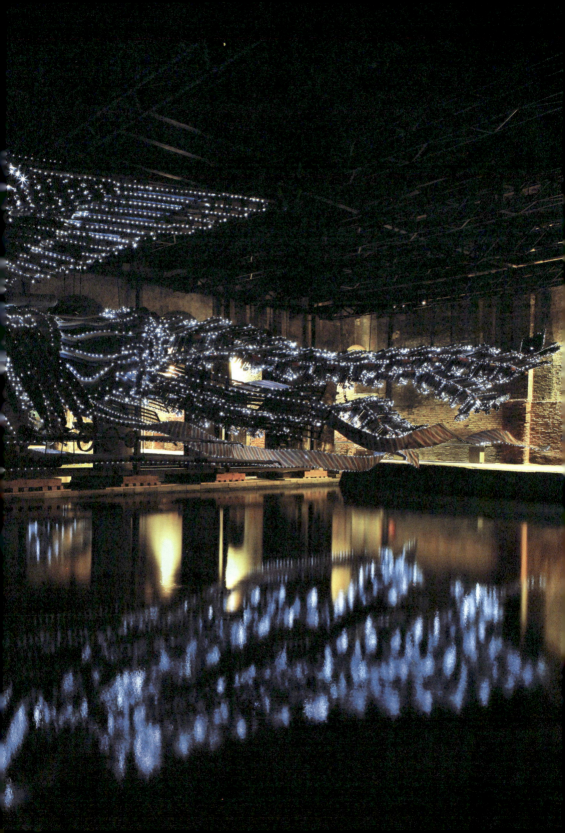

正在开始。

鲍　昆：我觉得很多人把徐冰的这件作品非常简单地纳入传统西方现代艺术史的批评框架了，而且这个框架并非是西方现在还完全延续着的框架，而是我们这些年来自己领会建构的框架。在很长的时期里，西方艺术同中国艺术是完全不相干的。西方艺术在中世纪时，基本上是在教会的阴影下，艺术并没有形成独立的行业，所以也没有产生建立在行业之上的相关意识形态。那时的画家基本都是匠人，是为教堂作画的，主要的买家是教堂；那时也没有相应的艺术标准和理论。文艺复兴以后，现代主义萌芽出现，社会财富总量也与以前完全不同了。在这个大背景下，艺术受到大环境影响，出现赞助人制度。同时，艺术也出现市场萌芽的倾向，艺术家由此获得了在社会生活中的独立身份，行业也随之形成。行业形成后，艺术有意识地建构了自己相应的规范、标准。随着社会的发展和艺术自身的需要，它一定会向前走，于是出现了印象派等流派，它否定了前面的艺术，它后来又被再后面的否定，艺术因此不断发展。艺术发展促使社会需求的产生，这一需求的代表者是商人，即现代购买者。这些情况对艺术的本体理论后来的发展提供了推动力。印象派之后，很快进入了毕加索时代。我最近看了一部非常好的电影叫《花落花开》，或者叫《塞拉芬娜》，是讲包装过毕加索（Pablo Picasso）和卢梭（Henri Rousseau）的非常重要的德国艺术商人威廉伍德在巴黎的活动。毕加索、卢梭的成功和这个人有直接的关系，他一手打造了他们。此人原来是想把塞拉芬娜包装成又一个新发现的画家，他有非常好的鉴识力，从他的角度看，塞拉芬娜一定会对未来的绘画潮流产生影响，他称之为朴实主义……突然，一战爆发，一切都乱套了，于是这个计划失败了。这是一个非常辛酸的故事。不过从这部电影中我们可以

看到,现在这么火爆的艺术市场的最早期是怎么回事儿。当然在历史的演进过程中,还有其他的因素对绘画理论产生影响。从机器革命以后,人类进入了科学主义的时代,一切开始以求新为准。这给艺术理论带来了巨大的影响。本来只是诉诸情感的艺术,在这几种力量的推动下,需要和时代相契合,要为自己找出更具合法性的先锋性的身份。当然商人也希望你有最好的理论,这样我可以给你做最好的广告,把你推销出去。艺术家也希望自己的艺术和思想代表未来的方向,他们也会积极地寻找各种思想资源,也会受到科学主义大背景的影响,所以才会出现印象派,即我们如何寻找物理性之上的感觉,比如毕沙罗(Camille Passarro)的点彩画。后来,毕加索又提出立体主义,等等。一路下来,到了蒙德里安(Piet Cornelies Mondrian),基本上就死了。这期间相应地出现了视觉心理学、格式塔理论等,艺术几乎像是一门科学了。杜尚是一个非常奇怪的现象,他是一名艺术家,创作源于冲动,当然动机非常复杂,他要否定印象派,但实际上又与其有各种联系。《泉》实际上是一个意外的事件。如果我们回到艺术史,杜尚的《泉》背后并没有完整的主张和观念性的东西,实际上那只是面对那个拒绝他参展的展览艺术委员会的抗议。但后来它被批评家利用了,发现了它的意义,给了很高的评价,赋予了观念性。这个事件提出了"到底什么是艺术"的问题。虽然《泉》出现得很早,但当时并没有立刻被社会大面积地复制和引用,几十年后人们在讨论观念艺术时,发现它是开端。后来,现代主义基本上就枯竭了。但需要注意其中的一个重大现象,他们发明了一套完备的西方艺术史理论。这个理论要做一个框架,对各种各样的艺术现象进行分类,提出不同的细化的理论。它形成了一个完善的体系,但同时也产生了排他性,即它在对艺术现象进行"各就各位"的时候,如果出现了问题或不能进行理论上的解释时,要么拒绝,要么强行归类。这时,这套理论问题就很大了,人类越来越复杂的艺术创作面对着一个机械的、形而上学的壁垒,而且越来越对立。这便可以说明中国的艺术评论界对徐冰的《凤凰》为什么会呈现这样的反应了。他们可以立刻拿出西方艺术史的标准,

把作品迅速归类，说它就是西方艺术史上曾经出现的什么什么，而且毫无新意，于是得出一个简单粗暴的评判。对此，我非常吃惊。因为当代艺术的特征早就不是从样式形式出发的判断了，当代艺术在样式形式上没有疆界，它也不是作品价值的核心所在。艺术在今天更多的是呈现内在的话语性与外在语境的对话性，也就是说，你到底对历史和现实说了什么。徐冰的《凤凰》最关键之处在于此。所以，我不想太多评价徐冰的作品，我更感兴趣的是这件事引发的现象，我们应该思考些什么？我怀疑这些年来中国当代艺术的实践有很大的问题，它到底是在什么样的理论背景和框架下出现的？是在什么样的动力下完成的？这个话题很大，需要更多的讨论。至于徐冰作品的意义，我觉得很清楚，没什么要多说的。杜曦云也认为，徐冰的特点就是每个作品都很清楚，和很多当代艺术不同。但是这么多批评家对此有这简单的反应，让我觉得很奇怪。

汪　晖：我觉得从那些批评中可以看出两面的问题，一面是反映出不仅在批评领域，而且几乎在所有的知识领域，丧失了对当代现实世界把握的能力；另一面是从专业角度说，艺术批评似乎也并不太专业。徐冰作品的形式探索与艺术史的对话是非常清晰的，即便我以外行的角度，也能看到他与整个艺术传统的对话、与当代艺术的对话。当代批评陷入的困境是无法判断当代思想探索和当代艺术探索的新颖性到底在哪里。我简单说一点印象式的看法。我看过未完成的作品，也看了完成后的作品。在过去一年中，也有机会与徐冰聊过。我到车间去看制作过程中的《凤凰》的时候，已经知道这件作品进不了财富中心了，第一个反应是想起里维拉的作品在洛克菲勒中心被刮掉的过程。我觉得两件作品的际遇有相似性。徐冰的这件作品，在某种意义上是二十世纪艺术的延续，但也是在完全新的条件下的延续。它多

少和二十世纪六十年代的气质是有关的,这个关系集中表现在两个方面,一是要求在艺术与生活之间建立政治性联系,如博伊斯的创作;二是打破艺术和生活的边界。总的来说,这两个方面都是要建立艺术与生活的新的政治性的关系,让艺术直接参与政治,并且赋予新的政治运动以意义。形式与质料的政治性在这个过程中被凸显了。徐冰的作品在一定程度上确实和垃圾艺术有关,另一方面又要赋予垃圾艺术某种程度的政治性;若仅仅将垃圾艺术作为一种独立的门类,并从这个门类的角度理解徐冰,就不可能把握徐冰作品的独特性的表现形式及其含义。徐冰的政治性和博伊斯的差别非常大,第一个差别是时代性的,六十年代是一个激烈的政治运动时期,是在两个世界分裂的条件下产生的政治格局,这与全球化和资本的彻底统治的状况,是不一样的。在这个条件下,如何去探索一种新的艺术的政治形式,是一个非常大的挑战。徐冰的作品中有强烈的反讽性,一方面是要给象征资本的财富中心做,同时要让财富中心的分泌物变成它的内部装置;另一方面是在反讽结构下,如何保持大规模的废弃物的质感和意义。废弃物的意义至少是双重的,一方面是光鲜亮丽的世界的分泌物,也就是表达明亮的世界是如何通过把其他的东西排出去而产生的,这是资本的逻辑;另一面是资本的对立物,即劳动,作品中大量的细节显示的是劳动和劳动的被遗弃,即通过对废弃物的运用和再造,将被废弃的东西展开。这件作品将资本和劳动在当代条件下的关系以一种反讽的方式呈现出来。《凤凰》所有的细节都和劳动有关,按照整体的意象,是资本的废弃物。在双重的遗弃当中,徐冰要创造涅槃,用他的话说,一方面野蛮和生猛,一方面在夜间又很轻柔和美丽。

李 陀:这是否也隐藏着当代资本的狡猾?

汪　晖：我们今天可以看到，像富士康工人的这种斗争的形式，和六十年代大规模的工人运动，简直是难以相提并论。在残酷性和精致化上，都没办法相比。进入富士康，在很多人看来似乎已经很幸运，但这些人选择了自杀的方式。与二十世纪工人运动的历史相比，这是在去政治化条件下发生的劳动者的自发反抗。这也是一种政治，但是在去政治化条件下，在政治性的工人运动退潮后，产生的个人斗争的政治形式。我把这个历史变化和徐冰的作品联系起来，可以发现劳动在今天这个世界的意义，以及背后的政治意涵。今天的政治斗争和社会形势发生了变化，我们到底用什么样的方式介入新的政治，是各个领域都在面对的根本性的问题。艺术如何介入，徐冰给出了他的答案。《凤凰》非常深的反讽性包含了政治意义。我认为它包含了和二十世纪政治传统之间的对话关系，其中有强烈的继承关系，但同时又是在完全不同的条件下新的努力。作为废墟和现代建筑的分泌物，《凤凰》的质料是废物。贾樟柯的《三峡好人》呈现的是另外一种废墟。这虽然是两种不同的东西，但可以放在一起讨论。贾樟柯看到的废墟，基本上是过去的世界，用西川的话说，是故里如何被彻底地毁掉后产生的废墟，但故里的消失在那里呈现了一种生机勃勃向前的态势，既不是悲剧性的，也不是喜剧性的，是杂糅在一起的情绪的延伸。而《凤凰》不太一样，不牵扯旧的废墟，是新的创造物产生出来的废物，和新一代工人的劳动有关；《凤凰》涉及的不是过去的传统，也不是过去的遗留物，它完全是利用创造的零余、劳动中被废弃的部分作为质料和塑形的起点，再通过形式和意象创造出丰富的寓意。废墟在艺术史上不断出现，从浪漫派到现代主义，我们可以追溯废墟或废物的不同的历史寓意。徐冰所探索的是如何表现和记录一个时代。这个动机与他对艺术传统的重新思考密切相关，形成了一种形式探索，这是最有意思的。就像他之前

的作品一样，探讨实和虚的关系，也是《凤凰》这件作品的一个特征——它比什么都实，因为它用的就是中国今天大规模建设下的废墟、劳动的剩余、资本的剩余，再实不过了；通过这些东西，你可以理解二十一世纪初期在中国发生了什么样的事情。但在实之中，他也在寻找另外的意象，寻找和传统之间的关系，并从艺术史的角度给出了回答。这也就是我们以前讨论的生活和艺术的边界的问题。李陀认为，博伊斯走到最后，艺术和生活完全没有边界了。一方面，通过不断打破边界，才能形成政治性介入；另一方面，现代艺术体制作为相对自律的领域又被建立起来了，连打破边界的尝试也被作为当代艺术的特征加以界定。建立边界有两种含义，其中一种是艺术体制，包括它的市场体制，是需要边界的，假定一位艺术家不能被指认为艺术家，他的作品就不能卖钱。但这与在艺术领域里重构边界不一样——重构边界也可能是进行政治性介入的前提。

徐冰从早期就开始探索东西方之间的关系问题，比如虚与实的关系问题、形与神的关系问题、具体与抽象的关系问题，等等。这种探索其实和二十世纪艺术既有联系也有超越。二十世纪的文学艺术越来越需要和自己对话，重新思考自己从哪里来到哪里去，但很不幸，在许多艺术家那里，这种与自我的对话和反思，即打破边界的努力，走向了反面——与艺术自身、与艺术家自我的对话本来是要打破艺术作为一个封闭体系的观念，重建艺术与生活之间的政治联系，但最终却变成一种完全自律的、失去介入社会生活能力的形态。从这个角度来说，徐冰作品的意义也正是对这一现象的突围，一方面《凤凰》是一个虚拟的意象，但另一方面，所有的质料是完全写实的。这与《背后的故事》有异曲同工之处——背后是废物，前面是作品。徐冰说那个装置是没有办法做油画的。油画被认为是高度写实的，但用真正的实物可以创造出这样的东西，却与油画效果大为不同，恰恰模拟了被认为是抽象的、非写实的中国画。正是通过质料与形式之间的张力，徐冰探索了虚实之间的辩证关系。《凤凰》同样呈现了这样的关系。对艺术与艺术史经典问题的追问，使得他介入政

治的方式和一般的介入不一样，徐冰作品中有多重的反讽。

鲁索：我关心两个问题。第一是徐冰的特殊的唯物主义，徐冰作品经常表现出对物的高度尊重，同时我也很喜欢徐冰"物是有神性的"说法，这句话并不等同于唯心主义的论述。这种态度不同于目前流行于文化领域的反唯物主义，不同于当代的一些概念，比如"非物质生产"。很多人反对艺术的物质性。徐冰特殊的唯物主义要素是他对语言的态度，比如《天书》，最主要的是对语言物质性的重视，以及语言能指和所指之间的分离。这似乎是一个悖论。把能指和所指区分开来，可以帮助我们把握语言的物质性，虽然把中国书写文字的能指和所指区分开来也许很困难。探索语言的物质性体现了徐冰对语言本身的唯物主义态度。物质本身构成语言，杨炼说诗人对语言的态度，就像雕塑家和建筑师对物质材料的态度。徐冰也有相似之处，他把物质，甚至物质的废弃物作为语言的材料。从徐冰的唯物主义可以看出他的政治态度，看出他的艺术和社会的关系。徐冰的态度不是抽象地面对某种观念，而是作品中充满政治意涵，涉及对当代世界和当代艺术的看法。他的作品还反映了资本和劳动的关系。他的唯物主义里既包含了语言和艺术，也包含了政治。完成《凤凰》的过程非常有意思。为财富中心做，用它的废弃物做，来装饰财富中心。预订作品的资本原来是要用这件作品装点建筑，但作品的意义远远超出了合同规定的范围。在制作过程中，工人一直参与，而工人是非常熟悉这些质料的物质性和精神性的。工人之所以能够积极参与，取决于徐冰的政治观，也取决于徐冰的经验。我曾问徐冰，什么时候第一次把自己看成是艺术工人，徐冰说是在上山下乡时的一个农民的刊物，1974年和农民的合作，对他的影响很大。这次工人以自己的智慧参与到《凤凰》的制作中，和当年的经验也有关系。徐冰的唯物主

义是一种进步的政治观。

另一个关心的问题是,虽然我们现在进入了一个新的时代,但艺术家和委托方之间关系的困难,和以前还是有相似之处。比如米开朗基罗和教皇之间的关系,教皇要求米开朗基罗装饰教堂,但米开朗基罗实际上思考了一些其他的东西,教皇也没办法反对。委托方有一些非常抽象的文化权力,用来确立艺术标准,这和艺术家是有矛盾的。《凤凰》反映了艺术家对这种文化权力的反抗。

刘　禾:《凤凰》这件作品的意义,恐怕不能仅仅放在当代中国艺术领域或世界美术史的框架中去理解,那样做会比较局限。我认为《凤凰》向我们提出的是关于当代文明的思考,所以应该把它放在同样广阔的视野里,才能有所把握。比如,《凤凰》摆在我们面前的这个文化符号,它既熟悉又陌生,那么我们要问,它的物质性、历史性和挑战性究竟在哪里?

《凤凰》在特定的空间里,才能展示它的真实面貌,其最佳展示空间莫过于某个财富中心的大堂或者金融中心的大楼。身处二十一世纪的今天,我们会发现,昔日的皇宫和教堂所代表的那种权贵的统治空间,早已转化为现代银行、豪华宾馆和金融中心等这些高度具象化的富丽堂皇的资本空间。金融中心相当于从前的教堂,在某种意义上,可以和梵蒂冈在欧洲的统治地位相比。《凤凰》的构思很巧妙,也很直接,它直接针对那个统治当今世界的资本势力发言,而它的意义,也只有在财富中心这样的空间里,才会得到充分的展示。

长期以来,我对徐冰的艺术直觉始终有一种特别的信任,这种

信任也使得我对他的新作品有很高的期待。徐冰在创作《凤凰》的几年中，我跟他先后去工厂看过两次。在艺术家本人的眼里，《凤凰》似乎呈现出多种不同的面貌，也具有多重的意义。例如，由于《凤凰》与特定空间之间存在着深刻的关联，它能够在不同的环境下表现出截然不同的侧面；这种意义的开放性，给批评家造成一定的难度。不过，要想认识徐冰的作品，我们还不得不面对一个更大的困难，那就是中国艺术评论界的文化自信心问题。我看到一些评论家的文章，其中有人认为《凤凰》只不过是重复西方的垃圾艺术，还有人从公共雕塑的角度去评价《凤凰》。在我看来，这些评论中存在着大量的盲视和误区，表现出评论家在文化上的集体不自信。为什么评论家看不见也不愿意相信，在当代中国艺术家中，会有人大胆地跨越艺术教科书和西方评论家所规定的那些条条框框？徐冰的《凤凰》不中不西、不古不今、不虚不实、不伦不类，那么，你用学术或艺术史中的现成套话去描述它，不是很奇怪吗？

其实，这一类的诠释误区我们已经见过很多。举一个相关的文学例子，即现代主义诗人艾略特（T.S.Eliot），他的代表作一直被翻译成《荒原》。其实，艾略特原著的英文标题是 *The Waste Land*，应该说，准确的翻译不能是"荒原"，那么，究竟是什么意思呢？其实，就是俗话所说的"垃圾场"。如果字面上好听一点，译成"废墟"也可以。国外的垃圾公司往往自称为"The Waste Management"，这里的"Waste"没有别的意思，就是城市的废弃物，就是垃圾。艾略特的这首诗虽然发表于1922年，但它所针对的，恰恰是我们大家现在生活在其中的现代都市，也是徐冰的《凤凰》所隐喻的当代生活景观——它既不"荒"也不"原"，极目所见，处处是工业垃圾和文明的遗弃物。

我们不妨看看所谓《荒原》这首诗是如何描述伦敦的：

The nymphs are departed.

Sweet Thames, run softly, till I end my song.
The river bears no empty bottles, sandwich papers,
Silk handkerchiefs, cardboard boxes, cigarette ends,
Or other testimony of summer nights. The nymphs are departed.
And their friends, the loitering heirs of city directors;
Departed, have left no addresses.

仙女不见了。

可爱的泰晤士河，轻轻流淌吧，直到我唱完这首歌。

河上不再漂着空瓶子、三明治的包装纸，

绸手绢、空纸盒子、吸剩的香烟头，

还有夏夜的其他见证。仙女不见了。

她们的朋友也不见了，公司大亨的公子哥们，

都走了，没有留下地址。

把艾略特这首诗的标题误译作"荒原"，或者反映出中文译者对诗歌的某种前理解。我怀疑，我们是不是始终把艾略特的这首现代主义长诗，当作浪漫主义诗歌来读的？从波德莱尔（Charles Plerre Baudelaire）到艾略特，现代主义诗人眼中的现代资本主义文明、大都市，如巴黎和伦敦，还有他们眼中的城市废墟和垃圾，究竟向我们展示了怎样一个现代生活的景观？而对于这些，我们是否有某种盲视？特别是在今天，当资本主义全球化的洪水已经越过伦敦和泰晤士河，冲到此岸的时候，我们还能不能坚持这样的盲视？

徐冰的《凤凰》以及围绕这件作品的评论，再一次向我们提出这些至关重要的问题。如果我们不能把握艾略特在二十世纪初期的现代主义诗歌中对现代都市文明的思考，那么，我们同样也无法把握徐冰的《凤凰》，理解它对当前中国人的生存现状所做的诗意的思考。艾略特和徐冰面对的都是资本主义文明的世界，两者都做出了跨文化的尝试（如艾略特在诗中引用佛教和其他宗教的典故）；但无论是夏夜漂浮在泰晤士河上的废

弃物，还是北京建筑工地上的垃圾，这一切在诗人和艺术家的思考中，都完成了意象上的组合和升华，而且很成功。

徐冰学版画出身，因此他对复制过程具有浓厚的兴趣。《凤凰》这件作品强调的是机械复制的文化，但有趣的是，凤凰的形象从来就是复制和再复制的结果，它似乎仅仅存在于复制本身，究其根本，并无所谓原型可言。那么它的符号性从哪里来？我认为，它不仅来自我们大家所熟悉的远古神话，如象征祥瑞的百鸟之王，这一切都是它的表面形态。而这个形态，在徐冰的作品里有了特殊的物质构成，如工业垃圾、工人用过的安全帽和劳动工具，以及《凤凰》整体的金属重量，等等。这些"物质"的具象，完全指向了与古代神话和传统文化相反的诠释，形成了对《凤凰》意象进行诠释的困难和紧张，不过，恰恰是这种矛盾性，赋予《凤凰》一种崭新的符号身份，我们可以给这个符号身份加以命名——《凤凰》是当代资本主义文明的图腾。

之所以说徐冰创作的《凤凰》是当代资本主义文明的图腾，有更复杂的历史原因。把"图腾"这个概念和《凤凰》联系起来，而不用"象征"或其他类似的概念，这很容易使人联想到先民的"鸟图腾"。但是，徐冰的凤凰符号，其实与所谓古代的"鸟图腾"没有什么关系。我强调《凤凰》是当代资本主义文明的图腾，是因为"图腾"这一概念的出现与资本主义全球化密切相关。长期以来，虽然文化人类学家借用该概念去解释原始文化在世界各地的形态，但它的出现并不早于是十八世纪末或十九世纪初。

"图腾"（Totem）这个词，源自北美印第安语中的一支（奥吉布瓦 [Ojibwe]语），据说是"doodem"的音译，大意是"家族"的意思。这个词的流行与十九世纪在北美大量流行的"图腾柱"（totem poles）有直接关系。十八世纪末到十九世纪上半叶，全球海运皮毛贸易一度兴旺，主要集中在太平洋的东北海岸印第安人居住的地区。参与这项贸易的主要竞争对

手是俄国商人、英国商人和美国商人，他们的船队来到太平洋的东北海岸和阿拉斯加，购买海獭和其他珍贵皮毛，然后运到广州，与丝绸和茶叶等进行交易，最后将中国的丝绸和茶叶等卖到欧洲市场，由此获得利润。全球海运皮毛贸易的重要性在于，到了十八世纪末和十九世纪初，由于美利坚的独立，以及随后西班牙殖民地的相继独立等因素，英国在北美的殖民统治被大大削弱，这造成了种种严重后果，其中之一，是英国东印度公司长期用来支付中国出口商品的美洲白银相继短缺，因此，作为白银代替物的珍贵皮毛贸易（以及鸦片贸易）就愈显重要。在当时，北美太平洋的东北海岸和阿拉斯加的印第安人部落也参与了海运皮毛贸易，并在英美商人之间的竞争中，获得了一定的利益。图腾柱的兴起，恰恰是印第安人在参与海运皮毛贸易过程中发生的，皮毛贸易不但给印第安人带来了制作精美高大的图腾柱的铁器和钢具，而且使他们之中的一些家族积累了财富和声望。图腾柱修得越高，表明这个家族的地位愈加显赫，因此图腾柱在当时有炫耀财富的意思，颇有点像现在有人开名牌车、穿名牌来炫耀自己，或者把金融大厦装点得富丽堂皇。有趣的是，文化人类学家后来用"图腾"这一概念去命名原始文化现象，把"图腾"真实的现代起源彻底抹去，似乎"图腾"和近代资本主义发展的历史没有什么关联，更不能用它来指称并描述资本主义。

现在，徐冰的作品给了我们一个机会——说徐冰的《凤凰》是当代资本主义文明的图腾，正是还原"图腾"这个概念的历史本意。徐冰的这件作品最初受台湾睿芙奥艺术集团的邀请，为某个香港投资商在北京修建财富中心大厦而设计的。这一座以"财富中心"自居的大楼，需要自己的"图腾"，应该是料想之中的事。但是，徐冰在构思和创作的过程中，把这个图腾的意图颠覆了，因为他让我们首先看到的是财富积累中的劳动价值，以及劳动者的物质存在。我在前面提到，构成《凤凰》物质属性的是工业垃圾、工人安全帽和劳动工具等，所有这一切都形成了《凤凰》这件作品本身的重量和质量。这样，徐冰的《凤凰》不但与古代神话中

"凤凰"的传统符号意义背道相驰，而且也与资本家的初始意愿相左。因此，无论《凤凰》的构思，还是作品带来的阐释空间，都必然向资本主义文明提出一系列尖锐的问题，这种多重的矛盾性赋予《凤凰》特殊的批判力量。

许多年前，我和李陀去参观潘石屹开发的第一期SOHO，从长安街走进大院的时候，发现右手边有一堵墙，沿着SOHO商品楼向内延伸，墙内是新建的国际品牌的住宅区和办公楼。当我们再往里走的时候，发现墙上有许多双眼睛正盯着里面看，原来，墙外是建筑工人的住宿之地。于是，这堵墙成为一条自然界线，把墙内的阶级和墙外的阶级分隔开来，往里看的那些人是建筑工地的工人。工人在隔墙观望的那一瞬间，给我留下了难忘的印象。我想，《凤凰》正是捕捉到了资本和劳动的这种密切而又异化的关系。徐冰对劳动的尊重、对劳动者的尊重，是我们在以往的垃圾艺术家的作品中看不到的。在《凤凰》这个具象中，我们既能看到个别劳动者的身影，又看到抽象劳动如何为资本创造价值。这部作品的不虚不实，其奥秘恰恰就在这一具象和抽象的巧妙结合上。

西　川：不光是《荒原》的翻译，也包括莎士比亚的翻译，使得我们理解的莎士比亚，和原来的莎士比亚总差着点儿。为什么翻译成《荒原》，为什么莎士比亚翻译成这样？

汪　晖：中国现代文学的文学性是被浪漫派界定的。翻译的时候做了大量的注，倒不是不知道"荒原"有另外的意思，但翻译成"垃圾场"和翻译者的文学观念是冲突的。

西　川：徐冰的作品让人不高兴。让谁不高兴？这些不高兴的人之中，

有些是不敢说出来的，他们有对自己的趣味或者理解力的等级的判断，不自信。有一些人很自信地说，我不高兴。这就区分出一些人。敢说出来的人，不高兴的原因是不一样的，有审美上的原因，有长期只活动在中国古典文化领域的原因。纯粹接受西方文化影响，哪怕那些接受了现代主义、后现代主义，并觉得自己非常实验的人，也会不高兴。作品对不高兴的人形成了一种冒犯，这是有艺术趣味的人的不高兴。另外在经济上，资本家会不会不高兴？把《凤凰》挂在那里，不吉利。你怎么能把这个东西挂在我这里？我这需要挂什么呢？油画啊，展现五千年灿烂文明的大壁画啊。

徐　冰：原来是说要一个金的抽象的标准公共艺术。最后，不接受这件作品的理由，是没有完成，说应该包上水晶之类的东西。

西　川：金钱、资本培养了自己的一套审美。比如钻石、金银是他们需要的。放大一点看，这是一种权力的趣味。比如乔托和他以前的艺术家有所不同，他的绘画已经不那么适合于那些人在自己的房间里谈论了，已经不那么适合于挂在自己的墙上了。所以，有一种冒犯在这里。还有一些人会从政治方面讲，也觉得不舒服，被冒犯。因此，通过对徐冰作品的接受，我们能看出一种事象，那些说自己不高兴的人都是什么样的人呢？徐冰的作品包括了太多相反的、矛盾的东西，可以从艺术的角度来说说。我们的视觉艺术也好，文学也好，包括先锋艺术，恐怕得到的都是同样的资源，即西方现代主义艺术。徐冰在大家面前突然放了一个你无法说得清道得明的东西，一个处在前命名状态的东西，大家会觉得不适应。不适应的原因，从正面来讲，是徐冰作品的艺术语言本身所包含的这些矛盾无法解决。可能同一句话中有两个方向，比如，凤凰是要在天上飞的，但每一只有

六吨重，飞不动，沉重和飞翔相反；远处看，尤其是晚上看，凤凰是美的，而近处看又是由现代社会的排泄物构成的。资本家虽然不喜欢，但依然花了很多钱。这里包含的所有的相反因素，被变成一种语言，使得这种语言不容易被理解。如果没有西方的现成品艺术，我们不可能走到今天，但仅仅是现成品艺术，也不会产生这件作品。这些东西和当下中国现实本身所蕴含的种种矛盾、悖论、反讽，是对称的。这不仅是徐冰面对的课题，也是所有艺术家都面对的课题，就是你自己使用的艺术语言是从什么地方来的，如何发展起来，能指向什么地方？这件作品现在可能一时还不好命名，也许中国艺术的出路就在于突然进入一个无法命名的领域，就像中国经济进入一个无法命名的领域一样，然后慢慢显现出意义。艺术家或学者在讨论学理的时候，最可怕的是丧失历史感和现实感。我这么说很容易引起反对，说我是庸俗社会学。在诗歌领域，这是一种非常有害的见解。有些趣味很高的人，恨不能回到一个纯艺术的状态；而觉得自己有革命性的人，要回到西方的革命性的色彩当中去，完全漏掉了自己的革命性与当代中国生活之间的关系。你的现实感在哪里？当艺术家有强大现实感的时候，会发现对于很多自称有现实感的人，反倒是一种冒犯，会冒犯很多有一套关于现实的思想、有一套现成的现实感的人。对于现实感的认识，恐怕也有一个向前不断摸索的问题。但是很多人的现实感是一种现成的现实感——意识形态。

刘　禾：纯文学、纯艺术，直到今天还很流行，都以为是自己发明的想法。

汪　晖：在纯文学、纯艺术的另一面，对批判性和革命性的理解，也都服从于同一意识形态的逻辑。这是反意识形态的意识形态，结果是完全无法理解另外的思路。

西　川：我很怀疑中国十五六年以来，甚至二十年来的当代艺术实践，到底是怎么完成的？实际上，当代艺术是西方后现代以后的一种现象，很重要的一点是在艺术本体上进入观念性的状态，这种变革导致艺术作品早就不再符合传统的简单定义。现在的艺术已经完全是一种过程性的东西，作品的意义在不同的过程中会不一样。

李　陀：都是以观念艺术的名义来搞纯艺术，西方也一样。如果现在艺术史家要重新讲杜尚以来的观念艺术的潮流，要进行比较细致的分析和批评，你说他是纯艺术，可能还不太服气，因为他是在观念艺术的脉络里做的，他觉得自己还是挺有思想的。

格　非：刚才各位讲到含义的多重性，我很同意。对徐冰的这件作品，我感触比较深的有以下两个方面。

首先，我看了这件作品之后还是非常感动的。我记得第一次去车间的时候，虽然作品还未完工，可一见之下，我还是感到了内心的巨大震动。我感觉，那些铁锹头、那些电动机、那些混凝土构件、那些被遗弃的生产工具和设备、那些所有用在《凤凰》上的东西，它们都在说话，它们有着自己的语言。这些被遗弃的工具或者说劳动剩余物，一旦进入一个新的艺术构思中，就经历了双重的陌生化过程——材料本身的陌生化，以及材料获得了新的功能、构成另一个全新的结构之后所形成的陌生化。就前者而言，它是劳动的见证或剩余，我们马上会联想到使用这些工具的人，联想到那些在创造出财富和繁荣之后就被删除掉或省略掉的人，甚至我们还会想象出那些人劳动和生活的具体情境，以及他们的情感状态、他们和由他们创造的城市辉煌之间的关系。徐冰的这件作品具有强烈的压迫感，迫使欣赏者

去正视这些被忽略掉的物和人，迫使欣赏者去聆听被遮蔽的劳动阶层的声音。从艺术上说，徐冰的作品表达了与凡·高《农民鞋》一样强烈的视觉效果。只有当我们在观看一双被穿坏的鞋子时，鞋子才会最终摆脱日常经验所赋予它的那种僵硬的机械关系而成为鞋子本身。所不同的是，凡·高关注的是传统农民，而徐冰关注的对象更为晦暗和暧昧，他们既是农民，又是工人，同时还是身处特殊而复杂的社会关系中的沉默的牺牲者。

就后者而言，当这些为我们所习见的垃圾或剩余物完成了奇妙的"位移"之后，它们实际上变成了一种完全陌生化的物体，比如说，铁锹头密密麻麻地排列在一起，变成了凤凰的鳞片；比如说，红色的安全帽组成了凤冠。由此，我们便可以思考这件作品与社会形态之间的丰富关系。刚才很多朋友强调了它的批判性和反讽性的一面，我觉得是正确的。但就我而言，这件作品也呈现出另外一个含义，那就是劳动本身的一种强调，或者说是对劳动和劳动者的赞美。当这些垃圾或劳动剩余被组合到传说中美丽而高贵的凤凰中去的时候，劳动便完成了让人惊心动魄的凤凰涅槃。

另外一个方面，我觉得徐冰的这项工作，对于文学，特别是对我个人很有启发。本雅明（Walter Benjamin）在勾勒小说由讲故事到描述信息这样一个发展过程的时候，特别强调"手艺"的概念。他将讲故事的人与古代民间的手艺人联系在一起，包含了重要的真知灼见。在本雅明看来，构成这种联系的中介主要有两个，其一是经验，其二是匠心。经验需要我们长期积累，而匠心则要求我们持之以恒，为了打磨一件玉器而不惜付出全部的精力。也就是说，手艺、手工艺和早期讲故事的艺术是有同构关系的，可是这样的艺术在消亡。文学的衰亡，或者说文学在今天面临巨大的困境，在某种程度上，是经验和手艺的地位急剧降低的必然后果。所以，文学和艺术如果完全变成了观念和口号，那就不称其为艺术。刚才李陀讲的西方艺术史的漫长变化，就他所揭示的错误的创作观念及其流毒而言，恰好也能够从另一个侧面反映经验或手艺的贬值，这是令

人担忧的。实际上文学也一样，今天的文学正在变成一种空洞的东西、一种观念的东西、一种宣言式的东西。看不出经验的质地，也看不到宁静的匠心。

徐冰的这件作品重新复现了手艺人的尊严。在长年累月的制作过程中，徐冰带领他的手艺人团队，像工匠打磨一个玉片那样一丝不苟，他们付出了漫长的时间、耐心和智慧，他们互相学习，互相借鉴，分工协作，把类似于传统的工艺劳动的匠心，融入现代艺术创作过程中。

同时，徐冰对于材料的选择也很值得探讨。最早的艺术创作所凭借的材料，都是日常生活中的物，比如陶瓷之于泥土，画笔之于羊毛，音乐之于丝竹。材料与艺术之间既有功能联系，也有经验和情感联系。只不过，在当今的艺术生产过程中，材料的重要性，特别是材料所包含的自然情感被遮蔽了。徐冰所使用的这些建筑垃圾当然不同于传统材料，也不完全等同于形形色色的让人大吃一惊的"先锋艺术"，我觉得，在徐冰那里，材料所包含的经验和情感浓度被恰当地凸显了出来。

因此，这件作品的创作过程本身就是一个了不起的成就。徐冰的方法论对于当今的艺术创作，甚至于文学写作，都具有重要的启示作用。

西　川：感觉过去我们评价一个艺术家，说这人成了，一定是这人有一定的风格。看徐冰的一系列作品，觉得他有脉络，但很难用风格来评价。"风格"这个词在谈论他的时候是不够的。

李　陀：西方一些评论家和艺术史家有一个看法，认为风格史已经结束

了，风格已经没有意义了，以后就不要再从艺术家的风格角度进行讨论了。

西　川：在当下的中国艺术实践中，很多人还处在风格的阶段。

李　陀：我参加过上海民生美术馆的成立活动，它做了一个回顾展。当时有一个记者问我对回顾展的看法，我说，自八十年代中国现代艺术产生以来，西方艺术家或艺术评论家到中国来的时候，总有一种优越感——这样的作品在我们那里已经做过了，你们不过都是在模仿。这话对与不对，可以讨论，但是看了这次回顾展，我有了一个看法。西方艺术家或批评家应该承认的一点是，在今天，真正艺术实践多元化的实现，不是在西方，而是在中国。只有在当代中国，才有这样惊人的现象，不论古典的还是当代的，不论写实的还是抽象的，也不论是现代主义的还是"后现代"的——在艺术史上发生的各种艺术类型和风格，都同时存在，可以说完全是个大杂烩，但是，恰恰这样的大杂烩才是真正的多元化。

西　川：这让我想到山寨的问题。山寨的多元化，那可了不得。从山寨到真正的创新，内在的逻辑非常有意思。

李　陀：就算中国艺术家个人没有什么创造，但中国创造了世界艺术史上如此丰富的、多元化的艺术局面，也是中国艺术家的大贡献。所以，徐冰搞的那次素描展只是一个开始，应该有意识地把中国艺术的多元化不断用展览或者讨论会凸显出来。

汪　晖：过去艺术界的门户之见很大，现在门户当然也未消失，但所有流派的展览同时在展出，是一个时代现象。又搞马克西莫夫，

又搞延安，又搞五六十年代革命艺术，更不要说其他的流派。

鲍　昆：但统一于市场和拍卖。

李　陀：这点我不太同意。相当一部分展览并不是为了拍卖，有些并没有多少市场，也在那里做。

鲍　昆：最终的目的还是在这里。

汪　晖：前社会主义国家美国化倾向比较重，中国当然也有同样的倾向，但最近的状况似乎多面化一些、丰富一些。

鲍　昆：因为这些国家都没有像中国有这么多的资金需要找出口，以前我们的知识又那么空白，所以现在对这些商人来说，什么都是机会，都会用钱来试一试。

李　陀：美国更是一个金钱的世界，为什么美国没有出现这种现象？

鲍　昆：因为我们是处在建构各种价值观的时候，还处在混乱中，而美国人太明白了，逻辑太清楚了。他们有强大的批评力量和画廊系统，他们按照自己的历史逻辑在走。

西　川：中国文学对现代主义、后现代主义的接受和西方现代主义、后现代主义的经历不同，他们是历时性的，中国是一锅烩。

徐　冰：中央美术学院每天都有西方的教授、院长来，这些人以前都是带来经验，咱们也习惯于此。每个人都带来一些营养，这是非常厉害的。这是世界别的地方比较少见的。美院这个小地方，

一年的外事接待接近三百起，几乎每天一起。

王中忱：我感到比较受震动的是，如何表达资本、劳动、艺术的关系，徐冰把这些关系可视化了。这可能和徐冰的手段与方式有关。我刚才听的时候一直在想，文学用什么样的手段把对当下社会关系的把握可视化。这样我多少能理解徐冰对材料的执着，比如对"9·11"尘土的执着，做那么多加工；再比如，为什么《凤凰》一定要用工地的废弃物和工具。只有有了对材料的执着和理解，才能真正把可视性推到我们眼前。另一方面，看到了《凤凰》的生产过程，特别有意思，我想在当下的中国和世界，恐怕《凤凰》不会找到一个可以安置的地方，就只能这样漂泊。这大概也是《凤凰》的命运和力量。

鲍夏兰：我有两个问题。第一个是，为什么徐冰的语言是作品的中心？第二个是，每一个艺术家都是人，要创造自己的艺术的语法，我不太同意语法有本体和本国语言的关系，我不同意这件作品有属于西方还是中国的区分。从这方面来看，另一个问题是，如果你的作品变成了谁都能理解的作品，你高兴吗？

徐　冰：我当然希望能有更多的人理解，每个人都能从作品中获得他要的部分。我有点喜欢作品的不确定性，这才是艺术最本质的部分。作品必须有一部分是用作品的其他部分不能替代的，否则它就是不需要的。作品的这部分东西是非常核心的，但每个人的理解都不同，能说清楚的都是简单化的。当然，不同角度的阐释和理解也是有必要的，它提供了说话的引子和理由。

汪　晖：一件作品要有拒绝被阐释的能量，但不是说不可以被解释。比如一件作品有政治性，不能容忍在某种意识形态下被解释。这

就是它的政治性的表达。它创造了观者和作者之间的紧张关系，也是非常重要的。刚才提到了时间，我觉得这件作品在怎样理解时间的问题上，特别是怎样理解资本主义条件下的时间，也是很重要的，因为它把资本的时间和劳动的时间，凝聚在意象和质料里面。刚才说到手艺，其实手艺最后是通过废弃物凝聚出来的时间。我们都知道抽象劳动决定商品的价值，劳动创造价值是通过劳动时间的观念来表达的，但这件作品把废弃物作为主要的材料和对象，这里有一个劳动还创造了什么的问题。这不仅要从劳动来看，还要和资本等联系起来看，才能理解时间在废弃物上凝结的含义。

刘　禾：一部好的文学作品，它的意义也是开放的，也是不能穷尽的。这里的区别主要在于物象本身。我们说某个物象的意义不能被穷尽，通常指的是，这个物象无法被我们用语言而充分地解释。这和文本的意义不能穷尽，是不太一样的。希腊文里有个修辞概念叫作"ekphrasis"，很有意思，它指的是借用某一媒介（如语言文字）去解释或描述另一个媒介的作品（如造型艺术）。所以，准确地说，我们面对的困难不仅仅是艺术作品的意义无穷，而是如何从语言和文字的角度去理解它、把握它。

王中忱：为什么大家说《凤凰》应该放到金融机构等里边，但是又放不到那里去呢？因为资本的逻辑正好是要把资本和劳动的关系给抹杀掉。这件作品正好暴露了这个关系。

刘　禾：这样说可能更好，资本一定要掩盖劳动的痕迹，它喜欢光亮的、一尘不染的东西，闪闪发光的东西，

汪　晖：我一直想不到比"反讽"更好的词，这个词太老了。有人批评

这件作品说，你虽然讲了劳动，等等，但还是用了很多钱。这是事实。为什么要特别强调反讽的问题？这是为了讨论当代的政治如何展开。政治是需要有敌我关系的，比如资本和劳动就构成了这样一对关系。可是资本和劳动的紧张性同时是结构性的，也就是在一种关系结构中，才能构成敌我关系，两者不是从一开始就完全对立的。对立是内在的、根本性的，但是在历史过程里，它们构成了一个紧张性的关系结构。资本主义如果没有劳动、工人阶级，就不能称其为资本主义，只有在革命爆发的时候，这个关系才发生断裂。二十世纪和二十一世纪的重大区别在于，二十一世纪不再是革命的时代。有时候想到富士康工人用这样的方式来自我表达，非常心酸，他们也表达了一种斗争形式，但艺术家在其中怎么表达劳动的意识、劳动者的意识？徐冰是意识到这个问题的，他做了一个非常有意思的反讽的构造。

刘　禾：或许可以说是戏仿。因为它本身也使用了资本和劳动，已经在戏仿生产过程了。既然是戏仿，就不是原来的那个东西了，而是走上舞台。这是艺术家本身的理论的姿态。

李　陀：徐冰的作品不论是超越现实的，还是接近现实的，都有一个特点，即都有一个哲学层面。比如虚和实，组成《凤凰》的这些废弃物是实的，但到了《凤凰》里面就变成虚的，它在述说什么？在述说劳动怎样被遮蔽、被蔑视。还有，《凤凰》这个装置虽然可以说是实的，它并不是中国古代文化中的那个古典符号，可是，作为一件当代艺术作品，它又是一个现代资本主义图腾，从这一点来说，它又不是实的。这样一讨论，我们就可以做很多分析，也可以追溯徐冰的其他作品，比如《天书》。

刘　禾：还可以延伸到其他问题，比如灯光，灯光就是为了制造幻象的，而资本很会通过灯光往自己脸上贴金。

李　陀：没有比当代城市的夜晚更虚伪的了。

刘　禾：《凤凰》夜晚的灯光恰恰又在戏仿那个遮蔽的过程。实际上，徐冰的其他作品也曾用这种特殊的方式思考类似的哲学问题。

徐　冰：我一直喜欢用语言文字做材料，是因为它们是人类的概念最基本的元素。有了语言，就有了人类的是非。如果在语言上能有一些改变，作用是很大的。我喜欢用身边的东西或者最日常的东西，语言就是这样的东西，司空见惯的、不怀疑的，但一旦改变，对人会有很大触动。很多的革命是从语言开始的。这是我对语言有兴趣的原因。另一方面，中国文字和视觉之间的关系，对我这个中国艺术家来说，也是很值得感兴趣的。对文化的探索和日常的读书读图是什么关系？我们的思维方式和文字是什么关系？我对这些与艺术、思维、文化有很本质的关系的东西感兴趣。感兴趣的不是文字本身，而是文字和人类之间的关系。我的一些作品和动物有关系，那是没有被文化过的代表物，实际上都是在谈别的关系。

凤凰如何涅槃？——关于徐冰的《凤凰》[1]

汪晖

正如革命、政治、反叛、持不同政见都可以作为商标为艺术作品的价格添砖加瓦，突破艺术与生活、艺术与政治的边界也同样成为艺术市场的流行理念。正是在这样的条件下，徐冰突出了艺术的形式感，以一种区分的或保留艺术与生活的边界的方式呈现生活的样态。

2007年春天，在古根海姆博物馆的亚洲理事会上，徐冰用幻灯片说明他的作品。他提到了博伊斯和毛泽东。博伊斯是中国"八五"新潮美术效法的对象，也是徐冰试图与之对话的西方艺术家之一。徐冰回顾说，他初到美国，听了博伊斯的演讲录音，觉得有一种熟悉的感觉。他用"小巫见大巫"的俗语描述博伊斯与毛泽东的关系——在徐冰的眼中，博伊斯的那些试图打破艺术与生活、艺术与政治的界限的大胆尝试，不过是毛泽东的政治—艺术实践的一个较小的版本。如果不是从一种比较高低的意义上看，我们也许可以说这两种实践同属一个历史氛围。

只要稍微接触一些徐冰的作品，都会对他的语言和符号探索留下印象。从《天书》《艺术为人民》到《地书》，徐冰作品的形式探索与艺术史的对话是非常清晰的，我们可以从现代艺术的脉络去理解他的创新。他对于语言符号的独特反思也与现代艺术的一个核心命题即边界的突破有着密切的关系。他探索能指与所指的关系、方块字与其他语言形式的关系、

[1] 文本最初的动机起源于《读书》杂志于2010年在清华大学的一次座谈，也受益于参与座谈的朋友。他们是徐冰、李陀、西川、王中忱、鲍昆、刘禾、鲁索、鲍夏兰、格非、翟永明等。原载于《天涯》，2012年，第1期。

符号系统与一种超级语言的可能性。从谁也不认得其中的"字"（即没有所指的能指），到可以书写一切语言形式的方块字，再到所有人都能够指认并以之作为交流和实践的语言的通用符号，语言的民族性被颠覆了，而颠覆这种民族性的开端却是被指认为民族性的方块字形。这是一种通过符号系统打破语言的隔绝性的努力。在他的《背后的故事》《凤凰》等突出质料的物质性的作品中，这一打破边界的努力其实也是一以贯之的。这两个作品都是用垃圾性质的质料完成的。《背后的故事》将经过编制的垃圾质料，通过投射装置转化为中国的古典山水画，可谓化腐朽为神奇——在山水画与垃圾质料之间，究竟哪一个是能指，哪一个是所指？将这件作品放置于艺术史的脉络中，它还质疑了有关中国艺术与西方艺术的一系列陈见——西方艺术是形似的，而中国画是神似的吗？《背后的故事》的影像与质料的直接关联显示出这种抽象的物质性和具体性，从这个角度，我们也可以质疑，古典艺术是写实的，而现代艺术是抽象的吗？徐冰说那个装置是没有办法做油画的。油画被认为是高度写实的，但用真正的实物可以模拟被认为抽象的、非写实的中国画，却几乎不能做出油画的效果。正是通过质料与形式之间的张力，徐冰探索了实和虚之间的辩证关系。徐冰的形式探索浸透了一种辩证的精神，贯穿在这种辩证关系之中的，是一种平等的政治——看不懂的《天书》与看得懂的《地书》）都不是针对某一些人，而是针对一切人；物质的与精神的、具体的与抽象的、被遗弃的与被珍藏的，全部被作为一种必须被超越的界限而凝聚在他的作品之中。徐冰高度重视物的具体性、可感性，这恰恰是因为他对符号和再现的抽象性极为敏感。鲁索说徐冰的作品有一种"文化唯物主义"的倾向，我以为是一个洞见，这种"文化唯物主义"只有放置于他对符号与再现的政治的追溯中才能被理解，也只有置于与一种非目的论的辩证关系之中才能理解。徐冰作品的辩证性质是一目了然的，但为什么是非目的论的？关于这一点，我稍后在探讨他的作品的政治性的时候还会有所涉及。

《凤凰》是徐冰归国后的第一件大型作品。2009年的冬天,我曾随徐冰去通州附近的工厂观看作品的制作过程。凤与凰并列在空旷的车间内,每只长达28米,重6吨,全部由建筑垃圾和废弃的劳动工具制作而成。车间里堆放着许多作为质料的废弃物,工人们在忙碌地加工凤凰的翅膀与身体,仿佛抚弄与归置他们手中的工具。这部作品的形成已经是一个复杂的故事,人们都知道它是为坐落在北京偏东一点的商业中心部位的财富中心制作的。作品的最初构思是仙鹤,但遭到了投资方的否定,最终改为凤凰。我觉得这是一个寓意更为丰富的意象。我到车间去看制作过程中的《凤凰》的时候,已经知道这件作品进不了财富中心了;我的第一个反应是,想起里维拉的作品在洛克菲勒中心被刮掉的过程。这两个作品的际遇之间有相似性,前者将革命领袖的肖像植入象征着美国资本主义的大厦,而后者将资本与劳动的剩余物填入象征着全球资本的财富中心。它们的形式(巨幅壁画和雕塑)未能遮蔽其负载的颠覆性,即便是后者的更为隐喻式的表现,也很快被(资本)识别出了。我们不能复原这个"被识别"的过程——是对质料(建筑垃圾)的拒绝,还是对形式(凤凰)与质料之间的紧张的敏感?抑或是财富中心的空间关系无法容纳自身的剩余物?就艺术与政治的关系而言,徐冰归国后的这件作品是对当代中国(和当代世界)的不平等的权力关系的直接介入。在徐冰作品中始终存在的平等的政治获得了前所未有的"物质性"和独特的形式感。

在这个意义上,徐冰的这件作品是二十世纪艺术的延续,但也是在完全新的条件下的延续。它多少是和二十世纪六十年代的气质有关的。这个关系集中表现在两个方面,一个是要求在艺术与生活之间建立政治性联系;另一个是打破艺术和生活的边界。总的说,这两个方面都是要建立艺术与生活的新的政治性关系,让艺术直接参与政治,并且赋予新的政治运动以意义。形式与质料的政治性在这个过程中被凸显了。徐冰的作品在一定程度上确实和垃圾艺术有关,但垃圾艺术作为当代艺术的一

种独立的门类，渐渐地脱离了博伊斯等六十年代艺术家的政治脉络。仅仅在这种类型学的意义上是不可能把握徐冰作品的表现形式及其含义的。因此，只有将徐冰的作品放置在他与二十世纪，尤其是六十年代的政治脉络的联系中，才能把握其作品的质料与形式的关系。这并不是说徐冰是六十年代的直接的延续，恰恰相反，我们也需要在徐冰的作品与六十年代的差别、在他的艺术与博伊斯的艺术的差别中去理解他的创作。六十年代是一个激烈的政治运动时期，是在两个世界分裂的条件下产生的政治格局，也是最后的革命年代；无论是里维拉壁画中的列宁、托洛茨基、毛泽东，还是博伊斯在东柏林的群众集会之后打扫垃圾并将其归置于房屋一角，革命政治是作为直接的动机嵌入作品的。在他们的作品中，即便存在着对革命本身的讽喻，革命所显示的是另一世界——一个与表现这一革命主题的作品得以展现自身的空间截然对立的世界，一个可以通过对作品的时空进行辩证否定而自我呈现的目的世界。

然而，徐冰置身的是一个后冷战的、去革命的、彻头彻尾的由全球资本统治的世界。革命，除了作为商业性的装点，已经不可能直接地支撑其作品的政治内涵。在这个世界里，革命已经堕落为作为商业标记的"政治波普"及其类似物。这些作品的"政治性"是十足的"去政治化"的产物，也是国际艺术市场的商业逻辑的产物。通过革命的标签化，资本凯歌行进的残酷历史被喜剧化了。伴随这一喜剧化过程的，是对一切挑战与革命的不可能的宣称。在这个意义上，徐冰的作品不仅是对一切利用革命的要素作为商标的行径的否定，而且是对一种新的艺术的政治形式的机智而顽强的探索。相比于"政治波普"及其延伸，徐冰的作品的一个显著标记是既无暴力，也无革命的标记。他专注于形式和语言的探索，深入再现复杂过程，精雕细刻，即便是《凤凰》作品的质料上的"粗糙"也是精心思考的产物——手套、头盔、铁铲、工作服、搅拌桶、铁钳……这些劳动工具携带着工作过程的痕迹，将劳动时间凝聚在这里。商品价值产生于劳动时间，而劳动时间的另一呈现方式就是被废弃的垃圾及残留在

垃圾之上的技艺。技艺或许就是通过废弃物凝聚出来的时间。古典的政治经济学强调抽象劳动决定商品的价值。劳动创造价值是通过劳动时间的观念来表达的，但这件作品把废弃物作为主要的材料和对象，这里面有一个劳动还创造了什么的问题——劳动不仅创造价值，而且生产剩余物。这不仅要从劳动来看，还要和资本等联系起来看，才能理解时间在废弃物上凝结的含义。

作为废墟和现代建筑的分泌物，《凤凰》的质料是废物。废墟在艺术史上不断出现，从浪漫派到现代主义，我们可以追溯废墟或废物的不同的历史寓意，但废物何曾像我们时代这样成为一种随时变化的标记物？贾樟柯的《三峡好人》呈现的是另外一种废墟，即过去的世界的残留物。用西川的话说，贾樟柯的废墟是被毁弃的故里，但故里的消失又以一种生机勃勃地向前的态势自我呈现，它既不是悲剧性的也不是喜剧性的，是杂糅在一起的情绪的延伸。《凤凰》的废物与旧世界无关，不是过去的遗留物。它是从新的创造物中分泌出来的废物，与新一代工人的劳动有关，是财富中心的反面；《凤凰》利用创造的零余、劳动中被废弃的部分作为质料和塑形的起点，再通过形式和意象创造出丰富的寓意。徐冰探索的，是如何表现和记录一个时代。

这个动机与他对艺术传统的重新思考密切相关，形成了一种形式探索，这是最有意思的。就像他先前的作品一样，探讨实和虚的关系，也是《凤凰》这件作品的一个特征——它比什么都实，因为它用的就是中国今天大规模建设下的废墟、劳动的剩余、财富的剩余，再实不过了；通过这些东西，你可以理解二十一世纪初期在中国发生了什么样的事情。但在实之中，他也在寻找另外的意象，寻找和传统之间的关系，并从艺术史的角度给出了回答。这也就是我们以前讨论的生活和艺术的边界的问题。博伊斯突破艺术和生活的边界，创造政治介入的奇迹，而徐冰探索形式的可能性，通过形式的再确立，创造了一种讽喻结构或者戏仿的形态。

正如革命、政治、反叛、持不同政见都可以作为商标为艺术作品的价格添砖加瓦，突破艺术与生活、艺术与政治的边界也同样成为艺术市场的流行理念。正是在这样的条件下，徐冰突出了艺术的形式感，以一种区分的或保留艺术与生活的边界的方式呈现生活的样态。在一个劳动被彻底地"去主体化"的世界里，"生活世界"的去政治化必须以艺术的自主性加以改变。因此，重建艺术与生活的界限变成了艺术介入生活的前提。

正是在上述意义上，徐冰的作品是政治的——政治产生于对当代进程和处境的准确把握、洞察和介入，在一个去政治化的时代，以政治为装点的作品、以政治为标记的行为艺术甚至比一个纯粹的商品还要商品化，通过将政治混同于权力关系，通过将政治混同于表演，它们实际上是在宣称政治的不可能和不必要。徐冰的作品中有强烈的反讽性：如同米开朗基罗在宗教的世界里通过壁画透露人的信息，徐冰为作为当代资本世界的象征的财富中心做一个装点其气派的艺术装置，却通过保持大规模的废弃物的质感和意义，让财富中心的分泌物（建筑垃圾）变成它的、带有自我解构性质的内部装置。废弃物的意义至少是双重的，一方面是光鲜亮丽的世界的分泌物，也就是表达资本如何通过将其他的东西排除出去而制造"明亮的世界"。这是资本的逻辑。另一方面是资本的对立物，即劳动。作品中大量的细节显示的是劳动和劳动的被遗弃，即通过对废弃物的运用和再造将被废弃的东西展开出来。这个作品将资本和劳动在当代条件下的关系以一种反讽的方式呈现出来了。《凤凰》所有的细节都和劳动有关，按照整体的意象，凤凰的质料不仅是建筑的垃圾，而且是作为劳动工具、劳动的产物和劳动的痕迹的另一种物质呈现——同样是劳动价值的产物，财富中心与建筑垃圾并置而又对立，对立而又并置。在双重的遗弃当中，徐冰要创造涅槃，用他的话说，这对凤凰一方面野蛮和生猛，带着劳动工具特有的粗糙痕迹；一方面在夜间又很轻柔和美丽，像一切财富一样富丽堂皇。这种转化中有一种狡猾的逻辑。

然而，劳动在《凤凰》中的显著存在却与革命及其激发的骚动相距甚远。虽然徐冰曾用"小巫见大巫"比喻过博伊斯与毛泽东，但这里既没有博伊斯作品中的直接政治动机，也没有毛泽东的大规模的群众运动，或是对劳动的礼赞——礼赞是与价值的创造相关的，而徐冰探讨的却是创造价值过程所分泌出的废弃物。徐冰将当代劳动的"沉默的特性"以富于质感的方式凸显了。财富中心是金融资本主义的象征，与工业资本主义不同，金融资本主义在表象上只是一个数字的运动，它与劳动不发生关系。但就像往日一样，金钱流动的地方也会产生出劳资关系，只是在这种金融流动之中，劳与资的关系比工业时代更加"灵活"了，以至于财富似乎可以做出一副不经过劳动而自我积累的样子。在劳动方面，生产的高度抽象化已经结出了果实。在徐冰制作《凤凰》的同时，中国的劳动领域正在发生着以其沉默甚至死亡作为抗议形式的运动，我说的是中国南方的台资工厂富士康的工人自杀。与革命无关，甚至连罢工也没有展开，十三位工人一个接一个地从工厂的大楼坠落地面，终结他们的生命，也终结他们在这个工厂中的劳动。我们分辨不出哪些电子产品源自这些死者的劳动，它们与其他产品一样灵便好用。这种斗争的形式不要说与二十世纪前期的革命运动完全不同，就是与六十年代大规模工人运动也难以相提并论。生产的抽象化将人彻底地转化为有生命的机器，从而其生产过程的残酷性达到了空前精致化的程度。与二十世纪工人运动的历史相比，这是在去政治化条件下发生的劳动者的自发反抗。这也是一种政治，但这种政治是在政治性的工人运动退潮后产生的个人斗争的形式。我们可以把这个历史变化和徐冰的作品联系起来，说明劳动在今天这个世界当中的处境与意义。《凤凰》中存在着劳动者的体温，但同时也通过这种体温显示了劳动在当今世界中的位置与状态。

凤凰是沉默的，在夜晚还会闪出迷人的光彩。这个意象让我们不由自主地追问当代的艺术潮流：为什么那些变形的革命标记、革命领袖的肖像成为了商标？在很大程度上，是因为劳动无法被政治化，它历史性地被

贬低为沉默而抽象的存在。伴随着全球化过程，资本与劳动在空间上常常被分割开来，以至于通过两者的紧张和对立而产生出的政治失去了基础。为什么那些以反抗、持不同政见为标记的行为同样成为行销的方式？在很大程度上，是因为反抗的主体隐没不彰，只存在着一些昔日政治的替代物，它们遵循的与其说是反抗的逻辑，毋宁说是更为精巧的——以替代物的方式——取媚的逻辑，成就的是新旧霸权的巩固，而其中轴，仍然是资本操纵下的利益关系。今天的政治斗争和社会形势发生了变化，我们到底用什么样的方式介入新的政治，是各个领域都面对的根本性的问题。艺术如何介入，徐冰给出了他的答案。《凤凰》非常深的反讽性包含了政治意义，我认为它既包含了和二十世纪政治传统之间的对话关系，又是在完全不同的条件下的新的努力。

徐冰从早期就开始探索东西间的关系问题。他是通过艺术史上的虚与实的关系、形与神的关系，以及具体与抽象的关系等，来展开他的思索的。这种探索与二十世纪的艺术传统既有联系也有超越。二十世纪的文学艺术越来越需要和自己对话，重新思考自己从哪里来到哪里去，但很不幸，在许多艺术家那里，这种与自我的对话和反思，即打破边界的努力，走向了反面：与艺术自身、与艺术家自我的对话本来是要打破艺术作为一个封闭体系的观念，重建艺术与生活之间的政治联系，但最终却变成了一种完全自律的、失去介入社会生活能力的形态。从这个角度说，徐冰作品的意义也正是对这一现象的突围：一方面凤凰是一个虚拟的意象，但另一方面，所有的质料是完全写实的。这与《背后的故事》有异曲同工之处——背后是废物，前面是作品，它们互为能指与所指。这些关系是辩证的，却并不指向某一种给定的目标，毋宁说它们的相互关系是反讽的。我在这里提及目的的问题并不是一般地批判目的论，或许这种目的的丧失正是对去政治化状态的一种透视。反讽的结构与政治如何展开的问题密切相关。政治在敌我关系中展开，比如资本和劳动就构成这样一对关系。但是，资本和劳动的紧张性同时是结构性的，资本的增

值是与劳动创造价值相辅相成的。对立是以同构为前提的。如果没有劳动、工人阶级，资本主义就不能称其为资本主义；如果没有劳动创造价值，资本的循环就无法完成。只有在革命爆发的时候，这种结构关系才发生断裂，转化为政治性的对抗。在今天，资本与劳动的结构关系比任何时代都更为深入与广阔，但两者之间的对立只是以结构的方式存在着。劳动是沉默的，即便存在着对抗，也以非政治的方式呈现。在这样的时代氛围中，《凤凰》对作为剩余劳动的呈现也是一种政治思考的契机：通过将资本逻辑的废弃物置于中心，劳动（也包括创造这一作品的劳动）脱离了生产的目的论而展现自身。徐冰的作品的辩证而非目的论的特征，显示的正是艺术思维的革命性与资本主义生产的目的论的对立，即在财富的分泌物、劳动的剩余之中，劳动与资本的结构关系（即通过劳动价值而增值的关系）动摇和崩解了。

2010年的夏季，徐冰的《凤凰》在上海的世界博览会上展出。展厅不是像财富中心那样富丽堂皇的地方，而是一个由废弃的车间改装而成的展厅——据说，在世博会的各式临时搭建的绚丽展厅中，只有这个废弃的车间的屋顶能够承受如此沉重的凤凰。在白天，无论是空间还是作品本身，都裸露着被遗弃的色调，唯有晚间，幽明的灯光让凤凰在旧时的劳动场所中翱翔。不远处，是横跨浦江的卢浦大桥，比博览会上任何一个展厅都更加辉煌。这是一个有关跨越边界的寓言，一个在虚与实、抽象与具体、装置与现实、镜像与镜像、能指与所指（或者能指与能指、所指与所指）之间拔地而起的世界。就是在这个空间里，徐冰以这样的作品及其激发起的争议成为一位艺术领域的思想家。

反转、科幻和非虚构——徐冰的《蜻蜓之眼》[1]

王晓松

《蜻蜓之眼》是艺术家徐冰从2015年开始制作的一部剧情长片，入围2017年瑞士洛迦诺国际电影节（Locarno Film Festival）主竞赛单元，并获费比西奖（国际影评人奖）一等奖、天主教人道主义特别奖等奖项——奖项并不重要，重要的是拥有了作为"电影"而与其他"电影"同台竞技的机会——此是后话，且只是它在作者身份（及以往创作）、电影内容、材料和形式之间复杂纠葛的一小块，但恰是这许多小块的自身取向和它们之间的关系构成了整部电影的寓言化叙事的特征。作为剧情长片的《蜻蜓之眼》，本身要靠故事来支撑，但故事只是基础的说话方式之一，就像米克·巴尔（Mieke Bal）所提出的那样，在故事之外至少还有素材、文本、事件等不同层次。[2] 本文希望具有"观影指南"的作用，不但要尽量解说其中被普通观众所忽略的关节，还要在此基础上对影片的观看做一个侧写。

这是一部完全利用公开于网络的监控视频资料，没有演员、摄影师等常规配置的电影，徐冰一再强调它的"电影"属性，而非加长版影像艺术作品，主动和自己的艺术家身份划清界限，撇开人们对艺术家"实验电影"或影像媒介在整体倾向上的惯常理解（或偏见）。在一次采访中，徐冰说，他对世界范围内艺术家的影像作品都比较清楚，他要用"电影"介入当代电影的运行机制和系统表达中，让电影这一属性成为行动的先导。如

[1] 原文发表于《书城》，2018年12期。

[2] [荷]米克·巴尔：《叙述学：叙事理论导论》，谭君强译，北京：中国社会科学出版社，1995。

果不被认定为是"电影",就没法进入院线放映的系统,就很难和被电影工业整合起的"大众"与他们背后的社会生态关联起来——当代艺术的受众怎么说都是"寒酸的小众"。不过,在"电影"这样一个有明确界定的艺术类型或学科来说,自我指认是无效的,需要某种第三方的共同体来签字画押、验明正身。《蜻蜓之眼》遇到不少这种"文不对题"的尴尬,比如它的"三无"信息恰恰是参加电影节填表时所必须填写的,而这些被规范的公文格式,是电影之所以为电影的规范和逻辑的外在表现。在米歇尔·福柯(Michel Foucault)对表格的作用、功能的讨论之外,它似乎还是中立的学术共同体的一种体现。[3] 一则未经确认的消息说,《蜻蜓之眼》在国家广播电视总局的资格审查中,遇到的问题是评审者难以判断它究竟是不是电影。稳妥起见,还是划入艺术家的影像作品中来看待。所以,简单的"形式问题",并不能在形式自身找到答案。徐冰的方式如同光的折射,通过投射到表面(形式的完美追求)介质上光的折射来使介质自动呈现,这部不必在"实验"意义上看的电影,首先针对的是"电影"这一特定艺术类型被它的思维惯性所掩盖的能动性。因为"完美"是向完整性无限接近的过程,所以在徐冰创作中的"完美"或"完整"其实是个悖论。《蜻蜓之眼》和徐冰之前的其他作品创作以及现场布展一样,都要通过对形式细节的调整和磨合让作品信息本身的力量向无限极端处传递。他说:"可以(把作品)调到无限好,没人管你,只取决于你对完美程度的要求。"思考不"结束",创作就不会"完成",《蜻蜓之眼》也是如此。徐冰渴望观众来了解他的艺术,所以对每一个细节都不厌其烦地修改,以达到尽善尽美。然而,离他尽善尽美的标准越近,内容包得越来越紧,他通过作品在自我和观众之间划出一道安全线,多少隔离了人们的进一步情感阅读或批判性阅读,这是在理解徐冰的创作时所尤其需要注意的。

《蜻蜓之眼》有不同的版本,每一个版本在材料、细节取舍上的差异给人最终的观影感受也是不一样的。诗人翟永明是主要编剧,故事讲得也与

3
[法] 米歇尔·福柯:《规训与惩罚》(修订译本), 刘北成、杨远婴译, 北京: 生活·读书·新知三联书店, 2007, 第167—169页。

一般的剧情片不太一样。不过,我并不认为"故事"是徐冰关注的核心问题,他将更多的精力灌注到电影语言所搭建的情境设置中,对素材叙述的兴趣大于素材、故事本身甚至整部电影的呈现结果。我无意来比较各版本的不同,且故事主体也并没有大的改变。电影讲的是一个名叫蜻蜓的姑娘,从寺庙下山到奶牛场工作、几度辞工尔后整容成网红并最终消失的种种——这是从第一个视角展开的线索;蜻蜓在奶牛场与工友柯凡相遇相识,柯凡对蜻蜓产生好感,帮她"解救"了一头奶牛而被开除,再因与蜻蜓打工时的顾客矛盾争执斗殴而入狱。从这里开始,故事朝向两个方向、在两个线索上重叠展开:一是蜻蜓从奶牛场辞职、被炒鱿鱼、换工作,整容后成为网红潇潇,而柯凡服刑之后在世上寻找蜻蜓不遇却在网络空间上看到她,实体空间的真实记忆和网络情缘的虚拟影像混杂在一起,视角就从蜻蜓转向了柯凡。柯凡希望在网络世界里重塑实体关系,但在网上互动不成功以及蜻蜓消失后,柯凡把自己整容成蜻蜓的样子出现在直播间里来完成对蜻蜓(潇潇)的寻找(占有),蜻蜓和柯凡合而为一。单从故事上解读,可以说是"人"这个实在之物通过对自己形象的"改造"并借助网络生活获得"新生",在片中柯凡有脱胎换骨的满足感。虚拟平台在相当程度上已经成为当下社交的实体空间,而且后者的扩展速度越来越快、范围越来越广。体验的真实(实在)和虚拟的界限在变化,角色在调转,智人消失,一个新的物种诞生了。因此,在片中不同事件的状况转换中总是伴随着科幻的低吟。

然而,如果你只是按电影的套路来看这样一个说不上精彩甚至有些老套的爱情故事的话,就忽略它对电影的挑战,它的生产机制与电影完全不同,所有的画面都来自公开的视频,所有的素材都是"真实""实在"的,但串联素材的情节线索却是虚构的,画面叙事和故事叙事二者之间并没有必然的关系,而是被"无关"事件的描述"生拉硬拽"在一起的。就像徐冰的作品《地书》小说一样,是对画面单方面的形象想象和构思,素材和作品是相互分离的。这部电影中的素材还有两个基本特点:一是

作为初级材料的视频、图像本身质素的粗糙;二是图像表述结构上的缝合是由观众自主叙事的虚假体验所带来的,这种叙事"相信的常常是各种虚构和幻想的故事"。[4] 而图像在电影中是超验性的,即使被素材视觉上的粗糙不断碾轧,优先于内容表述的影像视觉串联仍使观众自觉地从这些"拼凑"的图像中"认"出一个逻辑,说服自己片子讲的就是一个叫"蜻蜓"的人的故事。当我们从一般的电影叙事来理解的时候,就会与跟着故事走的作为观众的"我们"的叙事相冲突,从旁观者的角度来围观各种冲突正是这部电影的另一目的。"信息延宕或压制所产生的断点提供了观察的窗口,使我们看到虚构的或非虚构的叙事如何影响着对它们所再现的事件的阐释。"[5] 观众作为行动者决定了叙事的结构和性质,其结果反过来也成为对观众的速写。徐冰常做的就是在人们思维惯性的路上设置障碍,他说:"在可读与不可读的转换中,在概念的倒错中,固有的思维模式和知识概念被打乱,制造者连接与表达的障碍、思维的惰性受到挑战。在寻找新的依据和渠道的过程中,思想被打开了更多的空间。"[6] 作为观者的我们不仅主动填补故事的"漏洞",而且是在摄像头后面观看现场而不是随着导演的摄影机进入片场的,因此,以往针对"现实世界"(实在)的监控理论或许会慢慢失效,一个最简单的事实是这些视频的来源极其复杂,那些自拍自行上传的部分就不具备"被监控"的意义。我们每一个生活在现代科技网络中的人都是影片实实在在的参与者和创作者,是我们每一个人的参与使影片成为可能,这些素材都来自"我们"的拍摄、监视、观看、"表演"和上传,应该有不少观众一眼就会从网红主播潇潇的桥段里辨认出一个"我"。我们同时既被人监控也监控别人,既是受害人又是加害者,既是观众又是演员,来回跳转的角色打破了现实社会实在的身份界限。不仅如此,在电影的各个层面,所有的元素都是成对出现的,有封闭的故事就有开放的素材,马列主义对徐冰艺术方法影响至深的一个表现就是他总在矛盾双方的框架下思考问题。

我还注意到徐冰对于电影呈现本身和创作概念也在发生变化,比如后来

[4] [以色列]尤瓦尔·赫拉利:《未来简史——从智人到智神》,林俊宏译,北京:中信出版社,2017,第304页。

[5] [美]戴卫·赫尔曼主编:《新叙事学》,马海良译,北京:北京大学出版社,2002,第4页。

[6] 徐冰:《我的真文字》,"自序",北京:中信出版社,2015。

不再谈论与电影《楚门的世界》(*The Truman Show*)的联系。徐冰说："对作品的判断，其价值的转换，是在社会和文化的发展过程与流动关系中去认识的。""很多作品的价值是在一个流动的文化现场或社会现场不断变异的新关系中才会被提示出来。"[7]《蜻蜓之眼》有一张完美的电影外皮——81分钟时长、完整的剧情、精致的音乐、字斟句酌的对白……它们无时无刻不在提示你所看的是一部"电影"。当观众顺着故事叙述一片片剥开片中人的时候，每个人也都在观看中被一层层剥开，当他们（我们）最后从故事中回过神来，必定会寒毛直竖，回味起之前的内容有多么惊悚。你在看片，片子也在看你。所有这些视频都是"真"的，演职员表后的鸣谢栏中是作为素材来源的各个摄像镜头的具体信息，片尾字幕显示："本片获得绝大部分出镜人士的肖像授权，但仍有个别无法联系到本人"。也就是说，只要你想，完全可以顺着这些摄像头的信息找到每一个"剧中人"。这样的非剧情反转，再次让之前79分钟的影片宾主对调。

整部影片在叙事结构上，有典型的叙事学特征以及在叙事之上因为主客体之间持续变化而展开的叙事，也有着典型的符号学色彩。在技术方法上，《蜻蜓之眼》延续了徐冰对璇玑图、回文诗等中国文字游戏的迷恋——游戏规则比游戏更吸引他。所以影片各处藏着不少有趣的地方，"索隐派"观众可以从电影的各个部分、各种细节中读出许多东西。比如它的名字《蜻蜓之眼》就不单纯，蜻蜓是影片主人公，影片对她的呈现是靠摄像头的拍摄，而昆虫蜻蜓复眼的生物特征，正具有"类似"的多重图像捕捉的功能（影片一开头对二者的关系就有扼要介绍）。摄像头不断转换，观众的视角也在不断转换，不断模糊、颠倒真实和虚拟（虚假）、主体和客体的关系，视角是发散的又是时常搅和在一起的。在这样的情境中讨论"人"的实体性似乎了无意义，从"无"（寺院）到"有"（下山）再到网红（脱胎换骨、有无之间）后消失（同时柯凡消失，"蜻蜓"因进入他的身体而获得"重生"，网红潇潇"再度"上线），主体的人随视频素材的切换消失、出现、"改头换面"、再消失。死亡不再是一个问

[7] 朱莉：《"徐冰"：一个宿命论者的艺术观与行动逻辑》，中央美院艺讯网，2017年12月31日。

《蜻蜓之眼》，电影海报，2016

蜻蜓之眼
电影，81 分钟
2017

《蜻蜓之眼》是徐冰首次执导的剧情电影，片长 81 分钟，被称为是"影史上没有过的电影"。这部电影是戏仿了一部类型片，表面上是在讲一个爱情故事，而把实验性部分深藏其中。它寓言式地表述并提示了日常生活中隐藏的危机以及超出我们控制范围的事件，反映出人的私密情感的脆弱性与当代生活处境的焦虑与不安。制作这部电影，徐冰感兴趣的是，寻找一种与当代文明发展相匹配的工作方法。

他在导演自述中说道："2013 年，我就想用监控视频做一部剧情电影，但那时可获取的资料不足以成片；两年前，监控摄像头接入云端，海量的监控视频在线直播，我重启了这个项目，搜集大量影像，试图从这些真实发生的碎片中串联出一个故事。我们的团队没有一位摄影师，无处不在的监控摄像头 24 小时为我们提供着精彩的画面。我们的电影没有主演，各不相干的人，闯入镜头，他们的生活片段被植入另一个人的前尘后世。故事中的他和现实中的他们，究竟谁是谁的投影？这个时代，已无法给出判断的依据。"

本片由翟永明和张憾依联合编剧。马修（Matthieu Laclau）和张文超担任联合剪辑。李丹枫担任音效指导。半野喜弘担任原创音乐制作。

《蜻蜓之眼》,电影片段,2017

题,影片越过对"死亡的不安"的一般性不安,直指对生命的"度过"的发问。蜻蜓从寺院到人间再回到寺院,度过了一个生命的轮回——徐冰深受铃木大拙(Suzuki Teitaro Daisetz)的影响,他说"生命的意义在于度过"。《蜻蜓之眼》的变化则是他把生命的转换的视角投向了虚拟空间,甚至不是虚拟或实在,而只是不同空间的折叠,生命此在的意义被打翻在地。2017年或许是智人走向终结的第一个"元年",阿尔法狗(AlphaGo)的出现完全打乱了人类的生存状态。这是电影从《银翼杀手》(Blade Runner)、《黑客帝国》(The Matrix)讨论至今的命题(《银翼杀手2049》的上映可谓"生逢其时"),徐冰的讨论不是技术或技术伦理上的,也不是资本主义生产方式上的,而是对生命形式的中性把握,这是与宫崎骏(Miyazaki Hayao)执导的电影《千与千寻》固守生命之根的方向完全不同。"在今天极速发展和变异的社会和我们完全无从把握的社会现实中,我们人在其中是怎么生存的。我们这种古典的、私密的、微小的感情,与巨变和顽强无法把握的世界之间是一种怎样的关系。"[8] 但是,技术伦理却是他所思考问题产生的条件,甚至可以从电影中人物(素材)的不断切换、整容与人工智能对智人世界的"挑战"联系起来,引导观众在不安中走向未来和未知的世界。

《蜻蜓之眼》一方面延续了徐冰从《五个复数系列》开始采用的复数性、模块化和从无到无的方式,另一方面也继续以现成品为原材料的思路,在素材甚至故事上都看不出来所谓的"创造",他构建情境,请君入瓮——很像齐泽克(Slavoj Žižek)对构建事件所做的精神分析:"在幻想造就的架构中,我们得以作为一个整体去体验自身生活的真实一面。"[9] 只不过,这是又一次的主体反转,其中的复数的"我们"要置换为单数的"我"(徐冰),幻想的是"我们",是"我们"欲望的驱使,徐冰本人却是外在于这个架构的、独自清醒。同一素材、故事在不同视角下观看会带来完全不同的理解,视角——线索——象征,电影的叙述文本正是在主客体互异的基础上建立起来的。从《背后的故事》到《凤凰》再到《蜻蜓

[8] "徐冰的文字:对谈",澳门艺术博物馆,2017年11月5日。

[9] [斯洛文尼亚] 斯拉沃热·齐泽克:《事件》,王师译,上海:上海文艺出版社,2016年,第34页。

之眼》,社会现场一直是徐冰创作的重要动力。他在2017年12月的一次媒体采访中谈道:"我们并不能功利地认为艺术能直接改变什么,而今天北京或中国现场发生的这些事情,艺术面对这些时一定是无力的。艺术再重要,你工作室都没有了,被到处驱赶,你该怎么办?实际上,这些事情并不能让我们直接有所回应,而是会成为我们对时代反省的新的思想动力,用于你的艺术创作之中。对于我来说,这些事情一定会让我反省我过去的作品,我回到中国以来的作品,以及我如何判断与世界之间大的关系。"[10] 这段话既是徐冰作为一个视觉艺术家在创作手段和艺术创造力上的背书,也再次确认了这一群体在社会现场的职业敏感以及对敏感的"艺术转换"之后无能为力的荒凉内心。《蜻蜓之眼》可以看作是之前作品的集大成者,之前作品所针对的只是某一方面,而在这部电影中他的方法论变得立体起来。我觉得很像刘慈欣的小说《三体》,后者在文字本身并无任何精彩之处,甚至还特别初级,吸引人的是建立在这种简陋、粗糙、诡谲之上投向新世界的动力。影响徐冰世界观形成的时间段,与《三体》所描绘的时代大部分是重合的,徐冰作品的宏大、深沉和使命感,也带有强烈的粗糙共产主义的信仰色彩。与《三体》的红色赞歌不同的是,徐冰对自己的红色资源的心情是复杂的,也把对它的理解、吸收和反抗视为逃脱不了的宿命(参看徐冰文章《愚昧作为一种养料》)。宿命感不仅仅是一种个人感受,还是徐冰世界观的起点,这样的结果就不会显得意外——影片的不同叙事最终形成的都是一个封闭的回环。

影片是从徐冰的一段自述开始的:"2013年,我就想用监控视频做一部剧情电影,但那时可获取的监控资料不足以成片;两年前,监控摄像头接入云端,海量的监控视频在线直播,我重启了这个项目,搜集大量影像,试图从这些真实发生的碎片中串联出一个故事。"基于时代现场的敏感和前瞻可见一斑,但是个人工作室的小团队的处理能力在海量的云数据面前微不足道,徐冰做的这件事,仿若今天回看远古时期的钻木取火。但无论手段多么原始,它在方式上都应该视为数据主义的实验,它以电

[10] 朱莉:《"徐冰":一个宿命论者的艺术观与行动逻辑》,中央美院艺讯网,2017年12月31日。

影的方式反转了叙事、体验等人类种种过往在认识世界的方法上的价值和意义。

但是，影片的叙事结构一再提醒我们不要试图从片中发现某种来自作者本人的"神启"，徐冰不是一个未来主义者，他说："人啊，最终全是命定。"[11] 换成《未来简史》的版本就是，"到时回首过去，人类也只会成为宇宙数据流里的一片小小涟漪"。[12]

[11] 朱莉：《"徐冰"：一个宿命论者的艺术观与行动逻辑》，中央美院艺讯网，2017年12月31日。

[12] [以色列] 尤瓦尔·赫拉利：《未来简史：从智人到智神》，林俊宏译，北京：中信出版社，2017，第357页。

机器如何植入身体?——关于徐冰的两个早期作品

汪民安

机器的历史,在某种意义上也是它和人的身体的特定关系的历史。如果从这个角度来讨论,我们可以非常粗略地说,工业革命时期诞生的现代机器,一开始是独立于人而存在的,它是人的异己物,而工人必须服从于机器的节奏,马克思对此说道:"是死机构独立于工人而存在,工人被当作活的附属物并入死机构。"机器的统治,从根本上来说,是物对人的统治,"即不是工人使用劳动条件,相反地,而是劳动条件使用工人,不过这种颠倒只是随着机器的采用才取得了在技术上很明显的现实性"。机器对人的宰制从一开始就存在了。但是,现在,这种外在的操纵式的机器和身体的关系发生了变化。机器开始和人形成了一个内在关系,机器不是从外部宰制身体,而是从内部和人体构成了一种密切的装置。庞大的轰鸣作响的机器转化为微型的沉默机器,工厂厂房中的机器转化为私人空间中的机器,将大众聚集起来的机器转化为将大众解散的机器,和人对抗的蛮横机器转化为作为人的伴侣的亲密机器。现在,机器不是控制人的身体,而是植入人的身体中——这也就是人们今天谈到的后人类的一种,一种新的 Cyborg(赛博格)。

今天,机器的发展已经远远超出了人们的想象,智能机器已经出现了——没有什么比机器的单独进化更快速的了。不过,徐冰二十多年前的两件作品很早地就预示到这些。当电脑和手机刚刚开始规模性地应用的时候,

他就在讨论机器和身体的新关系。二十多年前，手机和电脑作为新的机器被应用，就表现出新的特征。它们不是人的对象性客体，而是人体的新器官。它们和身体形成了一个新的装置。

同以前的机器不一样的是，电脑和手机都是信息机器。正是因为信息，它们不仅是功能性的生产性机器，还可能是娱乐性的消费机器。它们在无限地生产信息，也在无限地消费信息，这使得对它们的使用从来不会因为重复和枯竭而感到厌倦。人们一旦使用电脑，就绝不会将它弃之一旁：它总是有新的东西涌现；它总是让人觉得还有未知的可能性；他这一天永远无法对电脑进行彻头彻尾的探索；电脑永远不会被他画上一个句号。许多人会对一种机器产生兴趣，但是最后会穷尽这种机器的奥妙，从而将这种兴趣耗尽。但是，对电脑的兴趣绝不会耗尽，人们之所以关闭电脑，不是因为他在电脑前已经穷竭了，而是因为他的身体和时间不允许他继续待在电脑前面，电脑消耗了人们大量的精力——没有比使用电脑更加轻松愉快的事情了，同样，也没有比使用电脑更加辛苦劳累的事情了。人们轻松地坐在电脑面前，最后却疲惫不堪。

电脑会故障频频，坐在电脑前的人也会故障频频。一种"电脑病"出现了，它长久地改变人的身体：颈、腰椎、手指乃至整个身体本身，在对电脑的贪婪投入和迎合中，它们悄然地发生了变化，这变化对于电脑而言，仿佛是一个合适的位置性的框架，但是对于一个既定的身体而言，它一定会成为扭曲的疾病。电脑不仅生产了一个独有的世界，最终，它还会生产一个独有的身体。这样一个身体，对于今天我们这个只有二十多年历史的电脑使用者而言，可能意味着某种变态的疾病，但是，对于后世那些注定会终生被电脑之光所照耀的人来说，它就是一种常态。或许，人类的身体会有新一轮的进化：伴随着劳动工具的改进，人们曾经从爬行状态站立起来。如今，随着电脑的运用，人们的眼睛、手指、颈椎、腰椎，等等，可能会出现新的形态，或许，终有一日，人们的身体会再度弯曲。

这就是徐冰的前提：他试图对此进行干预，让人体、电脑和座椅产生新的动态关系，以便保持身体的自主性。他试图发明一种新的对机器的使用关系。他的设想是，人们在使用电脑的时候，不是一个活动的身体对一个死的机器的操作，他想象电脑和身体形成一个装置，一个永不停息的动态装置，这个不可分的装置的每一个部分都是运动的，每一部分的运动都引发另一个部分的运动。电脑在动，身体在动，桌椅也在动，这是一种综合性的运动，正是这种运动，将机器、人和物件（桌椅）组装在一起，它们是这个动态装置中的不同环节，它们构成一个有机的整体关系，不能分别独立出来。一旦机器和身体装配在一起，工作本身就不再是身体对机器的控制，也不是机器对身体的控制。机器和身体是一体化的，这是机器化的身体，也可以说，这是身体化的机器，是运动将它们组装在一起，或者说，这个装置的核心是运动。而且，这种运动非常轻微，它并不干扰具体的电脑操作本身。也正是这种运动的轻微性，使得运动可以长久地保留下来而不至于很快让人感到疲惫。最关键的是，这种运动的灵感来源是太极拳，运动是模仿太极拳的运动，因此，使用和敲打电脑的过程，仿佛是太极拳的练习过程，是身体的修炼过程——工作就此变成了身体的无意识修炼，或者说，工作本身就有双重身体特性，身体在此变成了二维身体——劳动的身体和锻炼的身体。但这个二维身体又相互补充，锻炼的身体是对劳动的身体的修复。可以将这种设想同农民的劳动进行区分，对农民而言，身体劳动因为过于繁重，而不再是锻炼性质的，过度的劳动和运动造成了身体的损害，就像完全不动的静止劳动同样对身体造成损害一样。

通过重新奠定电脑和身体的太极拳式的互动关系，从而清除了电脑使用过程中可能出现的身体伤害，这是徐冰的主要目标。实际上，长久以来，机器和人的身体的关系一直持有双面性，它一方面是对身体的解放（将人从繁重的劳作中解脱出来），另一方面，是对身体的控制（人要被迫适应机器的节奏并因此而受到束缚）。徐冰试图通过瓦解电脑和人的界限来

缓动电脑台
ABS 塑料、不锈钢、电子元件，电脑台尺寸：49cm×42cm×6.5cm，装置尺寸可变
2003

在按键与触屏时代，人们在电脑前的时间越来越多。各类符合人体工程学的办公设备被设计出来，以优化工作环境。但事实上，只要长时间保持同一个姿势（任何理想的姿势都不是理想的），都会使人感到疲倦。本发明提出"缓动"的概念，用人体工程学的缓慢变化的配置，设计了缓慢移动电脑台。人们在电脑前工作时，无意识地进行着身体和心理按摩，从而降低相关疾病的风险。大约十五年前，徐冰以概念艺术的形式展示了这一想法，如今类似概念的缓动按摩椅等产品已被发明并广泛使用。

触碰，非触碰
手机、无线电话、成人用品、调控器，整体尺寸可变
2003

徐冰认为创作艺术和科学发明的过程实际上是相似的——有新创意并对人类有益。《触碰，非触碰》互动成人玩具将手机的音频指令转换成机械遥控指令，从而达到远程遥控功能，满足相隔两地的情侣（特别是外出民工、军人、囚徒等）的生理需求。此作品2004年在美国艾维海姆美术馆（现查森美术馆）展出时曾有多家公司询问专利权及开发事宜。但原件在展出过程中丢失了，目前仅存复制件。

诺基亚

电子录像,在诺基亚网站下载

2006

电脑技术使影像的画面变得越精美无比,我越是喜欢儿时看过的那种手绘卡通的感觉。

有一种有关"艺术"的定义为:没有使用性的创造才可成为艺术。但是我喜欢 NOKIA 这个项目正是因为这些创作都是有实用性的。它将被人们随身携带的"艺术"渗透在无限的空间中。每一次被点击都是一次心灵的交换。

Flight: 鸟不喜欢,我们用这个符号代表它们。

Growth: 中文多有意思,画画和写字是同一件事情。

Return: 它们没有机会不接受人类对它们的解释。

解除这种身体控制关系，这是一个尝试。打破机器对身体的霸权有各种各样的方案，相对那些砸碎机器或者拒绝工作的人而言，徐冰采用的是一个温和的方案，一旦机器无法砸碎，工作无法拒绝，只能策略性地调节机器的使用方式。

这是对劳动身体的关注。在他的另一件性爱手机的作品中，徐冰关注的是娱乐身体，更准确地说，关注的是性爱身体。身体和机器的关系不仅仅植入劳动关系中，还植入性爱关系中。性的机器工具已经被广泛地商品化了，它们作为人体性器官的替代而深入到身体内部。因为这种替代，真实的性器官不见了，而这类性行为就变成是自我封闭和自主的，与他人无关。这自足的性行为，在某种意义上是性的终结行为。鲍德里亚（Jean Baudrillard）是个终结论者，他在很久以前就说过一切都终结了，生产终结了，历史终结了，性也终结了——性已经没有什么新的可能性了。但是，技术的发明和性工具的发明重新制造了新的性形式。马修·巴尼（Matthew Barney）有一个疯狂的作品《提升》，他找了一辆50吨重的搅拌车，一个男人赤裸身体躺在搅拌车下面，搅拌车悬吊的巨大轮子和这个男人的性器官发生摩擦，直至他达到高潮。这是机器和人的性爱关系的一个令人震惊的展示。在马修·巴尼这里，性并未终结，性还可以以极端的方式再创造、再生产，性还有新的方式，还有与机器发生性爱的方式。

而徐冰也把技术和机器引入性的领域。手机性爱和工具性爱并不少见，但是，徐冰则将性器具和手机相连接，从而将这两种性爱方式结合在一起，但是，这并非简单的结合，这种结合产生了一种全新的性爱形式。当女性用性器具进行自慰的时候，这个性器具和另一个人的手机相联系，而这个人可以通过手机的指令来操作性器具，控制它的运动方式和强度。这个性工具就此不再是完全的匿名替代，它还和一个具体的个人发生直接的关系，它被他操纵，是他的延伸，是他的身体、欲望和器官的遥远

延伸。也就是说,性工具是同时属于性爱双方的,性爱双方同时运用它,男性通过手机给这个工具施加指令,他借此在性行为中获得能动性和快感。性爱双方正是借助这种指令才有了实际的性经验。就此,一个物质性的媒介,将性爱双方的身体结合起来,将两个并不同时在场的人结合起来,仿佛这两个人有了真实的身体结合。因此,这种性爱行为既不同于纯粹语言(信息)上的性爱(通过电话信息),也不同于纯粹的工具性爱(单个人的封闭性行为),当然也不同于实际的在场性爱(没有中介的身体性爱),但它也处在这各种性爱的交汇点。它是工具性爱,是言语性爱,在某种意义上也是实际性爱(性爱双方通过物质媒介结合在一起,他们通过物质媒介存在着身体和意志的连接与互动)。这是一种全新的性爱经验,是物质、语言、身体三角装置机器的性爱。

这样的身体经验就是借助于新的技术而发明的。技术既能将身体的劳动和修炼结合在一起,也能将两个分离身体的性经验结合在一起——徐冰的这两个作品试图将机器、身体和信息发生组装,将机器植入身体之中来改造身体,从而获得一种全新的身体经验。这是电脑和手机刚刚普及之际,也可以说,这是如今无所不在的"后人类"讨论之前,徐冰就已经开始试图捕捉的"后人类"问题:新的机器到底如何改造身体?现在,这样的问题已经成为我们面临的核心伦理问题。技术(不仅仅是手机和电脑)的发展呈现出大加速的趋势,它和身体的关系已经高度复杂化了,没有人知道未来大发展的结局何在。我们只知道,人体前所未有地和机器紧密地结合起来。我们前所未有地为自己创造了一个新的身体——一个新的人、信息和机器的混合体。用唐娜·哈拉维(Donna Haraway)的说法是,一个"赛博格",一个信息、机器和生物体的混合。今天,这个"赛博格"是我们自身的本体论,一个混合性的本体论。这个崭新的人机结合的本体论,会重绘我们的界限,会推翻我们的古典的"人的条件"。

"复数词",美国纽约白盒子画廊,1998

Tower Bibble Record(巴比伦塔的记录)
VCR、电视机、录像带、手绘素描等,约 300cm×300cm×300cm
1998 — 1999

徐冰搬到纽约时的东村,那里还遗留了一些早期朋克的风格。徐冰驻地附近的流浪汉夜市是艺术家们爱光顾的地方,一天徐冰淘到一盘 *Tower Bibble Record* 为制作广告挑选出镜人的录像带;不同的人都在重复同样的话,这给予艺术家新的创作灵感。他在展厅中搭建了一个方空间,室内用具则是艺术家素描手绘于墙上。一套被镶嵌于墙内的 VCR 和电视机重复播放着这盘录像带的内容。

"⋯与电脑",日本东京银座设计艺术画廊,2000

身外身

历史典故、印刷及装订,尺寸可变

2000

"身外身法"来自中国古典名著《西游记》。孙悟空与魅鬼打仗,使用身外身法,将身上一根毫毛放入口中嚼碎后吹出,变成了无数小猴子,能量倍增。作品将这段故事的文字用中文、日文、韩文分层印在类似标签帖的小本子上,以排列的形式呈现在墙面上,由观众自由揭取。揭取后的整篇内容会时而出现似电脑乱码或不同语种的混杂现象,时而又恢复正常。每一页的背后印有艺术家个人网页地址 www.xubing.com。当今网络技术的能量似乎与古代的"身外身法"如出一辙。

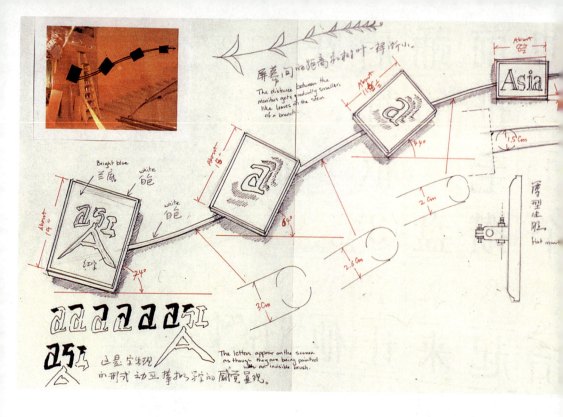

Excuse me Sir（《请问，亚洲协会在哪？》）
电脑编程、显示屏，498cm×61cm
2001

此作品是为纽约亚洲协会大楼制作的永久性作品。它是由装在墙面上的四个从大到小的超薄屏幕构成。从第一个屏幕开始显现出徐冰的英文方块字书法，接着这些书法进行分解、演变并移向最后一个屏幕。当它们停止在最后的屏幕上时，已还原为普通的英文。这些连续出现的文字所形成的内容是：Excuse me sir, Could you tell me where is Asia Society？（请问，亚洲协会在哪？）

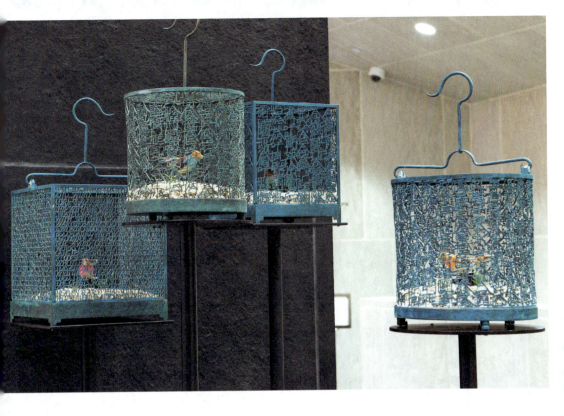

鸟语

自动感应发声玩具鸟、黄铜和青铜鸟笼、砾石，25.3cm×26cm，29cm×26.5cm×26.5cm

2003

鸟笼是由文字组成的，文字的内容是人们向徐冰提的关于艺术的问题和他的回答。当观看者发出声音时，笼中的机械鸟会旋转并做出回应。"鸟语"在许多文化中被暗喻为一种多义或怪诞的语言，这件作品是一种幽默，也是一种自嘲。

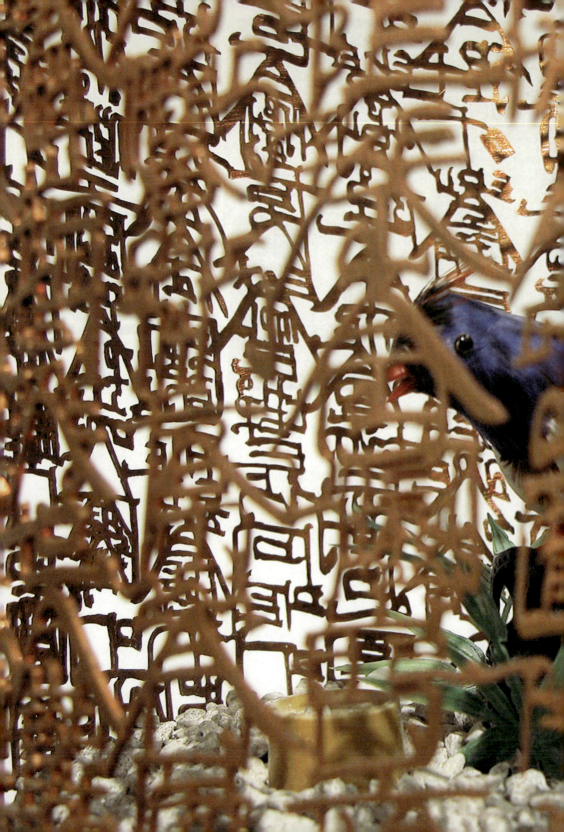

空气的记忆

Air Memorial

2003

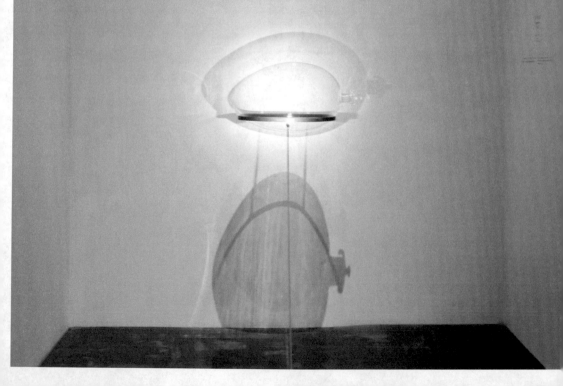

"冰",武汉合美术馆,2017

空气的记忆

玻璃、空气,约 35cm×35cm×65cm,17cm×17cm×25cm

2003

玻璃瓶上刻有"二〇〇三年四月二十九日北京的空气",这是"非典"疫情最严峻的一天。

第一读者
玻璃,尺寸各异
2003

玻璃工艺本可以极尽绚烂精美之能事,但徐冰认为堆放在库房里的原材料本来就很美了,不需要再做什么。因此他做了一些简单无色,形状不明,像原材料一样的东西。有一句禅语的大意是:"在没有任何可供判断的东西时,佛才出现。"我们看东西总是戴着知识和现成概念的眼镜,丢也丢不掉。再加上不同文化间的认识基点各异,就把事情搞得更复杂了。你说这是一堆"poop"(屎),他却说这是一个"甜点",争论不休。但对哪里的孩子都一样,这东西就是这东西本身,叫它什么都没有关系。

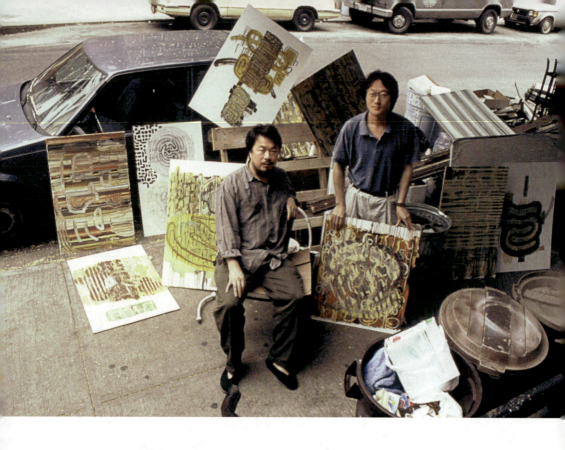

Wu 街（与艾未未合作）
街上拾来的油画以及在杂志上介绍和发表这些油画的过程与相关材料
1993－1994

"Wu 街"是纽约东村 5 街的谐音。"Wu"的中文谐音有多种意义，如"误解""顿悟"等。"误"与"悟"的相关性是理解这件作品的线索。艺术家把从东村垃圾箱边拾来的油画与评论著名画家乔纳森·拉斯克 (Jonathan Lasker) 的文章并置。他们认为这篇文章对艺术作品阐释的"晦涩难懂"同样也适合这些拾来的绘画，并给"垃圾"画家起了一个名字"贾森·琼斯"（Jason Jones）。接着他们又请专业翻译把英文原稿译成中文，本来就难以理解的英文被翻译后就更加玄奥难懂。随后此译文与拾来的油画被发表在中国一家著名的艺术杂志《世界美术》上。"Wu 街"通过一个像是开玩笑的过程，探讨了在不同语境、时间段的上下文关系中，交流的荒诞与错位性等严肃的问题。

第三章

方法

徐冰的艺术及其方法论[1]

高名潞

[1] 原载于台北诚品画廊 2003 年出版同名书，此为作者最新修订版。

一、 生活哲学与艺术哲学

徐冰常说"文化大革命"对他的影响很大。但是如果看那些优雅的作品，这影响似乎并不很明显。1993 年，当我参与策划的一个展览在俄亥俄州立大学的维克斯纳艺术中心（Wexner Center for Arts）开幕时，一位当地的艺术史教授史蒂芬·梅维勒（Stephen Melville）看了所有四位艺术家——徐冰、谷文达、黄永砅与吴山专的作品后说："他们的作品空间似乎都是政治空间，有一种强烈的扩张性。尺寸都很大。"梅维勒的意思大约是指中国政治的影响，而我则立即想到"文化大革命"。"文革"对这一代人的影响太大了。特别是在"文革"中下过乡的，那段经历大概是一生中最刻骨铭心的。徐冰出生于一个知识分子家庭，父亲是北京大学的教授，母亲是北大图书馆馆员。1974 年至 1977 年，他到北方的一个农村山沟里插队。因为我在"文革"中也曾到内蒙古草原插队五年，所以非常理解徐冰在他的一篇文章《我画自己爱的东西》中所说的感觉。那时徐冰与农民一起"担心天不下雨，为年底多挣几个工钱，我们把山上能长东西的地方都种上豆子"。[2]"文革"中的知识青年下乡，叫作"接受贫下中农再教育"。但我以为大概只有少数人真正从下乡插队受到了教育。一般来说，那时的知青尽管与农民同吃同住同劳动，但他们总不免还是有大城市带来的那种上层人的优越感。一种潜意识使他们感到"这

[2] 徐冰：《我画自己爱的东西》，《美术》，1981 年，第 5 期。

种与天争食的生活,不是我们这一代人的使命"。但是,倘若他们真的受到了教育,那么以后一生也不会丢掉的就是,那自然朴素的哲学、乐天安命平淡无奇的人生态度。在十几岁的娃娃正需要新鲜事物刺激和花样翻新的知识灌输的时候,忽然被从喧闹繁华的都市送到山沟,与外界的变化和信息所隔离,去度过一个单调的、年复一年日复一日的、与原始的刀耕火种没有太大差别的数年时光。一旦他离开这段生活,重新步入现代都市的亢奋的生活节奏中时,他一定会体会到那种平实而"无意义"的生活的真正意义,以及那重复单调得几乎凝固了的时间的永恒性。我想这一点肯定是徐冰后来创作的最基本的艺术创作态度的支撑点。

事实上,徐冰的艺术生命恰恰是从他的下乡生活开始的。从农村进入中央美术学院版画系。毕业前,他创作了一批木刻版画,都是以他的下乡生活为题材的。草垛鱼塘、马号、石阶、白桦等都入了他的画。他常常对着一个年久的锅台或是变了形的门槛足足画上半天。他画的是那锅台的"理",因为它的历史与人生相伴,它并不让人觉得丝毫新奇,但它却注视着,记述了人们点点滴滴的、按部就班的每日生活。这平凡无奇在徐冰看来,比西湖、桂林还美。这种审美观正是七十年代末八十年代初的乡土写实,或谓"生活流"绘画的核心。但是徐冰并不想从这些日常事物中揭示出什么美好的形式感或是赋予一种重大的社会象征意义。正如徐冰那时说的:"我没有能力用绘画揭示深刻的社会问题,不想用它来对谁加以说教,更不想让感情为某种事宜所左右。"[3] 他要表现的是更贴近现实的朴素感情,这是真正的感情。那时不少艺术家追求这种意境,但少有成就者。即便是有成就者和有影响者,也大都不能超越自身。比如,陈丹青是知青一代画家的佼佼者,他的《西藏组画》以及更早一些的《泪水洒满丰收田》都是中国当代绘画中的经典。但是,尽管徐冰与陈丹青都是从插队中走出,都曾沉浸于自然主义的钟情中,并且都对生活的真实有着切肤之感,但之后两人的道路却显示了极不相同的发展。陈丹青尽管在国内生活多年,仍停留在他早期的自然真情中,但一旦当

[3] 徐冰:《我画自己爱的东西》,《美术》,1981年,第5期。

这"真情"的来源枯竭,就面临了危机,从而永远局限于那最初成功的阶段,而不能扬弃和超越过去。陈丹青的命运代表了一批这样的知青画家。而徐冰在他此后的创作中,则很快地超越了早期的"生活流"情结,并一步步推进他的观念艺术创作,成为不仅仅是中国的,而且是国际上最有影响的当代艺术家之一。

徐冰的这一超越最先显示在他的1986年硕士研究生毕业作品《五个复数系列》之中。这件作品非常清楚地向我们展示了徐冰是怎样将一个具体的"乡土绘画"的题材转化为抽象的观念绘画的,同时又启示了此后成为他的创作核心的新方法论。五个系列,每个系列都选取了一个非常平常的农村景色,比如鱼塘一角、庄稼地、菜田,等等。然后将它们刻在一张板上。徐冰重复地在同一板上刻出不同的画面,并将每一幅修正的新画面印在同一横幅上。于是最后的效果就好像是多个互相关联的图面组成的图案。画面是单色的,或者是由深到浅、由浅到深。开头和最末尾的两张就好像摄影的底片和洗印出来的照片的效果一样。但是这种整齐的连续性的图案效果绝非徐冰的本意,同时也不是这件看似平凡的版画的观念性意义所在。在他写的《对复数性绘画的新探索与再认识》一文中,徐冰提出了他对复数性美学的一些看法。其中大部分阐述了复数性技术在版画创作方面的突破性意义。[4] 我把徐冰在这套系列中展现的新的艺术观念归纳为三点:(一)《五个复数系列》破坏或颠覆了传统的版画概念。因为刻制的原板已不复存在,只有一幅它的复制品存在,它是原初的也是最后的。所以传统木刻印刷的复制性消失,原作概念消失。(二)"去物质化",这在西方被称为"de-materialization",作者不断地解构自己的创作痕迹,最后消解了传统观念中唯一的、展现作者天才的最后文本。(三)不像传统绘画只提供最终"结果",复数系列同时展示作者刻制和思维的过程,遂改变了传统的作者与读者之间的关系。作者不是故事的强加者,而是自白者。而这里的自白也非他的早期"乡土写实"版画那样去表现对事物的激情,去捕捉"那逝去的生活",而是在探索一

[4] 徐冰:《对复数性绘画的新探索与再认识》,《美术》,1987年,第10期。

种能够展示新方法论的形象和手法。因为生活的真实是永远独立于艺术表现的。而艺术中的真实也永远是一种幻觉。成功的艺术作品表现的不是绝对的生活的真实，而是表现真实的方法论。因此，徐冰这时的艺术创作目的从再现某种真实的"情感"转为将艺术创作看作启发人们思考和体验自己的心路历程的方法。换句话说，不是记录生活中的无论何种类型的"真实"，而是寻找一种艺术哲学和方法论成为徐冰今后创作的关注点。

这种转折或谓超越是至关重要的。这正是'85运动一代人与"伤痕""乡土写实"一代人的区别。[5] 他们超越了生活"表情"而进入了艺术哲学的思考。徐冰在他1995年写的《懂得古元》一文中，指出了那种表层、琐碎的文人式的狭窄圈篱的真实，并指出前卫的核心是"对社会及文化状态的敏感而导致的对旧有艺术在方法论上的改良"。[6]

总之，《五个复数系列》最重要的方法论意义是它解构了作品的"原初"和"唯一性"这传统上用来鉴别作者的天才或作品的意义的因素。因此，过程代替了作品的内容意义。更重要的是，这种后现代主义观念在徐冰那里是以完全不同的方法与媒介表现出来的。这一观念是在木板上一刀一刀地用手工方式刻出来的。显然，这是一种完全不同于西方观念艺术的、完全忽视制作和视觉效果的方法。《五个复数系列》展出很少而且也少有评论，但它是当代观念艺术中一件非常独特的作品。这种方法论的转折预示了下一步《天书》等作品的出现，所以《五个复数系列》是个分水岭。从这时起，徐冰开始扬弃了下乡生活的"表现"成分，同时保留了它的哲学内核作为他的艺术方法论和艺术创作态度的基础。

二、《天书》的"神话"与传播

徐冰的《天书》成了一个神话（myth），它无疆界，它在各大洲展示的

[5] 有关这两代艺术家的区别，我曾在《三个层次的比较》一文中讨论过，见《美术》，1985年，第10期；以及《一个创作时代的终结》，《美术思潮》，1986年，第1期。两文均收入《世纪乌托邦：大陆前卫艺术》一书，台北：台湾艺术家出版社，2001。

[6] 徐冰：《懂得古元》，《美术研究》，1997年，第11期。

次数与跨越区域的广度,在当代美术史中实属罕见。中外各种文字发表的文章连篇累牍地讨论这件作品,讨论似乎还将继续下去。这些文章的讨论几乎涉及了各个方面,从文字学的角度,从创作的历史文化与社会背景方面,从禅道哲学方面,以及徐冰的个人创作心理方面,其至还有人从气功方面去研究,等等。

1987年,徐冰默默地创造了约两千多个假汉字,并用宋代的活字印刷术的方法,将这些字排列印成线装书和长卷。1988年10月,首次与吕胜中一起在中国美术馆展出。当时,徐冰为作品取名《析世鉴——世纪末卷》。作品展出后立即轰动京城,并卷入了知识界和美术界众多人士参与讨论。令人惊讶的是徐冰的作品没有带来整齐划一的赞成或反对。在任何阵营中,保守的和现代的阵营中,都有称赞的和反对的。从整体感觉上,徐冰的作品似乎是以改良折中的面目出现在前卫艺术阵营的。《析世鉴》的冷静的书卷气和传统样式似乎给当时前卫艺术阵营中正日益膨胀的"人文热情"和激进的艺术样式的探索浇了一盆冷水。它的出现似乎也给中国前卫艺术带来了某种错愕与困惑。在当时躁动的情境中,《析世鉴》并没有在前卫艺术内部引起充分的讨论和重视。1989年,《析世鉴》在中国美术馆举办的"中国现代艺术展"再次展出,但因打枪等行为艺术所导致的闭馆事件冲淡了学术讨论的气氛。之后,徐冰携《天书》赴美,此书即再无缘与中国当代艺术家见面。

徐冰的《天书》是八十年代中国观念艺术的经典作品。这些观念艺术除徐冰的《天书》外,还包括黄永砯及厦门达达、谷文达的抽象水墨及文字艺术、吴山专的《红色幽默》系列、宋海冬等人的行为艺术等。他们一方面受到西方自杜尚以来的观念艺术的影响,另一方面非常尊崇传统哲学,特别是禅宗。中国八十年代的观念艺术不同于倾向于现代理想主义乌托邦的前卫艺术倾向,比如以北方艺术群体王广义等为代表的理性绘画提倡崇高精神、重在表现绘画中抽象的宇宙乌托邦;而以毛旭辉张

晓刚等为代表的艺术家则注重表现生命的冲动与个性，在绘画中寻找个人精神的归宿。但是观念艺术家们则怀疑一切，因此他们的艺术也更具破坏性和颠覆性。禅宗成了后现代主义的发源，而六祖慧能则是杜尚的祖师。八十年代前卫艺术中的禅宗热好像是"文革"中"怀疑一切，打倒一切"的继续，与另一股新"文以载道"的理想主义前卫形成鲜明的对比。

黄永砯在1986年发表的《厦门达达——一种后现代？》一文中即向北方群体的"崇高精神"和"理性主义"挑战。有意思的是，除徐冰毕业于中央美院外，几乎所有的观念艺术家都毕业于南方的浙江美院。而他们都谈"禅"。当然，表现方式不同。比如黄永砯的《洗书》就深得六祖慧能"劈竹"的神髓，喻禅宗的不立文字；吴山专则是典型的禅的"公案"风格，好比：问"何为佛？"答曰"四两麻。"所答非所问是他的《红色幽默》的基本语言基调。

徐冰也喜欢禅，但他的禅既不像黄永砯那么犀利，也不如吴山专那么俏皮轻松，所以并非是呵佛骂祖式的顷刻顿悟，而是"渐悟"式的，有点像"时时勤拂拭，勿使染尘埃"，所以更倾向于北宗禅。徐冰曾举他下乡时村里的一个"怪人"，每日收集废纸然后到池塘漂洗干净，晾干后叠整齐置于炕席下压平。徐冰认为这是一种类似气功式的修炼，[7] 所以他在自己的斗室中日复一日地写刻他的"假汉字"。一个个地将它们排成活字版，一张张地印出来，一本本地装订，一卷卷地将它们接成几十米长的长卷。这是一种修炼。他相信唯一真实的是脚踏实地，每天不落，定时重复地做一种手工劳动，就像乡下农民那样。什么是真实的？时间是真实的，过程是真实的，重复是真实的，这些真实只有体验、做才能得到。而这在徐冰看来方为崇高，"崇高来自为明知无意义而付出的努力"，这即是得道。[8]

除了禅以外，《天书》的另一个神秘话题是那些"假字"。造字对于中国

[7] 徐冰：《在僻静处寻找一个别的》，《北京青年报》，1989年2月10日。

[8] 同上。

人来说是大事，因为有"仓颉造字"的传说。字不是一般人能造的，新字必须得由政府的简化字委员会来公布才行，更何况造假字？徐冰解释了为什么造"假字"，他从小在父亲的指导下写大字，"文革"中又抄写大字报，为红卫兵小报刻写钢版；下乡后，又为老乡的红白喜事写字。字与他似乎有不解之缘。但从字的熏染到造"假字"是怎样转折的，仍然是个谜。徐冰是从对文字的失望角度谈他造"假字"的冲动。从"文革"的无书可读到"文革"后太多的书等你去读，八十年代中兴起的"文化热"，并没有使徐冰沉入"半个哲学家"的梦，像不少'85运动的艺术家那样。他以《析世鉴》去命名这个"非字"长卷和线装书，言外之意，他的这些"非字"的字海即是一面镜子，映照这个世界。这个驳论的题目要说明的是一种阐释学的道理，即没有任何文字可以说清楚这个世界，而不是旨在创造另一个多余的阐明世界的文字体系。无胜于有，因为"大音希声，大象无形"。只有逃离这个世界的交流规则，方能真正地悟到真理和本质的东西。

后来徐冰将《析世鉴》改为《天书》，又使这些"假字"增添了神秘意蕴。《天书》的意义大约有二：一是中国人把凡是常人读不懂的文字叫作天书；二是这些文字是天上掉下来的，即通灵的书。这不免使我们想到中国古人关于文字起源的说法："河出图，洛出书。"图画和书写都是神明创造的，而这神明即是仓颉。徐冰曾说："每次面对不得不解释的窘境时，我总是要想到《淮南子》中'仓颉作书，天雨粟，鬼夜哭'这个传说。"[9] 仓颉被古人描绘得像个神，四只眼睛，仰观天象，又搜集地上鸟虫之迹，遂定书字之形。他的字因此揭示出自然造化的秘密，所以"天雨粟"，而圣怪都不能隐藏其形状，所以"鬼夜哭"。我们不知仓颉何许人也，但依古代典籍的记载推论，当是古代巫师、史官之类的人。[10]

《天书》在西方引起的讨论、涉及的面更宽，特别是有关它的跨文化意义——东方美学意义、文化身份意义以及不同文化背景中它的接受与阐

9
徐冰：《惊天地，泣鬼神》，The Library of Babel（日本 ICC 展览图录），1998，第 40—50 页。

10
我曾在 1984 年发表的一篇论文《仓颉造书与书画同源》中讨论这一传说的来源及它的合理性。见《新美术》，1984 年，第 1 期。

释的可能性等。《天书》像一面镜子照出了西方批评家对中国当代艺术的不同批评原则和主体意识。

三、《天书》与《读风景》：将书画同源与书法入画演变为当代观念艺术的方法论

从"无意义"的和"无聊"情绪的角度去谈《天书》的文章很多。也确实，我们无法解释为何徐冰花力气造那么多"假字"，又印成书和长卷，做成巨大的庙堂，或许最好的解释是模仿仓颉。谈得最为精致的应该是尹吉男的文章，[11] 他从尼采的"上帝死了"、弗洛伊德的力比多，谈到新潮美术的无聊感。也有不少西方批评家将"无意义"与中国天安门的政治背景相联系，或者从东方主义的角度将这种无意义看作东方人的文化品质和身份性。[12] 这是个无休止的、见仁见智的观众解读的自由天地。我想着重谈的是《天书》的方法论意义，以及作为中国八十年代的观念艺术的经典之一，它的美学特点是什么。不解决这一问题，《天书》的经典意义就不能确立，中国观念艺术探索的方向也就不能被明确了解。

解读徐冰的《天书》需从作品的基本构成成分的分析入手。《天书》的大形式是"书""卷"，而单元形式是"假字"，但这两部分是不可分离的，前者的"真"是个系统，是由后者彻底地从里面颠覆了。这过程颇像西方后结构主义者常常引用的一个故事。这故事讲的是上帝命令阿尔戈英雄（Argonauts）乘一条叫 Argo 的船去完成一次长途旅行，在行驶的途中，阿尔戈英雄慢慢地置换了船内的每一个部件，所以当船到达目的地的时候已经变成了一条新船，但阿尔戈英雄丝毫没有改变它原初的名字和外形。这种置换并不依靠所谓的天才、神启、决心和革命之类的因素，而只是重复地置换并维护它旧有的名誉。其结果是，Argo 在没有损坏它的原初身份情况下得到了新生。[13] 这个故事是对索绪尔的结构主义语言学的形象比喻，它是结构主义与后结构主义理论的理论起点。

11
尹吉男：《鬼打墙与无意义》，《雄狮美术》，1990年，第9期；《独自叩门》，北京：生活·读书·新知三联书店，2002，第64—79页。

12
美国杜克人学教授 Stanley K. Ane 写的文章 Nosense from out There: Xu Bing's Tianshu in the West, 很全面地介绍了西方有关《天书》的讨论，其中颇有精辟之见。

13
Rosalind E. Krauss, *The Originality of the Avant-Garde and Other Modernist Myths*, Cambridge MA: MIT Press, 1985, P.2

那么徐冰是怎样完成这一置换的呢？这一讨论必须得在把徐冰的文字艺术与谷文达和吴山专的文字艺术相比较之中展开。同时，我们还须了解传统汉字的基本特征，方可更为清楚地把握《天书》的特点。八十年代中期以降，谷、徐、吴（还有书法界邱振中等）以传统文字和书法为媒介，兴起了一股中国观念艺术的潮流，这一革命在中国传统书法史上是史无前例的。这些艺术家选用汉字作为媒介，多少受到西方观念或概念艺术的影响。[14]

他们之所以青睐汉字，是因为汉字既有抽象性的形象结构，又有语义。中文在世界所有的语言系统中是唯一的表意系统，它不是表音的。尽管每个字有它自己的发音，但音与意义基本无关，意义主要与结构（形象）有关，所以它又叫象形文字。正因为中国的象形文字的表意和表音是分离的，所以中国的象形文字才得以保留下来；而埃及的楔形文字则因为有很多表音成分（即一个字相当于一个音标），于是它在公元 500 年时就迅速地变为拼音文字了。

中国象形文字的继续发展使汉字本身成为书法艺术。这种艺术的特点即是，概念（concept）和形象（image），或者语言和美学的完美结合。所以，当中国八十年代的艺术家想到当代观念艺术时，自然而然地会返回至中国传统的"概念艺术"，即汉字中去。

但是，徐冰、谷文达和吴山专的文字艺术有着各自不同的特点。谷文达的"错字"的基本形象始终不离传统书法，而他本人也是颇有书法造诣的水墨画家。在保存美学因素的情况下，谷文达"篡改"汉字，而非创造汉字。他用拆字、颠倒字和组合字等手法去创作他的文字艺术，如"神易"。关于"神易"，谷文达说："我用文字的分解、文字的综合等，因为文字在我看来是一种新具象，抽象画一旦和文字结合起来，从形式上看是抽象的，但文字是有内容的。这种结合使画面内容不是通过自然界的

[14] 观念艺术（Conceptual Art）是指自二十世纪六十年代末至七十年代初在英国和北美首先兴起的艺术流派。它被翻译成中文，有时叫"概念艺术"，有时称为"观念艺术"。中国当代的文字艺术，更准确地说，倾向于第一种概念。

形象传达出来,而是通过文字传达出来,改变了原来的渠道,同时也使这幅抽象画的内容比较明确了。"换句话说,谷文达的文字在这里发挥了抽象画的作用,所以,"篡改"后的书法是最完美的抽象画的形式。

而吴山专的《红色幽默》系列则丝毫不理会任何书法因素,他认为汉字的形象已是完美的,无须添加和再创造。吴山专充分运用了表意功能,他信手拈来地将政治口号、商业广告、街头俚语、古代诗词、宗教经文,凡可想到的均不论先后,罗置于他的"文化大革命"的红色大字报式的装置中。观众获得了新的像禅宗公案式的语义暗示,这是通过语句的错置和改变上下文(recontextualization)等方法获得的。

再回来看徐冰的《天书》。《天书》是书、卷,不是书法,也不是革命的大字报。《天书》中的字也是规整地严格按照印刷格式排列的,单个字绝不哗众取宠。这不仅因为它们服从于整体,还因为它们完全是"假字",无人可识。这些"假字"从外形上和间架上尽量保留汉字的基本特征,同时又不能使它们与真字混淆。所以徐冰造字时,须胸中时刻不离实有之字,这有点像仓颉造字。在不破坏汉字外形特征的情况下,尽最大可能排除它们的表意性,只有根本排除了字的意义(表意性),才能得到纯粹的造型(象形)。而只有保留了字的外部的完整造型,才能最有效和最彻底地解构汉字。这使我们又想到了前面提到的 Argo 船的故事。因此与谷、吴相比,徐冰在造汉字或解构汉字方面是最彻底的。从字的特征方面看,谷文达的"字"是书法(calligraphy),吴山专的是中文(script),而徐冰的才是真正的"汉字"(character)。[15]

从文字学的角度讲,可以说,徐冰将"六书"中的"指事"彻底地转化到"象形"因素中去了。[16] 或者按贾方舟的说法,徐冰的字是从"音义符号"向"视觉符号"的全盘转化。这不啻是一个精辟的见解。[17]

[15] 我在《消解的意义:析现代书法中的文字艺术》一文中曾谈到上述基本观点和分析。文中还讨论了另一位当代文字艺术家邱振中的现代书法艺术。文章写于 1989 年,后被发表在《书法研究》,1994 年,第 2 期。

[16] "指事"与"象形"是"六书"中最主要的两个要素。汉代许慎的"六书"与"指事、象形、形声、会意、转注、假借"为序,视"指事"为首,似乎意指,画源于书;而《汉书·艺文志》则认为"象形"为首,以"象形、象事(指事)、象意(会意)、象声(形声)、转注、假借"为序。"指事"与"象形"的顺序引起后人在文字起源和书画孰先问题上的争议,如郭沫若认为汉字的指事系先于象形系,而唐兰则反之。见拙文《仓颉造书与书画同源》。

[17] 贾方舟:《〈析世鉴〉五解》,《江苏画刊》,1989 年,第 5 期。

关于徐冰造的"假字",有两个故事非常引人深思。一是据说一位商务印书馆的老编辑听说徐冰造了几千个"假字",遂好奇地跑到美术馆,站了大半天也没有认出一个字来。二是在美国芝加哥大学,一位学中文的美国研究生 Charles Stone,也是出于好奇心试着找出真汉字来。结果他用了不到五分钟,就从一部四角号码字典中找出了两个与徐冰的《天书》中一样的字。[18] 据说那字大约是九世纪时用的,现已失传,无人使用。商务印书馆的老编辑相信自己的经验,认定自己是一部活字典,当他面对徐冰的"字海"时,他很快会接受"假字"的事实。而那位美国学生则相信未经删节的四角号码大字典,在他眼里,徐冰的"字海"与字典里的字(《辞海》)没有什么区别,他相信更多的真字还会被发现,尽管他不认识这些字。关于徐冰的字里有多少是真字的问题,并不重要。我相信将来随着新发现,会有更多的真字被认出来。重要的是外国人看徐冰的字,是从中国的文字和书法的整体形式上去看,而非从字的意义和含义上去看,所以他们往往不理解一些批评家所指的徐冰的艺术"无意义"的问题。在他们看来,线装书、活字版、长卷这些形式本身即具文化意义。徐冰的活动只是模仿古代造假书假画的活动,是自然的。于是这就引出了一个问题,即如何看徐冰,乃至中国八十年代以来的观念艺术的特性问题。换句话说,与西方的观念艺术相比较,中国的观念艺术在观念陈述和表现形式上的特点是什么。

西方在六十年代末至七十年代初兴起的观念艺术,革命性地挑战了自十九世纪以来对艺术再现(representation)问题的追问。观念艺术终止了从印象派(或严格地说从库尔贝的现实主义)开始的、不断变化再现的视觉形式的进化论,而提出了用概念(词句)代替色彩线条形式,以观念的革命代替视觉的演进。中国在八十年代兴起的文学艺术,对禅与文字的热衷,绝不是几个艺术家偶然的心血来潮,它是特殊的中国艺术现象,它受到了西方六十年代至末七十年代初兴起的观念艺术影响,同时又走出了一条回归与反省传统的路。这方面,遗憾的是我们还缺乏深

[18] Charles Stone, *Xu Bing ang the Printed Word*, Pubic Culture, vol.6, 1994.

入的研究。这实际上是又回到了古希腊柏拉图时代的艺术观念,艺术是对概念的模仿,现实是模仿的模仿,或影子的影子。所以西方观念艺术活动,将文字和语言视为形象的对立或来源。约瑟夫·科苏斯(Joseph Kosuth)在他1965年的作品《一把与三把椅子》(One and three chair)中,将一把椅子与墙上挂着的椅子的照片和从辞典里抄录的椅子的定义并置在一起,说明照片和现实中的椅子都是"椅子"概念的模仿。[19] "椅子"的概念是"类",普遍的;现实中的椅子是"殊",个别的。

其实,这种"类"与"殊"的概念在春秋时期即已出现,公元前六世纪的名家公孙龙就曾提出著名的"白马非马"的命题。白马是"殊",相当于现实中的椅子;而"马"则是"类",相当于字典中的"椅子"。但中国的哲学总是以形象、颜色等视觉因素去比喻概念。形象和概念并不存在绝对对立或从属关系,比如佛教华严宗的名句"一月普现一切水,一切水月一月摄",每一个江、河、湖、海里的月都是反照着天上的一轮明月。就是最佳的例子,后来南宋理学家朱熹将此归纳为"理一万殊"的哲学命题。

徐冰和其他中国观念艺术家将这种哲学美学传统转化到他们的创作中。因此,徐冰在诉诸他的观念和方法论时,并没有像西方观念艺术家那样极端地摈弃任何引起视觉刺激和感官诱惑的形象,而是将概念与视觉(conception and perception)合二为一,取其中。这即是中国传统的"中庸之道","中者,不偏不倚,无过不及之名。庸,平常也。"[20] 所以,中国传统哲学、美学反对走极端,而且要自然平淡,有平常心。在艺术中即是"中和",但"中和"并非简单搞平衡,而是"和实生物"。按冯友兰的解释,"和实生物"即是一个东西同它的对立面统一起来而生成另一个新东西。所以徐冰等人在其观念艺术作品中,并不试图破坏绘画因素,相反保留它,使作品更像视觉客体。吴山专认为中文字本身即是他的绘画;[21] 谷文达也认为,文字在他看来是一种新具象画。[22] 对于他们来说,

19
简洁的观念艺术讨论,见 Roberta Smith, *Conceptual Art*,发表在 *Concepts of modern Art*, London: Thames and Hudson, 1981. 另见 Joseph Kosuth, *Art after Philosophy*. *Studio International*, 1969, PP.134-137.

20
[明]朱熹:《中庸章句注》,见《朱文公全集》卷七十六。冯友兰对"中和"的讨论,见《再论孔子——论孔子关于'仁'的思想》,《中国哲学史论文二集》,上海:上海人民出版社,1962年,第129页。

21
吴山专:《我们的绘画》,《美术思潮》,1986年,第11期。

22
费大为:《访画家谷文达》,《美术》,1986年,第7期。

字(或书)与画是异名而同体。这似乎又回到了仓颉造字的古代,"是时也,书画同体而未分"。[23]

徐冰近期创作了一个称为《读风景》(Reading landscape)的系列作品。徐冰在这个作品中发展了"书画同体"的观念,将传统中国文人画的书法入画和"观诗读画"的传统转化为现代观念艺术。这是一件看似优雅、温和,但实际上具有深刻的变异本质的新型观念艺术作品。它揭示了一个新方向,至少可以使传统中国画向现代转型的方向。

在澳大利亚的一件《读风景》作品中,徐冰对着画廊窗外的都市风景"写生"。但他不是用线和皴去画风景,而是用他的英文书法去"说"画。人们远看风景的形,近看是字。同样,在另一件《读风景》作品中,徐冰更明确地将字入画。他用"草、木、山、石、土、水、鸟"等汉字去"画"窗外的风景。用"草"字去"画"草,或写草。用"木"字去"画"树林,或写树林。这种"书法入画"也远远超越元人赵孟頫等提倡的书法入画。后者是用书法中的真、草、隶、篆的不同笔法去画枯木竹石和山水,而徐冰是直接以概念去写画,他甚至有时在画中,用文字去描述景物而非去画景物。如在一片"木"(树林)的上面,用箭头标示,并写道"白房子在背后";在池塘里写上几个古文字"水"(𡿨)字,并加上一个"鸭"字;此外,墙与房子的颜色也用字指出。[24]

这种涂鸦风格很稚拙,像儿童画,但它轻松幽默地创造了一个新的"书画同体"的形式。观众欣赏时,得去读画。传统文化中有"观诗读画"的说法。诗得观,因诗中有画;画要读,因画中有诗。但徐冰完全摒弃了古代文人式的优雅、含蓄的语言方式,而代之以儿童涂鸦式的直白与幽默。《读风景》是可读的概念画,类似"看图识字",但更精确地应该是"识字看图"。于是,在这一作品中,徐冰将"概念为先,还是视觉为先"的艺术本质问题明确对立化了,然后又将它们中和。中西方对概念

[23] [唐]张彦远:《历代名画记》,北京:人民美术出版社,1983,第19页。

[24] 图见 Xu Bing: Reading Landscape in Preview, North Carolina Museum of Art, 2001, p.6.

艺术的认识被实践合二为一。

进一步，徐冰不仅用字去对景写景，同时还将博物馆的内部空间（包括收藏的画）与外景连成一体。他用塑料的"草""木"等字在地面上堆成三维的风景写生；在墙上，将收藏的风景画中的水、草、石用塑料字延伸到框外的墙面上。于是，观众可以同时观外面的风景、厅内徐冰"写生"的风景，以及欣赏被扩延了的大师的风景。而且，信步漫游在地面的"山""石""草"和"水"中。人在"图画"里，这"图画"可游可居。

从《天书》到《读风景》，我们看到了一种方法论上的一致性。这方法论仍优雅地保留了传统的书画同源，或书法入画的基本形式关系，但骨子里则全变了，全被打乱重组了。就像前面提到的那条古希腊的 Argo 船一样。它对绘画再现观念的挑战，对当代不同观念艺术形式，如装置的运用，以及吸引观众的参与的后现代方式，都与它的传统外貌融合得那样和谐。这即是中和。

四、《鬼打墙》中看到的长城的时代意义

徐冰的另一件纪念碑作品是《鬼打墙》，作品拓印了长城的一段城墙和一个烽火台。拓长城的想法早在《天书》阶段即已萌生。此前，1986 年，徐冰和一些伙伴曾将一个巨大轮胎涂上墨，滚印在长卷纸上。可见拓印的念头在徐冰脑子里由来已久。拓印一个现成品的形式在西方和中国当代艺术中都不乏先例，中国古代的碑拓对中国人也习以为常。但不同的是，徐冰拓的是长城，这是人们从没有想过的。这确实是个"巨构奇想"，尽管徐冰声称他只是重复做手艺人应做的事。这次是从刻字的小屋跑到野外，从一种单调转到另一种无聊。

但局外人会忽略那单调的、上百万次地用棉锤敲打贴在墙壁上的宣纸的

声音，无法体会八达岭上的冷风和脚手架上下工作的危险，更难以想象徐冰是怎样将这些成千张拓片裱在一起的。人们看到的是它的最后效果，而且大多是从照片而非从实景中。我也只在芝加哥看到《鬼打墙》的一个部分。它巨大，只有当你在屋内看到长城的一面原尺寸的墙时，你才会感到它不仅长而且高大。

就野外的工作过程而言，《鬼打墙》是一件类似大地艺术的作品。徐冰没有用布包，而是用纸拓下了一个人造物。在西方，大地艺术作品是观念艺术的一种，一般是以照片的形式在博物馆展示的。它的目的不是展示作品的巨大形象，而是展示它远离人群的观念性的存在和不可展出性。

但是，徐冰《鬼打墙》却努力将这巨大的人工作品的真实尺寸搬进博物馆。徐冰想极力保留长城的原貌，将它的巨大躯体和它的"表情"粗糙的墙面尽可能地保留下来。传统的拓碑技术甚至使平常人不易看到的城墙那历史斑驳的细部凸现出来，把三维的墙变成二维的拓片，把蜿蜒于群山、与自然万物同呼吸的人间活建筑变成了毫无浪漫想象力的墓碑拓片。依常理，这紧贴于长城肌肤的拓印拷贝远比照相摄影更真实地再现了长城的原貌，但事实恰恰相反。这拓印割断了长城与它赖以生存的群山、沙漠和那些它曾烽烟战斗过的古战场，它变成了脱离真实时空的巨大标本，像是被福尔马林水浸泡过的、被支离和细部处理过的"标本"。它把长城概念化了，它引导我们去读那局部肌理和年轮。

在威斯康星大学展览馆的展亭中，"标本"的尽头堆着一堆黑土，上有一块石头压着没有裱的部分拓片，像是一个坟墓。均衡对称宏伟的装置又构成了一个庙堂。这肃穆的气氛有点像丧礼。坟墓似乎在宣布这耗尽了历史上最多人的生命和精力的巨大工程的无意义。

我想，这丧礼的气氛似乎又一次传递了徐冰艺术的"无意义"的意义。

这种带有崇高的悲剧意义的"无意义",不仅仅来自作品的尺寸和历史感,更重要的是来自徐冰付出的辛劳。所以不少人将这巨大的劳动与修筑长城的生命与时间的代价相比,从而说明徐冰的拓印过程的荒诞。但我认为,拓长城的行为是充实的,因为徐冰将长城成功地复现在博物馆。这一次的"老人与海",徐冰打了一条大鱼。我们想到的"无意义或有意义"是展示给我们的。此外,更多的意义联想则来自我们对长城的印象而非徐冰的作品告诉我们的。所以我在这里不想谈太多《鬼打墙》本身的无意义,而想谈谈长城的意义。特别是现代中国人是如何从长城中看自己的。在某种程度上,徐冰的《鬼打墙》反映了从古到今一些士大夫知识分子对长城的感觉。十七世纪的顾炎武就尖锐地指出长城封闭了中国。徐冰曾经注意到这一点。鲁迅也深刻地指出了这一点。至八十年代,在"文化热"的思潮中,年轻的知识分子精英更激烈地批判了"长城意识"。《河殇》当是最毫不留情者,在他们的笔下,长城是中华民族的悲剧纪念碑,是保守的民族性的象征。它那里没有一丝一毫的强大与光荣,有的只是它的软弱无力与故步自封。1988年,北京有个艺术群体叫作"观念21世纪",包括盛奇等四位艺术家两次在长城上做行为艺术表演,他们用白色布条将自己的身体缠住,像是受伤的人,在一片废墟的长城上做"吼天""救死"等一系列行为活动。1993年,郑连捷等艺术家在当地老乡的帮助下,在司马台长城,将一万余块散落在山脚的明代旧长城砖搬回长城上,扎上红布条,在夕阳西下山时抛撒纸钱。像是向长城的过去告别,这种夕阳、废墟、受伤的人组成的画面一定是悲观的。

古代人大概认为长城只是一个保护中原、防止北方游牧民族入侵的军事防卫设施,它不是严格的国家边界,今天他打进来,明天我攻占出去。即便是有些精神象征性,恐亦非正面的。历代史学家,从司马迁开始总是将长城与秦始皇的暴政相关联;民间也有家喻户晓的孟姜女哭长城的故事。孙中山大概是倡导将长城视为中华民族精神象征的第一人,他说,没有长城就没有中华民族两千年的历史和文化。这是"抵抗列强,驱除

鞑虏"的革命先驱首次将他们保卫家园的雄心投射在长城上,就像岳飞眼中的黄河一样。日本入侵满洲和抗日战争的爆发将这种精神象征在形象和地理位置上都具体化了。长城再次成为战场,"用我们的血肉筑成我们新的长城"(聂耳《义勇军进行曲》),长城的英姿首次出现在版画、漫画和摄影等艺术媒介中,长城成为抗日英雄的纪念碑。

毛泽东时代的长城成为新中国和民族大团结的象征,在石鲁的《长城外》一画中,蒙古族牧民坐在长城脚下的山坡上,望着从古长城豁口穿出的火车,社会主义现代化改变古长城和古战场的风貌。但其代价是古长城被打开了,让位于现代化的交通,甚至被拆毁,砖石用于学大寨水利工程。伴随着邓小平的改革开放,长城似乎迎来了新生,"修我长城,爱我中华"。但开放也迎来了对长城的怀疑,八十年代的知识分子和艺术家表达了他们对长城又爱又恨、极为矛盾的感情。我们还会看到九十年代艺术家将长城看作传统文化价值与现代物质主义冲突的边界、抵御全球化冲击的边墙。比如王晋的观念艺术作品《长城 To be or not to be》,计划用可口可乐灌冰冻成一个长城烽火台,屹立在甘肃境内的长城废墟旁。

所以,长城在二十世纪成为中国人反观自己的媒介物。抗日时,人们看它是英雄主义的纪念碑;毛泽东时代,它是统一的象征;邓小平时代,它是复兴的象征;而当代知识分子眼中的长城则远较国家意识形态的长城更为复杂。

但是,我想那些屹立在徐冰的作品之前的美国观众是体会不到这种历史感觉的,长城对他们来说是神秘东方的象征,是幻觉。他们从砖缝中极力发掘的,就像我们从魏碑拓片中寻找古人的灵魂风范一样神秘。

西方历史学家阿瑟·沃尔德隆(Arthur Waldron)在他1990年的著作《长城:从历史到神话》中,不无尖刻地指出,长城的神话是二十世纪的中

国人自己发明的,而历史上所谓的秦始皇的长城可能压根儿就不存在了,我们今天看到的只是明代所筑的长城。[25] 他列举了从孙中山、毛泽东到邓小平,中国的领袖和政府是如何将长城创造成一个国家的象征,并服务于政治意识形态。

[25] Arthur Waldron, *The Great Wall: From History to myth*. London: Cambridge University Press, 1990

且不论秦始皇的长城是否存在,阿瑟·沃尔德隆教授的一些有关二十世纪长城的神话也是确有其事,但由于他只关注着政治意识形态恶的方面,以至于他忘记了长城首先是一个巨大的建筑形式。它是中国建筑中墙的系统(长墙、边墙、城墙、院墙、影壁、屏风等)中的一部分,它是中国人对人际生活和外部世界的理解的形象化,而不仅仅是军事和政治的化身。

因为长城本身已经是一个特定的能指符号,它的意义绝不同于一个普通街道的路面。所以当徐冰拓印长城的念头一出现时,意义就已出现。特别是当我们把二十世纪中国人对长城的自我关照和艺术再现回顾一番以后,我们就更清楚地看到徐冰《鬼打墙》的时代意义、社会与文化的意义,以及艺术方法论的意义。

五、养猪养蚕与看猪看蚕——两种行为艺术

从1994年开始,徐冰创作了一些以动物,如猪、蚕、鹦鹉等为媒介的作品。乍看这些作品似乎与徐冰早先的作品不搭界,其实有内在的联系。比如,如果我们将猪在展厅里的交配、蚕在计算机上吐丝看作是最终作品或通常意义的行为艺术,那么隐藏在背后的是徐冰自己表演的行为艺术。徐冰得从选择猪开始去"了解"猪的生活和交配习性,包括不同种猪的习性,乃至公猪与母猪之间的交流方式,等等。[26] 为了使蚕能在展览期间非常"投入"地表演,徐冰自己得先做一蚕农。由于地域、气候等各方面的细微差别,有时因蚕不能按时孵出,徐冰就得取消原来的展览计划。

[26] 徐冰:《养猪问答》,《黑皮书》,1994年,第1期。

比如本来计划在 Inside Out 开幕时展出的《开幕式》作品就被取消,不然,当观众一步入展厅,即看到一大束桑树枝爬满蚕虫,发出"咔哧咔哧"的吃桑叶的声音,会是多么的惊喜;而当离开时看到桑叶散落在桌上和蚕虫爬在几近光秃的桑树枝上有如朵朵白花,又是多么开心。可惜没成功。但这一作品在其他地方展出成功了。创作过程的体验与最终作品面世都重要,二者之间的平行关系作为徐冰的创作特点,贯穿在《天书》《鬼打墙》和这些动物表演作品中。

我不知道,徐冰养猪、养蚕与他的下乡生活是否有关,但至少与他反复强调的甘做手艺人和劳动者的观念有关。我有时想,徐冰的《文化动物》和《在美国养蚕系列》这类的作品反映的社会生产力和生产关系的问题,远比它们表现的文化问题更为重要和有意思。在《文化动物》中,公、母猪的身体各被印上假的中、英文,它们奔跑追逐在铺满书的展厅中。这些"文化烙印"都是道具,它们可以将你指向中西文化战争或原始性与现代文明的冲突之类的议题上去。同理,在《在美国养蚕系列》中,蚕是东方古代农耕、桑麻生活的象征,它慢慢地爬行在现代计算机等机械上,吐丝作茧。这快与慢、冰冷与柔和的对比,将我们引向现代化造成的历史与文化错位的问题。但这些在我看来,是徐冰设置的陷阱。真正的命题是徐冰、观众与动物的关系,即人与动物的关系。如果我们从动物权(animal right)去谈这个问题,就又会进入肤浅的歧途。这件作品有意思之处在于,徐冰好像是在模仿人类早期农业社会驯养动物的行为。就像以往他模仿仓颉造字和《鬼打墙》一样,只不过徐冰并不像先民那样关心母猪何时下崽,下多少崽,而是关心公、母猪是否能在指定的时间和地点当众展示它们的"私生活"。同理,他也没有必要关心蚕吐了多少丝,做了多少茧,以及吐出的丝能织多少绸缎的问题,而是蚕是否可以按他的设计不停地在艺术作品展示的时间和范围内爬行吐丝的困难问题。因为徐冰毕竟不是以养猪和缫丝为业的农民,他完全集中注意力在如何更好理解动物和照料好动物方面。他肯定操了很多农人的心,

但也得到了我们所想不到的一些生产经验，而且，他也得到了不少与动物交流的乐趣。

但是，所有这一切，就像我们的先民和我们自己仍在做的一样，都是为了让动物按我们的意志去行动。人获得了成功，人自认为了解（或者是理解）动物，甚至还可以复制动物。但问题是，人真的能理解动物吗？答案是否定的。人总是按照自己的意识思维和经验去想象动物也具有与人类类似的或者不类似的意识。比如，人们常说"老马识途"，人凭自己的经验，认为马到老时，积累了经验就会轻易回家；可是根据我个人的经验，这个命题并不成立。我曾在内蒙古草原插队放牧五年，常常是，当你刚刚训练的、刚成熟的马（通常三岁左右）将你摔下后，不论在哪儿，它们都会跑回自己的马群或跑回家。我放了五年牛，每次搬家换新草场，第二天牛群就可以回到新家。有时暴风雪后，我从一百多里外连夜将牛群赶回家，牛群会在黑夜绕过山坡和沟壑，将我领回家。动物大概不必像人类那样去积累知识和经验，它们有自己的意识世界。就像徐冰说的，原以为猪会因人多而拒绝做爱，但事实是做爱非常尽性而充分。反倒是，与动物朝夕相伴的蒙古人反而觉得动物神秘，就像北美印第安人常常将牛看成神一样。

如果，我们接受人与动物之间存在着不可逾越的意识鸿沟的前提，就会发现，徐冰的《文化动物》所呈现的荒诞的移情景观：

（一）猪本来的自然生育行为被搬上艺术舞台，作为奢侈的艺术行为来欣赏。在农村或牧区，如有可能，农民或牧民会帮助猪很快完成交配，否则公猪消耗太大。两者都违反了动物的自然规律，但显示了不同的目的。

（二）动物被贴上社会性的标签，被看成是人类社会的成员，人们赋予它们合适的性身份和文化身份，并试图从中鉴别征服和被征服的一方。

(三)人们想象他们正在把猪的"私生活"带入了"公共"空间。

于是人类的自以为是使观众在欣赏"黄色片"时窘态百出,而猪则专注于本身的"利益",故目中无人。

于是徐冰又一次认真严肃地甚至艰难地开了一个玩笑。

从人向动物移情的角度看,《在美国养蚕系列》看上去远比《文化动物》优雅和含蓄,但却远比后者残酷。蚕慢慢地爬动,在冰冷、灰黑的见棱见角的计算机和屏幕上,但却优雅地不为任何"不适环境"所干扰而顽强吐丝。只有看到蚕的生命过程,才知道什么叫作奉献,所谓"春蚕到死丝方尽,蜡炬成灰泪始干"。但凡崇高的,都是默默专注不间断地、始终如一地做着一件事。所以古人在诗中用蚕比喻爱情。我也由此想到徐冰每次做作品的辛苦,就像蚕一样。徐冰客气地说,他没那么崇高。

六、回到毛泽东?

尽管徐冰自己认为,他的《天书》和《鬼打墙》反映了他对八十年代"文化热"的厌倦。但如前所指,它们仍然是八十年代知识分子文化的一部分。八十年代的中国是处在改革开放后,但仍没有进入以经济为基础的全球化系统,所以它仍是一个"自足地进行现代化"的社会。没有物质主义和商业价值的干扰,中国的精英艺术遂能在理想主义的气氛中实验和发展。那时的艺术功能问题,对于精英文化和前卫艺术而言,不是问题,因为知识分子坚信其文化既可以干预政治,也可以启蒙大众。徐冰的艺术在当时是以怀疑主义的态度出现的;相反,八十年代占主流的前卫艺术思潮是理性与非理性混杂在一起的人文主义热情。这种思潮强调艺术为社会服务,颇有传统的"文以载道"的意味。所以徐冰的《天书》在一些前卫艺术家的眼中,是出世的、重自我修炼的、学院式的前卫,

是儒雅和"绘画绣花"式的艺术,不适应革命的需要。革命需要呐喊而非细细品味。但是,一些深谙徐冰作品的解构与颠覆之三昧的保守批评家,还是能一针见血地指出徐冰作品的"反动"要害,[27]它是"鬼打墙",是在"挖社会主义和传统的墙角"。

徐冰带着这种背景到了美国,并以他在中国创作的作品震撼了西方人的心。他在威斯康星大学美术馆的展览是他在美国的首次亮相。[28]然而,他的不断成功却使他对西方当代艺术产生了失望,他认为展览馆里的大多数作品是无聊的。"当代艺术处在一种自欺欺人的谎言中,所谓装置、现成品、观念艺术讲究尽可能取消视觉及审美成分。""艺术家想摆脱装饰工匠的身份,冒充哲学家,处在两不是的窘境中。"[29]表面上看,这种态度似乎与八十年代他创作《天书》时已大不一样,但实质是一样的,《天书》宣称了对精英知识分子启蒙大众的信心与方式的怀疑。而徐冰对西方当代艺术的批评也是对西方当代艺术的知识分子化和哲学化倾向的逆反。二者的批评对象都是精英文化的代表,但尴尬的是,徐冰本人也应算是知识分子,而且他的成功和被接受也是在这一系统中发生的。况且,如前所述,西方精英文化与实用文化的分离、专家的自言自语现象已由来已久。恐怕暂时是改变不了的。但是,这种尴尬却恰恰是一种思想价值所在,即它是一种自我批判。

近年来,在中文的刊物中,相继出现了这种批判西方当代艺术困境的文章,比如,最早出现的是《二十一世纪》上金观涛、司徒立和高行健等人的文章,[30]继而大陆的黄专编辑的《画廊》发表了几篇文章呼应《二十一世纪》。[31]最后,《美术》杂志也转发了这些批判。当冯博一与徐冰的对话发表在《美术研究》以后,[32]陈丹青又发文指出徐冰的虚伪,意指徐冰是既得利益者。[33]但是,大多数的批判是站在西方写实主义及其"公众性"的角度去批判西方当代艺术的。比如,金观涛、司徒立认为只有回到某种现实主义的视觉形式去,比如贾科梅蒂的艺术,才会重归艺术的"公众性"。

[27] 杨成寅:《对新潮美术理论的思考》,《文艺报》,1990年6月2日。

[28] 展览叫作《徐冰的三个装置》(Three Installations By Xu Bing),包括《五个复数系列》《天书》和《鬼打墙》。迄今为止,这个展览仍是徐冰里程碑式的展览。批评家 Britta Erickson 为展览画册撰写的文章《徐冰的艺术作品的过程与意义》(Process and Meaning in the Art of Xu Bing),仍然是有关徐冰艺术的经典评论之一。见 Elvehjim Museum of Art, *Three Installation By Xu Bing*, Madison: Univerdity of Wisconsin, 1992.

[29] 冯一博:《当代艺术系统出了什么问题——艺术家徐冰访谈录》,《美术研究》,1997年,第1期。

[30] 高行健:《当代艺术向何方去?》,司徒立、金观涛:《当代艺术的危机——公共性之丧失》,《二十一世纪》,总22期,1994年4月号。

[31] 冯博一:《当代艺术系统出了什么问题——艺术家徐冰访谈录》,《美术研究》,1997年,第1期;华天雪:《笔墨当随时代——徐冰访谈》,《美术观察》,1999年,第11期。

[32] 同上。

[33] 刘骁纯:《寻找非架上艺术的"真"——从陈丹青对徐冰的批评谈起》,《美术观察》,2000年,第4期。

这些批判的局限性，首先在于其陈旧的视觉观念，如果只有现实主义是最具公众性的，那么我们怎么解释原始人或现代部落文化中的抽象艺术和图腾？难道它们不是公众艺术吗？所以，公众性总是具体的、有所指的。在不同的时代和不同的文化区域，公众性艺术的面目和样式也是不一样的。偏于写实的绘画长时间曾是服务宫廷与贵族的艺术形式，它们并没有公众性。第二个局限性是，这些批判大多是基于我们中国人所理解的"公众性"，即"大众性"。他们不理解西方的现代性与中国的现代性，从一开始就不一样，中国的现代主义意识从它诞生起就具有拥抱大众性；相反，二十世纪初占主流的文学、艺术流派和文学艺术家大都是呼吁"文学艺术为大众和为人生服务"的。毛泽东之所以能掀起无产阶级"文化大革命"绝非偶然，它与二十世纪上半世纪的艺术、文化主流是一脉相承的。中国二十世纪的艺术，人、社会、艺术是同体的。就像蔡元培认为的那样，艺术可以像宗教一样。然而，西方的现代性从一开始即是分裂的，宗教、道德和艺术从启蒙运动开始就走向各自独立，并由各个领域的专家各司其职。[34] 美学独立于社会，因此造成西方现代艺术走向象牙之塔。杜尚对这个系统进行了第一次极端的批判，但他绝没有使艺术走向公众的意愿，相反，艺术走向了哲学。像约瑟夫·科苏斯所说的，"杜尚以后的所有艺术都是观念艺术"。但是，杜尚的思想却为后来的观念艺术，后现代主义的反原创性、反作者中心和反体制的又一次自我批判，提供了方法论。然而，后现代主义有关大众文化（Popular Culture）的倡导，并非是使高级艺术彻底好莱坞化和实用化，而只是另一个层次的观念艺术而已。

二十世纪以来，西方人总是在批判他们自己的危机，相反，中国的艺术家和批评家却很少批评中国当代艺术的危机，似乎危机都是人家的，与己无关。此外，他们在批判西方时，却同时完全割断了自己与自己的历史的联系，似乎忘掉了传统中国画的极端精英化和自我表现性。同时，自己的新传统——大众艺术，又走向了另一个极端，极端集体化和实用化。

[34] 马克斯·韦伯（Max Weber）将此称为西方现代文明的"理性主义"（Rationalization）。有关这一课题的研究，见 Peter Burger, *The Decline of Modernism*, trans by Nicholas Walker, Pennsylvania: The Pennsylvania State University Press,1992. Perter Burger 的另一关于西方现代艺术的体制批判与自我批判的研究，见 *The Theory of Avant-Garde*, Minioppoilis: University of Minisoda Press, 1993.

几乎所有的中国当代艺术家,至少从徐冰一代及徐冰往上的一代人,先天地带有这两个文化遗产的深刻影响,所以真正的有效批判必须得站在历史的和跨文化的角度出发,从自己出发,从实践出发。

当代艺术仍然生存在杜尚的阴影中。这正是徐冰感到悲哀和无能为力的,于是徐冰举起了另一个极端的旗——毛泽东的"艺术为人民",去批判当代艺术。真正地回到毛泽东时代其实是不可能的,毛泽东的"艺术为人民"的理论核心,不仅仅是艺术创作要为大众(大多数的工农大众),而且要为他们理解和喜闻乐见,更重要的是,艺术家本人要首先成为革命大众的一员。只有这样,他的艺术才真正能为人民所理解。在西方,甚至在今日的中国,中产阶级越来越成为占主导的大众,这与毛泽东的大众观念已相距甚远。当代艺术家的身份更是为艺术体制本身所决定的,所以,在现实中回到毛泽东时代是不可能的。但"文化大革命"的造反精神以及徐冰这一代人在早年下乡的"草根"生活所获得的生活经验与感情,均使徐冰永远在心底里存有对错误权威的逆反心理。但是作为艺术家,徐冰对当代艺术的批判与其说是理论的,不如说是实践的。理论的批判永远是苍白的。前面提到的近年对西方当代艺术困境的批判之所以是苍白的,是因为他们不是从系统内或站在系统内去进行自我批判。于是,一种奇怪的现象出现了。

正是从这一角度,我发现了徐冰的批评的价值性。第一,由于西方当代艺术仍是主导力量,所以徐冰领悟到对当代艺术的真正批判必须在系统内展开。你要想知道李子的味道,就得亲自去尝。所以,他与陈丹青、司徒立等的出发点不同。或者是局外人。第二,徐冰将"为人民服务"看作是美学方法论而非社会学的工具。第三,徐冰懂得如何将传统文人文化转化为他自己的财富。更重要的是,徐冰努力寻找一条实践的批判之路,而非理论的抽象批判。在艺术的批判与变革中,理论永远是苍白的,所以"破字当头,立在其中"。同时,还需"活学活用",凡有用的,无

论传统与现代、中国与西方，都不妨拿来一用。

具体而言，徐冰在方法策略上，一手举起毛泽东的口号，另一手抓住中国传统文人文化的技巧，并将它们与西方当代艺术的自由形式自然地融为一体。在具体的艺术观念上，表现为：第一，以手工劳动反对当代艺术的哲学化；第二，以看图识字式的涂鸦反对文人艺术的自我表现；第三，以通俗易懂的视觉美反对无限度的哲学化。我们可以从徐冰近期创作的一系列多种面目的作品中，看到这些策略观念。他用英文书法将几个字写在为纽约现代博物馆制作的旗子上，挂在博物馆的进口处，它具有反体制的意味，不像七十年代以来，西方观念艺术家，如汉斯·哈克（Hans Haacke）等人将博物馆本身、策划人和收藏品作为媒介材料来激烈地批判艺术体制化，它更多地显示为一种口号。

他将博物馆变为教室，使西方观众学习如何写英文书法，传统的高级文人艺术变为普及文化的实用工具。

他在《读风景》中将传统文人画的抽象表现、西方艺术的写实再现、观念艺术的文字陈述，以当代装置形式合为一体。更重要的是，创作出观众喜闻乐见的、可亲近的儿童艺术形式。

他在北卡罗来纳为杜克大学所做的有关烟草的展览中，自制一些精美的烟盒和卷烟，印上他的英文书法作为品牌。将一支与《清明上河图卷》同样长的纸烟卷，横放在一幅《清明上河图》的复制卷上，烟卷燃烧后留下的痕迹横贯《清明上河图》。

所有这些都显得远较《天书》和《鬼打墙》等早期作品更轻松，突出了寓教于乐的传统（及毛泽东的）美学功能论。甚至他还在一次展览中，为尼泊尔的小学教育集资。

所以，徐冰对当代艺术的厌倦并没有使他感到疲倦，我仍然看到他像蚕一样一丝不苟地不停创作出一件接一件的作品。他对当代艺术的批判也没有使他只破不立，相反，他试图以作品去述说他的批判，以视觉形象去融化他的哲学。以实实在在的手工劳动去展示他的艺术观念。

于是，我发现徐冰似乎正有意无意地反省和运用了中国传统的书画同体或形神兼备的传统，他仍保持着上山下乡的踏实的干活状态，同时总是提醒自己回到了毛泽东时代，与群众打成一片的交流状态。

徐冰：艺术作为一种思考模式

约翰·芮克曼（John Rajchman）

[1] 此文是作者为台北市立美术馆2014年举办的《徐冰：台北回顾展》所撰写的文章，文中所言"回顾展"即是指此展。根据中国大陆的译名习惯，此次出版修改了文中个别人名和地名的中文译名。——编者注

[2] 徐冰：《那时想什么，怎么想》，《徐冰：台北回顾展》，台北：台北市立美术馆，2014。

[3] 徐冰：《给年轻艺术家的信》，《徐冰：台北回顾展》，台北：台北市立美术馆，2014。

[4] "Trans-boundary Experiences: A Conversation between Xu Bing and Nick Kaldis," *Yishu* 5, no. 2 (June 2007), pp.76—93.（引文依作者提供的英文稿翻译。——译者注）

我们应该如何看待徐冰的创作——尤其是他现在、今日、此刻，以及这一当口的发展？他的创作是哪些历史条件下的产物？涉及的观看方式或知性范畴有哪些？这些都是此次"回顾展"提出的问题。展出的不单单是中国艺术，也是当代艺术最精彩绝伦的一批作品。上述这些问题，也是徐冰借此机遇给自己的提问。针对回顾展对他的意义，他的感言结语如下："我们传统中有价值的部分，在今天必须被启动才能生效，这是我希望人们从这个展览中看到的。"[2]

但是，观念的启动所指为何，艺术又扮演何种角色？此一问题的核心，就在于徐冰所指的"思考模式"。艺术家独具异禀，艺术一直都是其"思考模式"物质化的过程。"好的艺术家是思想型的人，又是善于将思想转化为艺术语言的人。"[3] 或者，如他2006年所言："你的整个职业——跟你作品有关的任何或所有一切——都有实际的潜在价值，因为你全部的艺术都指向一种新的思考模式。在特定作品内建的元件当中，你是找不到它的；新的思考模式是借由艺术的整体过程，才得以显现。举安迪·沃霍尔的创作为例……"[4]

最终，真正重要的——以及沃霍尔为何持续让我们感兴趣的原因——乃是基于一种"生活方式、他思考事情的方式、他的艺术'形式'，以及他

创作的方法"。⁵

但是，徐冰自己的"思考模式"又是什么？而这样的思考模式，以及让他的思考模式得以显现的"艺术的整体过程"，又有何与众不同之处？就思考艺术和艺术史的习惯来说，徐冰有很多方面是放不进我们常见的这张地图的，而且，往往是相当刻意的。有些时候，他的作品像在说一件事，等到就近细察，却指向另一件事，如同经过盘算的一出游戏，似是而非且幽默。这跟今日当代艺术更广泛揭櫫的许多新问题，其实是相对应的。在某种意义上，也许可以说，徐冰的作品正好位于这个辐辏的中心点上，而且，他从一个特殊的角度出发，为作品赋予物质性时，其思考模式折射了这些仍然开放未决的问题。面对艺术在二十一世纪的困局及可能性，徐冰之作的确可以看成一种中国式的譬喻。所以，首要在于了解，徐冰创作与我们惯性的思考方式，究竟有哪些"不"相称之处？据此，其所揭露的"艺术的整体过程"，也可以看成是对此谜题的开展及推敲。

一

首先，艺术的"思考模式"到底是什么？确信的是，它肯定不是我们（译者按：指西方）惯称的"观念艺术"。对比于我们对观念艺术的诸多看法，徐冰作品既不是"反美学"，也非"去技巧性"，更不是"去物质性"。他作品的核心问题，涉及书写、文字、印刷、书等；从很多方面来看，他反而是将我们带回现代艺术当中，自马拉美系谱（Mallarméan lineage）以降，已知的一整个系列的问题——具象诗（concrete poetry）、文本性（textuality）、语言、书写（écriture）等。仿佛徐冰是从一个全新的观点，回应了关于书写和思考之类的问题，既中国且当代。

早在《天书》这样一件富于盛名的"非书"之作当中，我们已能看出端倪。绝非"去技术性"之作，它涵括冗长而巨细靡遗的劳力付出，从作

5 同注释4。

品的结果很容易看出。确实如此，徐冰所有的作品一律要求精准到位的劳动，不单单取材自中国传统的根源，也撷取他在中央美院习得的现代或西方渊源。在中央美院期间，他学习素描、速写和写实主义绘画技巧；此时的西方，观念艺术的"去技巧"潮流正酣，艺术家正在抛弃这些技巧。但是，绝非"反美学"，《天书》之所以美，不只在于那些如实再制的细致中文古字体，或是作为可供沉思的"书卷"空间。作品的技巧看似运用了精致的旧印刷物，实则是如法印制，将其植入这一悉心建构的思维空间，并导入了一项原先没有的顽抗元素：一个带着似是而非，甚至暴力式幽默的新游戏，因为里头的字符其实读不出意思。[6] 换句话说，这件作品之所以"美"，并不在于可复制的风格或形象，而是奇特、怪异的思想之形经过物质化的过程之后，激励我们思考，无论我们是什么人或打哪儿来。这是我们第一眼还看不清楚的，唯有当我们进到这个邀请我们一起游玩的令人傻眼、无厘头的游戏之后，才"可能"了解。

因此，《天书》离"去物质性"的事实甚远。相反地，它使用了或许过时，然却富于美感的材料，为当代的一种思考模式赋予物质形体。徐冰其实是一位非常注重材质的艺术家，不管老的、新的、工业和工业之前的、典籍和非典籍的材质皆然；的确，有些作品或计划直接关乎特定材质，譬如《烟草计划》与《何处惹尘埃》。[7] 相对地，他使用材料的方式并不符合我们平常所听到的关于"媒材"（物质基底）或"媒介"（用以复制的技术工具）的事迹。如此，徐冰作品在我们看来，也许很"当代"，因为用了多种不同的媒材和技术媒介——包括装置、行为演出、公共艺术、动画等——但却不是出于一种"后媒材"（post-medium）或"跨媒介"（inter-media）的精神而创作的。反过来说，他的每件作品、每项计划，改造了材质与格式，为了因应他思考模式当中，最让他耿耿于怀的核心所在，同时，不屈不挠地追索语言、书写、书等相关问题。的确，就《天书》而言，徐冰可以说发明了一种新型的典籍装置艺术，涉及参与的形式，而且跟是否具有识读能力的问题紧密连接在一起。

[6] 徐冰自己是这么说的："你说《天书》很美。我想那是应作品的需要而生的——确实是有这么一种需求。这件作品美是因为观念，是它造就了这件具有庙堂氛围的作品，因为我想要的是一种无所不在的重力感和尊崇感，但在同时，我的意图却是讽喻我们所用的语言和文字。也许就是因为这两项元素并存，或是这样的矛盾，造成了你所说的美感。"（引文依作者提供的英文稿翻译——译者注）引自 Towards a Universal Language: Andre Solomon Interviews Xu Bing interviews Xu Bing, in Xu Bing (Albion, 2011), p.49.

[7] 类似普鲁斯特（Quasi-Proustian）的做法，在《烟草计划》——或是《何处惹尘埃》作为另一种案例——当中，材质被视为体现某一特殊"世界"之物，浓缩了一段如胶囊般的特定历史，譬如，幽默地在中国香烟上覆以《毛主席语录》，或是以另一种方式影射他父亲的癌症。但是，不像巴黎在二十世纪之交已是阶层高度分化的社会，《烟草计划》属于一个更大的全球世界，其本质在作品中也被幽默地予以揭露。从很多方面来看，此一创作计划跟艺术及知识本身所属的更大的"全球化"故事是平行对比的，包括：这个计划从杜克大学本身的创立开始说起；之后，找到一种方式，先是到上海巡回展出；之后，回到弗吉尼亚州，转而因应新的烟草和艺术赞助者。至于《何处惹尘埃》，徐冰改编了一个古老的问题，使之因应这个再当代不过的新"世界"，并将其压缩在"9·11"事件之后，他从纽约世贸中心一带收集得来的尘灰胶囊之中。

后来，在一系列被称为《背后的故事》作品里，徐冰用了地方性与尚未工业化的物质，譬如树枝，将其再制成以灯箱展示的古典绘画。此举让人得见：我们可以在前后绕行，看到作品是如何完成的。然而，相较于现代主义者对"如实的错觉"（illusionist-literal）根深蒂固的想法，徐冰此作的观念并不相像。因为他的目标不是为了描绘或再现，而是运用新的手段，摹制前人的作品，使其能够吸引非中文人士的目光；而且，此作能在全球当代艺术起作用，关键就在他别具一格的做法，亦即以光取代传统的用墨——好比艺术家再也不需要用墨，也能创作出"水墨画"。《天书》也是一样，形象本身并非重点；重要的是，看起来像什么跟实际做了什么之间，出现了不协调的情况；因此，才有这样一个思考游戏，邀我们一同参与。

更广义地说，从现代主义这个我们再熟悉不过的故事，以及抽象艺术所扮演的角色来看，徐冰这些游戏根本就格格不入。打从一开始，徐冰就立定主意，针对形式的问题，展开一场积极的实验；不过，他的"形式主义"跟我们的"现代主义"无关，他将人物和故事的再现，还原到物质本身，此种手段在现代主义当中，绝无立足之地。确实如此，徐冰的作品一点也不抽象；然而，也不全然写实。正好相反，比起他所处的那个唯苏派写实主义是从、言必称其教条的时代，徐冰的形式实验堪称一种背离。以此而论，徐冰跟里希特（Richter）和波尔克（Polke）并无不同；后面这两位都受社会主义写实主义的训练，他们对于在杜塞尔多夫见到的"资本主义写实主义"，也都幽默以对。但是，就苏派的影响来说，徐冰的时空则有不同，中国还据此导出了一些新的形式。如果说，徐冰对社会主义存有信仰，对毛泽东"艺术为人民服务"的信条仍有期待，那不是拜官方写实主义之赐，而是得自同时代艺术家如何据此传承而创作的经验。换言之，他维护的不是社会主义里的写实主义，而是一种艺术上的理念：他在进行形式实验的同时，也以"人民"为诉求对象。因此，尽管他的作品深奥，让人疑惑，激起很多观念，却也明显受到欢迎；一

般人不需学富五车,也能有所领略。徐冰的确是将自己设想为一个"具有社会主义基因的中国艺术家",即使或尤其到了今日,资本主义已经到了失控之时。在他看来,毛泽东"在保存文字的同时,进行了改革,并还给人民"。至少,在毛泽东身后,还继续起美学上的作用——而非英雄式的写实主义——这也是为什么我们不拿徐冰跟抽象艺术作对照,因为无关紧要。徐冰作品不但采取了这种既非现代主义也非抽象艺术的形式,同时,与我们在俄罗斯所见的、以美学政治为核心的苏维埃前卫往事,也渐行渐远。要说他的作品"前卫",也不是我们习惯上所了解的意思;在这个问题上,放在毛泽东路线下的中国来看,恐怕实际也有很多争辩。果真如此,有别于我们用"战后艺术"来归纳的新前卫,中国艺术的历法差异很大,1949年、1976年和1989年这几个年份的意义更为重大,而不是1945年这一年。

二

关于前卫这个问题,我们来看看,徐冰是怎么思考自己的创作过程中,最受误解的那部分。二十世纪九十年代期间,他在纽约的柯柏联盟学院(Cooper Union)看到一件博伊斯谈论"社会雕塑"的录像。跟那件作品差不多同时,徐冰被分配到中国的农村公社插队;此时,他个人的思考模式已经成形。看完录像,他蓦然意识到从前在农村的经验,是多么的"当代":"在纽约有人问我:'你来自这么保守的国家,怎么搞这么前卫的东西?'(大部分时间他们弄不懂你思维的来路)我说:'你们是博伊斯教出来的,我是毛泽东教出来的。博比起毛,可是小巫见大巫了。'"[8]

如果说,徐冰的思考模式无法在欧美及中国官方或固有的叙事当中,占有固定或确切的位置,部分的原因即在于,其思考模式体现了毛泽东遗绪特有的观点,而且,也能在他同代人的创作中发现。倘若"从毛泽东的思想方法中,我们获得了变异又不失精髓的、传统智慧的方法",那么,

[8] 徐冰:《愚昧作为一种养料》,北岛、李陀主编,《七十年代》,香港:牛津大学出版社,2008。

徐冰据此所创作的书写、语言和书，也充满了一种尴尬（awkwardness），以及社会主义的使命感。

如他所说，"我这代人没有受过什么像样的教育，这让我与文化之间，总有一种进不去又出不来之感，这种尴尬反映在我的艺术中。作品中我爱使用文字，给人浓重的书卷感，这完全是'业余文化爱好者'的表现。我的字与正常文字的功用正相反，是带着病毒的字形档，起着阻截思维的作用，属'捣乱'的文字。进不去就嫉妒，就挑衅。这点让有些人看出来了，说我的作品'让知识分子不舒服'"。[9]

在徐冰作品给人的较大疑惑当中，有两个显著的特征，恰恰凸显并反映了上述的尴尬成分。一方面，"制造麻烦"的印刷字引发了一场开放，但却没有沟通作用的思想游戏；另一方面，其中带着一种深沉而吊诡的中国式幽默，潜伏在印刷字的背后，同时，跟思考的方式有关。确实如此，徐冰所有的作品都透着一股幽默感，而且，跟他的思考模式分不开。相较于我们所处的这个看似山穷水尽、一切终结的后现代，挪用主义者"仿前人之风"的"反讽"比比皆是，徐式幽默的源头其实大不相同。再者，其幽默跟达达或超现实主义者所使用的视觉双关语或悖论也不一样。因为这些形式所表达的幽默，全部都既直接又招摇。相对地，诚如我们已经见到的，徐冰的幽默往往不只在形象（image）上做挑衅，还针对其格式（format）而发。例如，他把"制造麻烦"的印刷字称作"方块字书法"，提供了毛泽东主义推行识字运动的联想，实际却是以不懂中文的英美语系观众作为传授对象。针对这件作品，他说道："我喜欢这个格式，因为它给人一种认真和幽默的感觉……最大的矛盾在于字的外观和内容之间。它让你觉得熟悉又不熟悉，可是你搞不清楚究竟怎么回事，它吸引你进入并阅读。如此，它刺激并挑战你的思维。"[10]

倘若因此，"人们认为我很严肃，但是，当他们看我作品时，又觉得幽默"，

[9] 徐冰：《我是什么样的艺术家》，参见《徐冰：台北回顾展》（台北：台北市立美术馆，2014）中艺术家自述《那时想什么，怎么想》。

[10] Xu Bing, "Remarks", in *Shu: Reinventing Books in Contemporary Chinese Art*, eds. Wu Hung and Peggy Wang, New York: China Institute, 2006.（引文依作者提供的英文稿翻译。——译者注）

那是由于观者无法在第一眼就"看"到这份幽默。不像阅读一幅图画或一个句子那样，观者得先进入作品所提供的游戏之中，乍看觉得熟悉又不熟悉，既通俗也隐晦。在方块字书法里，我们强烈感到这样的幽默：不只从书法教室的"教具"可以看出，徐冰本人以此书法所做的应用亦然，譬如他在纽约现代美术馆外的布旗上，以方块字体写下"艺术为人民"（Art for the People）的宣示。在这样的公共角色上，他的幽默也可以从另一方面看到。他把由建筑废料组成的巨型汉代凤凰雕塑，装置在北京新金融中心的核心地带，夜间则化身为美丽的星宿。然而，不幸的是，随着2008年发生金融危机，该案的客户后来失去幽默感，背弃了原定计划。另一方面，《地书》的幽默则是建立在一种对于普世语言的古老梦想，期许通过今日在机场和电脑上所见的图识符号，据此组合为一种以象征性的图形所构成的小说，记述一个人高度制式化的生活实况。

即使所有这些案例所见的幽默，都以很当代的处境或状态为对象，对徐冰而言，却都根源于中国古人的机锋与智慧："我作品里头的幽默，有很大一部分是跟中国人的思考方式有关。方法非常间接……也是一种想要分散你的注意力、声东击西的做法……其中带着以时间作为隐喻的观点——表面上，你说的是某一个时代，实际指的却是另一个时代。"[11] 徐冰的幽默的确带着时间的面向——他使用文字，但不是为了认知，也不将其视为沟通的手段，而是看成一种思考的方法，为的是因应当代，达到"借此喻彼"的作用。围绕书、形象和文字的问题，徐冰的幽默不发一语，然却令人不安，的确是从一开始就带有时间性；仿佛他永远不合时宜，从来就没跟上对的时空环境："我这代人跟书的关系一直都不正常。该我们读书识字的阶段，无书可读。等到我们已经没有能力阅读，周遭却又到处都是书。"再如，"到了我可以读懂的时候，又正是不允许随便读书的时期……'文革'结束后，我从农村回到城里。我利用父母的工作之便，在图书馆的书库中大量翻看各种书籍。读多了，思想反倒不清楚了，倒觉得自己丢失了什么。就像是一个饥饿的人，一下子又吃得

[11] "Towards a Universal Language: Andre Soloman interviews Xu Bing", in *Xu Bing* (Albion, 2011), pp.44—53.（引文依作者提供的英文稿翻译。——译者注）

太多,反倒不舒服了,厌烦了。这种与书不正常的关系是我这个人特有的。"¹²

12
Xu Bing, "Remarks," in *Shu*, op. cit.

跟随在学术界工作的父亲母亲,徐冰在北京大学的校园中长大。经历"文革"之后,他们原来那个无可取代的世界一去不复返。因此,在其知识或学习的"空间"里,此一暂时性的流离失所对徐冰的思想有所影响。尤其是,幽默成为一项有力的武装,让他能够存活下来,也为他的机锋提供特别的锐利度——面对"启蒙"这件事情,他只能采取一种"愚昧"和不沟通的方式,以幽默处之。在《天书》当中,观者仿佛进入一个奇怪的庙堂,眼见尽是精彩的古字符,虽然人人都看得见,却没有人能够读懂;如此,单单通过一种将无沟通作用的字体视为如病毒般的手段,观者已经跟思考的普遍性或"平等性"有了幽默的邂逅。

接不上既有或体制空间的学习,应运而生的机锋,稍后也在徐冰二十世纪九十年代旅居海外期间,于纽约找到了新的角色。连同其他一些中国当代艺术家,他陷入了一个自己宛若隐形人的大环境之中。然而,就在同时,也是那几年当中,一种以"全球艺术"之名出现的新概念,正在西方崛起;而这批躬逢其盛的中国艺术家,正好找到了一个全新且令人印象深刻的角色。如此,在纽约东村,在自己的作品和拥抱新的全球艺术之间,他们一同度过了一段受断裂煎熬的时光。尽管这么说,"中国当代艺术"看起来经常是很"西方"的,甚至源于此,但实际上,其养分的来源却是相当原生的、强烈的,不但极为中国,而且都是同一暴力经验下的产物。也因此,中国当代艺术转译了一种非常不同的时间感,而不只是后殖民理论家所说的"延迟"(belatedness)或"另类现代性"(other modernities)的概念。相反地,它是特定时空下的艺术;当时,"文革"已经结束,过往的时代,古代和现代皆然,都在蓦然之间混为一团、崩解、脱序,形成一个强大而炽烈的实验运动,同时在美院的内外进行。如果说,徐冰迁离中国之后,他的幽默还能获得如此广大的当代观众的青睐,也

许就是因为我们如今也都生活在这样一个断裂的多重时空,或所谓的"当代"之中,跟当今所有"中国艺术家"的情境没有两样。

三

此次回顾展探讨的徐冰创作的故事,也可以这么解读:这一孕生自"文革"、带着原创性的"思考模式",不单单是新的或当代的,同时,也展现了显著的全球性;不但如此,徐冰返回中央美院任教之后,会如何重塑他的思考模式,以因应二十一世纪中国更重大的新实验,也都是故事的一部分。所以,这也是一个关于流徙与回归的故事。然而,这不单纯只是放逐或"游牧"的课题而已;相反地,故事的内容还在于,如何改编并转化书写与书的核心问题,使其得以因应新的全球化处境。离乡背井的艺术家们,往往食古不化,紧紧守着昔日旧风不放,对比他们,徐冰试着重新调整他的思考模式,借以因应自己所处的新语境,以及那些不懂中文,对中国略知一二,而且不外就是冷战或异国情调之类的陈腔滥调。尽管他最终在布鲁克林建立了工作室(或"基地"),却压根没想过沿用战后那些伟大的欧洲艺术家或导师的方式,调适自己成为纽约艺术世界的一分子。和战后那些欧洲艺术家的"旅居理论"(travelling theory)不同,他发明了一种行旅式的"思考模式",很有弹性地去各地创作,针对各种不同的观众进行发表,不仅仅在美国,也在非洲,以及巴西或新加坡等地,在过程中提出新的问题。

于是乎,借内在去颠覆外在表象的游戏得以移植,延伸到这些新的情境当中。不再局限于"单一语言",甚至"同文"(方块字书法其实是幽默地结合两种不同的书写系统),它们找到了新的观众——针对的"人"不再是"同一国族",或"同一文明",而更像是"破中文"经过移花接木之后,跟全球性的"破英文"结为一体。通过"制造麻烦"的字形所造成的麻烦,以及它们所带的病毒,徐冰开启了新的角色。不自知而取得

令人怪哉的平等,这样的艺术成了"超国族"(transnational)。从思想和交流的范畴来看,徐冰仿佛针对其"普遍性"提出质疑,因为再也无法将其定位或局限在任何一种语言疆界之内。相反地,正是基于个人用于言说的语言断裂,或是养成个人观看和思考习性的体制瓦解,"超国族"才得以衍生。不同的语言或文明对峙之时,出现了误解或错读,徐冰以此作为起点。暴露这类的错读,当成玩笑操作,徐冰用自己的思考模式推展出了新的方向。他的新文字游戏,不再安于既有的国族语言,而且,无法简化为超越国族的"人文"象征系统,类似于一种普遍的"世界语"(Esperanto)。那么,就从《一个转换案例的研究》当中的猪谈起,应有尽有的动物(蚕、猫熊、斑马等)进到了徐冰的戏码里头,令人莞尔地揭穿了我们过度自诩的语言极限;伪装的动物也能将此一角色扮演得很好,亦如《鸟飞了》(*The Living Word*)的鸟飞离了人所赋予的文字定义,扬长而去。(稍后,也在《汉字的性格》营造譬喻,或是以另外一种方式,在《凤凰》里再次得见。)同时,在"超国族"的作品里,譬如《木林森计划》,徐冰跨越了地区性的儿童和自己的图画,划出了一块素朴且未经教化的艺术区块。很快地,我们就会发现,"方块字"这一类的"全球性"字形,在辨识或掌握上,反而要容易许多——受教育程度"越是"不高,反而玩得更加入戏。

徐冰的历程共有几个阶段。首先是,截至1989年,当代艺术的实验被迫暂时休止。之后,他在美国有了新的开始;35岁的他,从各方面来看,已经是一个功成名就或成熟的艺术家,却在突然之间,变成一个"文盲",面对一种他以前并不认识的语言和文字书写。最后,随着他的实践越来越全球化,他回到中国,回到了中央美院。由此,我们得见他独特的思考模式如何扩张与延伸。实际上,徐冰的艺术故事并非依照渐进或线性的轨迹开展,旧时已逝的不确定性,乃至于种种应计划而生的一时顿悟,更让他的创作跌宕起伏。因此,面对这次回顾展大致的编年顺序(连带一同搭配的导览书),观者可以用这样的心思"走进去"。

针对徐冰在中国最初的阶段或是风格的形成期,这次的回顾展提供了很丰富的文献记录,包括他在中央美院硕士毕业展发表的令人惊艳的版画,以及在此之前的一些笔记本、速写、素描。这些作品以一种看起来像是历劫归来的生动模式留存下来,让人一同经历他本人所处的那个令人忧惧的大环境。在令人动容的一篇名为《愚昧作为一种养料》文章当中,徐冰回望那时的环境,尤其是他在河北公社的时光。当时,他"下乡",住在猪场,画素描,以地方上一份名为《烂漫山花》的手工油印刊物,进行版画实验——"我的全部兴趣就在于'字体'"。这位受北大校园滋养的"小徐",很快得到了地方上的肯定;就在那里,他稍早已经具备的才华开始显著成形。那个时候,山上有一片杏树林,他每天带着画箱和书本前去——能读的唯有一本《毛泽东选集》——据徐冰所言,那是他"最早的一次有效的艺术'理论'学习和艺术理想的建立"。毛泽东针对当时文艺环境所提出的"百花齐放、百家争鸣"的方针,使他"第一次感觉到艺术事业的胸襟,以及其中崇高和明亮的道理"。[13]

那个当下成为他思考模式成形的一个戏剧性开端。直到被中央美院版画系录取,他还继续发展,而且,是以美院以外那个非比寻常的大环境,作为"学习"的依据。但是,那段滋养他、让他的艺术得以成形的"愚昧的历史",并未就此结束。等到毛泽东逝世之后,许多艺术家走出学院,进入街头——星星画会、无名画会、四月影会,以及北岛的新诗和他创办的《今天》诗刊等,都是这类例子。徐冰也在这些美学运动中,继续为他所谓的"愚昧"取得新意义。徐冰当时在中央美院创作版画和素描,并未加入这些新生代艺术家发起的运动;然而,他说他对这些人,以及他们所带动的新可能,深感兴趣。相较于他们体现了独特而当代的新鲜空气,他当时还不怎么"开窍"。他个人的觉悟来得较晚,还是通过他成长背景的中断,而成就了一段奇特的"愚昧"历程。事实上,因为愧疚和创伤所致,从小跟他一起长大的那些"北大子弟",都不敢走近"民主墙":"我的同学中不是缺爹的就是缺妈的,或者就是姐姐成了神经病的……

[13] 徐冰:《愚昧作为一种养料》,北岛、李陀主编,《七十年代》,北京:生活·读书·新知三联书店,2009,第13—30页;香港:牛津大学出版社,2009,第1—19页。

这些同学后来出国的多……有两个是爸爸自杀的，另两个的大姐至今还在精神病院。"[14] 这些知识精英的子女都参与了毛泽东那个"史无前例的试验"；于是，造就了一整个时代的人，不管做什么或走到哪里，他们共享了艺术观和思考方式。问题也在于此：在艺术和思考当中，"这有用的部分裹着一层让人反感甚至憎恨的东西"，应该如何去解决？[15]

我们可以从这个戏剧性的故事脉络，去理解徐冰早期的作品。包括他针对版画所写的精辟论文；当中，受到安迪·沃霍尔影响，他试着创造出超越"现代"木刻的"当代"形式。受到沃霍尔以"肯尼迪之死"为题所创作的黑白版画启发，[16] 徐冰面对版画的"独特性和复数性"问题，以中国作为语境，使用中国媒介，回溯到一段更早的历史，而不局限于战后美国的商品化图像。譬如"康宝"（Campbell）浓汤罐头、"光亮"（Brillo）肥皂箱、玛丽莲·梦露的明星脸，等等。探讨版画和土地的关系，将历史推回宋代，就像他稍后以《文字写生》系列所做的实践，把木刻版看成一块块农地，形象解放之后，他接着又重新构图，形成一种抽象的图案。同时，虽然在中央美院接受徐悲鸿学生们的指导，[17] 徐冰却开始与主流的写实主义分道扬镳，代之而起的是新的问题意识："我们讲写实，但在美院画了一阵子后，我发现很少有人真正达到了写'实'。"[18] 在大规模以红军英雄作为鲜明场景的主流当中，徐冰转向黑白版画和素描。他在小尺寸的画面上速写，不再以"群众"为诉求，但仍有意识地实践"艺术为人民"的想法。心存此念，他邂逅了当时在学院外部兴起的实验风气。结果，他自己默默展开了一个新的计划——《天书》。从许多方面看，《天书》已是他早期的一件大师之作，后来随他旅居海外，就此引来迥然不同的注意。相较之下，稍早在 1989 年，此作于北京的"中国现代艺术展"展出，但时运不济。在那次的展览当中，《天书》被扣上帽子，将它列为"当代艺术十大错误"的代表。这件事情之后，想要寻找一片"静僻"以自处，徐冰在一篇短文当中，重新审视《天书》（该文也刊印在本专辑之中），视之为"一种道的修炼方式"，为了追求奇异的

14
徐冰：《愚昧作为一种养料》，北岛、李陀主编，《七十年代》，北京：生活·读书·新知三联书店，2009，第13—ww30 页；香港：牛津大学出版社，2009，第 1—19 页。

15
同上。

16
沃霍尔所创作的死亡和灾难系列之一，譬如"Flash, November 22, 1963"。

17
徐冰是这么讨论写实主义在中国语境中的问题："……在其他地区对严谨素描学科丢弃的时期，中国、苏联等社会主义国家却保留和坚持了这一学科。由于特定的历史阶段与社会需求，选择了写实主义为主的艺术方向。中国二十世纪二三十年代，以徐悲鸿为代表的留法艺术家，带回了欧洲十九世纪写实绘画的方法……'文革'结束后，大量新思想、观念的进入……"《中国素描中央美院收藏展览》前言（北京，2011）。所以，在中央美院徐冰工作室当中，我们看到了一种与官方"社会主义"并存，而且是比较老的"社会写实主义"。1989 年以后，官方"社会主义"出现新一代的艺术家，譬如刘小东，并走向新的一些道路。

18
徐冰：《愚昧作为一种养料》，北岛、李陀，《七十年代》，北京：生活·读书·新知三联书店，2009，第13—30 页；香港：牛津大学出版社，2009，第 1—19 页。

顿悟，而且，此举唯有通过那个共享的愚昧才能达到。一个充满不确定性的时期接踵而至。面对大环境，徐冰父亲因肺癌辞世，在母亲的催促下，他接受赴美的邀请，开启他创作的新阶段——连带体现其中的思考模式。

四

徐冰在九十年代抵达纽约东村之时，并未向伟大艺术家或导师的做法"看齐"。譬如，杜尚或约瑟夫·阿尔伯斯（Josef Albers），他们都将美国视为一个有别于古老欧洲的"新世界"。徐冰一直都与纽约的"艺术世界"有些格格不入，反倒是与大学美术馆的合作，让他立即受到肯定。然而，这其中不无一些新的刺激因素。对移居海外的中国艺术家（很多现在已颇负盛名）来说，在纽约那些年，往往令人沮丧——甚至比在北京还糟——徐冰一定会这么说。确实如此，原本在中国备受启发，到了纽约之后，他们对当代艺术的热情反而消解。徐冰这才有所体会，没有一个艺术世界可以成熟到如他所想的那样——任何艺术家无须磨合就能接轨。直到多年之后，他接受中央美院提供的职位，回到一个全新的中国，与他离开之前早已大不同。此时，他感觉到，新的能量和可能性只有在中国能够找到，而不是在纽约。对于九十年代的纽约多少感到厌烦，他在中国感受到了全新实验的可能性。于是，第三个阶段就此开启，他用《凤凰》计划介入北京的公共空间。同时，通过在中央美院一连串的教学和策展活动，他也在摸索应该如何教导新时代，亦期待后者找到自己的"思考模式"，借以因应当前新的处境。

在这样的情境当中，徐冰也将他在海外遭遇的"跨语际"问题引进创作。他把想法放到更为全球化的英文观众身上，思考模式连带进入了交流、误解和翻译的领域——如《转话》之所见。在该作当中，他节选刘禾中文著作的一段文字，以接龙的方式，接续衍译为其他多国的语文，最后几乎到了无从对照的地步。因此，不靠本国或具有衍生关系的人类语言，

而是凭借一种让人困惑的"书写"(writing)游戏,那么,思考——或是艺术思考——指的究竟是什么?从多种不同的角度探讨此一问题,徐冰逐渐生出新的问题意识:中国的意符书写——以"字符"而非"字母"思考——的内涵为何?此一系统在当代是否有立锥之地?事实在于,中国字符系统的发展,大致独立于口语之外,反倒与中华民族几千年来的领土,形成不可分割的对应关系。这是中国字符系统的源头,从更大的文化范畴来看,具有明显的威严性及作用。[19]

在中国以外的环境创作,徐冰也问自己,以他原来使用的中国经书形式为基础,将领域延伸扩大,跳脱纯粹的语言、约定俗成的符码,乃至于数码编码等界限,开放一切,以"人民"为依归,其意义如何?这样的诉求是否可能就此让"人民"这一概念从旧有的思维范式释放出来?譬如,过去总把"人民"设定为一群具有高度学养、怀抱"世界主义"的公众,不然就是主张全球"革命"的共产国际主义。随着来自国际的创作委托与日俱增,《天书》使用的古书印法和书卷式的空间,也引发新的问题和各种麻烦。然而,有点奇怪的是,徐冰尝试创新之时,反而是回头去问,"中国人"指的是什么——尤其是,中文书写在其中扮演何等角色?针对在口语之外,"用字符思考"的内涵问题,使他愈来愈投入:"法国人要说法语,美国人要说英语。也许这就是英语没法成为通用语言的原因……书写就不同了——特别是中文的书写——虽然每个村、每个镇、每个省,都说自己的方言,'汉字'却始终相同。"[20]

人可以根据汉字,进行种种不受既定言语限制的思考。(而且,中国的"书写系统"也被日本、韩国、越南采用,在形式上做了变化之后,创造出一个共享的文化或美学区域,尽管彼此仍有显著的冲突之处。)进一步说,不同于欧洲语境,以拉丁字母作为"通用",所以,其现代思想围绕着"经院哲学"(scholasticism)发展。中国的字符系统则是涵括了艺术成分的视觉逻辑,以及日常生活,属于更广泛"物质文化"的一环。那么,

[19] 基辛格(Henry Kissinger)述及他在七十年代期间,与毛泽东,尤其是富于机智、曾经留学法国的周恩来交手的过程。他在文集中同样提到,欧洲(帝制)民族国家对民主和领土的思考,乃是建立在平衡的基础之上,这也是他的策略务实主义(realism)之本源;而中国文字已有几千年的历史,其根源致使他们对民主和领土的思考方式截然不同。诚如基辛格在《论中国》(On China)一书所论,许多误解据此衍生,如今我们得为视而不见承担后果。

[20] "Toward a Universal Language: Andrew Solomon interviews Xu Bing", op. cit. (引文根据作者提供的英文稿翻译。——译者注)

在作品当中,将此一视觉逻辑延伸至当代的新处境,让观众得见,其意义何在?尤其是,数码化日益挑衅传统的印刷阅读,字母或意符形态的文字皆然。通过《地书》(徐冰在过程中与麻省理工学院的程式工程师合作)和《汉字的性格》(首度运用数码动画技术),他找到了表述书写问题的新方法,而且,以更年轻的数码时代为对象。同时,站在当代的立场,他还回头面对中文书写的特殊性,不再受制于帝制时代的模式,或是继之而起的现代国族模式,尽管"英语"往往还是带有"全球性"的强势。

1999年以来,在一连串的计划当中,徐冰也让自己回头去面对第一个阶段的素描、速写和版画,为作品增添层次。在喜马拉雅山区停驻的两个月期间,他重拾速写本;同时,惊觉单凭象征符号,实在难以表达现实。如此,他有了灵光乍现的新体验。几乎以一种身体力行的方式进行,他面对一套新的关怀。通过那些同样也在"制造麻烦"的新型字体,他继续延伸,直到《汉字的性格》,也是这次回顾展的结尾。其间,他通过一些作品——《文字写生》《芥子园山水卷》,以及《汉字的性格》等——在寻觅的过程中,循新的线路,以字符和字母的对照作为基础,再次抛出中文书写即思考的问题。借此方法,他不仅从新的角度,以欧洲思想作为参照,同时,也从新的当代观点出发,就中国(或亚洲)思考模式的问题入手,至少有别于日本战后专研"随机论"的那些论者。

这样的双重操作,关键是以符号系统为聚焦对象,观察书写在其间扮演的角色,以及面对更大的物质文化时,符号如何扩展为一套编码。长久以来,在重要的水墨画论当中,创作者如何顺本性之自然而思考的问题,一直都是针对手腕、墨、纸的运用"过程"而论。以《芥子园画传》之类的作品为对象,徐冰聚焦的却是这些过程如何成为一套编码;唯有如此,我们才看得到,水墨绘画不仅与诗词或戏曲有关,也涉及更大的"物质文明"。连当代北京的交通,或是传统家具的设计,也都能够看到关联性——日常生活更是普遍易见——以小喻大的视觉或观赏事物的方式,

一种默认的哲学，这些如今都还在使用。借此，徐冰强调的是水墨绘画公式化的本质，而非只是作画的方法，或是黑白之于色彩的关系，更包含形式库里各种常备的制式造型元素，如梅、兰、菊等。无论戏曲，或是诗词用典的模式，同样都能看到这种制式性格；连带建筑或是设计，我们也都看到了"以字符思考"的意涵为何。实际上，存在着一个以物质为根基的符号系统，其中，制式化的元素和字符的风格做了结合。相较于罗兰·巴特（Roland Barthes）仍以语言学的模型为基础，察觉日本是一个"符号帝国"，徐冰的发现颇为不同。在中国这样的符号系统当中，因为以书写为本质，真正重要的还是一种特殊的思考方式，以及"搭配这些意境场的技术"。[21] 如此，我们重新发觉到，他在中国所创作的硕士毕业展版画，就跟这里所谈的相近。徐冰的版画当中，农田地块的作用好比木刻版一般，寓涵了一种领土或意符模式的思考。

[21] 徐冰：《〈文字写生〉系列》，*Xu Bing: Landscape/Landscript* (Ashmolean), p.121.

《文字写生》启动了一系列探索此一新概念的创作。通过这些作品，徐冰创造了一种由中文构成的"具象诗"。在此，问题不再是字母如何在页面（或其他载体）中的配置；取而代之的是，他在人们熟悉的中国艺术当中，引进了一种新颖的不熟悉感，将诗、绘画和书法融为一体，观者再也分不清这是诗、绘画，或是书法。古人所说的"书画同源"就此颠覆，一如围棋的赛事疯狂失控。同时，相对于欧洲的思考模式，一种新的"临摹"角度被提出，而且，有别于西方大传统对"模拟论"（mimesis）的先入为主观点——摹仿、等化（adequation）、肖似、识别，等等。如果说，在中国的思想当中，临摹扮演了核心要角，美学和实践皆然，其意大抵并非为了忠实地描绘或再现物品，而是在方法和元素都已受到局限的系统之内，将临摹看成一种导入新变化或新思考方法的手段。换个方式说，更大的物质系统、领土作为一种视觉逻辑，乃至于潜藏其下的思考方式等，都是提供"在临摹中创新"的依据。正因此故，一种怪异的麻烦可能就此产生，而且，这在徐冰同一代人的当代艺术中时有可见[22]——令人称奇的是，徐冰根据古代"凤凰"奋飞的形象，"临摹"出了他自己那件命

[22] Robert Harrist, "Copies, All the Way Down: Replication in Chinese Calligraphy" *in East Asian Library Journal* 10, no. 1(Spring 2002), pp.176—196.

运多舛的公共艺术作品。

借用《地书》在图像运用上的创新，搭配上动画能够提供的声音和动作的潜力，《汉字的性格》算是徐冰因应这些新问题而创作的一部动画寓言。在回顾展中，这件作品被安排在一个独立的展间，以六频道组成的画面播出。观者在作品中进到一个"人类世"的物质世界，鸟语和飞翔已被人类捕捉或为其所用。一如观者所见，物换星移，经过几千年的发展，"汉字"系统逐渐嵌入人类知识和权力的物质形式之中，进而与西方的书写、文明和技术结盟，而不自损。演化的过程当中，重要的还是书写、权力和知识，口语不是关键。果真如此，整部作品里，观众虽然听到机械运转和交通堵塞的声音，却完全没有人的说话声——听不到人与人之间的具体交谈。

五

基于此，我们可以针对现代的欧洲艺术和思考续作对照。举福柯的学术企图为例，当时正是法国结构主义的高峰期，他从马格利特（René Magritte）的《这不是一支烟斗》画作入手，在视觉和文字悖论的幽默当中，解开了西方艺术背后那个更大的故事。[23] 福柯的分析着重观看与言说、修辞与论述之间的断裂。此一分析使他发现，以马拉美遗绪作为发展的当代艺术及其思考，存在着一种"非肯定"（non-affirmative）的语气。之后，欧洲艺术家马塞尔·布鲁德斯（Marcel Broodthaers）进一步将此发扬光大，令人惊艳。从视觉艺术来看，现代的大欧洲还是以透视学、色彩理论、立体正投影线图（axonometric drawing）作为预设的前提，这些技术大致无关国族的差异性，也不涉及国族的语言。福柯接续这个大故事的研究，从字母印刷文化的实验及国族语言的关系着手。徐冰的《文字写生》虽然对西方或欧洲的观众展出，但其麻烦和幽默出在它是另外一种"亚洲"的类型。在福柯的分析当中，他举阿波利奈尔

[23] Michel Foucault, *This Is Not a Pipe*.

（Apollinaire）的图形诗（calligrammes）为例。那是一种用眼睛观赏的诗，徐冰作品与诗的关系却有不同。白纸黑字，参与的儿童和森林来自别处的土地，徐冰的做法是将书写和画图混合为一。这么一来，观者很难区别哪个先哪个后，再度让人想起书写与思考的关系。

然而，还可以从另一个面向思考这样的对比——可以这么说，以字符思考，经过物质系统的演变过程，总还是跟"字符的构成"这件事情有关，中国重要的画论和书论也早已讨论过。事关风格——艺术家鲜明的风格从何而来；何以风格与人的生命相关，"字如其人""传神"？这也是福柯念兹在兹的问题。后来，他钻研在西方思想的历程中，如何将书写视为一种独特类型的"规训"（discipline）或"自我技术"（technique of the self），并反思自己作为一个知识分子的行动。学习瓦萨里（Vasari）将艺术家的作品还原至其生平之中，福柯不只有此企图，他更有意推论得出：不管是思考，或是艺术，一个人的创作本身不外乎就是一种生活方式。特别的是，他感兴趣的案例，譬如古代的"犬儒学派"，其实践往往是迈向合法的知识和权力系统之外；又如，晚近才在"现代"欧洲出现的无政府主义和达达主义，也是例子之一。但是，何以徐冰特殊的思考模式同时也是一种生存模式呢？拜"文革"的严苛考验之赐，他养成一种独特思考的方法，伴随他走过许多旅程，以"愚昧作为一种养料"，同时，这也跟他的"性格"息息相关？而这次回顾展的作品，又是如何叙述他的人生故事，乃至于他的生存方式呢？

转向图识象征系统，他近期关于汉字性格的作品当中，提供了一则线索。诚如历史上重要的画论指出，通过手腕、墨、宣纸三者的部署，创作者寻求描摹之方，使观者得以亲近山水。此一部署和表现的方法，众所皆知地具有"气韵"或"生动"的一面，可以从道教或佛教的文献得知：如何寻觅并传导自然界中的生命之"气"，从而找到自我？ 24 重新将此一过程植入物质文化这个已经编码化的更大架构之中，徐冰等于把书写

24
在 Chinese Art of Writing 一书当中，毕来德（Jean-François Billitier）以相当的篇幅论证：对比于我们（译者按：意即西方）的图形诗，我们应该把中国"书法"的"法"（方法、过程），看成"自我技术"的一种；尽管在西方艺术当中，"自我技术"发展的方式很不相同，最有名的例子，譬如马蒂斯（Matisse）。"书"（书籍、书写、形象）是徐冰创作的中心，如果把"自我技术"这一概念扩大为"思考模式"，可能会很有意思。譬如，福柯在分析笛卡儿（Descartes）的《沉思录》时，就是将其视为一种嵌在现代"科学"架构中的"精神习作"（spiritual exercise）。

从"造型"（formative）这个重要的角色，延伸为他自己所制造的那些麻烦的字体；同样地，这些字也超出了知识或既有学习的范畴，与变动中的权力形成永不止息的谈判关系。那么，中国艺术和思考的伟大精神活力，要如何移转到这个充斥新物质主义的实践之中？这个已有数千年历程的中国文字故事，如何在我们的时代重新活化呢？"知识"上的愚昧和养料，待哺和过饱，又如何成为一项重要的课题？在此，无论其源流为何，艺术如今都成了一种维生素。

徐冰说他的思考模式别具个人的特殊性，与他特殊的生活遭遇息息相关。如前已述，他面对的语言"尴尬"，也都源于这些特殊性。虽然他这么说，却不宜单纯视为个人自传的一个注脚。就像我们看到的，尽管他的思考纯属个人所有——近乎无与伦比——同时，它也属于一个时代，一个以中国作为试验场的时刻，一段让我们记忆犹新的历史。即使社会本来就有个人与集体、公共与私人的区别，徐冰的思考模式始终带着主观的一致性。确实如此，那纯属"私人"的家庭创伤故事，只有通过他个人艺术上的异常——同属一个时代"公共"的异常——性格，从而找到一种存活模式。从毛泽东集体主义的核心当中，徐冰培养出一种单兵作业的方法；明显可见，独处所获的洞见在戏剧性的时刻绽放，而且，其场景往往是在古老的山区，伴随他走过各种旅程。一如他在尼泊尔期间，以手上的速写本，度过了那段时光。因此，就像他的《回顾展感言》所言，他的创作——他的思考模式——不是为了配合一部安稳的传记或历史叙事，而是把内在萌芽中的某种需求或"必要性"（necessity）转译成形。过程中，需要一种特别的"诚实"，据此而生的真实（truth）只能留待日后显现。事实一旦浮现，尘埃自然暂时落定。[25]

徐冰创作的活力，以及拜社会主义"基因"之赐，他想要为自己继承的古代媒介，赋予新的生命——这两者也许可以看成他性格养成的一部分。他的胃敏感而虚弱，眼睛却严格无比，永远为了探索及研究体制外的知

25
"本来无一物，何处惹尘埃。"——徐冰援引的禅宗偈语，运用纽约"9·11"遗址收集得来的粉尘，为了去威尔士展出，能够顺利通关，他先将粉尘凝结成一个娃娃的形体。回来之后，他继续在纽约将此作装置展出。从很多方面来看，他的展览行程接踵而来，经常处于时间失调的状态，甚至前后脱节。就在"9·11"遗址一带，他跟女儿一起，看到天上飞翔的一只鹤。从鹤身上，徐冰可能灵机一动；后来，就出现了他想在北京装置的那个命运多舛的《凤凰》计划。

识；他注定为我们的时代发明新的思考模式，引进新观念，而不落入传统伎俩或老旧故事的窠臼——东方或西方之类的老套，等等。在这当中，容或蕴藏了观念活力；然而，诚如徐冰所言，不管我们是谁，走到哪里，倘若不能竭尽所能，将传统激活，一切无用。

（王嘉骥 译）

那些文字无法忆起或不愿提及的事
——徐冰与杜尚的创作世界中的相似之处

汉斯·M.德·沃尔夫（Hans Maria De Wolf）

天才的本质

徐冰在武汉合美术馆举办了他在中国的首次精彩的个展，我借此机会回顾这位当代中国最发人深省（inspiring）的艺术家的毕生之作，以及探究他与二十世纪西方艺术史中最具历史意义的艺术家——马塞尔·杜尚之间可能存在的联系。这自然不是一件易事，这两位艺术家分别独立地创造了一个复杂而层次丰富的宇宙，吸引了许多严谨的学者花费一生的时间深入探索。

徐冰与杜尚的艺术世界令人上瘾，原因之一在于，他们的作品源于高度的原创性、天然和真诚，这几项原则把构成作品的种种元素紧密联系在一起，使其完整且有生命力。

一旦我们深入其中，我们会感到身处一个有自身规则和逻辑的游戏之中，我们被游戏牵引着，获得未知而深刻的体验。

徐冰和杜尚作为艺术家的成就，可以浓缩为一个词语——毕生之作（the OEUVRE）[1]。两位艺术家职业生涯中遇到的所有挑战、偶然、不幸与机遇，最后都滋养了他们的毕生之作，就好像他们是为了成就毕生之作而

[1] "OEUVRE"在西语中指代艺术家穷其一生所创造的、相互紧密联系、构成一个完整系统的所有作品。在此，我们简略地译为"毕生之作"。——译注

存在的。也是因此，他们成功地达到了一个艺术家所能触及的最高目标，那就是创造一个完整的作品群体（body of works），它们是为了传达人类普世价值而存在的。

在艺术与文学中，所有伟大的成就都是由既简单又关键的人性原理所驱动的。

以杜尚为例，他最重要的作品《大玻璃》内容极其复杂，但也可以被提炼为一个简单的概念，那就是，女性天然无法理解也无法感受男性的性机制如何运作；反之，男性也无法理解女性欲望的细腻敏感。

而徐冰耗费了他的大部分精力，从不同的角度探究人类最伟大的成就——诞生自人类文明初期并发展至今的文字。

在此我必须强调，他们所创造的、不断启发着一代代年轻人的毕生之作，十分罕见而独特。它的形成需要一系列因素，首先是一种坚毅的人格，这种人格预示着充足的自信和能够迎接人生中所有机遇与灵感的可塑性，使得艺术家对自己的作品不做过分的操控。如杜尚在他的演讲《创造行为》中所说的：

> 毕生之作的潜在逻辑应是，艺术家将自己视为媒介，从超越时空的迷宫之中，寻找通往林中空地的出路。

艺术家这时就像在毫无目的、毫无计划地在林中漫游，直到他意外发现一片无人知晓的空地，在这里他可以直接获得星河宇宙的启迪。杜尚在演讲中还说：

> 如果我们将艺术家视为媒介，则必须放弃从美学的角度探究他的所作所为，以及

原因。他在艺术创作过程中所有的决定，都仰赖纯粹的直觉，无法被转译为自我剖析，无法被言说或记录，甚至理不出头绪。

这种近似禅定的高级状态很难达到，也没有明确的路径可供参考。

这种状态只会在特别有天赋的人，例如徐冰和杜尚身上偶然发生。杜尚和他那些来自林中空地的佳作，总是令人困惑，无法一目了然。对于有兴趣的观看者来说，这种距离感也使得作品充满魅力和价值。

这种距离感一方面源于，作品提出了问题，但是并不给出答案，反而激发观看者给出答案。另一方面源于，作品具有完全无法被归入任何历史线索的特性。

从这个角度而言，艺术家是作品的孵化者，他通过创作进入了一种彻底自由和超然的状态。我来试着解释一下这句话的含义。

杜尚和徐冰在他们各自的时代当中，既不与时代对抗，同时也不允许时代决定他们毕生之作的轨迹！这大概也是唯一一件他们永远不会容让的事。

徐冰的毕生之作早在"文革"时期就开始发酵；对于杜尚而言，当第一个领悟《大玻璃》的人终于出现时，它已经诞生半个世纪之久了。

杜尚一生始终随遇而安，今天大多数杜尚的粉丝都不知道他直到70岁高龄才突然成为超级巨星。所以，你们看，作为艺术家要保持超然，绝不是轻松的事。

这也许也可以解释为什么徐冰在早年深受铃木大拙的禅学启发，免于被二十世纪中国纷乱复杂的历史影响。

毕生之作还有另一个特点，常常被视为天才的产物。虽然大多数史学家和艺术史学家都将时间视为周期性的，也就是一个阶段连着另一个阶段，线性连续发展，但事实上徐冰和杜尚的毕生之作无法被放入这种对现实的狭隘认知中。

在他们的世界中，时间始终循环运转，产生不可思议的力量。容我举例说明。

在杜尚早期的创作中，我们发现了这么一张手稿，细致地描绘了一盏当时常用的煤气灯，名为"Bec-Auer"。

他当时自然不知道煤气日后会成为驱动《大玻璃》上的机械装置运转的物质，也不知道同一个"Bec-Auer"煤气灯会出现在他晚年的最后一件作品《给予：1.瀑布，2.燃烧的气体》中，被握在躺倒的模特手中。

杜尚在秘密制作这件微缩景观作品时，已经是一位彻底隐居的老人。这件作品在1969年，他死后展出时，让所有杜尚的粉丝都困惑不已。

我在杜尚的第一幅煤气灯手稿和徐冰的煤炉手稿中，发现了惊人的相似之处。我越仔细研究两幅绘画，越感到其中有什么东西触及了天才的本质，这样东西不会减弱消散。我们没法准确地描述它，但是能够感受到它已经在那里了。

也许今天来讨论徐冰的毕生之作还为时过早，我很确定他还会给我们带来许多惊喜。不管怎么说，无论有没有这张手稿，我们都可以肯定他在"文革"晚期，在花盆公社独自画的画，为后来的重要作品《汉字的性格》提供了最初的草稿。

1974年，花盆公社成为徐冰的"自由之地"，首先因为从情感层面而言，他在这个偏僻的乡下，第一次被全面接受和认可了。也是在这里，艺术家丰富完整的个性得以释放。

我从杜尚那里借用了"自由之地"（scene of his complete liberation）这个词，他在1912年的夏天为逃离巴黎艺术圈的压力和无谓的竞争，搬去了慕尼黑。后来他在回顾慕尼黑期间的创作时，称慕尼黑为"自由之地"。也是在此期间，他为后来创作《大玻璃》做了铺垫，还创作了第一幅新娘的图像。

我需要再一次强调，明确描述天才的能量究竟在何时何地如何运转，极其困难，但是可以肯定的是，天才能量运转的结果总是毕生之作引出概念（idea），而不是艺术家一意孤行的追求概念。

花盆公社时期的徐冰，已经和今天的他一样丰富、完整和令人信服。这也揭示了他对时间的理解，以及时间在他的世界中的循环运转，还说明在艺术中，没有所谓的进化历程。在艺术中，没有进程。

如果徐冰不是一个在中国语境中成长起来的艺术家，他不会对作品中"平衡"这个概念抱有如此大的兴趣，甚至令其成为作品的自然法则。

在这里，我们也许得暂且回避中西文化的一项根本性差异，即中国文化中对和谐的追求和西方文化中对打破和谐的迷恋。我们可不能冒险走入其他议题，不管怎么说，过去的西方先锋运动的确从解构前一个时期占领主导地位的大师观念之中获得了不少力量。

我们将其称为"Tabula rasa"，这是两个拉丁词语，描述的是用一只手臂清除整个桌面，将面前的一切扫入尘埃，回到一张白纸，使我们得以

从头开始的情境。

"文革"是中国历史中少见的"Tabula rasa",这并不是中国文化基因中的主旋律。以徐冰为例,虽然他经历了"文革",但他本能地坚守对平衡与传统的追求,特别是过去的语言和未来时代所需的新表达方式之间的平衡。

形式和标志之间的平衡,以及为旧形式和标志注入新内容的渴求,一代代流传下来。徐冰的《文字写生》和《背后的故事》,一方面重现了中国传统中对山水画的依恋,另一方面传达了书画之间密不可分的关联。我无法想象这两者在徐冰的世界中有丝毫分隔。

就像德国哲学家康拉德·费德勒(Conrad Fiedler)拒绝接受身体与思想的分离,对他来说,两者共同构成一个整体——人类。语言和绘画以同样的方式在徐冰的创作相互缠绕,分不清先后。

让我们来看一看《文字写生》,徐冰1999年在喜马拉雅画了或者说写了这幅作品。大多数文字都与他们要描绘的景色一致——白雪、白云、迷雾、小山峰、屋脊,等等,他又突然写道:"变化太多,写不出来;太过美妙,画不出来,怎么办?"不远处,他又写道:"不需要画,只能看。写不下来。"

在此,我想要提醒大家注意艺术家所处的位置,他坐在一个绝佳的地方欣赏着自然风貌,欣赏被白雪覆盖的大山,试着用他的眼睛、大脑、技巧与灵魂捕捉一切,渴望表达他在这里所感受到的平衡。这也是为何杜尚晚年精心设计他的最后一件作品,限定观看的角度。这不仅关乎平衡,而且关乎精确性。

从这幅美丽的文字山水写生稿中,我们还能看出平衡并不意味着稳定和

固定。只有不安定,才会打开实验的可能性,从不稳定中才会寻得深层次的和谐,获得关于平衡的深刻体验。平衡是一种成型过程,而不是绝对的存在,甚至有可能只是一个我们难以企及却很需要的想法。

"Tabula rasa"对于徐冰来说没有什么吸引力,杜尚亦然。杜尚在1910年发现在巴黎做艺术家就意味着以毕加索和布拉克(Georges Brague)为榜样时,就坚决与之背道而驰。他远离艺术行业,自命为"单身汉",因为没人知道他在想什么。在当时,巴黎艺术圈如火如荼,因为艺术创作突然变得如此简单,谁都可以做,杜尚反而选择去当图书馆管理员,开始学习古典大师的透视学,那恰恰是被立体主义彻底推翻的知识。

作为总结,我再次请大家留意,最后一项基于平衡,展现艺术家天才性的特质。我们此前已讲过几次,徐冰和杜尚通过作品将具有普世性质的概念落于实体。

这给予了他们某种只有艺术家可以表达的特殊智慧的"灵晕",使得他们有能力体验其他人未曾听说过的体验,并要求他们在这种体验和日常材料的平庸之间寻找平衡。

徐冰在乡下生活的几年,也许为他打开的视野,比他在中央美术学院学习版画技术的几年还要广阔。如果有谁不明白乡下或者慕尼黑是天才自我塑造的关键点之一,那么无疑,他并不理解天才是如何运作的。

在杜尚的生涯中,平庸琐碎的小意外常常惊醒他,使他创造出革命性的作品,其中一件就叫作《三个标准的终止》。在创作《光棍机器》期间,他深入研究透视,也许大家都知道,古典透视需要借用钉子和绳子。我想象,他在用同样的方法研究时,一条细绳子落在了他脚下,他突然顿悟,想通了一件其他人都不曾理解的事。自此开始,杜尚创造了另一

种衡量标准。

没有什么艺术可以以纯粹概念的形式存在。天才可以通过最平庸的物品表达，譬如杜尚的现成品。如果艺术家没有足够的心力和智慧去关照最微小的事物，他也无法进入最广袤的思想的宇宙。

我最近在徐冰的书桌上发现上百个不同的用于钉在衣服内侧的小标签，它们被小心地分类、堆叠在一起。我并不知道它们最后会派上什么用场，但当我注视着眼前这一幕不同寻常的景象，我已经感觉到这件未成型作品的巨大潜力了。

文字的世界，众神的物品

这篇文章的第二部分，就像两幕戏之间的插曲，意在带领读者进入策展性的体验。这一部分回顾了在展览"徐冰：文字的世界，众神的物品"（米兰三年展美术馆，2016年2月13日—3月3日）中，徐冰的作品与其他参展作品之间的一系列对话。

展览最初源自一个重要的问题，这应该是每个在西欧这样充满质疑甚至有些敌意的环境中策划中国当代艺术的策展人都面临的问题。为了给中国艺术家们提供一个更新、更舒适的语境，使之能被意大利接纳，我决定把徐冰的作品放置在其他来自不同大洲、以多种多样的方式讨论书写文字的普世境况的作品中间。经此，从某种程度上来说，徐冰可以摘除"中国"的标签，成为这个全球性议题中的一位精彩的参与者。

这个展览围绕着徐冰的近作、5频17分钟长的动画《汉字的性格》展开，这部动画延续了长卷的传统，带领观众回到人类的起源，回到最初的中国文字是怎样通过观察自然渐渐形成的。这部动画从一切的宗源"一"

字开始,"一"在道教思想中有至关重要的意义,直至今天仍然是书写练习的开端。影片以一种引人入胜的方式解释了最初的一些文字是怎样在人的大脑中发酵,演变成为成熟、多样的文字,进而开始指代一些抽象和感性的概念,从此以后与人性的幸与不幸相伴相随。它与古代大师赵孟頫的《心经》相呼应,赋予其生命,同时也以十分中国式的方法点明保存书写文字在教育中的重要性。

书写语言是一项使中国人的身份在千年中保留下来的人类活动。每个新兴的王朝都用它将自己与过去的政权划清界限。手握文字这种武器的人与没有它的人区分开来。文字也用于定义财富,促使社会分层。但同时,文字也为各种活动甚至暴力提供模板,塑造了政治工具,以及中国的社交艺术"关系",在当代中国社会的每个层面都可以感受到。

徐冰的这部杰作在展览中被放在象牙海岸艺术家费德里克·布里·布瓦布赫(Ivorian artist Fréséric Bruly Bpuabré)创作的《贝特字母表》(Bété-alphabet)对面。《贝特字母表》也许是唯一一件可以与徐冰的动画作品相比较的、关于文字诞生的大师之作。1948年5月11日,布瓦布赫当时还是个年轻人,他受到神启——或许是一个梦——声称他有责任创造出那篇非洲黑土地上的首个原创的字母表。这件极尽繁复的作品由426个画在同样尺寸的小卡片上的音节组成。在卡片的中央有一幅手绘的小图,符号或标志,围绕着小图的是它的名称、发音以及一些别的信息。与徐冰作品相似的是,有些符号是受到贝特族人的古老石刻铭文启发,铭文的含义如今已经遗失。不过,字母表还包含了许多象牙海岸殖民时期与当代现实的内容。徐冰对文字的深思与布瓦布赫精妙的字母表分别占据了两面大展墙,它们共同组成了一个庄严壮丽的场景,给予观众难以抗拒的独特体验。

巧合的是,这两件里程碑式的作品都分别受到了两位艺术家同僚的特殊

致敬。这些同僚都被他们的作品深深打动，并将这种感情转化为自己的作品。即便是最具奇思与独创性的策展计划，都无法预料到这两件致敬的作品会是如此颜色鲜艳。

大家都知道，意大利贫穷艺术家博艾迪（Ailligieri Boetti）第一次见到布瓦布赫的作品时，就深受感动。这种感动成为他们长达一生的敬慕与友谊，最终他做了一件小毯子作品，在作品中将这位象牙海岸艺术家的名字重复了四遍。

类似的故事发生在来自比利时安特卫普的艺术家盖·洪堡茨（Guy Rombouts）身上。洪堡茨受到杜尚在笔记中提到的"简单原则"的启发，创作了一套自己的字母表。每个字母有一个略有变化的线条，并配上明确的颜色。这个系统可以应用于任何媒材与技术，因此，艺术家可以用结合字母、图形的方式写下文字，最后，文字将不可避免地变成一幅小画。

盖·洪堡茨第一次在布鲁塞尔看到徐冰的影片时，他也深受冲击，他目不转睛地看了两个小时，看完后他甚至想退出展览。最后，他决定选出足以拼出徐冰名字的六个字母，把他们以非常低调的方式排列在展厅，以此表达对徐冰的敬意。

在这一片独特的星宇中，还有一件来自马哈拉施特拉邦的艺术家索玛·马歇（Jivya Soma Mashe），他被认为是印度最重要的"瓦里部落艺术"大师。他精致的绢画保有人类情感表达最古老的痕迹，马歇似乎能忆起印度大地上语言和文字最为丰富与繁杂的盛况，那是在被欧洲与移民潮席卷以前的时代。马歇迫使自己回忆起那催生众多人类精神奇迹的社会，想必那是一个刺激个人创造力与独创性、尊重"他者"的社会。同时，文字在这时也是组织原则。

用你的手去制造

先生们、女士们,除了我们刚才列出了众多定义天才艺术家的原则之外,我们仍然要承认艺术家之间的本质差异,就好像杜尚每天早上喝咖啡,而徐冰喝茶。所以,我们所喜爱的,也是了解艺术家的重要渠道,是艺术家的作品,而它们需要被制作出来。

在二十世纪六十年代中期,杜尚提醒法国记者乔治·夏波尼埃尔(Georges Charbonnier),对艺术最古老的定义来自梵文,它的意思是"制造","用你的双手去制造"。这个定义的阐释极其美妙,它点明了艺术创造中的一切复杂性。

"用你的双手去制造",不仅仅是一个定义,它首先是一种态度,一种精神状态,朦胧地预示了创造的可能性。虽然1960年之后,艺术界普遍弥漫着一种观念至上的氛围,但是所谓大师,是指技术高超并有着高度掌控力的人,这一古老的概念仍然具有吸引力。很明显,徐冰和杜尚从来没有背弃法语中"大师"一词所表达的期许,以及梵语对艺术的定义。我们可以谈杜尚对各种颜料、金属、化学材料的实验,以及如何通过这些实验最终实现今天我们看到的《大玻璃》。我们也可以谈谈杜尚对光学的研究,以及由此创作的《旋转式玻璃板》,他对光学的研究甚至让他在物理学历史上留下了名字。但是,由于篇幅的限制,我将仅仅提及杜尚是如何复制他写下的、与《大玻璃》相关的96条笔记。截至1934年,他制作了三百多件笔记的复制品。

这个想法最初是他的几个超现实主义朋友提议的,这几个朋友可能是那些年头唯一注意到杜尚的人。最后杜尚得出结论,认为通过复制推广他的笔记的想法值得一试,但是必须有一个条件,即复制品必须要和原来的笔记几乎一模一样。杜尚费尽心思找寻各种纸张。他大费周折地去那

些他最初写笔记的酒吧和餐厅，问他们要一样的笔记纸。有时候，原来的笔记是写在碎纸片上的，对于这些笔记，杜尚还要不辞辛劳地借用尺子撕出一样的裂痕。

这样严苛、毫不妥协的艺术家态度，是天才的一大决定性特征。徐冰的作品《天书》也一样野心勃勃、精致、细腻，甚至从艺术家的角度看，是全身心的投入。我们都知道，那四千多个字是他在八十年代末和九十年代初，花了一整年的时间独自手工刻出来的。所以，从最粗浅的层面来看，它最开始可能只是个无意义的玩笑。但是，也许是受到杜尚的影响，徐冰对此报以非常严谨认真的态度。

我倾慕地球上每一种人类语言从口头落实到书面，通过物性获得某种新形式的诗意的过程，我们可以轻触纸张，研磨墨汁，与水混合，给予文字实体，使得它承载任何含义。

作为人类，我们没有保存远古记忆的天赋，所以我们无法追溯口口相传的传统被书写冲击的历史时刻。当然徐冰也不可能记得那么久远的事，但是，他以只有艺术家可以做到的非常感性方式实现了一件特别的事——他把我们因为追不回记忆而直觉到的伤感变成引人瞩目的平行世界，在这里，文字如同初生般再次展现在我们眼前，它们可以表达任何含义。

《天书》也是对版画艺术致以完美的敬意。版画是徐冰在中央美术学院期间的专业，也伴随着他后来的艺术创作，在花盆公社的青年岁月里，他也为那里的期刊做设计。

版画是一种自有其规则和材料需求的艺术，所以也常常被看作应用艺术，或者插图艺术，比起绘画和雕塑来更受限和无趣。再加上，这是一种以复制为目的的艺术，所以不如绘画独特和有吸引力。但徐冰很快就明白

媒材不是问题的核心，他的里程碑式的装置作品《天书》将古旧的印刷媒介带入全新的维度。这为什么曾经看起来不可能呢？

这一新的维度使版画进入装置艺术的层面，并带来了全新的可能性。《天书》还进入了当代艺术的世界。就我所知，这一代中只有一位艺术家以相似的影响力改变了他所采用的媒介——摄影。1978年，加拿大艺术家杰夫·沃尔（Jeff Wall）第一次展示了他的四张大尺幅广告灯箱摄影，他采用了奥托克罗姆成像技术。在随作品一起提供的一册小书中，艺术家展示了他的灵感来源，大多来自十九世纪。通过这样的展陈方式，杰夫·沃尔认为摄影首次获得了应有的尊重，与绘画共同享有荣耀的称谓"tableau"。

我相信徐冰在最初完成《天书》时，他也为印刷带来了相似的转折点。任何一个到场的观众，只要他足够敏感，就绝不会意识不到呈现《天书》的历史意义。就像杰夫·沃尔一样，徐冰划下了一个历史性的节点——版画已经与从前不一样了。

显然，这篇长文也不足以完整阐述两位艺术家的共通之处，在所有可能的关联之中有一点可以用于总结他们的相似之处：两位艺术家从职业生涯的早年开始，就决定跟随既质朴又个人的创作动机，将他们作为艺术家的全部筹码都置于典型性直觉之上。不仅如此，他们都坚信古老的梵语对艺术的定义，也是杜尚所强调的，艺术即是制造！用你的双手去制造。艺术史在那直觉中紧紧追随着他们。

（徐小丹 译）

八问徐冰[1]

徐冰

问题一：徐老师您好，从您早期的版画创作到后来的《鬼打墙》《天书》《地书》《凤凰》，以及近期我们所看到的《蜻蜓之眼》。您整个创作的艺术媒介发生了巨大的变化，同时在媒介的使用上也格外惊人。您觉得媒介对于您丰富的思想来说是必需的吗？或者说媒介在您的创作中起到怎样的作用？

徐　冰：我的创作说到根上，我不注重材料、形式风格，这个我也强调过。为什么这么说？因为我们做艺术先要清楚，就是作为艺术家我们到底是干什么的？我们是要创造一种风格？还是我们要表达过去的人没有表达过的思想？你选择前者，是一种方式，你要选择后者，那就是另一种方式。对我来说做艺术是什么呢？其实艺术就是说一些过去人没说过的话。你要把这句话说好、说到位，那一定要找到新的说话方法。这个新的方法作为艺术来说是什么呢？就是一种新的表述法，当然这种表述法，在艺术领域可能不是语言的，它是通过物质化呈现的，就是艺术家在工作室最终完成作品的这一段工作。说实在的，就是你是不是找到了一种能够对位于你想说的这句"从来没有人说过的话"的一种材料也好，一种方式也好，一个空间也好任何可能性。而你要把这句话说好，过去所有大师用过的"语法"，其实都

[1] 此文是根据2019年12月在中央美术学院艺讯网"洞见"项目讨论的内容整理而成。

不能直接拿来用，为什么呢？因为你说的话是没人说过的，是这个时候才被意识到需要说出来的。过去大师创作的那些语言，都是为他们那个时候要说的话创造出来的，是这么一个关系。再一个就是我自己过去使用过的语言，也是不能直接拿来用的，因为20岁、30岁时我对社会的态度、对世界的认识，和现在比一定是不一样的。所以那个时候的一些创作，比如说版画（我过去做过大量的木刻版画），是我创作的语言，能不能直接拿来用？严格讲不能，因为我已经不是那个时候的我，世界也不是那个时候的世界了，问题不一样了。

比如说，《蜻蜓之眼》与《天书》的关系，其实在国际上很多批评家，他们一眼就可以看到《蜻蜓之眼》里面的很多的手法与《天书》的手法是一脉相承的。因为他们发现，这个艺术家特别喜欢用巨大的工作去制造一个"事实"，但这个事实又是虚幻的，或者是不存在的。甚至很多人可以意识到，《蜻蜓之眼》里面有徐冰早期的、对于版画核心概念理解的结果。为什么这么说？这就先要问版画的实质到底是什么——不是木刻，不是铜版画，不是一张画的形式。是什么呢？是版画这个画种它最核心的概念部分。其实我读研究生的时候，我就一直在琢磨这个东西，最后我发现版画的特质，一个是它的复数性，一个是它的规定性痕迹。

这两点，是油画、国画和任何其他画种没法取代的，这也是版画这个画种存在的理由。其实是"复数性"，使这些监控素材可以像孙悟空变出无数同样的小猴子一样，无处不在，所以我才能够获得。规定性痕迹怎么讲？简单讲就是说，油画、国画的笔触也是痕迹，但版画是规定性的痕迹，而油画、国画是流动性的痕迹，它是跟我们个人的情感和随时的生理状态密切相关的。而版画不是，版画是间接的，是有时间差的。

现在，我继续深入"表达的间接性"的概念。间接性其实是和复数性有关系的，它具有非常当代的意识。比如说当今我们每一个人的表达方式，

其实基本上都是间接性表达，这是我们每一个人与世界关系的一个非常重要的特征。比如说我们每人都有手机，而这个手机随时随地都在与你配合着在演双簧戏，向世界发布着"我"。其实都是通过手机进行间接性表达。就像《蜻蜓之眼》用真实的生活片段表述的却是虚幻的生活。这种间接性表达，需要通过一个中间媒介，本质上就是版画，即通过刻制一个块版，然后再转印到另外一个表达物上的一种间接手法。

最后你发现版画这个古老画种，它携带着当代基因，今天所有的前沿领域，其实都与一块木板反复印刷相关。这就是我回答你刚才的那个问题，"为什么您的创作的艺术媒介发生巨大的变化？"其实说到根上还是思维的推进性，不是材料本身，而是材料背后的理由。

问题二： 科技在现代生活中虽已有强大的冲击力，但人类的感知毕竟有限，作为艺术家在创作过程中，您是怎么看待、整合这些东西？您作为一个弱小的个体在如此庞大的感知系统之中又是如何去感知世界和科技？

徐　冰： 总的来说，我们每一个人，都必须面对整个世界颠覆性的改变。作为艺术家，人们习惯认为艺术家是自由表达的，或者说是少数"天才"的工作，是珍贵而不能取代的。事实上在我看来，其实在今天，所谓当代艺术或者是当代艺术家，他的这种创造力，实际上是远远不及社会创造力的。科技对我们生活的改变和思维的改变带来了新的思想能量和动力，我们千万不要把艺术看得这么重要，自认为我们这个领域是最有创造性的。其实，有可能这个领域是最没有创造性的，或者说这个领域有可能是一种假装、表面的创造姿态。

比如我现在就感觉，艺术家确实有一个用什么东西跟这个巨大的科技体较劲的课题。就是说你的艺术的力度，我强调的是艺术中思想的力度，而不是科技的力度，或者说你作品的核心部分到底有什么东西？这个东西是不是足够对人类有启发，而且是在其他领域包括科技领域不善于表达的东西，哪怕是一点点他们没有的东西，我觉得都是可以和科技较劲的。而这种较劲的关系，我总说是51%和50%的关系，即你的艺术核心的概念有"1"的时候，你的作品才有一点点价值。如果没这个"1"，那你的作品就没价值。其实在今天很多所谓的科技艺术展览，我觉得基本都是科技展，大家看着确实好玩，也有意思。就像咱们今年的毕业展，差不多是一个游戏和玩具的展，有太多这种依靠科技动起来的东西。

但是，好玩掩盖着问题，实际基本上是一个去思想、去政治和去社会性倾向的展览。所以这里的问题就是，如果没有对社会的思考力，是否还有能力跟科技较劲？如果没有，你的艺术将会很快成为旧艺术。为什么这么说呢？因为实际上可能下个月或者半年、一年以后，又有新的科技出来了。如果你的艺术只借助新科技贯以新艺术之名，你的艺术很快就成了旧艺术。几乎可以什么都没有，毫无价值，因为它只有科技，没有艺术。

问题三： 在艺术创作过程中到底应该保持什么？

徐 冰： 其实这也是一个比较值得讨论的问题。我们还说这次的毕业展，这次展览，其实很多的作品，让我感觉我们的同学没有真正理解做艺术是怎么回事，其实还是一个核心的问题，艺术创作到底是干什么。很多作品表现出来的是，有点花里胡哨，特别好玩。我觉得其实这些都不是我们作为艺术家要的最重要的

东西。而这里面反映出的是，还不懂怎么样把我们的思想和概念用一种最有效的语汇给说出来。我觉得，一个作品首先得判断它是不是值得做。其实难的是你知道什么东西不值得做，什么东西值得做。很多艺术作品，我不能理解为什么费那么大劲去做。其实有些东西不值得，为什么不值得？是因为费了半天劲，其实它没有提示任何新的感受或概念。有些作品为什么值得做？如果你表达得到位，它有可能给人类文明提示一种新的看事物的方法。"值得做"有一个前提，即你提示的想法足够结实，并且有充分的理由。有了这些，你的作品才好往下推进，才可以简洁起来，因为你很自信地知道我要说的话是什么，所以，我说话的形式就可以非常的清楚和简洁，由于清楚而用词简洁。

在创作中还有一类毛病就是假装做了非常深入的学术研究和准备，作者做大量的社会调查。比如说上学几年都在做社会调查，向上万个人问生活的意义在哪儿，或者去一个小镇研究小镇的墙皮上反映了什么，他可以做一辈子，可以收集无数多的墙皮上的丰富信息，展示出来。观众感觉他太了不起了，他花那么多工夫，他对这个课题研究太深入了。

其实要我说，这类作品实际上思维是懒惰的，可以说是一种劳动模范式的工作。因为他在思维上没有下功夫，真正难的不是你每天到一个小镇去收集东西，而是你的思维是不是真正有一点点推进，哪怕是一点点，都是了不起的，都是值得的。文章也好，艺术也好，真正厉害的人，他的作品核心就是一句最简洁的表述，不是那种花里胡哨的引用各种各样中外古今概念或者学术名词，就可以把这事说得很到位。但有不少"大学问家"只是知识和信息的搬运工。

谈到怎样把东西提纯到非常简洁，我要谈到日本的能剧。对我最有启发的是一次在国家大剧院看能剧。那次看了以后我特别有体会，我觉得能剧太了不起了，它比许多古代戏剧形式都要简洁。京剧一招一式是被程

式化的，已经相当概括了，而能剧的简洁到了已经不能够再简洁的程度。比如表演者下台的动作不是演完后转身走下台，退场和下台都是不转身的，是要倒着退下去，这是一种特殊技术。为什么要这样？我就在琢磨，其实是希望他的表演简洁到没有更多的哪怕一个转身的动作，因为这个动作不表达什么。

能剧有一个特点，表演都戴着面具。每一个面具角色的代表、含意、象征是规定好了的。而我们每张生理的脸都是复杂、繁琐、世俗的，会给崇高的戏剧添加乱七八糟的、私欲的、临时的东西。这一点在我后来和动物一起工作时也是有体会的，我发现和动物工作，可以让你的作品变得很单纯，因为动物不给你掺杂其他杂念和想法，不会使作品变得复杂化。能剧还有一个特别了不起的地方，每一位表演者都有一个小盒子，里面放着面具，上台之前郑重地把小盒子打开，然后对着那个面具说："我该演你了。"这么一个仪式的意思是说我表演的不是我世俗的肉身，而是高于物质的你。所以想想，这种单纯性，比起我们今天的当代艺术，或者比起各种影视剧琐碎的台词，真的是有艺术的高下之分。

问题四：当艺术创作已达到您这个高度，艺术又该怎样推进？也可以说怎样才能达到单纯或者是作为一个人的创作，怎样才能更有效地展开？

徐　冰：简单说就是你不要太在意自己的艺术作品本身，你必须要懂得吸纳社会的能量。这个道理很简单，艺术系统本身的新鲜血液，不是从这个系统里获取的。我想举一个例子，我的一个朋友也是非常重要的艺术家——在台湾长大在美国生活的谢德庆，大家可能都了解他的作品。谢德庆这个人，在我看来真的是很了

不起的艺术家。有一次和阿布拉莫维奇聊天，谈到谢德庆，她说"谢是我最崇拜的艺术家"。

谢德庆的工作对文明的推进，或者对人类极限认知的推进，极其有价值。他太前卫了，以至于当代艺术史不知道怎么给他往里放。他的几件作品，比如说最早是把自己关在笼子里一年，后来是每小时打卡一年，这一年中他不可能连续睡觉超过一个小时，还有在露天生活一年而不进屋等。我特别喜欢他跟美国女艺术家琳达，用一根两三米长的绳子连在一起生活一年的那件作品。

从他完成了这四件作品以后，其实他基本上没做什么。当然他有一个说法是，又做了一件作品是一年不做、不谈艺术。我们从很早就认识，在第一次见面之前，就有过很多电话聊天，都是在讨论艺术。他一直在寻找还有什么可能，可以比这四件作品更有推进性的创作呈现。他几乎是我见过的对艺术要求最苛刻的人，如果没有一点点新的推进，他是不会做的。

有一次我和他在纽约下城排队买披萨，这家店是纽约最好的披萨，所以队排得很长。前面就是世贸双塔，那两座楼太大了，看不看都在你的视线里。我们聊的话题还是艺术如何推进。我说，我1990年刚到威斯康星大学麦迪逊校区时，我关注过互联网，我听说有一个年轻人做的事情，很想听你对这事怎么看。那个人做了什么呢？他是个宅男，整天弄电脑，他妈很烦，说整天在家捣鼓电脑，能靠这个吃饭吗？这话刺激了年轻人。当时刚刚有网络购物，所以他决定一年不出门，所有的用品都在网上订购，后来他就真的去做了。跟网络计算机有关的公司，觉得这是一个有意思的想法，最后安了各种跟踪器跟踪他。最后还真的一年没出门，过下来了。当时我就意识到，这个年轻人的行为，如果从行为艺术上讲，是一个具有核心实验性的、值得去做的行为艺术，比那些表演、脱个衣服、打个滚，有价值多了，虽然他不是以艺术的目的行动的。

我跟谢德庆说了这件事后，他一直没说话，后来过了好久，他说："我们俩平了。"就是他和那个年轻人打平手了，我想他深知这个行为的价值。他又说："他用了我以一年为单位的形式。"我们设想如果这个年轻人的行为，是由谢德庆经过了这二十多年以后又拿出来的一个行为，那我觉得谢德庆就更厉害了。这个年轻人做的事之所以厉害，是因为其实他讨论、实验和面对的是我们人类将要面对的一个很要命的课题。当然，每一代人有每一代人要做的事和思维的视角。但是可以说，我这一代艺术家，也是谢德庆这一代进入西方语境的艺术家，可能在一个阶段会过多地关注对艺术系统本身的抵抗和颠覆，有时并没有能够从人类的生存状态、变异的文明走向、可能遭遇的问题中，不断获取新的创作的思想能量。

所以你说我们怎么样推进？或者毕业了以后我该怎么办？我的作品已经很棒了，我的老师已经给我最好的评价了。但实际上，真正的推进的能量来源确实不在艺术系统内部，而在这个之外。因为在这之外，有太多的未知变数，而且永无止境，这就有用不完的思想养料了。

问题五：徐老师，我有一个假设，如果在未来，我们今日所常用的表情包，会替代英语，变成一个全球性的通用语言，我想是不是在一年的时间里我都不用跟任何人说话，当然这其中肯定包括微信等其他方式的通讯交流。

徐　冰：你看，你的创作想象开始活跃了，挺好的。这个其实是有意思的话题。这和我的《地书》有一定的相关性，《地书》后来能做出来，就是因为这些年标识符号或者表情包生长得特别快。所以，在我有用这些符号写一本书的想法的时候，其实那时是

写不出来的，因为没有那么多的材料，那时的表情包只有一两套，现在有成百套上千套的表情包。手机终端的普及又让全世界人民每天都在学习读图标。这和《蜻蜓之眼》所使用的材料有点像，都是在使用生长中的、还没有成熟的材料。

比如说这些年表情包的生长之快，它的表述功能的增长之快，实际上，远远超出我们对它的预期和想象。这些表情符又有很多东西是我们的传统文字不便表述的。比如说我跟谁微信聊天，来来回回，到很晚了，但是用传统文字谁都不好意思把"我该休息了，不跟你聊了"这几个字写出来。这时就可以发一个月亮，对方就明白：差不多了，该停了。这就是表情包的特殊功能，是传统文字没有的。再比如，有些人不太爱说"我爱你"，可是有了爱心符号后，就可以同时发给100个人，对谁都可以说"我爱你"，这叫"文爱"或者"云爱"吧。表情符让"我爱你"这几个字的含义和容量扩充了。

我这么多年弄语言文字，我后来特别深的体会就是，一种文字的成熟度和能力的提升，其实不在于文字本身，而在于使用者与这个文字系统长期的使用而建立起来的一种相互填补空白的进展。哑语能表达复杂细腻的内容吗？但我们从聋哑人聊天时的兴奋，就知道他们的交流一点不比我们浅显。

《地书》刚出来的时候，大家其实挺不习惯的，但是现在有越来越多的人，特别是年轻人和孩子，他们读得很快。比如在一个家里，总是跟过去相反，过去一本书都是家长给孩子讲，现在是孩子给家长讲这是什么意思。因为视觉交流符合未来趋势，超越地域文化和教育等级，不需要学习。等我们这代懂得传统文字的人过去了，玩表情符或看《地书》长大的这些人，会觉

得哪种方式更方便？我们无从判断。这些年，随着表情符表达和阅读能力的全民提升，我们的想象力被动了。

问题六：徐老师，我看到您的很多作品都是由比较宏大的工作量建构起来的，比如说早期的《天书》，然后到《汉字的性格》，以及近期的《蜻蜓之眼》，感觉您好像很看重工作量，准确来说是作品背后的工作量，这仿佛是支撑作品的价值地位和分量之一。您是怎么看待工作量和作品之间的关系？它在您的创作中是否为有意为之？就好比您刚才提到的艺术跟科技的关系，艺术在做那1%的事情，工作量的累积是否对那1%有帮助？

徐　冰：我想这跟个人的性格有关，也和艺术态度有关。我其实喜欢做有难度的事、别人做不了的事，如果大家都能做的事情，那就不需要我去做了。你只要是有把握这个东西值得做，那你就要非常认真地去做。因为有些东西是靠一种态度，最后让艺术的力度在质变。就像《天书》，如果你写一两个假字出来，没有意义，如果你写一篇假字出来，也没有意义。但是如果你的这些假字都是你刻出来的，再用手工印出来，印一本书出来，它里面所蕴含的哲理和悖论的力度就在增加。实际上别人很难相信，居然有一个人花好几年的时间做了一件什么都没说的事。这本身就和正常人的思维与理解有一个错位，其实这种错位很重要。我的有些作品有些看起来好像是挺简洁的，但其实它里面的工作量是巨大的。我们每一名美院毕业的学生，其实最终可能要看一个东西，就是你对做事情要求的高度。比如说做版画的人打磨这一块木板，可能打磨到70%就差不多了。但可能有些人认为我必须打磨到100%，才满意，这里面是不同的。每一个环节都讲究，最后出来的效果就不一样，反映出制作它的人是精致的、训练有素的，还是粗糙的，最终反映的是人的质量。

这种对 100% 的追求，有些表现在规模是否到位，有些表现在工艺是否到位，有些表现在想法是否到位。这些还是由你要说的那句话需要怎么说来决定的。我的创作常使用声东击西的方法，"声东"就是要让别人相信，所以作品经常是假戏真做、做出规模。

问题七：徐老师，关于 AI 时代的艺术问题，就是平常我们所说的技术美学，新的技术产生了新的艺术评判标准。我们应当如何定义新的标准、新的认知和感知方式？科技会造成生活的标准失衡，我们又该如何从新的意识中导出新的方法论？

徐　冰：对，其实关系是这样的。也许我们把问题与"艺术"拉开得更多，我们就能判断得更准一些。我喜欢在做着一个领域的事的同时，却想着与此领域看似无关的事，这样可以提高我对所做工作局限性与弊病的警觉。实际上你这个问题挺好的。要我说，整个人类都面临着一个新的状况，这一状况或许会等很久，也可能很快就会到来，现在看来在提速。当那个时代到来时，我们今天讨论的这些话题都无效，都不值得讨论。这一状况就是 AI 时代，不要说 AI 时代的艺术，人类以往的那些了不起的、各个领域的文明积累都有可能失效。我想给一个假设，我设想，人类在造出理想的 AI 人之前，一定是先在把作为自然人的自己向 AI 人改造上取得某些进展。仅寿命延长这一项改造，就会很大程度颠覆自然人积累的文明。比如人类文学艺术中最永恒的主题——爱情。爱情这么纠结，本质上是要在有限的生命周期中解决繁衍。如果活到三百岁，时间有的是，就一定不是这种纠结法。另外，是否还需要自然生育？就这一点，审美就要改变，爱美的目的之一——吸引异性，不需要了。我们也很难想象一个三百岁的人的知识积累是怎么使用的……自然人阶

段积累的知识谱系也就失效了。可以肯定的是，作为自然人的我们一定得面对一个阶段，就是与改造了一半的 AI 人相重叠的时代。自然人个子又矮，长得又难看，然后整天生病，还不够聪明，肯定属劣等种族，等着被淘汰。

现在几乎所有的传统领域，已经开始逐渐失效和受到挑战。人类千百年来好不容易整理出的概念开始松塌。人的边界、真假的边界、包括艺术边界、电影的边界、道德的界定、法律的界定，也包括我们今天在这里讨论的事情，早晚都将是无效的，因为那个时代有那个时代的问题。

问题八： 您既是一位艺术家，又是一位艺术教育工作者。您更喜欢哪一个身份，又是如何看待这两项工作之间的关系？我个人觉得现在的幼儿美术教育过于偏概念，轻实践，当你真正想做一些事情的时候，就会彰显无力，当然我们又无法真正明白，因为我们已不是小孩子。

徐　冰： 两者都是思维的工作。我是艺术家，我喜欢做创作。我不是好为人师的性格，但是我喜欢和年轻人讨论艺术。我和我的博士生、研究生上课，其实就是在讨论艺术到底是怎么回事，从他们身上随时比照出代际之间的不同和各自的局限。其实，简单地讲，当代艺术创作就是做一些奇奇怪怪、来路不明的东西，是旧有知识中没有的东西。艺术家做出这些东西交给李军老师（中央美院人文学院教授）这样的人。（前两天我听说他讲了一个题目叫《艺术史的洞见》。）实际上他们的工作是什么呢？洞见咱们的作品里到底有什么东西。他们费劲，是因为我们做出来的东西，都不是现成的知识概念所能解释的。而学者就需要跟踪、整理、分析这个艺术家是怎么回事，他的社会背景与

作品的关系，最后总结出新的概念（如果你的作品有新的概念的话），从而生产出新的知识。有价值的艺术作品以此对人类文明推进起着作用。所以说，艺术家真正的本职工作，是寻找到一种具体的艺术表达法，把要说的事说出来。如果你只是天花乱坠地说了很多思想，但是你没有完成艺术家该做的这部分工作，那艺术史就不会理睬你，因为是"艺术史"不是别的史，就这么个道理。当然，艺术的服务性或者幼儿美术教育又是另一个话题，也是一个特别难的题目。其实从某种角度上讲，虽然成人负责幼儿美育，但孩子和成人可以说是两类动物。孩子身上有一种非常特殊的东西，是我们成人消失了的，已不具备的，包括特异功能、特有的感应系统、天生的自我保护能力和存活能力。但是随着孩子发育，成人的规矩，也许是被视为文明的东西，不断地损害着他们，最后整理成像咱们这样的人。

所以我的朋友，一位比利时儿童心理学家，她跟我说过一句话，我经常引用。她说："人一生的目的，就是要找回失去的东西。"我曾经特别想整理孩子们说出来的话，那实在是太精彩了。不管是文学描述还是哲理思辨或别的领域，他们的看法都是奇特的。比如说有一次我接女儿从幼儿园回家，路上她指着一棵树问我这是什么树，我说我不知道，爸爸得回去查一下，书上什么都有。这不是想影响她爱读书吗？她就来了一句，她说："书里除了文字什么都没有。"这不就是《天书》的命题嘛。还有张洹的儿子，有一次他在前头走，他儿子在后边走得特慢，张洹就问："怎么了你？"儿子说："我这条腿里有很多沙子。"原来是腿麻了。你看，多精彩的文学描述。其实这涉及教育的核心问题，也涉及美术学院给我们的是什么，我们是不是有能力把自己最有价值的那一部分保护住。好的老师就是帮你发现你这个人的好东西在哪儿，然后具体怎么用，就看自己的造化了。

附录

作品及首展信息索引

P 012 — 013．《烂漫山花》，"从《天书》到《地书》：徐冰《书》系列作品"，美国史宾赛美术馆，2007

P 020 — 021．《碎玉集》，中华人民共和国中央美术学院作品展，1981

P 029 — 030．《大轮子》，中央美术学院画廊，1986

P 034 — 037．《五个复数系列》，中央美术学院硕士毕业生作品展，1987

P 040 — 043．《鬼打墙》，"徐冰的三个装置"，美国威斯康星查森美术馆（原艾维翰美术馆），1991

P 046 — 047．*My Book*，"徐冰个人系列展首展"，北达科他州美术馆，1992

P 048 — 051．《雁渡寒潭雁过□留影》，南达科他州立大学画廊，1992，首展

P 052 — 055．《卍笔图、执笔图》，"'新作：963'美国国际艺术家驻留计划"，美国佩斯艺术基金会，1996

P 056 — 057．《遗失的文字》，"徐冰：遗失的文字"，德国柏林亚洲艺术工厂，1997

P 062 — 065．《天书》，"徐冰版画艺术展"，中国美术馆，1988

P 072 — 073．*A, B, C...*，"徐冰新近作品展"，美国纽约布朗克斯博物馆，1994

P 074 — 075．《〈后约〉全书》，"支离的记忆：中国前卫艺术家四人"，美国俄亥俄州州立大学维克斯纳艺术中心，1993

P 076 — 077．《文盲文》，"徐冰新近作品展"，美国纽约布朗克斯博物馆，1994

P 080 — 081．《英文方块字》，"'新作：963'美国国际艺术家驻留计划"，美国佩斯艺术基金会，1996

P 082．085．《英文方块字书法教室》，"'新作：963'美国国际艺术家驻留计划"，美国佩斯艺术基金会，1996

P 088．《转话》，"徐冰：台北回顾展"，台北市立美术馆，2014；最早发表于《生活》杂志，2006

P 092 — 093．《链子》，"动物、生命、意向"，芬兰波利，1998

P 094 — 095．《艺术为人民》，"旗帜计划展 Project 70（Banners, Circle 1）"，美国纽约现代艺术博物馆，1999

P 096 — 097．《罐子书屋题写字》

P 098 — 099．《石径：苏轼〈和子由渑池怀旧〉》，"活的中国园林：从幻想到现实"，德国德累斯顿国家美术馆，2008

P 100 — 101．《德文方块字书法：钗头凤》，"柏林墙之旅"，德国柏林市议会与歌德学院，2010

P 102 — 103．《文字写生，微妙的平衡：通往喜马拉雅山的六种途径》（芬兰）国立奈斯马当代美术馆，2000

P 104 — 105．《猴子捞月》，"文字游戏：徐冰的当代艺术"，美国赛克勒国家美术馆，2001

P 106．《鸟飞了》，"文字游戏：徐冰的当代艺术"，美国赛克勒国家美术馆，2001

P 107 — 111．《地书》，"象形文字：符号的寂寞"，德意斯图加特美术馆，2006

P 112 — 115．《明镜的湖面》，"徐冰：明镜的湖面"，美国威斯康星查森美术馆（原艾维翰美术馆），2004

P 116 — 117．《读风景——文字花园》，"读风景"，美国北卡罗来纳美术馆，2001

P 118 — 123．《魔毯》，"首届新加坡双年展"，新加坡观音佛堂祖庙，2006

P 124 — 125．《紫气东来》，中华人民共和国驻美国大使馆，2008

P 126 — 127．《金苹果送温情》，北京，2002

P 128 — 133．《木林森计划》，"人类/自然：艺术家反映地球变化"，美国圣地亚哥当代艺术馆，2008

P 134 — 135．《芥子园山水卷》，"与古为徒——十个中国艺术家的回应"，美国波士顿美术馆，2010

P 136 — 140．《汉字的性格》，"远观山庄珍藏展"，美国旧金山亚洲艺术博物馆，2012

P 142 — 144．《一个转换案例的研究》，"徐冰新近作品展"，美国纽约布朗克斯博物馆，1994

P 146 — 147．《文化动物》，"徐冰：试验展"，北京翰墨艺术中心，1994

P 150．《鹦鹉》，北京徐冰工作室，1994

P 151．《字网》，"网：与徐冰共同制作的装置"，美国东伊利诺伊大学十二月艺术中心，1997

P 152 — 153．《熊猫动物园》，"徐冰：熊猫动物园"，美国杰克·提尔顿画廊，1998

P 156 — 159．《蚕书》，"徐冰：语言的遗失"，美国麻省艺术学院，1995

P 160 — 161．《包裹》，纽约东村徐冰工作室，1995

P 162 — 163．《蚕花》，"天地之际：徐冰与蔡国强"，美国巴德学院策展中心美术馆，1998

P 164．《野斑马》，"首届广州三年展"，广东美术馆，2002

P 166 — 168．《真像之井》，"徐冰：真像之井"，西班牙瓦伦萨市立美术馆，2004

P 173．《烟草计划》，"烟草计划"，美国杜克大学图书馆、烟草博物馆、烟草工厂遗址，2000

P 174．《回文书》，"烟草计划"，美国杜克大学图书馆、烟草博物馆、烟草工厂遗址，2000

P 176．《杂书卷》，"烟草计划"，美国杜克大学图书馆、烟草博物馆、烟草工厂遗址，2000

P 178.《小红书》,"烟草计划",美国杜克大学图书馆、烟草博物馆、烟草工厂遗址,2000

P 180.《黄金叶书》,"烟草计划",美国杜克大学图书馆、烟草博物馆、烟草工厂遗址,2000

P 196 — 198.《清明上河图卷》,"烟草计划",美国杜克大学图书馆、烟草博物馆、烟草工厂遗址,2000

P 200 — 201.《中譅》,"烟草计划:上海",上海沪申画廊,2004

P 204 — 207.《荣华富贵》,"烟草计划:上海",上海沪申画廊,2004

P 214 — 216, 228 — 231.《何处惹尘埃》,Artes Mundi:"威尔士国际视觉艺术奖2004",英国威尔士国家博物馆和画廊,2004

P 236 — 237, 240 — 243, 246 — 248.《背后的故事》,"徐冰在柏林",柏林东亚美术馆,2004

P 254 — 255, 260 — 263.《凤凰》,第56届威尼斯双年展,2014

P 304 — 305.《蜻蜓之眼》,瑞士洛迦诺国际电影节首映,2017

P 312 — 313.《缓动电脑台》,"徐冰:明静的湖面",美国威斯康星查森美术馆(原艾维翰美术馆),2004

P 314.《触碰,非触碰》,"徐冰:明静的湖面",美国威斯康星查森美术馆(原艾维翰美术馆),2004

P 315.《诺基亚》,在诺基亚网站上下载录像,2006

P 318 — 320.《巴比伦塔的记录》,"复数词",美国纽约白盒子画廊,1998

P 321.《身外身》,"书与电脑",日本东京银座设计艺术画廊,2000

P 322. Excuse me Sir,纽约亚洲协会,2001

P 323 — 325.《鸟语》,北京,2003

P 326 — 327.《空气的记忆》,"徐冰",武汉合美术馆,2017

P 338 — 329.《第一读者》,"徐冰——第14届福冈亚洲文化奖特别展",日本福冈亚洲美术馆,2003

P 330 — 331.《Wu街》,"徐冰新近作品展",美国纽约布朗克斯美术馆,1994

一、英文文章、评论

001. Abe, Stanley K, *Tobacco Art: Xu Bing's Tobacco Project*, Duke University Libraries, vol. 14, no. 1, 2000（10）.
002. Abe, Stanley K, *Reading the Sky*. In *Cross-Cultural Readings of Chineseness: Narratives, Images, and Interpretations of the 1990's*, edited by Wen-hsin Yeh, p.53—79. Berkeley: Institute of East Asian Studies, UC Berkeley, 2000.
003. Abe, Stanley K, *No Questions, No Answers: China and A Book from the Sky. Boundary 2*, Modern Chinese Literary and Cultural Studies in the Age of Theory: Reimagining a Field, A special issue edited by Rey Chow. vol. 25 no. 3, Durham: Duke University Press, 1998（Fall）.
004. Abe, Stanley K, *Why Asia Now? Contemporary Asian Art and the Politics of Multiculturalism*, in Shades of Blank: Assembling Black Arts in 1980s Britain, ed. by David A. Bailey, et al.（Durham: Duke University Press, with the Institute of International Visual Arts and the African and Asian Visual Artists' Archive, 2005）, p.109—114.
005. Ahn, In Ki, *Chinese Avant-garde Art Strength and Spirit. Art Magazine no. 8 (1997)*：106—111.
006. Allegra Pesenti, *Apparitions: Frottages and Rubbings from 1860 to Now*, Houston: The Menil Collections and LA: Hammer Museum, 2016: 17.
007. Alison Carroll, *The Revolutionary Century Art in Asia 1900 to 2000*, South Yarra, Australia: Macmillan Art Publishing, 2010: 152, 156.
008. Altermodernist, *Xu Bing's First Solo Exhibition in Hong Kong at Asia Society, Butter Boom*, 2014.5.16.
009. An Bin, *Chinese Prints between 1985 and 2000*, in The Art of Contemporary Chinese Woodcuts, assembled by Christer von der Burg（London: The Muban Foundations, 2003）, p.94—95, Biography by Hwang Yin, p199—189.
010. *An Essential Guide to The Contemporary Artists: From the 1980s to Today*, 美术手帖, 2012（148）.
011. Anderlini, Jamil, "Apolitically Engaged", *Financial Times*, April 30/May 1, 2011.
012. Andrea Bachner, *Beyond Sinology: Chinese Writing and the Scripts of Culture*, New York: Columbia University Press, 2014: 168—69, 172, 180—183.
013. Angus, Alice, *Outside the Margin, [a-n] Magazine*, 2002（10）.
014. Ans van Broekhuizen-de Rooij, *Chinees in Tien Verdiepingen*, Leiden, Netherlands: Leiden University Press, 2008: 16.
015. Arif Dirlik and Xudong Zhang, *Postmodernism & China*, Durham and London: Duke University Press, 2000: 167—171.
016. Asia Society, *Contemporary Art Commissions: At the Asia Society and Museum*, New York: The Asia Society and Museum, 2003: 64—70.
017. Ava Kofman, "You Face Tomorrow", *Art in America*, 2019（1）.
018. Barbara Pollock, *The Wild, Wild East: An American Art Critic's Adventures in China*, Timezone 8 Limited, 2010: 9, 44, 161, 184, 216, 219.
019. Batten John, "Xu Bing's Asia Society retrospective demonstrates conceptual thinking", *South China Morning Post*, 2014.7.28.
020. Beech Hannah, "The Birth of Cool—A new generation of trendsetters is laboring to turn 'Made in China' into a symbol of style that's part Western, part traditional and all original", *Time*, 2002（11）.
021. Berger Patricia, "Pun Intended: A Response to Stanley Abe, 'Reading the Sky'", *In Cross-Cultural Readings of Chineseness: Narratives, Images, and Interpretations of the 1990's*, edited by Wen-hsin Yeh, p.80—100.
022. Berkeley, *Institute of East Asian Studies*, UC Berkeley, 2000.
023. Belting, Hans, Andrea Buddensieg and Peter Weibel, *The Global Contemporary and the Rise of New Art Worlds*, Boston: the MIT Press, 2013: 199, 450.
024. Bijana Ciric, *Rejected Collection*被枪毙的方案, Milano: Edizioni Charta, 2008: 164.
025. Bliss Sharon E., et al. *The Moment for Ink*, San Francisco: San Francisco State University, 2013: 102.
026. Boardman, Andrew, "Xu Bing and the door to the infinite, Interzones", exhibition catalogue, Kunstforeningen, Copenhagen & Uppsala Konstmuseum, Slottet, Uppsala, pp. 35—41.
027. Boardman Andrew, "Xu Bing's Square Words and the Fragility of Language", In Around Us, Inside Us Continents Boras Konsmuseum, Sweden: Boras Konsmuseum, 1997:18—22.Brett Osborn, *Time Nothingness: An Age of Simulacra and Juxtaposition*. Suwanee: Anne Whuknot Publishing Co., 2014: 129.
028. Buchanan Richard, *Art, design and the pursuit of happiness: No turning back*, Thesis presented at a Chicago Museum of Art Symposium, 1990: 1—28.
029. Cameron Dan, "Xu Bing: Introduction to Square Word Calligraphy", New York: New Museum of Contemporary Art, 1998.

030.Cameron Dan, "Famous in 2112? ", *ARTnews*, vol. 106, no.10（November 2007）: 202.
031.Carey, Chanda Laine, "Xu Bing: Ensure and Impermanence", *Yishu: Journal of Contemporary Chinese Art*, no.4（2015）: 83—98.
032.Caroline Turner, *Art and Social Change: Contemporary Art in Asia and the Pacific*, Canberra: Pandanus Books, 2005:5, 336.
033.Cashdan Maria, "Rewriting the Script", *Apollo*. no.11,（2014）: 64—68.
034.Cayley John, "Writing（under-）Sky: On Xu Bing's Tianshu", *A Book of the Book: Some Work and Projections About the Book and Writing*, Jerome Rothenberg and Stephen Clay, New York: Granary Books, 2000: 497—503.
035.Cayley John, His Book, Cayley, John and Xu Bing & others, Katherine Spears, *Tianshu: Passages in the Making of a Book*, London: Bernard Quaritch Ltd, 2009.
036.Charlesworth, J.J., "Should the Guggenheim have pulled controversial animal artworks? ", *CNN*, 2017.10.4.
037.Chattopadhyay Collette, "Xu Bing: Calligraphy, Language and Interpretation", *English Today 21*, 2005（1）.
038.Chattopadhyay Collette, "Xu Bing and Public Art", *Art Asian Pacific*, 2004（Spring）.
039.Chen Hsin, "Symbol in the Body, Craft in the Soul, Print Tradition in the Genes [Chinese]", *Modern Art*, no.173,（Jun 2014）:26—37.
040.Chinese Rare Book Project，*East Asian Studies: Department & Program Newsletter 2010—2011 of Princeton University*（2011）: 40.
041.Chiu Melissa, *Chinese Contemporary Art 7 Things You Should Know*, Gardners Books, 2009.
042.Chiu Melissa, "The Use of Text in Contemporary Chinese Art", *Art Asian Pacific*, 2001（29）.
043.Cho Christina, "Xu Bing, Jack Tilton/New Museum of Contemporary Art", *ARTnews*, 1998（12）.
044.Christer von der Burg, *The Art of Contemporary Chinese Woodcuts*, London: The Muban Foundation, 2003:94—95,188—189.
045.Christine Monks, "A Visual Koan: Xu Bing's Dynamic Workshops", *Yishu: Journal of Contemporary Chinese Art*, 2005（4）.
046.Claire Roberts and Geremie R Barme, *The Great Wall of China*, Sydney: Powerhouse Publishing, 2006: 24—25.
047.Clarissa von Spee ed., *The Printed Images in China: From the 8th to the 21st Centuries*, London: The British Museum Press, 2010: 56, 175.
048.Clay Steven and Jerome Rothenberg, *A Book of the Book: Some Works and Projections about the Book & Writing*, New York: Granary Books, 2000.
049.Craig Clunas, *Art in China*, New York: Oxford University Press, 1997: 221.
050.Cohen Andy, "Maria Kaldenhoven", *Asian Pacific 15th Anniversary Special Issue*, no.6（2008）: 84—85.
051.Cohen Joan Lebold, "Chinese Art Today: No U Turn", *ARTnews*, 1992（2）.
052.Colpitt Frances, *Xu Bing: An Introduction*, in Linda Pace, et al, reaming Red: Creating ArtPace（San Antonio, Texas: ArtPace, distributed by New York: D.A.P/ Distributed Art Publishers, 2003:142—144.
053.Conrad Schirokauer and Donald N. Clark, *Modern East Asia: A Brief History*, Belmont, CA: Thomson/Wadsworth Learning, 2004: 352—353.
054.Corzo, Miguel Angel. *Mortality/ Immortality? The Legacy of 20th-Century Art*. Los Angeles: The Getty Conservation Institute, 1999（180）.
055.Cotter Holland, "Art in Review", *The New York Times*, 1994.8.26.
056.Cotter Holland, "Calligraphy, Cavorting Pigs and Other Body-Mind Happenings", *The New York Times*, 2002.1.29.
057.Daftari Fereshtech, *70 Projects Banners I, NY ARTS* , vol. 5, no.1（1999）: 39.
058.Dal Lago, Francesca and Laura Trombetta-Panigadi, *Gli ideogramm come arte astratta*, Arte（Milan）, No.218,1991（5）.
059.Danto Ginger, "Review of Installation of A Book from the Sky at Bellefroid Gallery, Paris", *Art News*（monthly）, New York, vol. 92, no. 6, summer, 1993:186.
060.David A. Bailey, Ian Baucom and Sonia Boyce, *Shades of Black*, Durham and London: Duke University Press, 2005: 113, 159.
061.David G. Wilkins, et al. *Art Past Art Present: 6th Edition*, Upper Saddle River, NJ: Pearson, 2009: 14—15, 438, 592.
062.David Joselit, *After Art*, Princeton: Princeton University Press, 2013: 53.
063.Decrop, Jean-Marc and Christine Buci-Glucksmann, *Modernités Chinoises*（Paris: Skira, 2003）.
064.Denton Kirk, "'Culture', in China: Adapting the Past, Confronting the Future", ed. by Thomas Buoye, et al. Ann Arbor, *Michigan: Center for Chinese Studies*, The University of Michigan, 2002: 406,420.
065.Diez Celia, "El chino mas rapido（the Fastest Chinese）", *Exit Express*, 2008（5）.
066.Don J. Cohn, "Eight and a Half Things You Should Know about Three New Books on Chinese Contemporary Art", *Art Asia Pacific*, 2009（2）.

067. Doran Valerie C, "Xu Bing: A Logos for the Genuine Experience", *Orientations*, 2001（8）.
068. Doran Valerie C, "Xu Bing: A Logos for the Genuine Experience", *Orientations*（HK）, vol. 32, no. 8（2001）: 80—87.
069. Edgar Walthert, *The Annex of Universal Languages*, Amsterdam: BoldMonday, 2019: 12.
070. Fraizier David, "Journey to the West—After 20 years in the United States, what does it mean for Xu Bing to be back in China", *Art Asia Pacific*, no. 5（2014）: 61—62.
071. Erbaugh Mary S., *Ideograph as Other in Poststructuralist Literary Theory, in Difficult Characters: Interdisciplinary Studies of Chinese and Japanese Writing*, ed. by Erbaugh, Pathways to Advanced Skills Publications series, vol.6,Columbus, Ohio: National East Asian Language Resource Center, The Ohio State University, 2002: 219—224.
072. Erickson Britta, "The Art of Xu Bing", *Beijing Beat*, Issue 9, January 15, 1999.
073. Erickson Britta, "A case study of transference: Xu Bing and the process of interpreting art", Thesis presented at Communications with/ In Asia: Asian Studies Association of Australia 20th Anniversary Conference, Melbourne, 1996: 1—14.
074. Erickson Britta, "Process and Meaning in the Art of Xu Bing", *Three Installations* by Xu Bing, Curated by Russell Panczenko. Published by Elvehjem Museum of Art, University of Wisconsin-Madison. 1991.
075. Erickson Britta, "Do We Have Time for the Subtleties of Guohua?", *Yishu* 7, 2008（1）.
076. Frank den Oudsten, *Space. Time. Narrative: the exhibition as post-spectacular stage*, Burlington, VT: Ashgate, 2011: 380.
077. Frank L Cioffi, *The Imaginative Argument: A Practical Manifesto for Writers*. Princeton: Princeton University Press, 2018: 166—168.
078. Fuyubi Nakamura, *Traces of Words: Art and Calligraphy from Asia*, Vancouver: Museum of Anthropology at UBC, 2017: 66—70.
079. Ga Young Kim, "Is it art or not, that is the question（A Case Study in Transferen）", *Mayim*, 2010（7）.
080. 《概念に揺さぶりをかける文字世界：徐冰》,《美術手帖》, 2010（2）.
081. Geremie R Barme, "Xu Bing: A Chinese Character", *Australia Art Monthly*, 1993（7）.
082. Glenis Israel, *Senior Artwise: Visual Art 11—12 with eBookPLUS: 2nd Edition*, Milton, Qld.: John Wiley & Sons, 2010: 238—239.
083. Gladston Paul, "A（n）（In）Decisive Act of Disclosure: Reflections on the '85 New Wave Exhibition at Ullens Centre for Contemporary Art in Beijing", *Yishu: Journal of Contemporary Chinese Art*, 2008（2）.
084. Gleadell Colin, "Earth, Stone, Water: Xu Bing at Chatsworth", *Sotheby's Preferred*（9—10）2014: 44—47.
085. Glenn Harper and Twylene Moyer, *Conversations on Sculpture*, Hamilton, NJ: ice Press, 2007: 124—132.
086. Goodman Jonathan, "Xu Bing: the Cage of Word", *Art Asia Pacific*, vol.26, 2000:46—53.
087. Goodman Jonathan, "Raleigh, NC — Xu Bing: North Carolina Museum of Art", *Sculpture*, 2001（10）.
088. Goodman Jonathan, "Xu Bing at Jack Tilton and New Museum", *Art in America*, 1999（1）.
089. Goodman Jonathan, "Bing Xu: 4,000 Characters in Search of a Meaning", *ARTnews*, 1994（7）.
090. Goodman Jonathan, "Breakout Chinese Art Outside of China", *Journal of Contemporary Chinese Art*, 2008（2）.
091. Gopnik Blake, "Xu Story：An Artist's Absurd Cast Of Characters", *The Washington Post*, 2001.10.28.
092. Gordon S Barrass, *The Art of Calligraphy in Modern China*, Berkeley and Los Angeles: University of California Press, 2007:57.
093. Guiducci Mark, "Flight of Fancy: Xu Bing's Pair of Spectacular Birds Lands in New York", *Vogue*, no.（2）2014: 168.
094. "Guggenheim Acquiring Controversial Xu Bing Work Pulled from Recent 'China' Show", *ARTnews*, 2018.3.9.
095. Hamlish Tamara, "Prestidigitations: A Reply to Charles Stone", *Public Culture*, vol.6, no. 2（1994）: 411—418.
096. Hammond Drew, "The Making of 'Book from the Sky'", Cayley, John and Xu Bing & others, Katherine Spears, *Tianshu: Passages in the Making of a Book*, London: Bernard Quaritch Ltd, 2009.
097. Harper Glenn, "A Conversation with Xu Bing Exterior Form/ Interior Substance", *Sculpture*, 2003（1）.
098. Hay Jonathan, "Ambivalent Icons: Works by Five Chinese Artists Based in United States", *Orientations*（HK）,vol. 23, no. 7（1992）: 37—38.
099. Hendrikse Cees and Thomas J. Berghuis, *Writing on the Wall: Chinese New Realism and Avant-Garde in the Eighties and Nineties*, Groningen: Groninger Museum, 2008.
100. Heuendorf Henri, "The Guggenheim Bilbao Will show two controversial animal works that were pulled from its Chinese art survey in New York", *Artnet News*, 2018.4.30.
101. Hou Hanru, "Beyond the Cynical: China Avant—Garde in the 1990s", *Art Asia Pacific*, 1996（1）4.
102. Hu Fang, "Untitled China's Post-Utopian Contemporary Art Criticism", *Asian Pacific 15th Anniversary Special Issue*, no.6 (2008): 242—243.

103. Hyang Yin (interview with Christer von der Burg and Anne Farrer), "Setting Free the Knife: Contemporary Chinese Woodcuts", *Orientations* 34, 2003 (11).
104. Ikegami Hiroko, "Emotions Are Beautiful: Bingyi's Unfashionable Faith in Painting", *Yishu: Journal of Contemporary Chinese Art*, 2007 (3).
105. "Influence: Today and Tomorrow: Xu Bing", *Art Asia Pacific*, 2009 (4).
106. Isto Raino, "Organic (un) ground in the time of biopower and hyperobjects: Conceptualizing global posthumanism in the art of Xu Bing and Gu Wenda", *Journal of Contemporary Chinese Art* 2, no. 2&3 (Sep 2015): 195—215.
107. Jean Robertson and Craig McDaniel, *Themes of Contemporary Art: Visual Art After 1980*, New York: Oxford University Press, 2005:187.
108. Jennifer Webb, Beyond the future: *The third Asia-Pacific Triennial of Contemporary Art*, Brisbane: Queensland Art Gallery, 1999: 230.
109. Jennifer Snodgrass and Anna Barnet, *MFA Highlights Arts of China*, Boston: Museum of Fine Arts, 2013: 25, 138—139.
110. Jenny Lin, *Above Sea: Contemporary Art, Urban Culture, and the Fashioning of Global Shanghai*, Manchester: Manchester University Press, 2019: 124—132.
111. Jenny Grace Lin, *Above Sea: Modern and Contemporary Art from the Ruins of Shanghai's New heaven on Earth*, Ann Arbor, MI: ProQuest, 2012: 195—197.
112. Jerome Rothenberg, and Steven Clay, *A Book of the Book: Some Works and Projections about the Book: Some Works and Projections about the Book & Writing: 1st Edition*, New York: Granary Books, 2000 :497—503.
113. Jerome Silbergld and Dora C. Y. Ching, *Persistence-transformation: text as image in the art of Xu Bing*, Princeton: The P.Y. and Kinmay W. Tang Center for East Asian Art, Department of Art and Archaeology, Princeton University, in association with Princeton University Press, 2006.
114. Jiang Jiehong, "The Revolution Continues: New Art from China", New York: *Rizzoli*, 2008:80—81.
115. Jiang Junjie, "The Doubleness of Sight/Site: Xu Bing's Phoenix as an Intended Public Art Project", *Yishu: Journal of Contemporary Chinese Art* 17, no.2 (Mar/Apr 2018): 29—45.
116. Jin Yuqing, *Xu Bing, The 1st Fukuoka Asian Art Triennale 1999*, Exhibition catalogue, Fukuoka: Fukuoka Asian Art Museum, 1999:36.
117. Joan Lebold Cohen, *Artists of Chinese Origin in North America Directory*, Westmont, IL: Point Gallery, 1995: 4, 10, 12, 23.
118. Joe Andoe, *What you see*, NY: University at Buffalo Art Gallery, 2001: 39.
119. John Clark, *Chinese Art at the End of the Millennium: chineseart.com 1998—1999*. Hong Kong: New Art Media Limited, 2000: 224—232.
120. John Clark, *Asian Modernities: Chinese and Thai Art Compared, 1980 to 1999*. NSW, Australia: Power Publications, 2010: 230.
121. "John Madejski Garden Commission: 'Traveling to the Wonderland'" by Xu Bing, *Victoria and Albert Museum*: 2 November 2013—2 March 2014.
122. Jordan Miriam and Jason Haladyn, "Gu Xiong and Xu Bing: Here Is What I Mean", *C Magazine*, 200 (Spring).
123. Juli F. Andrew and Kuiyi Shen, *The Art of Modern China*, CA: University of California Press, 2012: 219—220, 258—259, 264, 268—269, 284.
124. Julian Raby, *Ideals of Beauty: Asian and American Art in the Freer and Sackler Galleries*, London: Thames & Hudson, 2010: 86.
125. Karen Smith, *Nine Lives: The Birth of Avant-Garde Art in New China*, Zurich: Scalo Verlag AG, 2005: 308—358.
126. Karetzky, Patricia Eichenbaum, " A Modern Literati: The Art of Xu Bing", *Oriental Art* (London), 2001 (4).
127. Katherine Spears, *Tianshu: Passages in the Making of a Book*, London: Bernard Quaritch Ltd, 1009.Katharine Stout, *Contemporary Drawing: From the 1960s to Now*, London: Tate Publishing, 2014: 99—101.
128. Kaufman Jason, "Chinese artists today have an easier path to success Xu Bing, the new vice president of China's top art school, reveals his plans for the institution's future", *The Art Newspaper*, 2008 (3).
129. Kaufman Jason Edward, "Conceptual Calligrapher", *Luxury Magazine*, (Winter 2017): 222—235.
130. Kenneth Starr, *Black Tigers: A Grammar of Chinese Rubbings*, Seattle and London: University of Washington Press, 2008: 171.
131. Kesner Ladislav, "To Frighten Heaven and Earth and Make the Spirits Cry", *Xu Bing: A Book from the Sky and Classroom Calligraphy*, Published by the National Gallery in Prague, 2000.
132. Kim Forss, *Landskap i tusch: idé, historia och praktik i kinesisk konst*, Strängnäs: Andante-Tools for Thinking AB, 2019:138—145.
133. Kim Yu Yeon, *Fragmented Stories*, Cinco continents yuna ciudad, Ciudad de Mexico, 1998: 131—146.
134. Klawitter Arne, "Die asthetiche Resonanz unlesbarer Zeichen Die Dekonstruktion der Schrift bei Xu Bing und Axel

Malik（The aesthetical resonance unreadable signs the deconstruction of the writing at Xu Bing and Axel Malik）",
Internationale Buchwissenschaftliche Gesellschaft Jahrbuch（*International Book Society Yearbook*），no.3（2013）：99—114.

135. Kleiner Frd S., *Gardner's Art Through the Ages*, Boston: Thomson Wadsworth, 2008:731.

136. Kleiner Fred S., Christin J. Mamiya and Richard G. Tansey, *Gardener's Art Through the Ages*（Eleventh Edition），Orlando, Fl: Harcourt, Inc. 2001: 814.

137. Koh Germaine, Xu Bing, Crossings, curated by Diane Nemiroff, National Gallery of Canada,1998: 174—179.

138. Le Courtois-Mitchell Vivienne, "Making Art: A Role for Live Animals in Installation and Performance Art in the 1990s", *Eye-Level*（A Quarterly Journal of Contemporary Visual Culture），no.1（Autumn 2001）：3—5.

139. Lee Benjamin, "Going Public", *Public Culture* 5, no. 10（1993）：165—178.

140. Li Shiyan, *Travailler, répéter, méditer, Histoire de l'art*, n° 74 - *Représenter le travail*, Institut National d'Histoire de l'Art, Somogy éditions d'Art, Paris, avril 2015, p.151—162.

141. Liébana Raúl, "Xu Bing: Director de Dragonfly Eyes", *El Espectador imaginario*, March, 2018.

142. Lin Xiaoping, "Globalism or Nationalism? Cai Guoqiang, Zhang Huan, and Xu Bing in New York", *Third Text* 18，2004（7）.

143. Linda Pace, Jan Jarboe Russell and Eleanor Heartney, *Dream Red: Creating ArtPace*, San Antonio: ArtPace, 2003: 142—145.

144. Linda Weintraub, *In the Making: Creative Options for Contemporary Art*, New York: Distributed Art Publishers Inc., 2003: 364—373.

145. Liu Lydia He, *The Clash of Empires: The Invention of China in Modern World Making*, Cambridge, Mass, and London: Harvard University Press, 2004:207—209.

146. Liu Cary Y. and Laura M, Giles, "The Question of Landscape", *Princeton University Art Museum Magazine*, 2010（1）.

147. London, Barbaba, "Accelerated Vision: Chinese Video's Leap Forward", *Modern Painters: The International Contemporary Art Magazine*, 2008（3）.

148. Lorber, Martin Barnes and Rebecca McNamara, *A Toke of Elegance: Cigarette Holders in Vogue*, Milan: Officina Libraria, 2015: 60—61.

149. Lui Claire, "Being & Nothingness: Chinese Artist Xu Bing's Calligraphic Works Blur the Divides of Language and Meaning, Past and Present, Truth and Lies", *Print 58*, 2004（2）.

150. Lydia H. Liu, "The Non-Book, Or the Play of the Sign", *In Tianshu: Passages in the Making of a Book*, edited by Katherine Spears, 65—79. London: Quaritch, 2009.

151. Lydia H. Liu, *The Clash of Empires: The Invention of China in Modern World Making*, Cambridge: Harvard University Press, 2004: 208.

152. Lynn Gamwell, *Mathematics + Art: A Cultural History*, Princeton: Princeton University Press, 2016: 350—353.

153. Lynne Sear and Suhanya Raffel, *The 5th Asia-Pacific Triennial of Contemporary Art*, Australia: Queensland Art Gallery Publishing, 2006: 81, 105.

154. Mansley Lorna, "Writing in Pictures: An Introduction to Typography in China", *All*, 2007（46）.

155. Margaret Shepherd, *Learn World Calligraphy*, New York: Watson-Gupyill Publications, 2011: 83.

156. Marie Smith and Roland Smith, *S is for Smithsonian: America's Museum Alphabet*, Ann Arbor, MI: Sleeping Bear Press, 2010: X.

157. Marja-Terttu Kivirinta, "Xu Bing naki Nepalin koyhyyden", *Helsingin Sanomat*, 2000（6）.

158. Mary S. Erbaugh, *Difficult Characters: Interdisciplinary studies of Chinese and Japanese Writing*, Columbus, OH: National East Asian Languages Resource Center, the Ohio State University, 2003: 26, 219, 224.

159. Mary Stewart, *Launching the Imagination: A Comprehensive Guide to Basic Design*, New York: McGraw-Hill, 2012: 180.

160. Matt Price and Andrew Brown, *Xu Bing*, London: Albion, 2011.

161. Mel Y Chen, *Animacies: Biopolitics, Racial Mattering, and Queer Affect*, Duke University Press, 2012: 130, 143—148, 151.

162. Melissa Chiu, *Chinese Contemporary Art, New York*: AW Asia, 2008: 32, 59, 68—70, 106.

163. Melissa Chiu, *Breakout Chinese Art Outside China*, Milano: Edizioni Chart, 2006: 83—92.

164. Meulen Sjoukje van der, "The Status of Contemporary Art Criticism: A Conversation with Rosalind Krauss", *Metropolis M*, 2008（2）.

165. Michael Ho, *The Collectors Show: Weight of History*, Singapore: Singapore Art Museum, 2013: 10, 85—88.

166. Michael Sullivan, *Art and Artists of Twentieth Century China*, Los Angeles and Berkeley, California and London: University of California Press, 1996: 214, 265, 266, 279.

167. Michael Sullivan, *The Arts of China*. London: University of California Press, 1999: 297.

168. Michelle Fornabai, *Ink*, GSAPP Books, 2013: 81.

169. Miguel Angel Corzo, *Mortality/ Immortality? The Legacy of 20th-Century Art*, Los Angeles: The Getty Conservation Institute, 1999: 180.
170. Mok Harold, *Hong Kong Visual Arts Yearbook 2005*, Hong Kong: Hong Kong Arts Development Council, 2006:523.
171. Morgan Robert C., "Hopes Come Together", *World Sculpture News* 21, no.2（2015）: 28—31.
172. Mong Adrienne, "The Power of Make-Believe", *Far Eastern Economic Review*, vol.163, no. 37, 2000: 84—85.
173. Morley Simon, "Writing on the Wall: Word and Image in Modern Art", London: Thames & Hudson,2003:194—195.
174. Movius Lisa, "Where There's Smoke: 'Tobacco Project: Shanghai'", *Art in America*, 2005（2）.
175. Navin Rawanchaikul, *Public Art In（ter）vention*, Lamphun, Thailand: Fly with me to Another World Project, 2006: 58.
176. Neave, Dorinda, Lara Blanchard and Marika Sardar, Asian Art, Upper Saddle River, NJ: Pearson, 2015: 220—221, 235.
177. N.G. David, "Messaging is the Medium（Xu Bing's Chat Program）", *ARTnews*, 2007（7）.
178. Nici, John B., *AP Art History*, New York: Kaplan Inc., 2018: 497—498.
179. O'Sullivan Michael, "Xu Bing's Verbal Cure", *The Washington Post*, 2001.11.2.
180. Paul Sloman, *Book Art: Iconic Sculptures and Installations made from Books*, Berlin: Gestalten, 2011: 130—135.
181. Paschal Huston, *Reading Landscape*, North Carolina Museum of Art, Raleigh, North Carolina, USA. 2001.
182. Pasquariello Lisa, *From work to text and back again, Fractured Fairy Tales: Art in the Age of Categorical Disintegration*, Exhibition catalogue, Duke University Museum of Art, Durham, 1996: 13—24.
183. Peter D. McDonald, *Artefacts of Writing: Ideas of the State and Communities of Letter from Matthew Arnold to Xu Bing*, Oxford University Press, 2017: 261—272.
184. Peter Nesbett and Sarah Andress, *Letters to A Young Artist*, New York: Dartw Publishing LLC, 2006: 13—17.
185. Peter R Kalb, *Art Since 1980: Charting the Contemporary*, Upper Saddle River, NJ: Pearson, 2014: 210—212.
186. Peterson Michael, "A Book That Resists Reading: The Enormous Signs of Xu Bing", *Fine Art Magazine*, 1992（1）.
187. Phaidon and the Met, *The Artist Project: What Artists See When They Look at Art*, London: Phaidon Press Limited and New York: The Metropolitan Museum of Art, 2017: 248.
188. "Phoenix", 2007/10 Installationsansicht, Mass MOCA, USA, *Art Das Kunstmagazin*, no.5（2015）: 24—25.
189. "Phoenix Xu Bing at the Cathedral（Feng Huang 2007—2010）", *ARTnews* 112, no.5（2014）.
190. Princeton University Art Museum, *Handbook of the Collections*, Princeton: The Princeton University Art Museum, 2013: 36.
191. 謙田慧、佐藤庆,《知的〈手仕事〉達人たち》,東京オンデマンド出版社,2001:165—182.
192. Quinn, Therese, John Ploff and Lisa Hochtritt, *Art and Social Justice Education: Culture as Commons*, Taylor & Francis, 2012: 65—67.
193. Raby Julian, "Arthur M. Sackler Gallery: Past Present and Future", *Orientations* 43, no. 7（2012）: 54—55.
194. Rensink Bart, *Berlijn en Xu Bing*, Amsterdam: Sjolsea, 2005.
195. Reuter Laurel, "Musing into winte", *Art Journal*, CAA College Art Association, New York, 1994（3）.
196. Reuter Laurel, *Into the Dark Sings the Nightingale: The Work of Xu Bing, Xu Bing: The First Exhibition of His Solo Exhibition Series*, North Dakota Museum of Art, Grand Forks, North Dakota. 1992: 1—4.
197. Rhem James, "Review of Three Installation by Xu Bing, Elvehjem Museum of Art, Madison, Wisconsin", *New Art Examiner*, vol. 19, no. 9, 1992（5）.
198. Robert D. Mowry, *A Tradition Redefine: Modern and Contemporary Chinese Ink Paintings from the Chu-tsing Li Collection 1950—2000*, Cambridge: The Harvard University Art Museum, 2007: 13.
199. Roberts Claire and Geremie Barmé, "The Great Wall of China", Sydney: Powerhouse Pub, 2007.
200. Robertson Jean and Craig McDaniel, *Themes of Contemporary Art: Visual Art after 1980*, Oxford and New York: Oxford University Press, 2005:110,118.
201. Rosalie West, *Xu Bing: Tobacco Project, Duke/Shanghai/Virginia, 1999—2011*.Richmond: Virginia Museum of Fine Arts, 2011.
202. Salvador Albinana, *Charpa. Una Historia*, Spain: Ajuntament de Gandia, 2007: 58.
203. Sasha Grbich, "Living and dying under surveillance: Xu Bing's Dragonfly Eyes", *Artlink 38*, 2018（9）.
204. Scheller Jörg, "Poesie der Bilder", *Places of Spirit*,（Dec/Jan 2016）: 60—62.
205. Schmid Andreas, "Uber Die Aktuelle Kunstszene in Peking", *Neue Bildende Kunst*, no. 1（1995）: 52—53.
206. Shaw-Eagle Joanna, "Monumental wordplay at Sackler", *Washington Times*, 2001.11.17.
207. Shelagh Vainker, *Chinese Silk: A Cultural History*, London: The British Museum Press, 2004: 207.
208. Shelagh Vainker eds., *Landscape/Landscript: nature as language in the art of Xu Bing*, Oxford: Ashmolean Museum of Art and Archaeology, University of Oxford, 2013.

209. Sherman Mary, "Xu Bing and a prayer", *Art News*, New York, 1995（12）.
210. Shirokauer Conrad and Donald N. Clark, *Modern East Asia*, Belmont, California: Wadsworth/Thomas Learning, 2004:352—353.
211. Silbergeld Jerome and Dora C. Y. Ching, *Persistence/Transformation: Text as Image in the Art of Xu Bing*, Princeton: P.Y. and Kinmay W. Tang Center for East Asian Art, Princeton University in association with Princeton University Press, 2006.
212. Silvia Fok, *Life & Death: Art and the Body in Contemporary China*, Bristol and Chicago: Intellect, 2013: 31, 120—123, 126, 129—131, 167—68.
213. Simon Morley, *Writing on the Wall: Word and Image in Modern Art*, London: Thames & Hudson, 2003:194.
214. Smith Karen, *Nine Lives: The Birth of Avant-Garde Art in New China*, Zurich: Scalo, 2005:302—357.
215. Starr Kenneth, *Black Tigers: A Grammar of Chinese Rubbings, A China Program Book*, Seattle: University of Washington Press, 2008:171.
216. Stephen C.P Gardner, *Gateways to Drawing: A Complete Guide*. London: Thames & Hudson, 2018: 222.
217. Steffaine Ling, "VIFF 2017: On Watching and being Seen in Dragonfly", *The Brooklyn Rail*, 2017（11）.
218. Steven Matijicio, *Paperless*, Southeastern Center for Contemporary Art, 2012: 104—107.
219. Solomon Andrew, "An Ancient Garden Youthfully Abloom, Chinese Art Today", *The New York Times*, 2001.11.11.
220. Spence Jonathan, "Recharging Chinese Art", *The New York Review of Books 58*, no. 7, 2011: 67—69.
221. Stock Simon, "Back to Beyond Limits: Xu Bing at Chatsworth", Sotheby's, 2014.7.10.
222. Stone Charles, "Xu Bing and the Printed Word", *Public Culture*, 1994（2）.
223. Sturman Peter C., "Measuring the Weight of the Written Word: Reflections on the Character-Paintings of Chu Ko and the Role of Writing in Contemporary Chinese Art", *Orientations*, 1992（7）.
224. Susanne Slavick, *Out of Rubble*, Milano: Edizioni Charta, 2011: 63.
225. Tam, Vivienne, *China Chic*, New York: HarperCollins Publishers Inc., 2000: 292—297.
226. Tan Xinyu and Wang Yugeng, "Reborn from Ash", *China Pictorial*, no. 6（2010）: 26—27.
227. Tang Ling Yu, "West Greets East: Chinese Contemporary Art in America", *Yishu*, 2008（4）.
228. Terry Barrett, *Making Art: Form and Meaning*, New York: McGraw-Hill Companies, Inc., 2011: 138.
229. Thomas Buoye et al., *China: Adapting the Past Confronting the Future*, Ann Arbor, MI: Center for Chinese Studies, the University of Michigan at Ann Arbor, 2002: 406, 420.
230. Tsao Hsingyuan, "A Dialogue on Contemporary Chinese Art: The One Day Workshop 'Meaning, Image and Word'", *Yishu: Journal of Contemporary Chinese Art*, 2005（4）.
231. Tinari Philip, "Some Simple Reflections on an Artist in a City, 2001—2007", *Parkett*, 2007（81）.
232. *The Book about Xu Bing's Book from the Ground, The MIT Press* no.1（2014）: 21.
233. Tsao Hsingyuan, "A Dialogue on Contemporary Chinese Art: The One-Day Workshop 'Meaning, Image, and Word'", *Yishu: Journal of Contemporary Chinese Art*, 2005（12）.
234. Tong Katherine, "Xu Bing: A Retrospective", *Art Asia Pacific*, 2014.6.30.
235. Turner Caroline, *Art and Social Change, Caroline Turner, In Art and Social Change: Contemporary Art in Asia and the Pacific*, Canberra: Pandanus Books, 2005:6, 336.
236. Vainker Shelagh, *Chinese Silk*, London: The British Museum Press, 2004:207.
237. Victor H. Mair, Nancy S. Steinhardt and Paul R. Goldin, *Hawai'i Readers in Traditional Chinese Culture*, Honolulu: University of Hawai'i Press, 2005:566.
238. Wang Yan juan and Chen Wen, "Playing With the Artistry of Language", *Beijing Review*, 2008（3）.
239. Wang Yuejin Eugene, "Of Text and Texture: The cultural relevance of *Xu Bing*'s Art", Xu Bing: Language Lost, Huntington Gallery, Massachusetts College of Art, Boston, Massachusetts. 1995: 7—15.
240. Wear Eric, "Square Words, Round Paradigms: Contemporary Calligraphy in China", *Art Asia Pacific*, 2008（3）.
241. Wee Darryl, "Xu Bing To Unveil New Work at Chatsworth Garden", *Blouin Artinfo*, 2014.7.14.
242. Weintraub Linda, Allegorical Persona, *Animal, Anima, Animus*, Pori Art Museum Publications, 1998: 43—49.
243. Weintraub Linda, "Pious Success-Eliminating Meaning: Xu Bing", *In the Making: Creative Options for Contemporary Art*, New York: D.A.P./Distributed Art Publishers, 2003:364—373.
244. Wei Lily, "Lily Wei on Chinese Artists and the Marketplace-Xu Bing and Zhanghuan in America", *Art Asia Pacific*, 2003（38）.
245. Wen-hsin Yeh, *Cross-Cultural Readings of Chineseness*, Berkeley, CA: Institute of East Asian Studies, University of California, Berkeley, 2000: 53—79.
246. Wiedenhof Jeroen, "Karakters uit het niets: De werelden van Xu Bing", *China Nu*, 2003（Spring）.

247.Wilkins David G., Bernard Schultz and Katheryn M. Linduff, *Art Past Art Present*, Upper Saddle River, N.J.: Pearson Education, Inc. 2009: 14—15, 438, 592.
248.Wilkins David G., Bernard Schultz and Katheryn M. Linduff, *Art Past Art Present*, Upper Saddle River, N.J.: Pearson Prentice Hall, 2005: 14—15, 602.
249.Wilson Lloyd, Ann, "Ashes to Ashes, Dust to Art", *The New York Times*, 2004.7.11.
250.Wilson Lloyd, Ann, "Binding Together Cultures With Cords of Wit", *The New York Times*, 2000.6.18.
251.Wilson Lloyd, Ann, Reality-trek, *Delicate Balance: six routes to the Himalayas*, exhibition catalogue, Kiasma Museum of Contemporary Art, Finland, pp.40—41.
252.Wilson Lloyd, Ann, *Lost and found, Xu Bing: Language Lost*, exhibition catalogue, Massachusetts College of Art, pp. 20—24.
253.Wilson Lloyd, Ann, "Xu Bing-Massachusetts College of Art", *Sculpture*, 1996（1）.
254.Whitney Linda, "Xu Bing: Three Installations at the North Dakota Museum of Art", *Art Paper*, May 25—July 12, 1992（1）.
255.Woo-hyun Shim, "'The Security Has Been Improved' examines surveillance", *The Korea Herald*, 2019.5.1.
256.Wu Hung, "A 'Ghost Rebellion': Notes on Xu Bing's Nonsense Writing and Other Works", *Public Culture*, 1994（2）.
257.Yang Xiaoneng. *Tracing the Past Drawing the Future: Master Ink Painters in Twentieth-Century China*, Milan: 5 Continents, 2010: 36.
258.Xu Bing, *Book from the Ground from point to point*, The MIT Press no.1（2014）: 20.
259.Xu Bing, "A Retrospective", *China Review*, 2008（42）.
260. "Xu Bing: New York- Beijing", *Yishu:Journal of Contemporary Chinese Art*, no. 2（2007）: 14.
261. "Xu Bing–Cultural Animal", *Art Forum*, 1998（9）.
262. "Xu Bing: The Suzhou Landscripts", *Asian Art*, Mar 2015: 35.
263. "Xu Bing", *Art Asia Pacific: Almanac 2015*, no.10（2015）: 74.
264.Yang Lian & John Cayley, *Three Words and Non-Words on the Art of Xu Bing*, 1997.
265.Yao Souchou, "Books from Heaven: Literary Pleasure, Chinese, Cultural Text and the 'Struggle Against Forgetting'", *The Australian Journal of Anthropology*, 8 no.2（1997）: 190—209.
266.Yao Pauline J., "Contemporary Ink in Service of Everyday", *Journal of Contemporary Chinese Art*, 2008（1）.
267.Yilmaz Dziewior, *Museum Ludwig: Art 20th/21st Centuries Collection*. Köln: Museum Ludwig, 2018: 624—625.
268.Young Michelle, "Daily What? Massive Phoenix by Xu-Bing On Display at St. John the Divine", *Untapped Cities*, 2014.7.15.
269.Yang Shin-Yi, *Tao Hua Yuan: A Lost Village Utopia Xu Bing*, Beijing: Xu Bing Studio and Jing & Kai, 2015.
270.Zigmunt Bauman, et al. *Fresh Cream: Contemporary Art in Culture*, New York: Phaidon Press Limited, 2000:634—639.

二、中文文章、评论

001.白谦慎：《"游戏文字：徐冰当代艺术展"评述》，《山花》，2002，第1期。
002.白谦慎：《〈方块英文书法拓本字帖〉断想》，《江苏画刊》，2002，第9期。
003.白石：《徐冰：从北大图书馆跑出来的〈天书〉》，《华人世界》，2008，第10期。
004.包捷：《现代人视艺术为令人费解的东西》，《布拉格画室》，2000，第20期。
005.包捷：《徐冰：中国文字的艺术家》，《新远东月刊》，2001，第56页。
006.[日]柄谷行人：《徐冰》，东京画廊个展画册前言，东京，1991。
007.曹喜娃：《震撼美国的新英文书法》，《赢在互联网》，北京：中国时代经济出版社，2008，第130页。
008.陈存瑞整理：《中国现代主义的出现，时代普遍意识的体现——中央美院座谈徐冰的艺术》，《中国美术报》，1998，第46期。
009.陈克义：《徐冰的版画艺术》，《文艺研究》，2007，第5期。
010.陈卫和：《论徐冰及其〈天书〉》，《现代社会与知识分子》（知识分子文丛），沈阳：辽宁人民出版社，1989，第81—83页。
011.陈卫和：《真实与荒谬》，《雄狮美术》，1989，第7期。
012.陈亚梅：《探索、打破、融合、开启——徐冰的文字艺术》，《艺术经理人》，2008，第1期。
013.陈亦水：《"再见，语言"——从徐冰的纽约〈凤凰〉到戈达尔的戛纳"革命"》，《艺苑》，2015，第4期。
014.程至的：《我对〈天书〉的看法》，《美术》，1990，第12期。
015.丁梦玲：《中国传统图像在当代艺术中的应用策略研究——以徐冰〈凤凰〉为例》，《美术教育研究》，2015，第3期。
016.董冰峰：《从监控影像到影像监控——〈蜻蜓之眼〉的观看悖论》，《当代电影》，2019，第4期。
017.杜健：《对〈新潮美术论网之我见〉一文的看法》，《文艺报》，1990年12月29日。

018. 杜强：《徐冰："艺术是什么？今天到了最不清楚的时代"》，《时尚先生Esquire》，2017，第9期。
019. 段炼：《海外看风景》，成都：四川文艺出版社，2003，第88页。
020. 段炼：《人与文化动物》，《世界末的艺术反思——西方后现代主义与中国当代美术的文化比较》，上海：上海文艺出版社，1998，第309—323页。
021. 范迪安：《追求永恒——徐冰创作线索探寻》，《美术研究》，1989，第1期。
022. 方振宁：《深思熟虑的荒诞——徐冰艺术论》，《艺术家》，2001，第12期。
023. 封凡、刘佳：《尤伦斯——未来中国的艺术园丁（徐冰〈天书〉装置）》，《世界艺术》，2007，总第65期。
024. 冯博一：《徐冰文字的延续与延伸》，《美术观察》，2002，第1期。
025. 冯博一：《有关"徐冰文字"的纪事》，《澳门日报》，2017年10月31日；《当代艺术新闻》，2017，第11期。
026. 冯博一、王一川、岛子、张颐武、雷颐、白谦慎、John R.Finlay：《七位艺评家笔谈徐冰的新英文书法入门》，《艺术界》，1997，第2期。
027. 冯博一：《揭示文化的负累与警觉——徐冰作品读解》，《艺术界》，1996，第Z1期。
028. 冯博一：《徐冰〈烟草计划：上海〉的历史逻辑与细暗示节》，巫鸿，《徐冰：烟草计划》，北京：中国人民大学出版社，2006，第130—137页。
029. 冯笪：《有感〈对复数性绘画的新探索与再认识〉并与徐冰商榷》，《美术》，1988，第8期。
030. 高名潞：《另类方法，另类现代》，上海：上海书画出版社，2006，第45—66页、第79—99页。
031. 高名潞：《徐冰艺术中的无意义与冲突》，《片段的回忆：放逐的中国艺术家》（展览画册），哥伦布：维克斯纳视觉艺术中心，1993，第28—31页。
032. 高名潞：《天才出于勤奋 观念来自手工——艺人徐冰》，《中华手工》，2004，第1期。
033. 高千惠：《风檐展书读 古道造白字——从徐冰文字三部曲，兼读当代艺术家的十年灯》，《艺术家》，1999，第293期。
034. 郭少宗：《〈鬼打墙〉作品无意义的质疑》，《艺术贵族》，1990，第10期。
035. 何敏、李亮：《走近当代艺术家徐冰》，《汕头经济特区青年报》，2004年10月19日。
036. 何晓鹏、甄宏戈：《又见徐冰：从〈天 书〉到〈地书〉》，《中国新闻周刊》，2008，第8期。
037. 何春寰：《导览"游戏文字：徐冰当代艺术"》，《当代艺术新闻》，2001，第11期。
038. 何春寰：《从古代到当代·从东方到西方——谈"游戏文字：徐冰当代艺术展"在赛克勒美术馆举行的特殊意义》，《当代艺术新闻》，2001，第11期。
039. 何春寰：《华盛顿沙可乐美术馆"走过历史、面向今日"》，《当代艺术新闻》，2002，第1期。
040. 何春寰：《在"言行一致"的生活中创造"表里不一"的作品》，《中国艺术》，2004，第1期。
041. 何晓鹏：《徐冰：创造文字的人》，《读者》，2008，第4期。
042. 何兆基：《也是一片青草地》，香港：香港艺术中心艺术学院，2004，第26—33页、第98—149页、第151、第176—183页。
043. 贺兰 柯特：《艺术与中国革命展》，《典藏·今艺术》，2008，第11期。
044. 洪浩、鲁忠民：《徐冰版画》，《人民中国》（日文），1991，第7期。
045. 胡河清：《徐冰的〈天书〉与新潮书法》，《书法研究》，1993，第5期。
046. 胡赳赳：《徐冰：左脑毛泽东，右脑科学家》，《新周刊》，2007，第254期。
047. 黄茜芳：《探索过渡的起点与终点——徐冰的艺术创作路》，《典藏》，1999，第3期。
048. 侯瀚如：《徐冰在冰峰尖上》，《雄狮美术》，1990，第9期。
049. 侯瀚如：《字符构造的游戏——徐冰的艺术》，《当代艺术系列丛书2：建构主义——文本化趋势》，1992，第16—18页。
050. 候虹斌：《徐冰躲在表里不一下的禅学》，《新周刊》，2003，第2期。
051. 贾方舟：《〈析世鉴〉五解》，《江苏画刊》，1989，第5期。
052. 恺蒂：《似是而非说徐冰》，《万象》，2004，第1期。
053. 寇明瑾：《蜕变的徐冰：二十年"书"和"字"的缔造》，《东方艺术·大家》，2008，第1期。
054. 冷林：《艺术为人民服务——徐冰参与创造新文化的工程》，《典藏·今艺术》，2001，第6期。
055. 李黎阳：《智者无疆——在柏林看徐冰》，《艺术评论》，2005，第10期。
056. 李贤文（采访）、黄蕾（整理）：《公开艺术〈黑皮书〉》，《雄狮美术》，1994，第11期。
057. 李新显：《中国当代艺术作品形式中的崇高感——以徐冰作品为例》，《美与时代》，2015，第3期。
058. 李洋：《从图像褫夺到无脑之眼——影像挪用史中的〈蜻蜓之眼〉》，《当代电影》，2019，第4期。
059. 力群：《对于新潮美术之我见——就商与杜键同志》，《文艺报》，1991年3月30日。
060. 梁以瑚：《打破对中国文字的执迷——徐冰之〈天书〉》，《突破》，1989，第177期。
061. 林国：《书、符号、离乡背井：徐冰的案例》，《当代艺术》，2014，第6期。

062.林似竹:《回艺》,北京:人民美术出版社,2006,第35—36页。
063.林似竹:《语言是生存的源地——徐冰在沙可乐美术馆》,沈揆一译,《艺术当代》,2001,第1期。
064.林似竹:《如坐云霄飞车般的策展经历》,《当代艺术新闻》,2001,第11期。
065.林似竹:《在徐冰的艺术里逐渐形成的意义:〈一个转换案例的研究〉》,《中国风当代艺术》网上志,1998,第5期。
066.林似竹:《当代中国水墨画能否获得国际认同?》,上海双年展研讨会论文,1998。
067.刘海波:《以烟草的名义》,《艺术家茶座》,2004,第10期。
068.刘禾:《气味、仪式的装置》,《读书》,2006,第6期。
069.刘克苏:《〈析世鉴〉气辨》,《美术》,1990,第5期。
070.刘纪惠:《后资本主义美学化的时代:徐冰的艺术革命与行动美学》,《当代艺术》,2014,第6期。
071.刘骁纯:《离开"前卫"寻找"切入"——对中国现代型艺术的思考》,《解体与重建:论中国当代美术》,南京:江苏美术出版社,1993,第244—250页。
072.刘骁纯:《冲撞现实,寻找非架上艺术"真"——从陈丹青对徐冰的批评说起》,《美术观察》,2000,第8期。
073.龙厚强、任庆薪:《观念艺术的文化游戏——徐冰艺术简析》,《电影文学》,2008,第10期。
074.卢杰:《徐冰展览"游戏文字"的问题》,《美术馆》,2002,第3期。
075.卢小彭:《全球后现代化:知识分子、艺术家与中国现况》,《疆界2》,达勒姆:杜克大学出版社,1997,第3期。
076.陆蓉之:《无尽绵延的诵唱》,《徐冰版画展》(展览画册),台北:龙门画廊,1990,第1—5页。
077.陆晔、徐子婧:《"玩"监控:当代艺术协作式影像实践中的"监控个人主义"——以〈蜻蜓之眼〉为个案》,《金陵艺术》,2020,第3期。
078.吕澎、易丹:《中国现代艺术史1979—1989》,长沙:湖南美术出版社,1992,第312—317页。
079.[西班牙]米格尔·安赫尔·赫尔南德斯·纳瓦罗:《开放的传统:〈背后的故事〉的时间异质性》,《世界美术》,2014,第3期。
080.《木林森,启动文化生机的开创性计划》,《艺术收藏·设计》,2014,第1期。
081.彭锋:《艺术与真实——从徐冰的〈蜻蜓之眼〉说开去》,《文艺研究》,2017,第8期。
082.[美]乔森纳·古德曼:《中国品格》,《世界艺术》,1997,第14期。
083.秦雅君:《对人类文化的提醒与反省:徐冰与南方朔座谈》,《典藏·今艺术》,2001,第8期。
084.邱志杰:《和欲望有关》,巫鸿,《徐冰:烟草计划》,北京:中国人民大学出版社,2006,第115—116页。
085.邵大箴:《谈谈徐冰现象》,《人民日报》,1989年4月17日。
086.沈揆一:《全方位出击——记"游戏文字:徐冰的艺术"展及对徐冰的访谈》,《艺术当代》,2001,创刊号。
087.盛葳:《消逝的墨迹——徐冰〈尘埃〉评述》,雅昌新闻,2008年1月22日。
088.[英]凯伦·史密斯:《徐冰的新作品:〈文化动物〉》,《雄狮美术》,1994,第285页。
089.苏典娜:《从徐冰看当代艺术的"后殖民批评"》,《天津美术学院学报》,2014,第9期。
090.孙冰:《徐冰和他的〈地书〉》,《中国经济周刊》,2012,第24期。
091.孙嘉英,《21世纪高等院校艺术设计专业教材·首饰艺术》,沈阳:辽宁美术出版社,2006,第41页。
092.孙琳琳:《徐冰的安迪·沃霍尔一席谈》,《新周刊》,2007,第12期。
093.唐宏峰:《图集热与元媒介——关于〈蜻蜓之眼〉的媒介分析》,《北京电影学院学报》,2019,第10期。
094.田霍宇:《艺术与烟草贸易》,巫鸿,《徐冰:烟草计划》,北京:中国人民大学出版社,2006,138—145页。
095.王化:《徐冰、吕胜中艺术行动》,《江苏画刊》,1991,第1期。
096.王建华:《世上,总有一方净土——徐冰印象与感应》,《艺术界》,1989,第7期。
097.王静:《徐冰的世界》,《东方艺术·大家》,2008,第1页。
098.王琦:《中国百年版画》,广州:岭南美术出版社,2000,第214页。
099.王晓松:《孩子们画的树,将变成真的树,生长在肯尼亚的土地上》,DOMUS(国际中文版),2010,第1、2期合刊。
100.王晓松:《背对当代,面向大森林——徐冰〈木林森计划〉中的生态问题》,《画廊》,2011,第10期。
101.王晓松:《〈鬼打墙〉——本土文化在中国艺术中的实践》,《美术研究》,2015,第5期。
102.王晓松:《徐冰:为文字的设计》,《艺术当代》,2017,第10期。
103.王晓松:《反转、科幻和非虚构——徐冰的〈蜻蜓之眼〉》,《书城》,2018,第12期。
104.王寅:《艺术家徐冰发明了一种"世界语"?》,《南方周末》,2007年6月22日。
105.汪资仁:《当天书遇见涂鸦——徐冰,寄居在Williamsburg的艺术天才》,La Vie (Living with Art),2005,第6期。
106.韦莹:《天才徐冰:发自纽约布克林》,《艺术中国》,2009,第6期。
107.翁志娟:《美国电子艺术研究所(IEA)十年回顾展 新媒体艺术的跨域与整合》,《典藏·今艺术》,2007,(179)。
108.巫鸿:《反动》,《瞬间:20世纪末中国的实验艺术》(展览画册),芝加哥:司马特美术馆,1999,第31—35页。

109. 巫鸿：《鬼的反抗：看徐冰"无意义的写作"及其他》，《公众文化》，1999，冬刊。
110. 巫鸿：《徐冰的〈烟草计划〉：从达勒姆到上海》，巫鸿，《徐冰：烟草计划》，北京：中国人民大学出版社，2006，第9—38页。
111. 巫鸿：《徐冰：对媒体和视觉技术的实验》，巫鸿，《徐冰：烟草计划》，北京：中国人民大学出版社，2006，第92—102页；《典藏·今艺术》，2001，第6期。
112. 许远达：《人与自然的双循环——徐冰〈木林森计划：台湾〉计划》，《艺术家》，2014，第2期。
113. 殷双喜、徐冰等：《本土资源的视觉再造——徐冰〈凤凰〉项目美术界学术座谈会》，《东方艺术·大家》2010，第11期。
114. 约翰·凯利：《〈天书〉的描述》，《寒山堂书目》，1997，第82页。
115. 约翰·克拉克：《世纪末的中国》，香港《新艺术》，2000，第224—232页。
116. 杨成寅：《新潮美术论纲》，《文艺报》，1990年6月2日。
117. 杨炼：《天书之辨》，《杨炼散文·文论卷·鬼话·智力的空间》，上海：上海文艺出版社，1998，第227—229页。
118. 杨先让：《海外漫记》，北京：新星出版社，2005，第156—163页。
119. 杨心一：《阅读徐冰的艺术概念》，《中国艺术》，2004，第1期。
120. 杨心一：《〈凤凰〉：一个现代神话》，《世界美术》，2015，第9期。
121. 饶世藩：《徐冰：惊天地，泣鬼神》，《穿越未来：第三届亚太当代艺术三年展》（展览画册），新南威尔士：昆士兰美术馆，1999，第230—231页。
122. 饶世藩：《〈天书〉：文学享乐、中国文字艺术和"对抗遗忘"》，《澳洲人类学》杂志，1997，第2期。
123. 易英：《抉择与技术与观念之间——评徐冰近作》，《美术》，1988，第5期。
124. 尹吉男：《复数性绘画的全新境界：读徐冰的〈析世鉴——世纪末卷〉》，《艺术家》，1989，第1期。
125. 尹吉男：《〈鬼打墙〉与无意义》，《雄狮美术》，1990，第9期。
126. 尹吉男：《独自叩门——近观中国当代主流艺术》，北京：生活·读书·新知三联书店，2002，第64—79页。
127. 尹吉男：《后娘主义：近观中国当代文化与美术》，北京：生活 读书 新知三联书店，2003，第44—49、102、192、199页。
128. 尹吉男：《有关配猪的文化抢答》，《读书》，1994，第1期。
129. 张欢：《广义文字学视野下的符号叙事研究——以徐冰〈地书〉为例》，《西南农业大学学报（社会科学版）》，2013，第4期。
130. 张颂仁：《徐冰》，《文字欲》（展览画册），香港：香港艺术中心，1992，第5期。
131. 张朝晖：《纽约"天地之际艺术展"》，《中国艺术》，1999，第4期。
132. 张朝晖：《天地之际：蔡国强与徐冰硕士毕业展计划说明书》，《江苏画刊》，1999，第2期。
133. 张朝晖：《文化蜕变——徐冰和蔡国强艺术实践的比较研》，《美术馆》，2002，第3期。
134. 张平杰：《穿中装的〈天书〉与着西装的〈蚕书〉：纽约Albany大学博物馆举办徐冰大型装置展》，《雄狮美术》，1996，第4期。
135. 章润娟：《当代艺术如何表现历史？》，《新周刊》，2009，第9期。
136. 周卫军：《中国现代艺术的旗手——徐冰》，《人民中国》，2001，第2期。
137. 朱贻安：《北京城内最沉重、最巨大、最引人关注的徐冰新作》《从〈天书〉到〈凤凰〉，市场为何低估徐冰》，《典藏投资》，2010，第5期。
138. 邹晓庆：《徐冰作品〈凤凰〉的前世今生》，《典藏·今艺术》，2010，第5期。

三、关于徐冰的访谈

001. Artda：《文化传统和当代方式——访艺术家徐冰》，世艺网，2008年11月7日。
002. 《摆脱局限·体现时代精神——徐冰谈中国当代艺术及教育》，《典藏·今艺术》，2008，第4期。
003. 陈伟梅、林悦熙：《艺术为人民：徐冰访谈录》，《画廊》，2007，第5期。
004. 《文化传统和当代方式——访艺术家徐冰》，《雕塑》，2000，第1期。
005. 戴维森·克里斯蒂娜：《上帝的话语》，《亚太艺术》，1994，第2期。
006. 《东方艺术》：《徐冰答〈东方艺术·大家〉的十个问题》，《东方艺术·大家》，2008，第1期。
007. 冯博一：《近访徐冰》，《美术家通讯》，1993，第8期。
008. 冯博一：《当代艺术出了什么问题：徐冰与冯博一的对谈》，《东方》，1996，第5期；《美术研究》，1997，第1期。
009. 冯博一、徐冰：《当代艺术系统的困境——关于徐冰新作〈新英文书法入门〉的对话》，《美术研究》，1997，第1期。
010. 华天雪：《笔墨当随时代——徐冰访谈》，《美术观察》，1999，第11期。
011. 何春寰：《与徐冰谈他的"声东击西""表里不一"的文字游戏》，《当代艺术新闻》，2001，第12期。
012. Leung, Simon and Kaplan, Janet A, "Pseudo-Languages: A Conversation with Wenda Gu, Xu Bing, and Jonathan Hay",

Art Journal, 1999（3）.

013.Liu April, "An Interview with Xu Bing: Nonsensical Spaces and Cultural Tattoos", *Yishu: Journal of Contemporary Chinese Art*, 2005（4）.

014.刘莉芳：《当代艺术家徐冰：中国当代艺术假、大、空》，《外滩画报》，2008年1月10日。

015.Kaye Nick, "Cultural Transmission-An Interview with Xu Bing", *Performance Research*, 1998（1）.

016.陆虹：《徐冰谈齐白石：中国木匠的东方本事》，2009年3月25日。

017.潘晴：《鸟和当代艺术——徐冰、谭盾对话》，《东方艺术·大家》，2007，第3页。

018.磐年：《徐冰访谈录：美国文化与中国艺术家》，《江苏画刊》，1991，第12期。

019.Pearlman, Ellen, " In Conversation: Xu Bing with Ellen Pearlman ", http://brooklynrail. org/2007/09/art/xu-bing .

020.Poyo Txuspo：《红卫兵：徐冰访谈》，《西班牙艺术文化》，1999，第3页。

021.邱志杰：《徐冰访谈录：艺术应该是一种鲜活的东西》，《艺术中国》，2009，第6期。

022.舒可文：《徐冰访谈》，《三联生活周刊》，2000，第1期。

023.[日]中村理惠：《インタビュー：徐冰式·伪汉字をつくる》，本とコンピュータ，1999夏。

024.宋晓霞：《徐冰——金蝉脱壳》，《有事没事：与当代艺术家对话》，重庆：重庆出版社，2000，第23—53页。

025.史建：《徐冰访谈》，费大为主编，《85新潮档案》，上海：上海人民出版社，2007，第665—677页。

026.汤姆：《笔墨当随时代——徐冰访谈》，《美术观察》，1999，第11期。

027.Tam Vivienne, "Writing Chinglish: Interview with Xu Bing", *China Chic: a visual memoir of Chinese style and culture*, NY: HarperCollins, 2000: 294—297.

028.Taylor Janelle S., "Non-Sense in Context: Xu Bing's Art and Its Publics"（interview and translation; photographs by Greg Anderson）, *Public Culture*, 1993（2）.

029.巫鸿：《〈烟草计划〉与其他：徐冰访谈录》，《徐冰：烟草计划》，北京：中国人民大学出版社，2006，第41—89页。

030.吴梦：《五四美术革命至"后89后"》，《典藏·今艺术》，2006，第8期。

031.兀鹏辉：《徐冰访谈》，《艺术世界》，2004，第9期。

032.《徐冰：自然醒》，《明星时代》，2008，第7期。

033.《徐冰：任何艺术概念都抵不过公益》，《艺术周刊》，2008，第43期。

034.徐冰、唐宏峰、李洋：《从监控到电影——关于〈蜻蜓之眼〉的对话》，《当代电影》，2019，第4期。

035.徐冰、西川：《有益的电脑病毒》，《艺术周刊》，2008，第1期。

036.徐冰、殷双喜、冯博一：《观念的生长——徐冰、殷双喜、冯博一对话录》，《美术研究》，2005，第3期。

037.徐亮、徐冰：《快乐被"招安"》，《世界艺术》，2008，第2期。

038.夏楠：《徐冰：错位文化下的另类生长》，《生活》，2005，第12期。

039.夏楠等：《国家精神造就者》，《徐冰：我不去想艺术》，《生活》，2008，第6期。

040.夏楠：《找回大森林》，《生活》，2008，第11期。

041.肖孟：《中央美术学院新任副院长徐冰谈未来美院规划》，《典藏·今艺术》，2008，第5期。

042.《语言的极致——对话新媒体艺术家徐冰》，《视觉中国》，2008年6月13日。

043.许戈辉：《徐冰：我的书让知识分子不舒服》，凤凰网，2009年7月30日。

044.徐冰：《就〈生与熟〉展答尹吉男先生问》，《东方》，1995，第5期。

045.杨澜：《杨澜专访〈天书〉的当代艺术家徐冰》，东方卫视，2007年12月27日。

046.杨子：《艺术访谈录》，上海：上海人民出版社，2009，第139—161页。

047.于佳婕：《徐冰访谈》，平杰主编，《水墨演义》，艺术状态出版社，2008，第108—112页。

048.郑海文：《从霍米·巴巴的后殖民理论看徐冰的〈烟草计划：达勒姆〉》，《科教文汇（上旬刊）》，2014，第6期。

049.郑胜天：《徐冰访谈》，麦迪生·鬼打墙》，《雄狮美术》，1992，第3期。

050.周立本：《从 "一个感觉" 开始——徐冰谈2001年台北个展计划》，《典藏·今艺术》，2001，第6期。

051.周立本：《只要有好的作品——访谈徐冰海外破水之旅》，《典藏·今艺术》，2001，第3期。

052.钟怡音：《徐冰：一个大艺术家的国际声誉和社会主义背景》，《时代人物周报》，2005年4月13日。

053.詹晨：《徐冰：中文没有阻碍中国的国际化进程》，《新周刊》，2003，第4期。

054.《中国书画》：《艺术家比的是智慧的质量——徐冰访谈》，《中国书画》，2004，第12期。

四、关于徐冰的专著

001.Bednarz, Christine and Robin Corp, *Picturing Equality: Xu Bing's New Ways of Seeing*, Harrisonburg, VA: James Madison

University. 2008.

002.Borysevicz, Mathieu. *The Book about Xu Bing's Book from the Ground*. North Adams: Massachusetts Museum of Contemporary Art and Cambridge: the MIT Press, 2014.

003.Britta Erickson, *The art of Xu Bing: words without meaning, meaning without words*, Seattle and London :Arthur M. Sackler Gallery, Smithsonian Institution, and the University of Washington,1997.

004.Cayley John and Xu Bing & others, Katherine Spears, *Tianshu: Passages in the Making of a Book*, London: Bernard Quaritch Ltd, 2009.

005.Ballade, Enoia, *Xu Bing: Phoenix*. Thurcuir Limited, 2015.

006.Erickson Britta, *Words without Meaning, Meaning Without Words: The Art of Xu Bing*, Published as part of the Asian Art & Culture series by the Arthur M. Sackler Gallery, Smithsonian Institution, Washington, D.C., in association with the University of Washington Press, Seattle and London, 2001.

007.Enoia Ballade, *Xu Bing: Phoenix*, Thurcuir Limited, 2015.

008.Erickson, Britta, *Xu Bing: Language and Nature*, Exh. cat. Beijing: Ink Studio, 2018.

009.冯博一、王晓松：《徐冰的文字》，澳门：澳门艺术博物馆，2017。

010.高名潞：《徐冰的艺术及其方法论》，台北：诚品画廊，2003。

011.官绮云：《徐冰：变形记》，香港：Asia Society，Hong Kong Center，2014。

012.《今天·视野：徐冰特别专辑》，香港：《今天》，2014，第105期。

013.Hsingyuan Tsao and Roger T Ames, *Xu Bing and Contemporary Chinese Art*：*Cultural 0and Phoplosophy Reflections*, Albany: State University of New York Press, 2011.

014.Reiko Tomii, *Xu Bing*, London: Albion, 2011.

015.John B. Ravenal,Wu Hung、Lydia Liu、Edward Melillo, Reiko Tomii, *Xu Bing: Tobacco Project,Duke/Shanghai/Virginia,1999—2011*, Charlottesville and London: University of Virginia Press, 2011.

016.John Cayley, Xu Bing & Others, *Tianshu: Passages in the Making of a Book*, Eds. by Katherine Spears. London: Bernard Quaritch Ltd., 2009.

017.Katherine Spearsby, *Tianshu, Passage in the Making of a Book*, London: Bernard Quaritch Ltd., 2009.

018. Jerome and Dora C.Y. Ching, *Persistence/Transformation: Text as Image in the Art of Xu Bing*, Princeton, N,J: Princeton University Press, 2006.

019.马修·伯利塞维兹，《徐冰的〈地书〉之书》，桂林：广西师范大学出版社，2013。

020.Mathieu Borysevicz, *The Book about Xu Bing's Book from the Ground*, North Adams: Massachusetts Museum of Contemporary Art and Cambridge: the MIT Press, 2014.

021.杨心一：《背后的故事：徐冰〈背后的故事〉评论集·影像志》，北京：生活·读书·新知三联书店，2017。

022.巫鸿：《徐冰：烟草计划》，北京：中国人民大学出版社，2006。

023.Rico Pablo and Xu Bing, *Xu Bing, El pozo de la verdad*（*Xu Bing:The Well of Truth*），Valenciana :Generalitat Valenciana, 2004.

024.周瓒：《彷徨于飞：徐冰〈凤凰〉的诞生》，北京：文化艺术出版社，2012。

025.张朝晖：《天地之际：徐冰与蔡国强》，北京：*Timezone* 8，1998。

五、徐冰个人著文、专著

001. *A Letter to Sherman Contemporary Art Foundation. Asian Pacific 15th Anniversary Special Issue*, 2008（6）.

002.《徐冰：汉字字体有意识形态，中国字塑造了中国性格》，《中国青年报》，2017年8月3日。

003. *Look What Do You See? An Art Puzzle Book of American and Chinese Songs*, New York: Penguin Young Readers, 2017.

004.《凤凰》，香港：Thircuir，2015。

005.《我的真文字》，北京：中信出版社，2015；香港：香港中文大学出版社，2017。

006."The Book of Unknowing", *Art in America*, 2014（1）.

007.《〈地书〉：从点到点》，桂林：广西师范大学出版社，2012。

008.《徐冰：从〈天书〉到〈地书〉》，台北：诚品股份有限公司，2012。

009.《徐冰的〈地书〉之书》，桂林：广西师范大学出版社，2012。

010.《"9·11"的遗产》，《南方周末》，2011年9月9日。

011.《有问题肯定就有艺术》，《时尚芭莎》，2011，第1期。

012.《徐冰版画》，北京：文化艺术出版社，2011。

013.《愚昧作为一种养料》，北岛、李陀，《七十年代》，北京：生活·读书·新知三联书店，2009，

第13—30页；香港：牛津大学出版社，2009，第1—19页。
014.《我们失去了什么》，《中国儿童绘画精粹》（序），北京：人民美术出版社，2009，第2页。
015.《韦先生》，《美术研究》，2009，第4期。
016.Xu Bing, John Cayley and Katherine Spears, *Tianshu: passages in the making of a book*, London: Bernard Quaritch Ltd, 2009.
017.安迪·沃霍尔：《安迪·沃霍尔的哲学：波普启示录》，卢慈颖译，桂林：广西师范大学出版社，2009，第3页。
018.《我的艺术方法》，《北京服装学院学报》，2008，第3、4期。
019.《创造的可能性》，2008中国服装论坛，2008年3月29日。
020.《我看版画》，《艺术经理人》，2008，第1期。
021.《我与美院》，徐冰、岳洁琼编，《美院往事》，石家庄：河北教育出版社，2008。
022.《关于〈地书〉》，《中国艺术》，2008，第1期；《读书》，2007，第9期。
023.《笔记》，费大为主编，《85新潮档案》，上海：上海人民出版社，2007，第685—773页。
024.《给年轻艺术家的信》，《画廊》，2007，第6期。
025. "Regarding 'Book from the Ground'", *Yishu - Journal of Contemporary Chinese Art*, 2007（2）.
026.《抽象的文章之一至之十三》，《生活》，2005年第12期至2006年第12期。
027.《徐冰：何为专业水准的美术馆？》，《南风窗》，2005，第23期。
028.*The Living Word, Words Without Meaning, Meaning Without Words: The Art of Xu Bing*, Authored by Britta Erickson, （Washington, D.C.）: Smithsonian Institution and（Seattle and London）: University of Washington Press, 2001: 13—19.
029.《与张林海二三事》，《张林海画集》（序），兰州：甘肃人民美术出版社，2000。
030.*Gaining Grass-roots Experience, Delicate Balance: Six Routes to the Himalayas*, Kiasma, Nykytaiteen Museo（Kiasma,Museum of Contemporary Art）, Helsinki, Finland, 2000: 36—37.
031.《关于"字"的自述》，香港：《文化与道德》，2000，第4期。
032.《惊天地、泣鬼神》，《巴比伦图书馆》（展览画册），东京：ICC美术馆，1998，第64—72页。
033.《懂得古元》，《美术家通讯》，1997；《美术研究》，1997，第1期；《中国版画研究3》《日中艺术研究会刊》，1999，第2期。
034.《就〈生与熟〉展答尹吉男先生问》，《东方》，1995，第5期。
035.《养猪问答》，《黑皮书》，1994，第1期。
036.《分析与体验——写给齐立的信》，《雄狮美术》，1991，第242期。
037.《在僻静处寻找一个别的》，《北京青年报》，1989年2月10日。
038.《素描训练：广义与狭义》，《美术研究》，1988，第4期。
039.《对复数性绘画的新探索与再认识》，《美术》，1987，第10期。
040.《我与这些小画》，《徐冰木刻小品集》，长沙：湖南美术出版社，1985。
041.《他们怎样想？怎样画？》，《美术》，1985，第7期。
042.《我对木刻艺术的几点思考》，《美术研究》，1984，第4期。
043.《我画自己喜爱的东西》，《美术》，1981，第5期。

徐冰年表

祖籍浙江温岭。

1955 年
2月8日，生于重庆。

1956 年
随父母移居北京。父亲徐华民和母亲杨时英都在北京大学工作。

1962 年
入北大附小。参加学校美术组，受到美术老师孙巨力的特别栽培。

1966 年
"文化大革命"（1966—1976）开始，学校全面停课。父亲被打成"走资派"，关入学校"牛棚"，遭受抄家、游街、批斗。母亲集中住校"清队"学习。这期间国际政治学学者赵宝煦先生，将收藏多年的《延安大众美术工厂的新年画》《北方木刻》等书和木刻工具交给徐冰。法国学者张芝联教授将部分俄国、德国的画册放在徐冰处。这些因祸得福的收获，对日后徐冰的艺术发展影响深远。

1968—1972 年
入北大附中初中部。学校没有美术老师，无薪担任美术课的教学和美工宣传工作。

1972—1973 年
升入高中部，继续为学校做美术工作。

1974—1977 年
在北京延庆县花盆公社收粮沟村插队三年。务农劳动之余，做了大量的农村生活写生，并开展地方群众文艺活动，参与编辑油印文艺刊物《烂漫山花》。由于劳动和业余创作表现，被推荐参加中央美术学院（当时的中央五七艺术大学）入学考试。

1977—1981 年
考取中央美术学院，被分配到版画系学习（1977—1981）。受到古元（1919—1996）、李桦（1907—1994）等老一代木刻家指导。创作《碎玉集》（1977—1983）小木刻版画；前往中国各地大量写生，足迹遍布东北林区、垦荒区、渤海湾、黄河流域、华北平原、太行山区、甘南藏区、江南水乡等地。获中央美术学院学生创作竞赛一等奖。

1980 年
木刻版画《打稻子的姑娘们》入选法国卢浮宫和大英博物馆举办的展览，为大英博物馆与中国美术馆收藏，同时获"第二届全国青年美展"二等奖。

1981 年
中央美术学院本科毕业，留校任教。在版画系教授素描基础课、木刻技法和创作。发表十多万字的《素描教学笔记》（1985—1987 年于《美术向导》连载）。

1983 年
前往敦煌、大足、西安、甘肃、河北等地，考查并临摹古代艺术；获中国"第八届全国版画展览"优秀作品奖。

1984 年

进入中央美术学院硕士班。赴陕北采风三个月，考察民间艺术。

1985 年

版画作品《花和铅笔的静物》获"国际青年美术展览"二等奖。

1987 年

创作木版画《五个复数系列》和铜版画《石系列》，并以此举办硕士学位毕业展。开始《天书》创作的准备工作。闭门设计刻制两千余"伪汉字"，持续进行到 1988 年下半年。

1988 年

10 月，在北京中国美术馆举办"徐冰版画艺术展"，展出第一阶段完成的《天书》。访问巴黎艺术学院。

1989 年

获得国家教委会"霍英东教育基金会年轻教员科研和教学"一等奖。继续刻制第二组两千余"伪汉字"。

1990 年

5 月，与部分学生和助手在北京金山岭长城进行巨型作品《鬼打墙》野外拓印工作。7 月，接受美国威斯康星大学麦迪逊校区邀请，赴美。

1991 年

《天书》制作完成，在日本东京画廊首次完整展出；《鬼打墙》运往美国进行后期制作。12 月，在威斯康星大学艾维翰美术馆（现为查森美术馆）举办赴美首次个展，展出《五个复数系列》《天书》和《鬼打墙》三件大型装置。创作陶材装置作品 A. B. C ...。

1992 年

在北达科他州立美术馆举办个展。进入南达科他州立大学攻读艺术硕士学位，主修现代版画、造纸和西方古典书籍装订。

1993 年

移居纽约东村。完成《文盲文》《〈后约〉全书》《Wu 街》等作。作品在俄亥俄州立大学维克斯纳艺术中心和澳大利亚悉尼现代艺术博物馆展出。《天书》参加第 45 届威尼斯双年展。

1994 年

1 月，在北京翰墨艺术中心举行《一个转换案例的研究》的实验展。着手设计"英文方块字"。在马德里索菲娅王后国家艺术中心博物馆、纽约布朗克斯博物馆举办个展。

1995 年

开始《在美国养蚕系列》创作。在波士顿麻省艺术学院、北达科他州美术馆、芝加哥蓝道夫艺术中心、明尼苏达州穆尔黑德州立大学 Dille 艺术中心、南达科他州立大学美术馆举办个展。

1996 年

完成"英文方块字"教科书编写和印制。《英文方块字书法入门》首次以书法教室的形式在德州佩斯艺术基金会展出；也在哥本哈根美术馆、慕尼黑 Marstall 表演中心、纽约州立大学奥尔巴尼校区美术馆展出。成为纽约新美术馆艺术家顾问委员会成员。

1997 年

《英文方块字书法教室》受邀至八个美术馆和画廊展出。参加约翰内斯堡双年展和光州双年展；在伦敦当代艺术中心（ICA）和西班牙米罗基金会举办个展。《天书》选入美国该年世界艺术史教科书《艺术的过去与未来》。在美国东伊利诺伊州立大学完成《网》；在柏林亚洲艺术中心完成《遗失的文字》。

1998 年

获帕洛克—克拉斯纳基金会奖助金。在加拿大国家美术馆与纽约 PS1 展出《天书》；纽约新美术馆展出《英文方块字书法教室》；纽约杰克·提尔顿画廊展出新作《熊猫动物园》。在全世界各地举办约 25 场展览，含在台北双年展上展出《英文方块字书法教室》。日本 ICC 协助制作《英文方块字计算机字库软件》和《您贵姓》媒体互动作品；在芬兰完成《链子》；在纽约完成《在美国养蚕系列三：开幕式》。

1999 年

美国麦克阿瑟 "天才奖" 给予奖励，肯定其 "原创性、创造力、个人方向，连同他对社会以及在书法和版画艺术上的贡献力"。受邀前往尼泊尔喜马拉雅山区创作，发展出《文字写生》系列。作品在科隆路德维希美术馆、波昂美术馆、纽约皇后美术馆、纽约现代美术馆展出。

2000 年

女儿徐丝易出生。在芬兰完成《赫尔辛基——喜马拉雅的交流》；在杜克大学所在的达勒姆城创作并展出《烟草计划》。纽约州首府阿尔巴尼公共图书馆举办 "徐冰：书的结束" 个展；与法国哲学家雅克·德里达在演讲中交流。在布拉格国家美术馆举办个展。《读风景》参加悉尼双年展。《天书》为科隆路德维希美术馆收藏。

2001 年

在美国首府华盛顿的赛克勒美术馆举办 "游戏文字：徐冰的当代艺术" 大型个展，包括《猴子捞月》《鸟飞了》《读风景：袁江画派之后》《英文方块字电脑字型档软体》等新作，其中《猴子捞月》为馆方收藏及永久展示。也在北卡罗来纳州立美术馆、波特兰当代艺术中心，以及台北诚品画廊等地举办个展。《天书》编入美国权威艺术教科书《加德纳世界艺术通史》（第 11 版）；《日本大百科全书》将 "徐冰" 列为词条。

2002 年

参加广州三年展和上海双年展。被艺评家李小山誉为 "二十世纪对中国艺术最有影响" 的十位艺术家之一。

2003 年

获第 14 届日本福冈亚洲文化奖，在福冈亚洲美术馆举办个展。在香港艺术中心驻村；在华盛顿州皮尔切克玻璃学校驻校。开始以 "标识语言" 为材料的《地书》的研究和制作。美国普林斯顿大学举办 "持续转换：徐冰以文字为图像的艺术" 研讨会。被母校中央美术学院聘为名誉教授。

2004 年

于柏林美国研究院驻院研究；英国 "Artes Mundi：威尔士国际视觉艺术奖" 首届得主，展出《何处惹尘埃》新作。在柏林的东亚艺术博物馆举办 "徐冰在柏林" 个展，并发表《背后的故事》新作。在西班牙瓦伦西亚美术馆举办 "徐冰：真实之井" 个展；在上海发表《烟草计划：上海》。二度在威斯康星大学麦迪逊校区查森美术馆举办 "徐冰：明镜的湖面" 个展。被《美国艺术》杂志评为十五位国际艺坛年度最受瞩目人物之一。

2005 年

获纽约市教育局和高中艺术教育委员会颁发第 96 届 "青年之友奖"。前往肯尼亚，开始《木林森计划》。

担任中国大型文化杂志《生活》艺术总监，并于2005—2007年间发表一系列有关艺术创作的专栏《抽象的文章》。《执笔图》为纽约现代美术馆收藏。

2006年

在麻省卫斯理学院个展中展出的装置作品《佩塞芬妮的两姐妹》获国际艺评家协会（AICA）颁予"新英格兰美术馆展出之最佳装置或单件作品奖"。苏州博物馆新馆开幕，展出《背后的故事3》；在德国斯图加特展出《地书》；参加韩国光州双年展和新加坡双年展。

2007年

担任纽约古根海姆博物馆亚洲当代艺术顾问委员会委员。在纽约大都会博物馆和现代美术馆展出。在堪萨斯大学史宾赛美术馆举办"从《天书》到《地书》：徐冰《书》系列作品"个展。被美国南方版画家国际协会（SGC International）授予"版画艺术终身成就奖"，肯定"〔徐冰〕运用文字、语言和书籍，为版画和艺术界之间的对话，创造意义深长的影响"。入选美国《艺术新闻》杂志公布的四十位"2112年仍然有名——专家预测105年后仍受艺术界瞩目的艺术家"。中国教育部任命徐冰为中央美术学院副院长，返回中国定居。

2008年

开始创作巨型公共艺术《凤凰》；为新建中国驻美大使馆创作《紫气东来》。《木林森计划》在加州圣地亚哥当代美术馆首展；《地书》在美国和中国展出。在弗吉尼亚州举办个展。担任第3届威尔斯国际视觉艺术奖评选委员。

2009年

开始创作《芥子园山水卷》木刻长卷。北京今日美术馆举办"徐冰：复数与印痕之路"特展。《木林森计划》在广东深圳何香凝美术馆展出。

2010年

完成《凤凰》，在今日美术馆艺术广场和上海世博会展示；在纽约艺术与设计博物馆展出《背后的故事6》。纽约现代艺术博物馆收藏徐冰一批《五个复数系列》（1987—1988）木刻版画作品；哥伦比亚大学授予人文学荣誉博士学位。

2011年

大英博物馆展出《背后的故事7》；《烟草计划：弗吉尼亚》在弗吉尼亚美术馆展出；《鸟飞了3》在纽约摩根图书馆及美术馆展出；纪念"9·11"事件十周年，《何处惹尘埃》受纽约市政府邀请，首次在美国展出。

2012年

《华盛顿邮报》将《烟草计划》列为2011年"十大最出色艺术与建筑"之一。在巴西圣保罗进行《木林森计划》。历时近十年，在台北出版发行《〈地书〉：从点到点》一书，亦同步个展。麻省当代艺术馆举办"徐冰：凤凰"大型个展。

2013年

英国牛津大学阿什莫林博物馆举办"徐冰：文字写生"大型个展；在英国维多利亚与艾尔伯特博物馆中庭花园展出《桃花源的理想一定要实现》。加拿大艾米丽·卡尔大学授予艺术与设计荣誉博士。

2014 年

辞去中央美术学院行政职务。接受第 56 届威尼斯双年展总策划 Okwui Enwezor《凤凰》参展的邀请，开始"第二代凤凰"的制作。筹备多年的大型"徐冰：台北回顾展"在台北市立美术馆开幕。"徐冰《凤凰》"在纽约圣约翰大教堂展出，《纽约时报》给予题为 "Phoenixes Rise in China and Float in New York" 的整版报道。"徐冰《凤凰》"被纽约圣约翰大教堂授予"城市之心"奖章。4 月《汉字的性格》动画片在大都会博物馆展出。"《木林森计划》——徐冰与孩子们的木林森"在台北历史博物馆展出。

2015 年

重新启动了监控电影《蜻蜓之眼》项目，年底发布了此片的预告片。入选"全世界的未来：第 56 届威尼斯双年展主题展"，两只巨大的"凤凰"出现在威尼斯 Arsenale 船坞。在中央美术学院美术馆策划第二届"钻石之叶——全球艺术家手制书展"，总策划"第二届 CAFAM 未来展——创客创客·中国青年艺术的现实表征"展。被海德堡大学东亚艺术史研究所海茵茨·葛策基金会聘为客座教授。被英国剑桥大学聘为人文客座教授。北京中信出版社出版徐冰第一本文集《我的真文字》。被任命为康奈尔大学安德鲁怀特客座教授。美国国务院授予 AIE 艺术勋章，由国务卿约翰·克里先生亲自颁发，以表彰其在推动文化外交使命中发挥模范作用与所做的贡献。

2016 年

全力进行影片《蜻蜓之眼》的创作。

2017 年

电影《蜻蜓之眼》制作完成，于 8 月在瑞士洛迦诺国际电影节全球首映，并获得"费比西国际影评人一等奖"和"天主教人道精神特别提名奖"等多个奖项，入选多个国际电影节。徐冰同名个展于武汉合美术馆开幕。澳门艺术博物馆举办"徐冰的文字"个展。《Wu 街》《何处惹尘埃》及《一个转换案例的研究》入选古根海姆美术馆"1989 年后的艺术与中国：世界剧场"展。美国维京出版社出版第一本由英文方块字书写的中美儿歌儿童读物 Look! What do you see?（《看！你看见了什么？》），并获得多个优秀图书奖项。在哈佛、耶鲁、康奈尔、密歇根州立等多所大学，以及法国蓬皮杜艺术中心、纽约现代美术馆、英国当代艺术中心 ICA、德国卡尔斯鲁艺术与媒体中心（ZKM）等艺术机构放映《蜻蜓之眼》并举办研讨、宣讲及对谈。

2018 年

北京尤伦斯当代艺术中心举办大型回顾展"徐冰：思想与方法"，展出徐冰过去四十余年中创作的六十余件作品，此展受到巨大好评，打破中国个人展访问量纪录。北京墨斋画廊举办个展"徐冰：文字与自然"。德国总统弗兰克—瓦尔特·施泰因迈尔访华期间，到访徐冰工作室，赞其作品"独一无二"。《蜻蜓之眼》获瓦尔达影像奖。艾格尼斯·瓦尔达在授奖辞中说："我很钦佩这位电影人的能力，他使用来自各处的监控摄像头视角，构建了一个故事和一个剧本，并将其运用得神秘迷人，而且非常有趣。"在德国莱姆布鲁克美术馆举办个展。《凤凰》在德国北方艺术国际大展中展出，获得"最高人气大奖"。《汉字的性格》参加康奈尔大学双年展。

2019 年

西班牙瓦伦西亚 Center del Carme 美术馆举办徐冰个展"徐冰：艺术为人民"，并发行瓦伦西亚版《地书》。美国布朗大学、罗德岛艺术学院、香港浸会大学、罗马国立 21 世纪博物馆、北京法国文化中心放映《蜻蜓之眼》；徐冰分别与威斯康星大学麦迪逊校区电影系的 David Bordwell 教授进行有关《蜻蜓之眼》的对话。作为演讲嘉宾受邀参加大连夏季达沃斯"新领军者"年会，通过电影《蜻蜓之眼》反思当代人类与监控之间的关系，并与科技与商业界的专家进行跨界讨论。著名观念艺术家约瑟夫·科苏斯在卡斯蒂里画廊精心策划的新展"点，句点，重点"呈现徐冰的《地书：从点到点》。在展览上，过去七年间陆续由七个不同国家、地区的出版社发行的七本《地书》同时展出。

图书在版编目(CIP)数据

徐冰 / 王晓松，冯博一编著 . —北京：北京大学出版社，2021.3
（培文·艺术史）
ISBN 978-7-301-30165-4

Ⅰ.①徐… Ⅱ.①王… ②冯… Ⅲ.①艺术-作品综合集-中国-现代②艺术评论-中国-文集 Ⅳ.① J121 ② J052-53

中国版本图书馆CIP数据核字（2018）第293825号

书　　　名	徐冰 XU BING
著作责任者	王晓松　冯博一　编著
责任编辑	张丽娉
标准书号	ISBN 978-7-301-30165-4
出版发行	北京大学出版社
地　　　址	北京市海淀区成府路205号　100871
网　　　址	http://www.pup.cn　新浪微博：@北京大学出版社 @培文图书
电子信箱	pkupw@qq.com
电　　　话	邮购部 010-62752015　发行部 010-62750672 编辑部 010-62750883
印刷者	北京启航东方印刷有限公司
经销者	新华书店 720毫米×1000毫米　16开本　27.5印张　380千字 2021年3月第1版　2021年3月第1次印刷
定　　　价	150.00元

未经许可，不得以任何方式复制或抄袭本书之部分或全部内容。
版权所有，侵权必究
举报电话：010-62752024　电子邮箱：fd@pup.pku.edu.cn
图书如有印装质量问题，请与出版部联系，电话：010-62756370